U0021549

原口秀昭——著

林書嫻——譯

圖解建築入門

一次精通東西方建築的基本知識、
結構原理、工法應用和經典風格

前言

「一定要記這麼多專有名詞嗎？」這是筆者在學生時期閱讀建築史書籍的感想。想起了看高中的世界史和日本史教科書，裡面專有名詞多到讓人絕望的心情。後來實際看了許多建築後，明白老建築的有趣之處，建築史成為思考建築時的基礎。

筆者決心在本書減少使用近代以前的建築名稱，專有名詞的數量依序增多，以建築本身的樣式、構造、空間結構等為主軸記述。從古代到現代依主題反覆敘述，就能概觀整個建築史。政治、經濟、宗教、庶民生活、都市、街景、建築師、贊助者等，雖然應該書寫的內容無窮無盡，本書將把焦點擺在建築本身。

筆者將深入探索影響現代建築的近代建築的結構、組成、屋架、柱式等。此外，介紹至今仍頻繁使用的橢圓、螺旋、黃金比例、根號矩形的繪製方法。為了讓大家記住時代的順序、時期長短，採用粗略的歷史分期：古代、中世紀、近世、近代等，對象限定為歐洲與日本的代表性建築，以圖解為主構成本書。整體而言，筆者希望本書是能讓各位「具備思考建築的基礎能力，穩固根基」的建築史。

「圖解入門」系列以圖解為主說明建築的書籍，是在已故的鈴木博之先生的鼓勵下持續創作，將筆者在部落格（https://plaza.rakuten.co.jp/mikao/）、網站（https://mikao-investor.com/）的公開資訊集結成冊。出版本書之際，參考了眾多書籍、網站、專家意見。此外，受彰國社編輯部的尾關惠諸多關照。借此機會表達我的謝意。

2020 年 8 月

原口秀昭

建築史好文組真討厭，妳說是吧，美貴

阿旭你理科也不行吧？！

目次

CONTENTS

3 磚石結構

4 梁柱構架

圖解建築入門

Q 近代以前的歐洲建築史可大致分為哪三期？

▼

A 古代、中世紀、近世。

如下圖所示，<u>古代</u>（Ancient ages）、<u>中世紀</u>（Medieval ages）、<u>近世</u>（Early modern ages）各約兩千年、一千年、五百年，各時期比前一時期約縮短一半。對應到恐龍的長脖子的是古代，胖胖的身軀是中世紀，短短的腿是近世，腳尖是<u>近代</u>（Modern ages）。可以發現古代、中世紀時間非常長。

1

歐洲建築史概觀

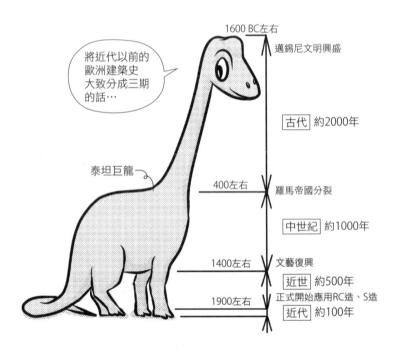

將近代以前的歐洲建築史大致分成三期的話…

1600 BC左右 — 邁錫尼文明興盛

泰坦巨龍

| 古代 | 約2000年

400左右 — 羅馬帝國分裂

| 中世紀 | 約1000年

1400左右 — 文藝復興

| 近世 | 約500年

1900左右 — 正式開始應用RC造、S造

| 近代 | 約100年

- 為了方便讀者大致理解，筆者刻意不採用精準的年代數字。記住大概的時期長度和分期的年代，概觀時代十分便利。
- 筆者試著尋找能對應各時期的長度：兩千年、一千年、五百年的動物，因為長頸鹿、駱駝、羊駝等長脖子的動物的腳也長，所以筆者請出了長脖子的恐龍（雷龍）。
- 文藝復興時期是分成古代、中世紀、近代三期，但為了區分法國革命、工業革命後的世界，將此之前的時期稱為近世。本書將RC造、S造現代建築正式普及的20世紀以後視為近代，在那之前為近世。

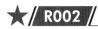

Q 歐洲古代建築的代表性樣式是哪兩種？

▼

A 希臘式、羅馬式。

在長達兩千年的歐洲古代時期，代表性建築樣式為希臘式與羅馬式。兩者都是在地中海沿岸、阿爾卑斯山以南的溫暖地帶開花結果。

歐洲古代的建築樣式大致有兩種

約2000年

古代

中世紀

近世

希臘式

帕德嫩神廟（447–432 BC，雅典，希臘）

羅馬式

羅馬競技場（72–80，羅馬，義大利）

以阿爾卑斯山以南為主喔

希臘、羅馬位於地中海沿岸

羅馬帝國

希臘

雅典

羅馬 地中海

1

歐洲建築史概觀（古代）

• 如果將埃及、美索不達米亞等地也包含在歐洲建築史中，約兩千年的古代就會變成約三千至四千年，恐龍的脖子會伸長再伸長。佩夫斯納的《歐洲建築史綱》中的歐洲建築史是從希臘開始。

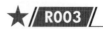
Q 什麼是「高貴的單純與靜穆的偉大」？
▼
A 溫克爾曼描述希臘藝術的說法。

18世紀德國藝術史家溫克爾曼，在其著作《希臘美術模仿論》（1755）中的一句話，精確表現出希臘建築的特徵。這句話指出希臘藝術並非單薄的複雜「高貴的單純」，亦非喧囂的平庸「靜穆的偉大」的藝術，也就是希臘藝術因其<u>單純與靜穆</u>而獲得高度評價。

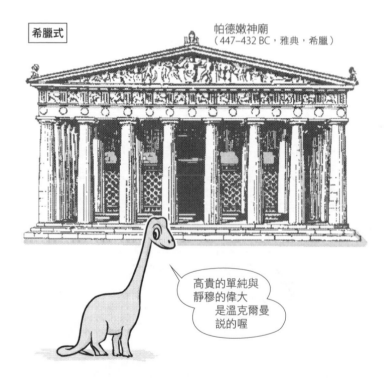

希臘式

帕德嫩神廟
（447–432 BC，雅典，希臘）

高貴的單純與
靜穆的偉大
是溫克爾曼
說的喔

● 溫克爾曼的著作對18世紀德國的<u>新古典主義</u>影響極深，以古代為標準的<u>古典主義</u>，重點從羅馬轉向了希臘。他也曾說：「古希臘是純白的文化。」但其實希臘有很多建築和雕刻等會在白色大理石上彩繪，從考古學來看，他的說法並不正確。希臘在近世曾被鄂圖曼帝國統治很長一段時間，是遠離歐洲的「<u>東方</u>」（Orient）。因此，<u>希臘常被當作神話看待</u>。這樣的情感，也出現在柯比意的《東方之旅》（1911）中。

Q 羅馬式的特徵是什麼？

▼

A 藉由厚重的牆面和拱所創造的動態的巨大形態與內部空間。

在羅馬，競技場、浴場、法院、水道橋等建築類型增加，藉由混凝土和拱的技術使大跨距的空間變成可能。圓柱樣式的柱式被當作附屬和裝飾。總結來說，羅馬式的設計厚重且生動，尺度甚為都市、土木。簡言之，<u>希臘是以柱為主體的建築，羅馬是以牆為主體的建築</u>。

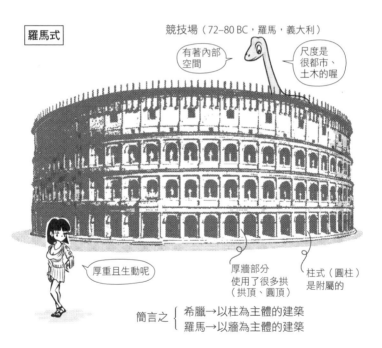

競技場（72-80 BC，羅馬，義大利）

羅馬式

有著內部空間

尺度是很都市、土木的喔

厚重且生動呢

厚牆部分使用了很多拱（拱頂、圓頂）

柱式（圓柱）是附屬的

簡言之 { 希臘→以柱為主體的建築
羅馬→以牆為主體的建築

● 雖然有些主張認為羅馬只是在模仿希臘，但只要仰望萬神殿的圓頂，就讓筆者懷疑怎麼會出現這樣的爭論。希臘建築裡幾乎不存在空間，像是由柱子構成的雕刻，而且令人產生或許是因為半倒的樣貌，讓它看起來更美好的感覺。18世紀義大利建築師暨畫家皮拉內西，深陷羅馬遺跡的魅力，他的古羅馬版畫呈現的稀罕宏偉樣貌，讓觀者屏息。筆者的工作室有皮拉內西的大開本版畫集，每次翻開都讓人一陣驚嘆。

Q 歐洲中世紀建築的代表性樣式是哪兩種？

▼

A 仿羅馬式、哥德式。

一千年間，歐洲中世紀的代表性建築樣式是<u>仿羅馬式</u>與<u>哥德式</u>。兩者都是以阿爾卑斯山以北、歐洲西北部為中心發展茁壯。

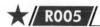

中世紀是
仿羅馬式與
哥德式

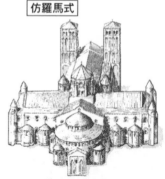

仿羅馬式

克呂尼修道院第二教堂
（955–1010左右，克呂尼，法國）

哥德式

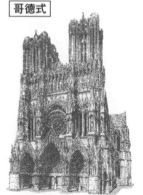

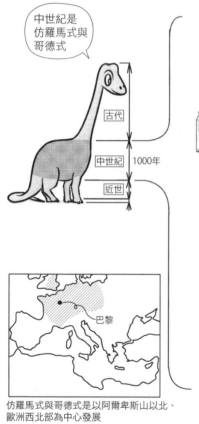

巴黎

仿羅馬式與哥德式是以阿爾卑斯山以北、
歐洲西北部為中心發展

理姆斯大教堂
（1211–1475左右，理姆斯，法國）

Q 仿羅馬式的語源為何？

▼

A 羅馬風格的意思。

雖然仿羅馬式和羅馬式一樣，使用大量的牆壁和半圓拱，卻不使用柱式。拱向外推的力（推力）由牆壁抵抗，所以<u>設置許多牆壁，給人室內昏暗的印象</u>。各地工匠費心打造的仿羅馬式教堂，不如羅馬式般洗鍊，但反之，卻有<u>豐富的地方色彩，成為單純、樸質且簡樸</u>的建築。

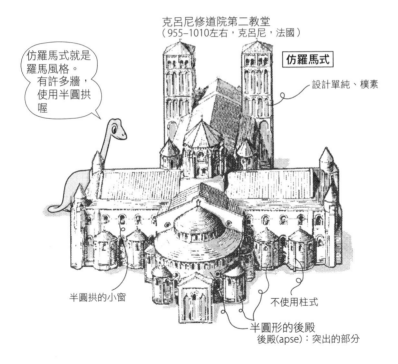

克呂尼修道院第二教堂
（955–1010左右，克呂尼，法國）

仿羅馬式就是羅馬風格。
有許多牆，
使用半圓拱喔

仿羅馬式

設計單純、樸素

半圓拱的小窗

不使用柱式

半圓形的後殿
後殿(apse)：突出的部分

● 來到歐洲城鎮，就會注意到哥德式大教堂。<u>大教堂</u>的英文是cathedral，主教座堂是教區中地位最高的主教（bishop：基督新教等譯為會督）所在的教堂。大教堂高高聳立在舊街區的中心，就算沒有地圖也能找到。相較於此，大多數的仿羅馬式教堂往往默默佇立在偏僻的鄉村，大費周章才能到達。然而，仿羅馬式厚重、少有裝飾的牆壁、從小小的窗戶灑落室內的珍貴光線，對看膩哥德式的人來說相當新鮮。造訪托羅奈修道院、瑪利亞拉赫修道院等建物時的感動，筆者至今難以忘懷。

Q 哥德式的語源為何？

▼

A 如哥德人般野蠻的意思。

文藝復興時期的義大利人，指著北方的教堂建築，鄙夷其如<u>哥德人</u><u>般野蠻</u>，並以此稱呼，後來成為哥德式的語源。對奉羅馬為古典的人來說，雖然哥德式教堂似乎看起來野蠻，但將石塊堆疊到高入天際的空間，卻創造出凌駕羅馬的宏偉樣式。哥德式的大教堂，<u>牆壁數量減到最少，藉由纖細的線形柱、連結柱與柱的肋（肋骨）打造出高挑的空間，上方的花窗玻璃灑落彩色光芒，整體而言是強調高度、上升感的設計</u>。另有說法認為，哥德式建築是模仿北歐的森林樣貌。

總之相當巨大！

理姆斯大教堂
（1211–1475左右，理姆斯，法國）

細長的垂直線條

哥德式

強調了
上升感喔

尖頂造型

尖拱
（頂端呈尖形的拱）

是尖尖的形狀
和細長的垂直線
營造出上升感嗎？

- <u>哥德人</u>、哥德族為隸屬於日耳曼人的民族，曾居住在歐洲北部。從羅馬人的角度來看，他們是蠻族的一支。
- 哥德式建築還會加上怪物雕像等，不僅具有宗教的崇高性，也潛藏怪誕風格般令人驚恐的魅力。特別是英國的哥德式建築，更傾向這種風格。因此，哈利波特的學校、幽靈公寓必然是哥德式的。

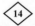
＊ 參考文獻　2）

Q 歐洲近世建築的代表性樣式是哪兩種？

▼

A 文藝復興式、巴洛克式。

五百年的近世時期，代表性建築樣式為<u>文藝復興式</u>與<u>巴洛克式</u>。源自義大利，並傳播到整個歐洲。

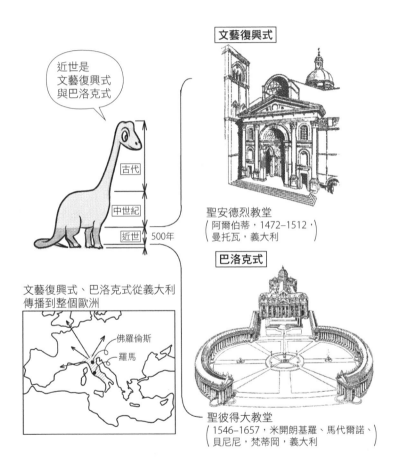

文藝復興式

聖安德烈教堂
(阿爾伯蒂，1472–1512，)
(曼托瓦，義大利)

近世是
文藝復興式
與巴洛克式

古代
中世紀
近世　500年

文藝復興式、巴洛克式從義大利
傳播到整個歐洲

佛羅倫斯
羅馬

巴洛克式

聖彼得大教堂
(1546–1657，米開朗基羅、馬代爾諾、)
(貝尼尼，梵蒂岡，義大利)

1

歐洲建築史概觀〔近世〕

● 巴洛克式之後，接著是<u>洛可可式</u>、<u>新古典主義</u>，19世紀混雜著各形各色的樣式。

Q Renaissance是什麼意思？

A 中譯「文藝復興」，復興、再生的意思，在建築上用來指復興古羅馬樣式。

15世紀的義大利已使用rinascimento（義大利文「文藝復興」）一詞。不限於建築領域，以羅馬式為理想，使用拱、柱式等，趨向和諧且簡潔的設計。相較於哥德式強調垂直，文藝復興強調水平；相對於前者的誇張表現，後者著重靜態比例、均衡。下圖的聖安德烈教堂，立面融合了凱旋門與神殿，內部的筒形拱頂是格子天花板，讓羅馬般的宏偉空間得以實現。

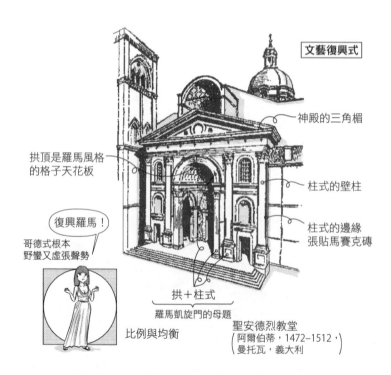

文藝復興式

神殿的三角楣

拱頂是羅馬風格的格子天花板

柱式的壁柱

柱式的邊緣張貼馬賽克磚

復興羅馬！

哥德式根本野蠻又虛張聲勢

拱＋柱式

羅馬凱旋門的母題

比例與均衡

聖安德烈教堂
（阿爾伯蒂，1472–1512，曼托瓦，義大利）

- 冠上聖人之名的教堂，會加上「神聖」之意的Saint（英文）、Saint（法文）、Santo（義大利文）、Sankt（德文）等。
- 聖安德烈教堂的柱式是以牆面的方形突出部分表現的壁柱，雖然是平面，邊緣卻因此顯露，與拱形成良好的平衡，內部的拱頂空間亦強而有力，是筆者最喜歡的文藝復興建築。

　　　　　　　　　　　　　　　　　　　　＊ 參考文獻　2）

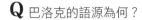

Q 巴洛克的語源為何？

▼

A 原意為「變形的珍珠」。

baroque（巴洛克）的語源是葡萄牙語的barroco「變形的珍珠」，
相較於文藝復興追求比例、均衡的靜態之美，巴洛克追求不規則、
彎曲、豐饒、壯闊尺度的動態之美。聖彼得大教堂有著幾乎與羅馬
競技場面積相當的壯闊橢圓形廣場，以列柱廊包圍。四泉聖嘉祿堂
則是在彎曲的牆面之上搭蓋了橢圓形圓頂。

聖彼得大教堂
（1546-1657，米開朗基羅、
馬代爾諾、貝尼尼，梵蒂岡，義大利）

中心處由米開朗基羅設計

長堂由馬代爾諾設計

列柱廊由貝尼尼設計

與羅馬競技場幾乎面積
相當的橢圓形廣場

巴洛克式

巨大也是巴洛克
的特徵之一

文藝復興

巴洛克喔！

巴洛克

四泉聖嘉祿堂
仰望圓頂
（博羅米尼，1688，羅馬，義大利）

- 四泉聖嘉祿堂的原文為Chiesa di San Carlo alle Quattro Fontane，San Carlo是聖人
之名，Quattro Fontane是四座噴泉，alle是前置詞，意思是建於四座噴泉之處的聖
嘉祿教堂。有著浮雕的橢圓形圓頂在光線照射下實在美麗非凡，造訪羅馬時請務必前
往參觀。筆者自行排定的世界圓頂排行榜，第一名是萬神殿，第二名是四泉聖嘉祿
堂，第三名是都靈的聖勞倫佐禮拜堂。

1

歐洲建築史概觀（近世）

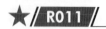
Q 洛可可的語源為何？

▼

A 源自名為羅卡爾樣式（石貝裝飾）的浮雕裝飾。

Rococo（洛可可）的語源是rocaille（羅卡爾），一種模仿岩石、砂礫、貝殼、植物葉子等母題的裝飾樣式。不使用柱式，採用纖細華麗的曲線裝飾、細長曲線狀的邊框。這種樣式會出現在巴洛克式宮殿的一個房間，或如下圖的亞梅麗宮鏡廳這類設於庭園的小型離宮等處。與其說是接續巴洛克的樣式，不如說這種樣式只出現在巴洛克後期的室內。

羅卡爾裝飾 ⇨ 洛可可式

亞梅麗宮鏡廳
（居維利埃，1695–1768，慕尼黑，德國）

纖細的裝飾

圓頂狀的天花板 淺粉紅色

裝飾、邊框都為金色

牆壁是淺藍色

纖細曲線的邊框

不使用柱式

鏡子 讓細緻的裝飾 看起來更繁多

女人心是 洛可可呢！

實在看膩 巴洛克了

● 巴黎的蘇必斯府邸（布弗朗，1735–1740）開放參觀，可隨意入內。外側是柱式環繞、沉穩的古典主義，室內則有好幾間房間是纖細華麗的洛可可式。洛可可說是女性化的裝潢，筆者猜想這些房間就成為厭煩宮殿那種宏偉巴洛克風格的女士們的休息場所。

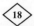
＊ 參考文獻 3）

Q 新古典主義的特徵是什麼？

▼

A 嚴格遵循希臘、羅馬的古典，單純、明快的設計。

辛克爾設計的柏林老博物館是希臘的愛奧尼亞柱式（柱頭有渦旋形飾）排列形成門廊（玄關柱廊）的箱型建築，其平凡無奇的單純、純粹、認真，格外引人矚目。新古典主義的性格與巴洛克的豪華、豐饒、誇大等形成對比。在德國的新古典主義中，可發現對希臘的著迷。18 世紀針對希臘的考古學研究成果，成為重返希臘的原動力之一。

1

歐洲建築史概觀（近世）

柏林老博物館（辛克爾，1823–1830，柏林，德國）

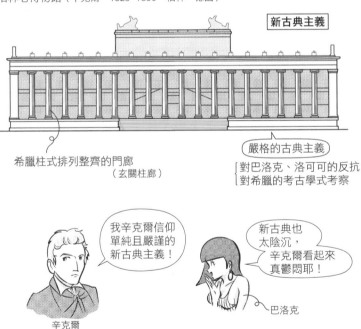

新古典主義

希臘柱式排列整齊的門廊
（玄關柱廊）

嚴格的古典主義
對巴洛克、洛可可的反抗
對希臘的考古學式考察

我辛克爾信仰
單純且嚴謹的
新古典主義！

新古典也
太陰沉，
辛克爾看起來
真鬱悶耶！

巴洛克

辛克爾

Q 哥德復興樣式的特徵是什麼？

A 主要可見於後期哥德式（垂直式），垂直性強烈，裝飾豐富的設計。

revival是復興的意思，Gothic Revival（哥德復興樣式）即是復興中世紀的哥德式。此外，也有加上neo（新），稱之為Neo-Gothic（新哥德式）。為了讓19世紀的樣式與過去的樣式區別，如換裝人偶般，將一切都冠上「新」，命名了新仿羅馬式、新文藝復興、新巴洛克等名稱。哥德式在英國大受歡迎，比起復興，或許更像持續不斷興建。英國對哥德式的喜愛在19世紀達到顛峰，除了原本的教堂、車站、市政府、國會大廈等也採用哥德式興建，創造了維多利亞哥德式時代。

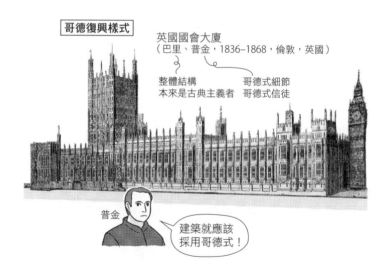

哥德復興樣式

英國國會大廈
（巴里、普金，1836–1868，倫敦，英國）

整體結構　　　　哥德式細節
本來是古典主義者　哥德式信徒

普金

建築就應該
採用哥德式！

• 據說英國國會大廈設計者之一的普金是瘋狂的哥德式主義者、偏執的天主教主義者（從英國國教改信天主教），但對他的評價是「普金的偉大，在於他認為哥德式與基督教的傳統密不可分，因此賦予了建築在思想上的基礎」（引自：鈴木博之，《建築的世紀末》，晶文社，1977，頁102）。

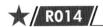

Q 新巴洛克式的特徵是什麼？

▼

A 豪華、絢爛、動態、壯闊等，與巴洛克式特徵相同。

■ 相較於新古典主義均衡整齊的靜態之美，新巴洛克追求豐饒的動態之美。巴黎的歌劇院（現在相對於新歌劇院被稱為加尼葉歌劇院）是豪華絢爛的新巴洛克式代表作。

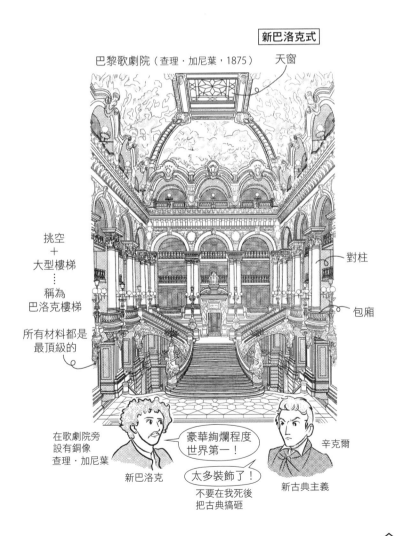

新巴洛克式

巴黎歌劇院（查理·加尼葉，1875）　天窗

挑空
＋
大型樓梯
⋮
稱為
巴洛克樓梯

對柱

包廂

所有材料都是
最頂級的

在歌劇院旁
設有銅像
查理·加尼葉

豪華絢爛程度
世界第一！

辛克爾

新巴洛克

太多裝飾了！

不要在我死後
把古典搞砸

新古典主義

1
歐洲建築史概觀（近世）

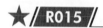

Q 歐洲近世建築的根源為何？

▼

A 主要源自古羅馬建築。

近世建築主要源自古羅馬建築，並以此為基礎加以發展。古羅馬不僅有宮殿、神殿，還建造了針對大眾的競技場等建築，建築類型豐富。進入中世紀後，經濟發展停滯，特別突出的建築剩下教堂和修道院。在文藝復興時期變得富裕的義大利，試圖學習古羅馬的時機到來。建築樣式在巴洛克之後出現許多變形，建築類型也變得種類繁多。將時間序列逆轉，下方為古代、上方為近世，嘗試沿著樹木畫圖呈現。中間的主幹是停滯的中世紀。意指中世紀的Medieval，語源是中間的時代的意思。中間的時代約持續了一千年。

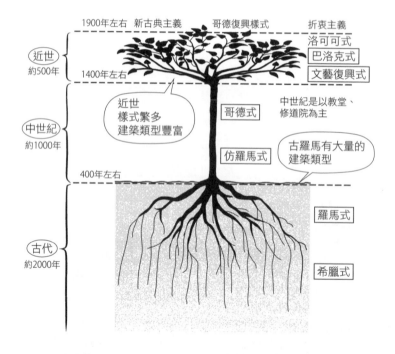

• 建築類型（building type）：以機能分類的建築形式、類別。佩夫斯納著有《建築類型史》（1976，Thames and Hudson）一書。

Q 什麼是古典主義、中世紀主義？

▼

A 以希臘、羅馬為準則的是古典主義，以中世紀為準則的是中世紀主義。

　將希臘、羅馬視為古典，在其建築等找出準則的是<u>古典主義</u>，在中世紀的仿羅馬式、哥德式中追尋準則的是<u>中世紀主義</u>。前者為誕生自阿爾卑斯山以南、強烈日照之下的樣式，後者則是在時常陰天的阿爾卑斯山以北、日耳曼人和基督教的環境中出現的樣式。古典主義從文藝復興以來約持續五百年，中世紀主義在近世後期約持續一百年。

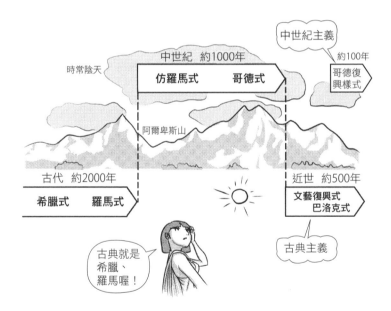

- 筆者曾從巴黎經里昂等地，晚間抵達馬賽，落腳柯比意的馬賽公寓。早晨走上屋頂時感受到的太陽光亮、地中海的閃爍光芒，令人難以忘懷。從維也納搭上前往威尼斯的夜車時，也體驗了耀眼的太陽。陽光在阿爾卑斯山的北與南，強度截然不同。

Q 如何看出是古典主義建築？

▼

A 使用希臘、羅馬的柱式。

柱式是指關於希臘、羅馬建築的圓柱與其上水平構件的樣式。除了獨立的圓柱之外，也有嵌入牆面的柱式。首先確認是否使用了柱式，就幾乎能確定是否屬於古典主義。中世紀主義建築的柱頭運用植物、動物、幾何圖樣等，各地特有、建築特有的母題。

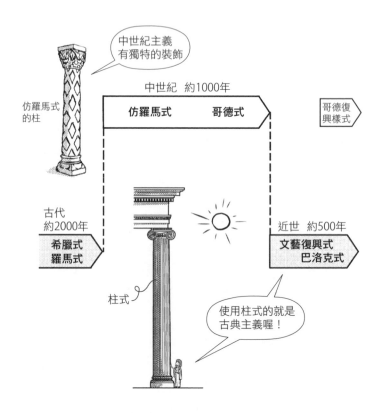

中世紀主義
有獨特的裝飾

中世紀　約1000年

仿羅馬式
的柱

仿羅馬式　　哥德式

哥德復
興樣式

古代
約2000年

希臘式
羅馬式

近世　約500年

文藝復興式
巴洛克式

柱式

使用柱式的就是
古典主義喔！

● 室內裝潢流行的洛可可式雖然不使用柱式，但也被歸類為古典主義建築。這種樣式多用於古典主義建築室內某一部分。

Q 在建築領域中，近世之後的近代始於何時？

A 從 1900 年左右開始。

盛行於 20 世紀的<u>近代建築</u>稱為<u>國際樣式</u>。近代建築誕生於英國、法國、德國等歐洲中部，很快傳播到全世界。

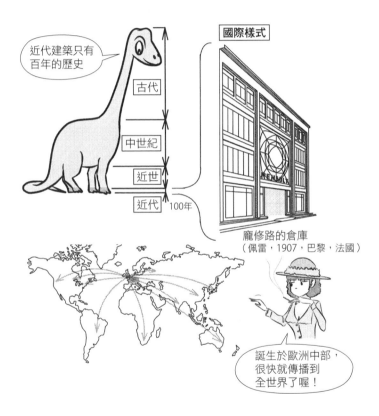

近代建築只有百年的歷史

古代

中世紀

近世

近代 100年

國際樣式

龐修路的倉庫
（佩雷，1907，巴黎，法國）

誕生於歐洲中部，很快就傳播到全世界了喔！

1

歐洲建築史概觀（近代）

● 19世紀中葉開始，在溫室、車站屋頂等處，打造了鋼鐵、玻璃的開闊空間，並發明了RC造。此外，19世紀後半葉的芝加哥，興建了成群的摩天大樓。然而，長方體般抽象的立體以RC造、S造的框架結構打造，有著大片玻璃窗、水平長條窗等的建築開始廣為普及則要到20世紀以後。若只談建築領域，19世紀是古老樣式混亂的近世。龐修路的倉庫是RC造清水模、中央挑空，挑空部分加上鐵骨桁架的天橋、上部設天窗等，滿是近代建築元素。

＊ 參考文獻　7）

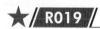

Q 近代建築的根源為何？

▼

A 工業革命。

從18世紀到19世紀，主要發生在英國的工業革命促進工業發展，鋼鐵、混凝土、玻璃因而開始量產。特別是鋼鐵的量產對建築影響極大，在古代就已開始使用的混凝土中置入鋼筋，鋼筋混凝土造（RC造）變得普及。20世紀初，始於法國的<u>RC框架結構建築</u>，與<u>S框架結構</u>一同促使建築樣式發生劇烈的變化。近代建築的樹木圖中，根基是工業革命，主幹是殘留19世紀舊有樣式的時代，枝幹是20世紀擴及全球的時代。

| 近代 約100年 | 2000年左右 | | **國際樣式**（近代建築） |

| 19世紀 | **舊有樣式** 古典主義、中世紀主義 | RC造、S造 鐵橋、車站、溫室 |

| 1900年左右 | |

| 18世紀 | | **工業革命** 鋼鐵、混凝土、玻璃量產 |

近代建築是源自工業革命喔！

RC（造）：鋼筋混凝土造
reinforced concrete

S（造）：鋼骨造
steel

- 許多建築史家論述了近代建築受近世為止的建築影響的學說。本書僅針對建築樣式與技術，以工業革命為近代建築的起源。
- 即使是工業革命之後，19世紀仍充斥著古典主義、中世紀主義等的建築。享有RC框架結構、S框架結構好處的設計，要到1900年左右才出現。

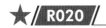

近代建築能追溯到什麼時候，有下列說法：

　①可追溯到巴洛克建築的空間品質（吉迪恩的論述）

　②可追溯到勒杜的計畫案之近代性格（賽德邁爾的論述）

　③可追溯到 18 世紀末，因工業革命讓鋼鐵適合作為結構材料，同一時期，出現反映勒杜等人的理性主義、合理主義等思想的空間結構願景（貝內伏洛、塞維的論述）

　④可追溯到威廉・莫里斯的紅屋（佩夫斯納的論述）

①認為可追溯到巴洛克的空間，確實是太過誇大。②的勒杜計畫案中，確實用了很多球狀、圓筒等幾何形態，但從現存的阿爾克—瑟南皇家鹽場（1799，阿爾克—瑟南，法國）、維萊特圓廳城關（1789，巴黎，法國）來看，因為使用柱式，所以是將古典主義建築簡化的設計，一般來說會歸類為新古典主義。

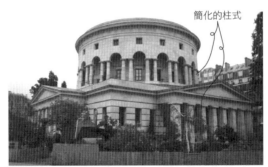

簡化的柱式

維萊特圓廳城關（勒杜，1789，巴黎，法國）

雖然③使用鋼鐵的說法最適切，但 18 世紀末仍處於以鐵打造鐵橋等結構物的階段，與近代建築的形象相距甚遠。④莫里斯的紅屋（1859），外觀有著紅磚牆與紅褐色石板瓦屋頂，歸類為中世紀風格較適當。莫里斯是中世紀主義者，很難認定他是近代建築根源的建築師、藝術家。如此一來，<u>以工業革命為技術上的起源，19 世紀處於雌伏時期，將 1900 年前後由芝加哥學派等設計的 S 框架結構辦公大樓、法國建築師設計的 RC 框架結構、不具傳統裝飾、否定近世建築的建物視為近代建築的興盛</u>，應是合乎常理的解釋。

● 上述四種近代建築的起源，引自：《20 世紀建築彙總──思考我們這個時代的意義》，1981。

1

歐洲建築史概觀（近代）

Q 近代建築的歷史有多長？

▼

A 只有一百年左右。

■ 將從古代到近世為止的建築樣式之樹與近代建築之樹並列，就能得知近代建築的歷史相當短暫。就根源來說也是，至近世為止是源自距今一千六百年前的古羅馬、希臘，近代的開端則是兩百年前的工業革命，地盤的位置完全不同。

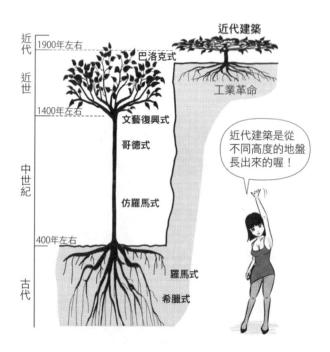

近代建築

1900年左右
巴洛克式

工業革命

1400年左右
文藝復興式

哥德式

近代建築是從不同高度的地盤長出來的喔！

仿羅馬式

400年左右

羅馬式

希臘式

近代　近世　中世紀　古代

- 雖然有不少論述認為近代建築是延續自近世，但觀察建築物，反而有許多近代建築是從否定近世建築開始。建築史家總是試圖挖掘根源，追溯既往。
- 歐洲隨著大航海時代、工業革命、帝國主義等演進，漸次將有色人種的非洲、亞洲、南北美洲各國納為殖民地，由此獲得的財富讓歐洲長足發展。這種發展軌跡與羅馬帝國因殖民地累積的財富而茁壯相同。建築在財富累積之處發展是歷史的必然趨勢。天主教大本營聖彼得大教堂，能建造那般宏偉的宗教建築，也是因為在歐洲各地販售名為贖罪券的奇怪紙張匯集資金。
- 雖說同處歐洲，卻非所有國家想法一致，16世紀的西班牙與葡萄牙、17世紀的荷蘭、18世紀的英國，霸權每隔一個世紀就移轉。接著在20世紀，由美國獲得霸權。

Q 近世以前與近代，在結構與窗戶上有什麼迥異之處？

▼

A 近世以前是磚石結構，多為縱向長窗；近代是RC框架結構或S框架結構，窗戶為橫向長窗或整面玻璃。

由磚、石堆砌的磚石結構是以牆壁承重，不可去除牆壁，當試圖加大窗戶就只能採用<u>縱向長窗</u>。以柱承重的<u>框架結構</u>，既可以設置<u>水平長條窗</u>，也可用<u>整面玻璃</u>。

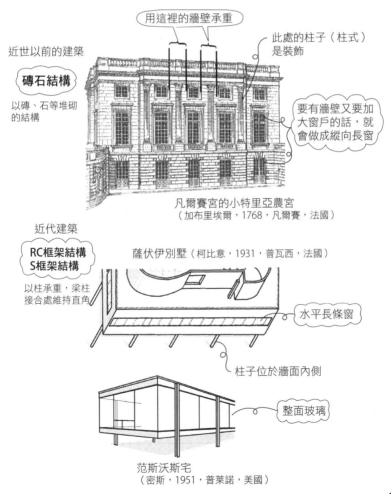

用這裡的牆壁承重

此處的柱子（柱式）是裝飾

近世以前的建築

磚石結構

以磚、石等堆砌的結構

要有牆壁又要加大窗戶的話，就會做成縱向長窗

凡爾賽宮的小特里亞農宮
（加布里埃爾，1768，凡爾賽，法國）

近代建築

RC框架結構
S框架結構

以柱承重，梁柱接合處維持直角

薩伏伊別墅（柯比意，1931，普瓦西，法國）

水平長條窗

柱子位於牆面內側

整面玻璃

范斯沃斯宅
（密斯，1951，普萊諾，美國）

1

歐洲建築史概觀（近代）

Q 近代建築的裝飾是在什麼時候消失的？

▼

A 1910年左右。

 魯斯於1910年設計的史坦納宅，是使用不帶裝飾的白牆的早期範例。1910年代，許多建築師開始打造沒有裝飾的白牆。佩雷在此之前的作品雖然沒有裝飾，卻設置了簷口、簡化的柱式等，並未達至化繁為簡的抽象性。1920年代，柯比意開始在巴黎打造一棟又一棟白色住宅，此前他在瑞士建造了仿若登山小屋的住宅。

史坦納宅
（魯斯，1910，維也納，奧地利）

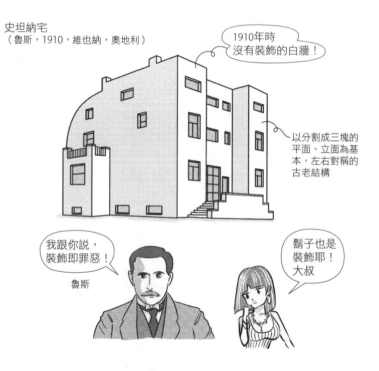

1910年時沒有裝飾的白牆！

以分割成三塊的平面、立面為基本，左右對稱的古老結構

我跟你說，裝飾即罪惡！

魯斯

鬍子也是裝飾耶！大叔

• 魯斯在《裝飾與罪惡》（1908）一書中，批判了裝飾：「我因此領悟如下事情，並將之公諸於世。亦即，文化的進步等同於從實用之物去除裝飾。我相信去除裝飾將可為世間帶來新的喜悅。」（引自：ウルリヒ・コンラーツ編，阿部公正譯，《世界建築宣言文集》，彰国社，1970，頁13）然而，在魯斯實際興建的作品中，仍可見柱式、格子天花板等低調的裝飾。

＊ 參考文獻　9）

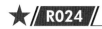

Q 抽象的白箱、玻璃箱般的建築從什麼時候開始出現？由誰設計的？

A 1920年代，柯比意開始設計抽象的白箱；1950年代，密斯打造出玻璃箱建築。

魯斯的白箱在某種程度上並未完全捨棄傳統。<u>1920年代，從瑞士來到巴黎的柯比意完成化繁為簡的抽象白箱。四面皆為整面玻璃的箱型建築，則是從德國來到美國的密斯於1950年代建成。</u>他們並未受過傳統的建築教育，卻對推進建築革命發揮了作用。

為工匠設計的住宅計畫
（柯比意，1924）

范斯沃斯宅
（密斯，1951，芝加哥，美國）

1

歐洲建築史概觀（近代）

Q 國際樣式的三原則為何？

▼

A ①作為容積的建築，②規則性，③避免裝飾。

1932年，菲力普‧強生和亨利—羅素‧希區考克於紐約現代美術館舉辦「國際現代建築展」，將1920年代的近代建築樣式命名為國際樣式。國際樣式有三項特徵：相較於傳統建築厚重的量體，由輕薄面狀包圍，作為容積的建築；非對稱性，而是規則性；去除裝飾後的材料的格調。

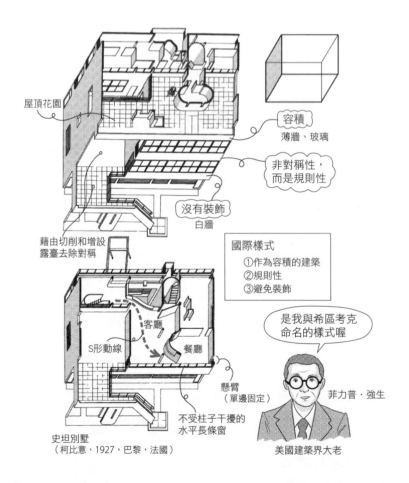

屋頂花園

容積
薄牆、玻璃

非對稱性，
而是規則性

沒有裝飾
白牆

藉由切削和增設
露臺去除對稱

國際樣式
①作為容積的建築
②規則性
③避免裝飾

S形動線　　客廳　　餐廳

是我與希區考克
命名的樣式喔

懸臂
（單邊固定）

不受柱子干擾的
水平長條窗

菲力普‧強生

史坦別墅
（柯比意，1927，巴黎，法國）

美國建築界大老

＊ 參考文獻 10）11）

Q 近世與近代的扶手有什麼樣的設計？

▼

A 近世的扶手設計施以樣式般的細部、線條繁多；相較於此，近代的扶手則是鋼管、鋼板、RC壁板等，設計極為簡潔。

維尼奧拉設計的扶手（後期文藝復興），是在瓶狀的欄杆柱上添加線腳（刻削斷面，使其呈現凹凸的形狀），立面因而有更多線條。相較於此，柯比意設計的薩伏伊別墅，扶手極為簡單，將鋼管塗上白漆。雖說是仿效船的甲板的設計，但無疑是廉價品，不拘泥於材料價格低廉，化腐朽為神奇，追求抽象造形的產物。

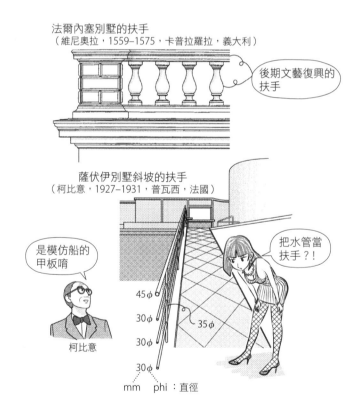

法爾內塞別墅的扶手
（維尼奧拉，1559–1575，卡普拉羅拉，義大利）

後期文藝復興的扶手

薩伏伊別墅斜坡的扶手
（柯比意，1927–1931，普瓦西，法國）

是模仿船的甲板唷

把水管當扶手？！

柯比意

45φ
30φ
35φ
30φ
30φ
mm　phi：直徑

• 鋼管的尺寸為筆者實際測量。

Q 近世以前與近代在空間構成上最大的差異是什麼？

▼

A 近世以前的構成方式，無論室內外都強調左右對稱與中心；近代則是強調非對稱，具有偏心、離心性的周緣部分的構成。

近世以前，一般採用左右對稱的形狀，將入口配置在中心軸上。近代以後，出現了偏心、離心的空間構成。下圖的包浩斯校舍，工作坊、教室、宿舍等機能的大樓以卍字配置，相較於中心，重點更放在外側，形成動態、離心的空間構成。此外，還出現許多近代的設計元素，如轉角的大片玻璃面、水平長條窗、橫向長窗、天橋等。

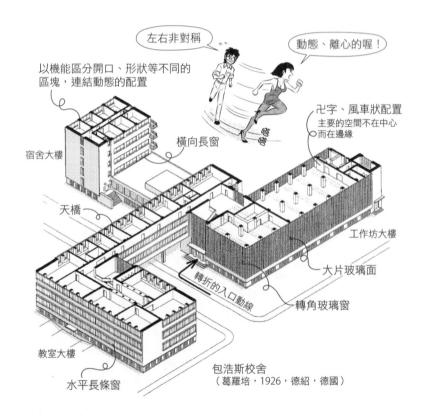

左右非對稱

動態、離心的喔！

以機能區分開口、形狀等不同的區塊，連結動態的配置

卍字、風車狀配置
主要的空間不在中心而在邊緣

宿舍大樓

橫向長窗

天橋

工作坊大樓

大片玻璃面

轉折的入口動線

轉角玻璃窗

教室大樓

水平長條窗

包浩斯校舍
（葛羅培，1926，德紹，德國）

● 關於中心的解體與偏心，請參見拙作《20世紀的住宅》（1994）、《路康的空間結構》（1998）。

＊參考文獻　4）10）13）

Q 摩天大樓是何時在何地出現的？

▼

A 出現於19世紀後半的芝加哥、20世紀初的紐約等地。

摩天大樓從芝加哥的密西根湖湖畔傳到紐約曼哈頓島（兩處都是地盤堅固、少有地震），再傳播到世界各地。摩天大樓常隨經濟發展蓬勃而建設，19世紀後半葉到20世紀，美國經濟快速崛起時期接連興建了摩天大樓。其後加上芝加哥大火（1871）後的重建。稱為芝加哥學派的建築群出現時，<u>最初以磚石結構建造</u>，下圖的信賴大樓嘗試了<u>鋼鐵骨架</u>。<u>電梯的發明</u>（19世紀中葉）與進步（從液壓電梯到電力電梯），促使建築越來越高聳。摩天大樓的結構從梁柱均等架構的<u>框架結構</u>，變成集中在柱體外緣部分的<u>筒狀結構</u>。九一一時遭破壞的世貿中心正是筒狀結構的超高層建築。筒狀結構也稱為<u>外殼結構</u>、<u>架構型外緣結構</u>等。

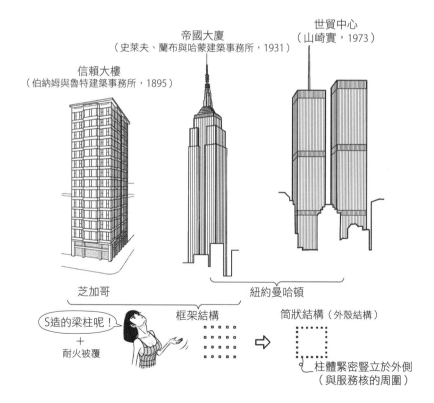

世貿中心
（山崎實，1973）

帝國大廈
（史萊夫、蘭布與哈蒙建築事務所，1931）

信賴大樓
（伯納姆與魯特建築事務所，1895）

芝加哥　　　　　　　紐約曼哈頓

S造的梁柱呢！
＋
耐火被覆

框架結構

筒狀結構（外殼結構）

柱體緊密豎立於外側
（與服務核的周圍）

Q 什麼是建築的現代主義？

▼

A 基於理性主義、機能主義，支持奠基於工業化社會的建築的思想。

■ 1900年後，與近世建築明顯不同，由<u>現代主義</u>創造的近代建築在全世界普及。普及的速度快又猛烈，很快就讓近世建築退潮。

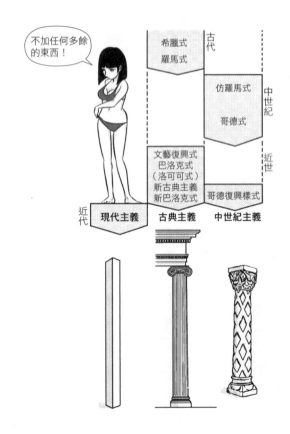

• 百分之百遵循理性主義、機能主義，就會變為不具裝飾單純的設計、大量使用工業製品的設計，可快速建造出成本低廉、容積龐大的建築，因此各資本主義國家都接受這樣的方式。世界上的都市樣貌因而變得相似。

Q 什麼是後現代主義？

▼

A 試圖導入近代建築所喪失的複雜、多元、機敏的思想，為現代主義之後。

post是「之後」的意思，post-modernism直譯就是現代主義之後。詹克斯在其著作《後現代建築語言》（1977）中，提出後現代主義一詞，批判單純劃一的近代建築。

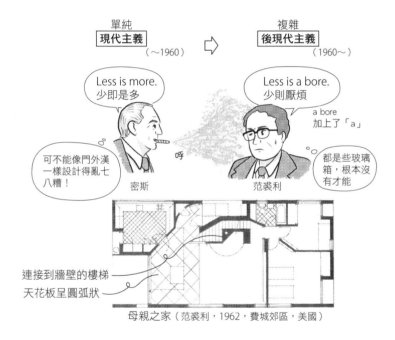

母親之家（范裘利，1962，費城郊區，美國）

- 相對於密斯所說的Less is more.（少即是多），范裘利在其著作《建築中的複雜與矛盾》（1966）中以Less is a bore.（少則厭煩）揭櫫反現代主義的大旗，有意識地進行讓形態複雜、對立的操作。
- 若僅看後現代主義的實際作品，筆者認為它只是將近代建築加上裝飾，現代主義的流派之一。筆者參觀「母親之家」時，沒什麼特別的感想。在「母親之家」附近，路康設計的瑪格麗特·艾許里克宅更為出色。范裘利的作品中，位於費城的富蘭克林中庭（1976），富含機智與巧思，令人印象深刻。

Q 什麼是高科技風格？

▼

A 強調將特殊的結構、設備管道等暴露於外的設計。

將結構體、手扶梯、電梯、空調設備、管線等暴露於外，加上色彩等強調裸露部分的設計。這種設計是對抗劃一的近代建築，代表性作品為龐畢度中心、HSBC總部等。

龐畢度中心
（皮亞諾、羅傑斯，1977，巴黎，法國）

外露的斜撐

手扶梯的管道

主要的骨架

次要的鐵骨

面道路側（另一面）的斜撐接合處

梢釘

斜撐

梢釘

斜撐

就像是機器人的關節！

將特殊結構外露來強調嗎？

懸吊

HSBC總部（佛斯特，1986，香港）

四根一組的複合柱

＊ 參考文獻　15）16）

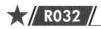
Q 什麼是解構主義？

▼

A 指雜亂且結構不一致的「解構」。

🔲 蓋瑞自宅是在既有的複折式屋頂住宅周圍，使用金屬板、鐵網柵欄、2×4的骨架等廉價且鄙俗的材料，雜亂地疊加打造出宛如工地的樣子。札哈・哈蒂的香港「山頂」計畫是開發香港的山頂的競圖方案，細長的長方體在空中偏移、交錯，設計散發速度感。解構主義簡稱為解構，是蘊含於後現代主義的思想。

1

歐洲建築史概觀〔近代〕

解構主義
De constructivism

蓋瑞自宅
（蓋瑞，1978，
加州聖塔莫尼卡，美國）

既有建物

鐵網

沒有做到這種
地步的傢伙

蓋瑞

露出2×4的骨架

鑲嵌在廚房天花板的
立體玻璃窗

波浪狀鐵板

餐廳天花板的玻璃窗

香港「山頂」計畫競圖方案
（札哈・哈蒂，1982，香港）

札哈・哈蒂

請叫我
解構女王！

● 1988年，在菲力普・強生的帶領下，舉辦「解構主義建築展」，除了蓋瑞、札哈・哈蒂之外，也展出李伯斯金、庫哈斯、艾森曼、藍天組建築事務所、初米等人的作品。

Q 以歐洲建築的各種樣式作為設計主題的紙幣是哪一種？

A 歐元紙幣。

如下圖所示，五歐元紙幣是羅馬式、十歐元紙幣是仿羅馬式、二十歐元紙幣是哥德式、五十歐元紙幣是文藝復興式、一百歐元紙幣是巴洛克式。為了不偏向特定的國家，採用實際上不存在的建築，圖示將各種建築樣式標準化。如果到歐洲旅行，請各位好好欣賞一下紙幣的圖樣。

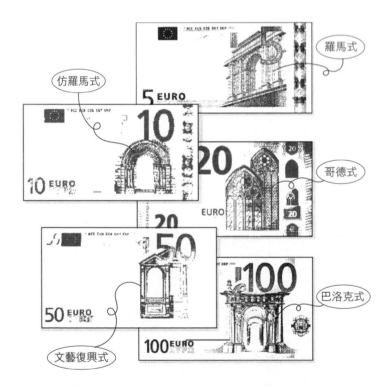

- 兩百歐元上印有近代建築，五百歐元則是現代建築。
- 一般來說，英鎊紙幣上是女王陛下的肖像，但筆者在學生時期造訪英國時，開心地看見舊鈔上印有雷恩爵士的肖像和聖保羅大教堂。蘇格蘭銀行發行的二十英鎊紙幣，印著有巨大桁架的福斯橋。

Q 各種樣式的特徵是如何演變的？

A 以「單純、相同」→「複雜、多元」→「單純、相同」的形式反覆。

大致彙整各種樣式的特徵，將如下圖所示，反覆著「單純、相同→複雜、多元→單純、相同」。可以看到演變過程是：新的樣式誕生，在該樣式中加入各式各樣的巧思，經過某一時期革新後，出現特徵完全相反的樣式。

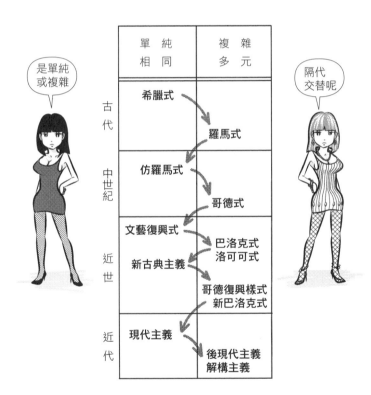

<div style="text-align:right">

1

歐洲建築史概觀（樣式的變遷）

</div>

• Neoclassicism、Neobaroque是新古典主義、新巴洛克的意思。Gothic Revival是哥德復興樣式的意思。18世紀、19世紀是各種樣式混雜的時代。
• 哥德式、巴洛克式相較於早期，在後期更為複雜、多元。即便是同一種樣式，也可能出現「單純、相同→複雜、多元」的變化。

歐洲建築樣式概觀

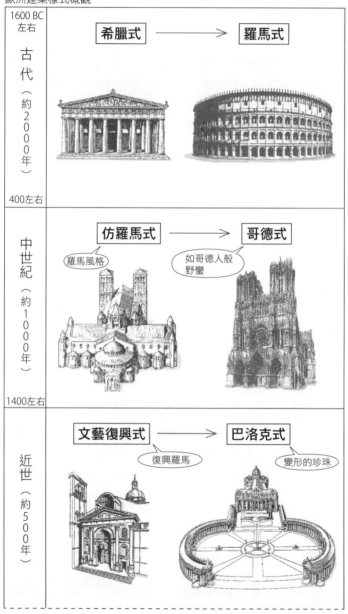

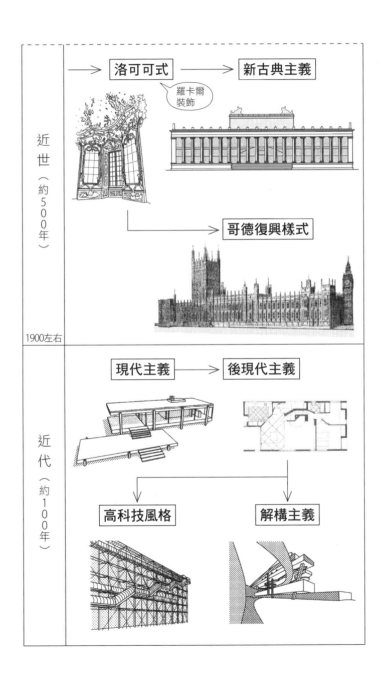

Q 歐洲與日本的古代、中世、近世時期相同嗎？

▼

A 時代不同。

古羅馬帝國相當於日本的彌生時代。日本是極東的島國，因為幾乎
為單一民族，並未因民族遷徙、民族間的戰爭等，引發體制上的重
大變革。古代是豪族和貴族的時代，中世是武士相互衝突的時代，
近世是武士統一全國的時代。

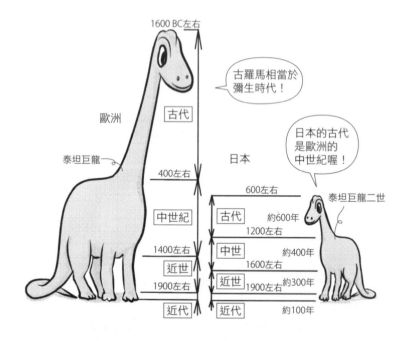

1600 BC左右

古羅馬相當於
彌生時代！

歐洲

泰坦巨龍

古代

400左右

日本的古代
是歐洲的
中世紀喔！

日本

600左右

泰坦巨龍二世

中世紀

古代　約600年

1200左右

1400左右

中世　約400年

近世

1600左右

1900左右

近世　約300年
1900左右

近代

近代

約100年

- 古代、中世、近世這三個時代劃分是仿效歐洲，但日本的政治體制與歐洲並不相同。
- 為了大致理解時代的排序、時期長短等，不採用精準的數字。
- 表現日本時代劃分的雷龍，身高不到歐洲的一半，頸部短了許多，頸部、身體、腳的
 長度差不多。古羅馬的萬神殿居然是在彌生時代興建的，實在令人驚嘆。

　　　　　　　　　　　　　　　　　　＊ 參考文獻　1）2）

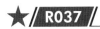

Q 日本的古代、中世、近世是什麼時代？

▼

A 古代是飛鳥、奈良、平安時代。中世是鎌倉、室町時代。近世是安土桃山、江戶時代。

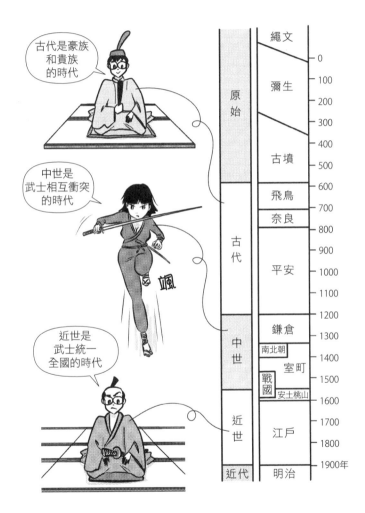

Q 佛教建築什麼時候傳入日本？

A 6世紀左右。

6世紀左右，佛教與佛教建築一同傳入日本，對日本建築產生極大影響。6世紀時佛教建築傳入日本，以及1900年左右歐洲近世建築和現代建築同時傳入日本，是日本建築史上兩大事件。

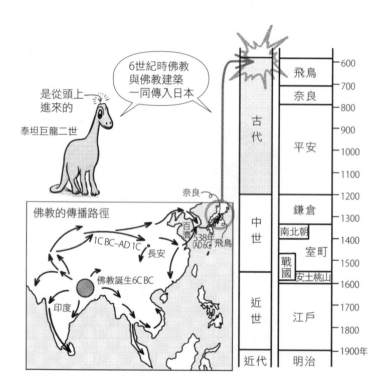

• 西元前6世紀，佛教在印度誕生，約歷經千年歲月，經由中國、朝鮮半島傳入日本。佛教傳入之前，日本是使用將柱子埋入地下的掘立式，之後轉變為將柱子立在基石之上的石場建。柱子因而無法單獨豎立，所以採用連接梁、柱的軸組構造（梁柱結構）來支撐。此外，在屋頂導入瓦片，提升耐久性、耐燃性。但如此一來，屋頂就會變重，從而另行設法處理支撐屋簷的結構。

＊ 參考文獻　18）

Q 日本古代的寺院是什麼樣式？

▼

A 和樣。

相對於中世引進的新興建築樣式，傳自古代的佛教寺院樣式稱為和樣。唐招提寺金堂是和樣的代表性建築，也是奈良時代金堂中碩果僅存的建物。

唐招提寺金堂（約781，奈良）

從大唐招來鑒真提供給他的寺

2

日本建築史概觀（寺院）

- 十日圓硬幣上浮刻的平等院鳳凰堂（1053，宇治，詳見次頁）雖被歸類為和樣，組物（斗栱）部分卻有極大的變化。此外，鳳凰堂兩側宛如翅膀延伸的高架翼廊，無法供人通行，建物僅供觀賞。以正倉院為代表的高架建築，主要是基於倉庫等機能方面的原因；鳳凰堂的高架翼廊設計手法，則是為了讓建築看來輕快。

Q 和樣的特徵是什麼？

▼

A 只在柱頭設置組物（斗栱），垂木（椽木）為平行，少有裝飾，設計簡樸、不拘小節。

唐招提寺金堂中，<u>和樣三手先組物（出跳三次的斗栱）幾乎已成形。只在柱頭設置的組物、平行垂木、大型寄棟屋頂（廡殿頂），整體由少有裝飾、簡樸、不拘小節的設計組成</u>。唐招提寺金堂是和樣的原型。

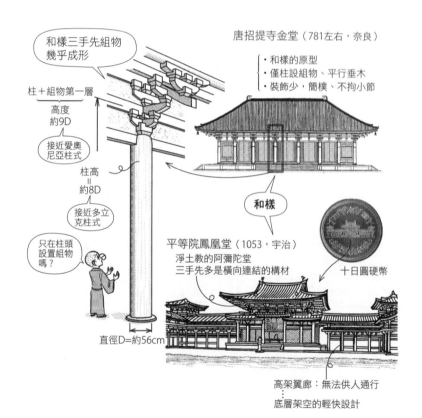

和樣三手先組物
幾乎成形

柱＋組物第一層
高度
約9D

接近愛奧
尼亞柱式

柱高
＝
約8D

接近多立
克柱式

只在柱頭
設置組物
嗎？

直徑D＝約56cm

唐招提寺金堂（781左右，奈良）

・和樣的原型
・僅柱設組物、平行垂木
・裝飾少，簡樸、不拘小節

和樣

平等院鳳凰堂（1053，宇治）
淨土教的阿彌陀堂
三手先多是橫向連結的構材

十日圓硬幣

高架翼廊：無法供人通行
底層架空的輕快設計

● 柱子的直徑為筆者實際測量，高度是以尺規量測立面圖。

 ＊ 參考文獻 **21**）

Q 法隆寺是和樣嗎？

▼

A 一般來說會將其與和樣區別，稱作飛鳥樣式，或更限定稱為法隆寺樣式。

 與其他古代的建築相比，法隆寺在組物等部分差異顯著，因而稱為<u>飛鳥樣式</u>或<u>法隆寺樣式</u>。

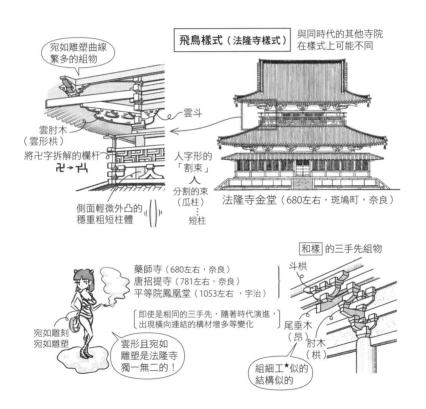

飛鳥樣式（法隆寺樣式）

與同時代的其他寺院在樣式上可能不同

宛如雕塑曲線繁多的組物

雲斗

雲肘木（雲形栱）

將卍字拆解的欄杆

卍→卐

側面輕微外凸的穩重粗短柱體

人字形的「割束」

分割的束（瓜柱）

短柱

法隆寺金堂（680左右，斑鳩町，奈良）

和樣的三手先組物

斗栱

藥師寺（680左右，奈良）
唐招提寺（781左右，奈良）
平等院鳳凰堂（1053左右，宇治）

即使是相同的三手先，隨著時代演進，出現橫向連結的構材增多等變化

尾垂木（昂）

肘木（栱）

宛如雕刻宛如雕塑

雲形且宛如雕塑是法隆寺獨一無二的！

組細工★似的結構似的

• 現今的法隆寺歷經重建，為680年左右的建築。飛鳥時代的其他寺院已不復存在，從同時代的寺院考古挖掘中發現，如垂木的排列方式、垂木的斷面等，都呈現迥異於法隆寺的結構。法隆寺是中國六朝時代的樣式，一般認為藥師寺以後受到隋唐時代的建築樣式影響。參觀藥師寺東塔、唐招提寺後再看法隆寺，會訝異其宛如雕塑的組物。

★譯注：不使用釘子組裝木格子的日本傳統技法。

日本建築史概觀（寺院）

2

Q 日本中世鎌倉時代從中國宋朝傳入的新寺院樣式是什麼？

A 大佛樣與禪宗樣。

和樣是日本古代從中國隋唐傳入的樣式，大佛樣、禪宗樣是中世從宋朝傳入的樣式。和樣之名是相對於新傳入的大佛樣、禪宗樣，表示是日本既有、已日本化的樣式。相對於大佛樣、禪宗樣，自古以來就有的樣式稱為和樣。

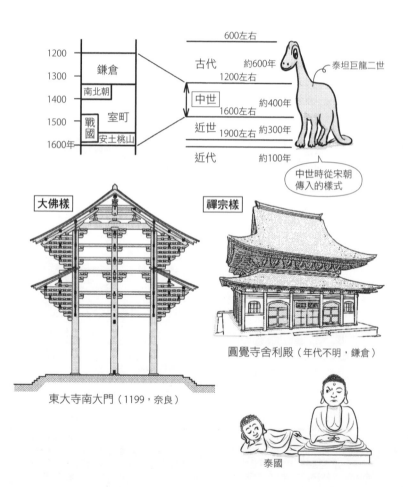

600左右

1200	鎌倉	古代	約600年	泰坦巨龍二世
1300		1200左右		
1400	南北朝	中世	約400年	
1500	室町	1600左右		
1600年	戰國 安土桃山	近世 1900左右	約300年	
		近代	約100年	

中世時從宋朝傳入的樣式

大佛樣

東大寺南大門（1199，奈良）

禪宗樣

圓覺寺舍利殿（年代不明，鎌倉）

泰國

＊參考文獻 24）

Q 大佛樣的特徵是什麼？

▼

A 使用插肘木（丁頭栱）、通肘木、貫（枋）等，僅有角落處的垂木做成扇形，結構外露的動態設計。

東大寺南大門將肘木直接插入柱中（插肘木），組合好幾層插肘木來支撐屋簷，組物之間以通肘木貫穿來防止橫向位移，柱以貫來貫穿使其不會傾倒。兩者皆是以構件插入或貫穿柱、組物等的結構方法。因為組物不會向左右擴張，看起來就像三角形的板子。角落處的垂木做成扇形（隅扇），不僅容易承重，也讓整體成為結構體外露的穩固設計。

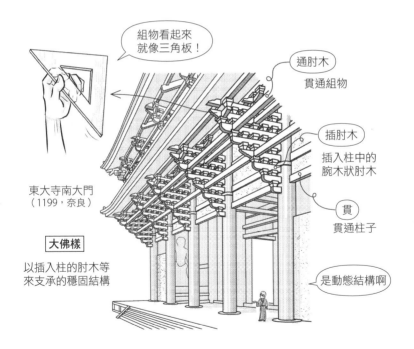

組物看起來就像三角板！

通肘木
貫通組物

插肘木
插入柱中的腕木狀肘木

貫
貫通柱子

東大寺南大門
（1199，奈良）

大佛樣
以插入柱的肘木等來支承的穩固結構

是動態結構啊

- 通柱的直徑在底部約93cm（筆者實際測量），整根木柱高約19m（量自剖面圖）。要讓這種巨大的結構物得以成立，從宋朝新傳入日本的建築技術不可或缺。
- 淨土寺淨土堂（1192，小野市，兵庫）為大佛樣的小型祠堂，內部強而有力的結構與簡潔的空間配置非常值得一看。

2
日本建築史概觀（寺院）

Q 禪宗樣的特徵是什麼？

▼

A 柱與柱之間也設置組物、曲線多、垂木為扇形。線條豐富的結構在室內外都外露，設計活潑華麗。

屋簷之下的組物，不只設置在柱上，也設置在柱與柱之間，也就是<u>詰組</u>。柱、窗、組物等使用曲線，室內的梁、束、放射狀垂木（<u>扇垂木</u>）視為外露構材處理，整體讓人感覺線條豐富、纖細華麗。

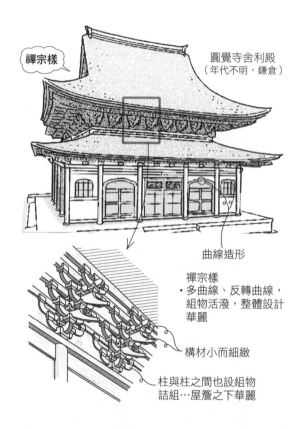

禪宗樣

圓覺寺舍利殿
（年代不明，鎌倉）

曲線造形

禪宗樣
・多曲線、反轉曲線，組物活潑，整體設計華麗

構材小而細緻

柱與柱之間也設組物
詰組…屋簷之下華麗

• 大佛樣是僧人俊乘坊重源從宋朝引進的樣式，曾在他手下工作的工匠在重建奈良興福寺等建物時大展長才。興福寺的建築中仍留有大佛樣結構性、實用的作法，卻未採用層層往上堆疊的插肘木和貫通柱的通肘木等，並且多半將貫藏於牆中。另一方面，禪宗樣因幕府的庇護，與禪宗一同普及到全日本。筆者認為，大佛樣被棄置不用的原因之一，是日本人未接受粗野又動態的結構。

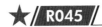

Q 和樣混合大佛樣、禪宗樣的樣式是什麼？

▼

A 新和樣與折衷樣。

和樣＋大佛樣＝<u>新和樣</u>。和樣＋大佛樣＋禪宗樣＝<u>折衷樣</u>。和樣、禪宗樣、新和樣、折衷樣，出現後未有太大變化，一直延續至近世、近代。

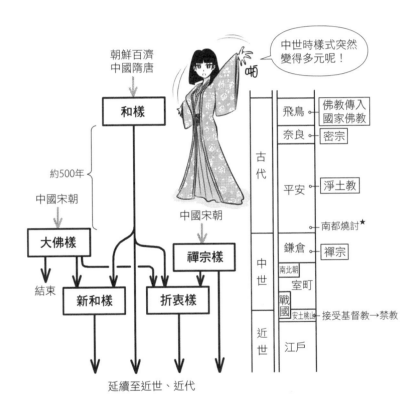

2

日本建築史概觀（寺院）

• 各家研究者對新和樣、折衷樣等名詞的使用方式略有差異。

★譯注：1181年，平清盛命人火攻東大寺、興福寺等南都奈良佛教寺院的事件。

Q 據信傳自古代的日本最古老神社是什麼形式？

▼

A 神明造、大社造、住吉造三種。

代表性的神社是神明造的<u>伊勢神宮正殿</u>、<u>大社造的出雲大社本殿</u>、住吉造的<u>住吉大社本殿</u>。伊勢神宮每隔二十年會重建，稱為<u>式年造替</u>，施行至今。出雲大社、住吉大社建於江戶時代，所以沒有古代留存下來的部分。

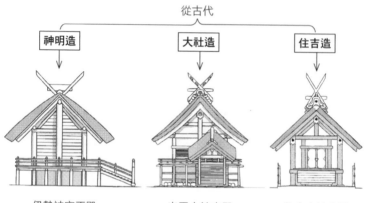

從古代

| 神明造 | 大社造 | 住吉造 |

伊勢神宮正殿
（伊勢市，三重）

出雲大社本殿
（1774，大社町，島根縣）

住吉大社本殿
（1810，大阪市）

● 神社建築不像寺院歷經各式各樣的變遷，而是從古代延續至今。

●「樣式」是帶有歷史背景、在地性格的用詞，「形式」則是著重造形特色的詞彙。樣式在使用上較廣義，「形式」包含於「樣式」之中。

＊ 參考文獻 **20**）**23**）

Q 神明造的特徵是什麼？

▼

A 日本古來的建築結構抽象化、象徵化，以高雅簡樸的白木設計。

伊勢神宮正殿是<u>神明造</u>的代表性建築，將高架式建築、校倉（倉庫）、合掌材[1]、棟（脊木）的茅押[2]等抽象化、象徵化，以白木打造，宛如凝縮了日本文化。曲線減至最少，金屬的使用幾乎侷限在建材斷面等關乎耐久性的部分，設計極其簡單、高雅洗鍊。

<div style="float:right">
2

日本建築史概觀（神社）
</div>

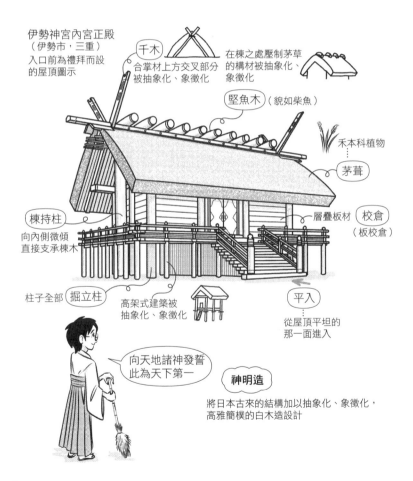

伊勢神宮內宮正殿
（伊勢市，三重）
入口前為禮拜而設
的屋頂圖示

千木
合掌材上方交叉部分
被抽象化、象徵化

在棟之處壓制茅草的
構材被抽象化、
象徵化

堅魚木（貌如柴魚）

禾本科植物

茅葺

棟持柱
向內側微傾
直接支承棟木

層疊板材 **校倉**
（板校倉）

柱子全部 **掘立柱**

高架式建築被
抽象化、象徵化

平入
從屋頂平坦的
那一面進入

向天地諸神發誓
此為天下第一

神明造
將日本古來的結構加以抽象化、象徵化，
高雅簡樸的白木造設計

★譯注：1.「合掌材」是組成人字形的屋架構材。2.「茅押」是壓制茅草頂的構材。

Q 大社造的特徵是什麼？

▼

A 追求大、高，設計剛強有力。

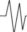大社造一如其名，宏大的「社」是最大的特徵。平安時代的書籍《口遊》中，描述出雲大社本殿「社殿高十六丈，與大極殿、東大寺大佛殿齊名，甚為宏大之物」（大極殿：朝廷的正殿）。此外，挖掘出直徑 3m 的柱子，揭示令人驚奇的復原計畫。出雲大社與伊勢神宮正殿的洗鍊之美不同，而是追求高、大、具魄力的造形。

宛如自雲裡伸出的大社

出雲大社本殿
（1774，大社町，島根）

置千木
妻（山牆）側端部的構材

破風（封簷板）不像神明造一樣延伸，而是放在上方

高約20m

檜木皮
檜皮葺

翹起

礎石
（早期是掘立柱）

妻入★

大社造 追求巨大、高大，魄力十足的設計

心御柱
直徑約1m

為了避開中心軸上的柱子，將入口向右側移動

古代的出雲大社本殿 復原計畫
（福山敏男案）

高16丈
（約48m）

往上爬很辛苦！

棟持柱微向內傾

挖掘出集結三根杉木，直徑約3m的柱子

★譯注：入口設置在山牆端。

Q 與大嘗祭的大嘗宮正殿，平面、儀式作法相似的神社是什麼形式？

A 住吉造。

住吉造的平面和儀式作法，類似<u>大嘗宮正殿</u>（天皇即位後舉行大嘗祭★¹的臨時性中心建物），被認為是傳承古式的證明。雖然未設外廊，設計直線且簡樸，但骨架塗布的朱色與牆壁的白色形成鮮明對比。

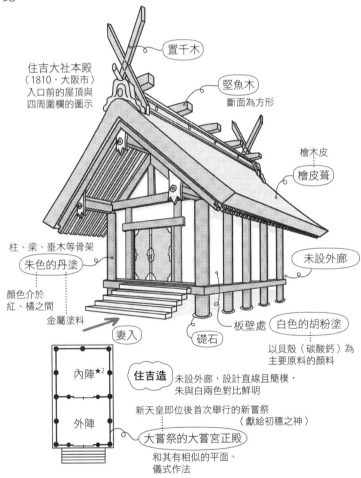

置千木

住吉大社本殿
（1810，大阪市）
入口前的屋頂與
四周圍欄的圖示

堅魚木
斷面為方形

檜木皮
檜皮葺

柱、梁、垂木等骨架
朱色的丹塗

顏色介於
紅、橘之間

金屬塗料

妻入

未設外廊

板壁處　白色的胡粉塗

礎石

以貝殼（碳酸鈣）為
主要原料的顏料

內陣★²

外陣

住吉造 未設外廊，設計直線且簡樸，
朱與白兩色對比鮮明

新天皇即位後首次舉行的新嘗祭
（獻給初穗之神）

大嘗祭的大嘗宮正殿
和其有相似的平面、
儀式作法

★譯注：1.日本皇室每年會舉行新嘗祭，以新穀獻祭天地神祇並由天皇親自食用，天皇即位後首度舉
行的新嘗祭稱為「大嘗祭」。2.社寺安置神像的最內側空間稱為內陣，其外側為外陣。

日本建築史概觀（神社）

2

Q 神明造、大社造、住吉造的入口位置在哪裡？

A 平入、妻入、妻入。

平入的中心軸比妻入更不明顯，也可說是較低調的入口。歐洲的紀念碑式建築，入口通常設在建築的山牆側。伊勢神宮的入口也是採較低調的表現方式。下表扼要整理這三種形式。

	神明造	大社造	住吉造
入口位置	平入	妻入 （偏心，內部為繞行入內）	妻入 （內部為兩室）
色彩	無（白木）	有丹塗的紀錄	有（朱色、白）
屋頂	茅葺 （坡形）	檜皮葺 （翹起）	檜皮葺 （直線）
柱	掘立柱 設有棟持柱	石場建（現況） 未設棟持柱 （某些神社有遺跡）	石場建（現況） 未設棟持柱
外廊	有	有	無
	（質樸、洗鍊）	（樸素且巨大）	（簡樸且鮮明）

＊參考文獻 19）

Q 形成於古代，設有禮拜之用的出簷（向拜）的神社是什麼形式？

▼

A 春日造與流造。

🔲 春日造的春日大社本殿、流造的賀茂別雷神社本殿是代表性範例。
春日造在切妻（懸山頂）的山牆側設有禮拜用的屋簷，是附加向拜
的形式；流造是切妻其中一側的屋頂向前延伸，形成向拜的形式。

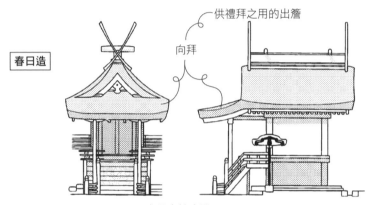

供禮拜之用的出簷

向拜

春日造

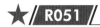

<div style="writing-mode: vertical-rl;">

2

日本建築史概觀（神社）

</div>

春日大社本殿（1863，奈良）

向拜

流造

向前延伸

賀茂別雷神社（上賀茂神社）本殿
（1863，京都）

● 春日造被認為形成於奈良時代中期，流造則是在平安時代早期。

Q 春日造與流造的共通點是什麼？

▼

A 建築數量多、設有向拜、具井字形的基礎、大多塗有顏色等。

日本國內的神社，<u>絕大多數是流造，其次是春日造</u>。主要原因是屋頂形式簡略、施工容易，適合中小型神社。要設置禮拜用的<u>向拜</u>，只需將單側屋頂向前延伸，設在切妻屋頂的妻側★，採這種單純合理的方法即可建成。<u>井字形的基礎</u>上豎立柱子，據說是因為建物原本的目的是要像神轎一樣移動。<u>大多塗有顏色</u>，應該是在形成與傳播的過程中受佛教建築多方影響的緣故。

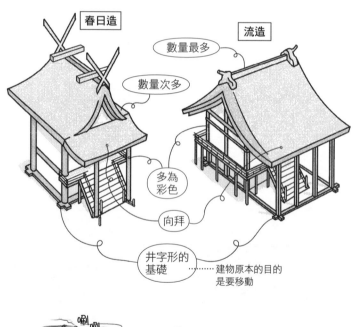

春日造

流造

數量最多

數量次多

多為
彩色

向拜

井字形的
基礎 ……… 建物原本的目的
是要移動

★譯注：春日造、流造都是切妻頂，但前者為妻入、後者為平入。

＊ 參考文獻 19）

Q 形成於近世，本殿與拜殿以石之間連接的神社、靈廟是什麼形式？

▼

A 權現造。

權現造（亦稱<u>石之間造</u>）的特色是外覆華麗的雕刻、色彩等，代表
性建築為<u>日光東照宮</u>。名稱源自德川家康的神號——東照大權現，
其平面形式、裝飾樣式大量用於江戶時代的神社建築。

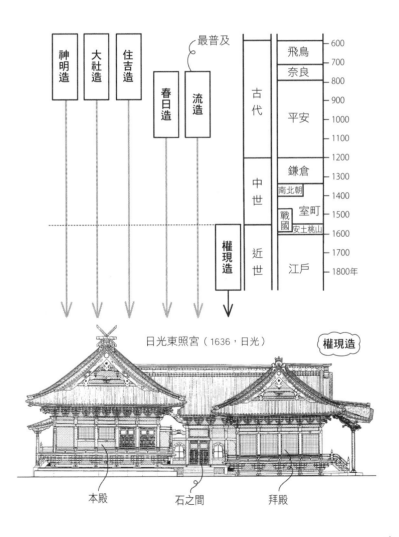

日光東照宮（1636，日光）　　權現造

本殿　　　　石之間　　　　拜殿

Q 關東周邊近世寺社的特徵是什麼？

▼

A 裝飾多、雕刻多、色彩豐富。

日光東照宮陽明門是<u>近世寺社</u>（<u>近世社寺</u>）的代表性建築。受日光影響，關東周邊興建了裝飾多、雕刻多、色彩豐富，豪華絢爛的寺社。

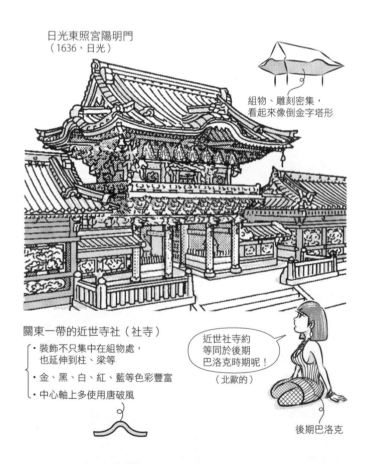

日光東照宮陽明門
（1636，日光）

組物、雕刻密集，
看起來像倒金字塔形

關東一帶的近世寺社（社寺）

- ・裝飾不只集中在組物處，
 也延伸到柱、梁等
- ・金、黑、白、紅、藍等色彩豐富
- ・中心軸上多使用唐破風

近世社寺約
等同於後期
巴洛克時期呢！
（北歐的）

後期巴洛克

Q 德國建築師陶特如何評價桂離宮和日光東照宮？

▼

A 陶特評論桂離宮是真正的日本之美，日光是建築的墮落。

桂離宮和日光東照宮都建於江戶時代早期，前者是公家建築，後者是武家建築。前者位於京都，後者在江戶附近。<u>前者簡樸、洗鍊，後者華美、絢爛。</u>互成對比的建築，現今意見、感想分歧，但作為極致的建築設計，兩者無疑皆體現日本之美。1933年流亡日本的陶特，本是標榜現代主義的建築師，加上1930年代為近代建築興盛的時代，應該因而讓他深受簡樸之美的建築吸引。

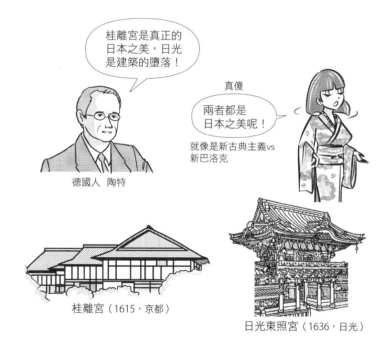

桂離宮是真正的日本之美，日光是建築的墮落！

德國人 陶特

真傻

兩者都是日本之美呢！

就像是新古典主義vs新巴洛克

桂離宮（1615，京都）

日光東照宮（1636，日光）

- 如常言道「沒見過日光就不要說好」，日光自古以來就是對眾人開放，大受歡迎的庶民觀光勝地。另一方面，桂離宮至今仍是必須事先申請才能入內參觀，封閉、帶有菁英色彩。菁英vs大眾，簡樸vs複雜，寡言vs饒舌，洗鍊vs豐富。建築師給予桂離宮高度評價，稱讚日光往往還是會被譏笑。這是因為受到<u>不具裝飾的近代建築才美的建築師教育</u>影響。

Q 將同樣幅寬（桁行）的切妻平入的本殿與拜殿並排，並以屋簷相接的神社是什麼形式？

▼

A 八幡造。

權現造的本殿桁行較長，在本殿與拜殿間加入石之間，稍微拉開兩者的距離。<u>八幡造</u>則有著桁行同寬的本殿與拜殿，兩者屋簷相接般並排。本殿與拜殿分屬不同建築的複合形式，稱為<u>複合社殿</u>。權現造、八幡造皆是複合社殿。雖然八幡造被認為形成於古代，但代表範例<u>宇佐八幡神社</u>興建於近世後期。

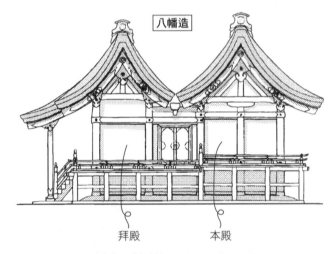

八幡造

拜殿　　　本殿

宇佐八幡神社（1861，宇佐市，大分）

八並排成的八幡造
八八

● 切妻的屋簷相接方式非常不利於防雨，因而採用大型屋簷雨水管來因應。屋簷分離、屋頂直交組合的權現造，不需要擔心這個問題。

Q 有類似八幡造的佛教建築嗎？

▼

A 雙堂。

桁行同寬的建築加上屋簷平行排列的型態，<u>在神社是八幡造，寺院則稱作雙堂</u>。有些說法認為八幡造是受雙堂影響，<u>前後棟在八幡造中稱為拜殿、本殿，在雙堂中則稱為禮堂、正堂。</u>東大寺法華堂（三月堂，749）當初是雙堂，屋頂後來變為一體。雙堂時期，屋頂間凹處的屋簷雨水管仍留存至今。很多雙堂有防雨的問題，後來的寺院架設大型屋頂，演變成<u>外陣、內陣</u>，天花板也變平坦，兩座堂的痕跡亦消失。

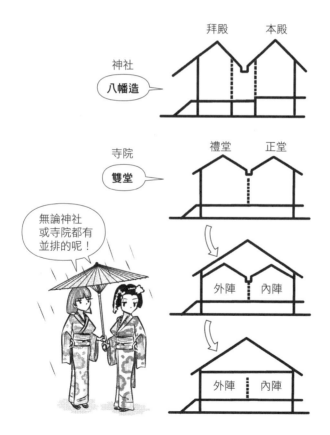

Q 平安貴族的宅邸是什麼樣式？

A 寢殿造。

平安時代的貴族宅邸樣式是寢殿造，代表性建築為東三條殿。寢殿造建築未留存至今，立體圖是藉由挖掘和資料等推測繪製。

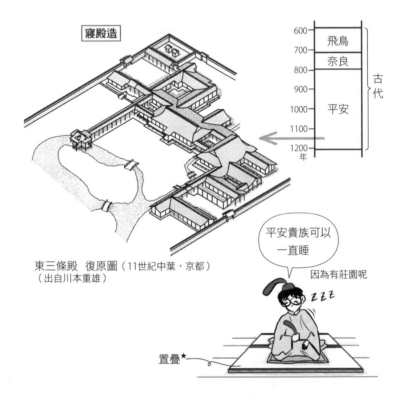

寢殿造

600	飛鳥
700	奈良
800	
900	平安
1000	
1100	
1200 年	

古代

東三條殿　復原圖（11世紀中葉，京都）
（出自川本重雄）

平安貴族可以
一直睡

因為有莊園呢

ZZZ

置疊★

★譯注：平放的榻榻米。

＊ 參考文獻　24）

Q 寢殿造的空間使用方式為何？

▼

A 藉由置疊、屏風、几帳★1等組成的鋪設★2來創造各式各樣的空間。

寢殿造的建築本身是地板鋪設板材、屋頂不設天花板的空曠空間。也沒有隔間。內部如下圖所示，設置各式各樣的家具、日用品（鋪設）來創造空間，可說是古代版本的無障礙空間。

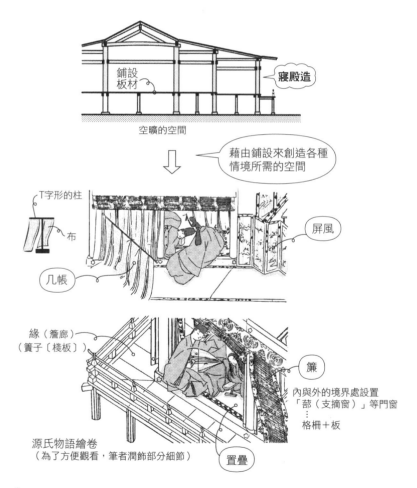

鋪設
板材

寢殿造

空曠的空間

藉由鋪設來創造各種
情境所需的空間

T字形的柱

布

几帳

屏風

緣（簷廊）
（簀子〔棧板〕）

簾

內與外的境界處設置
「蔀（支摘窗）」等門窗
…
格柵＋板

源氏物語繪卷
（為了方便觀看，筆者潤飾部分細節）

置疊

2

日本建築史概觀（住宅）

★譯注：1.「几帳」是屏風的一種，以兩根T字桿垂吊幃幔等作為區隔空間的道具。2.「鋪設」一詞漢
字也作「室禮」，以各種可動的道具來形塑生活和儀式所需的空間。

Q 城堡的位置如何變遷？

A 以山（山城）→平地中的丘陵（平山城）、平地（平城）的順序演進。

中世的戰國武將在難以攻克的山上建造要塞、城堡（山城），近世以後帶著治理周邊區域的政治意圖，變成在平地的丘陵（平山城）、平地（平城）興建城堡。齊藤道三的岐阜城（1201）是山城，信長的安土城（1576）是平山城，秀吉的大阪城（1583）、家康的江戶城（1590）是平城。城堡成為統治領國的據點，周圍形成城下町。城堡內的建築稱為櫓（矢倉），位於中心、最高的櫓是天守閣。

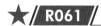

Q 城堡的天守閣屋頂特徵是什麼？

▼

A 屋頂由多層組成，以千鳥破風、唐破風強調中心軸。

設在屋頂斜面的切妻破風稱為<u>千鳥破風</u>。千鳥破風和唐破風與最上方的<u>入母屋破風</u>★，三者彷彿添加來強調中心軸。<u>形成在日本建築中罕見，外觀有許多三角形，對稱性、象徵性強烈的立面</u>。為了使牆面耐火，多在土壁施以漆喰，形成牆面白色、屋頂銀色的明亮外觀。

入母屋屋頂

入母屋破風

有許多破風耶

入母屋破風

唐破風

入母屋破風

千鳥破風

唐破風

強調中心軸

姬路城（1609，姬路）

● 千鳥是指有許多小鳥，其排列的形狀用來表示呈鋸齒狀的東西。千鳥破風與鋸齒狀無關，因其為設在屋頂斜面的許多小型破風而得名。

★譯注：設於入母屋（歇山頂）的破風。

日本建築史概觀（住宅）

2

Q 近世形成的武士住宅是什麼樣式？

▼

A 書院造。

古代的寢殿造在中世變形，近世時成為書院造。有些說法將書院造的前身稱為主殿造，以區別兩者。書院造鋪滿榻榻米，設有天花板，重視接待來客。二條城二之丸御殿是書院造的代表性建築。

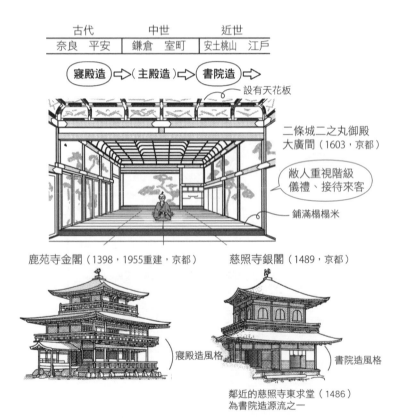

	古代	中世	近世
	奈良　平安	鎌倉　室町	安土桃山　江戶

寢殿造 ⇨（主殿造）⇨ 書院造 ⇨

設有天花板

二條城二之丸御殿
大廣間（1603，京都）

敵人重視階級
儀禮、接待來客

鋪滿榻榻米

鹿苑寺金閣（1398，1955重建，京都）　　　慈照寺銀閣（1489，京都）

寢殿造風格　　　　　　　　　　書院造風格

鄰近的慈照寺東求堂（1486）
為書院造源流之一

● 從平安時代到中世，寢殿造轉變為有固定隔間的小型實用住宅，進入室町時代中期，最終演變為稱作書院造的住宅形式。貴族也不拘泥於寬廣的儀式性空間寢殿造，另外準備居住用的實用住宅。著名的金閣寺、銀閣寺是建於中世末的佛堂，底層採寢殿造風格、書院造風格的設計。

Q 寢殿造和書院造如何設置柱子？

▼

A 寢殿造是在空間裡整齊排列粗壯的圓柱，書院造是在屋內靠牆處設置角柱。

寢殿造以約3m的跨距，整齊排列直徑約30cm的圓柱，創造出寬廣的空間，接著再以家具、日用品等區隔空間。另一方面，書院造是先隔間，再在屋內牆面以約2m的間隔，設置粗約20cm的角柱。這樣的結構作法當初應是衍生自寺院，因節約木材、組合房間的平面配置等緣故而出現變化。

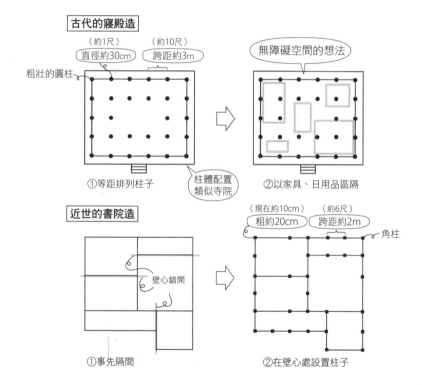

古代的寢殿造

（約1尺）直徑約30cm （約10尺）跨距約3m

無障礙空間的想法

粗壯的圓柱

①等距排列柱子

柱體配置類似寺院

②以家具、日用品區隔

近世的書院造

（現在約10cm）粗約20cm （約6尺）跨距約2m

角柱

壁心錯開

①事先隔間

②在壁心處設置柱子

• 二條城二之丸御殿的柱子，在大廣間是約26cm的角柱，在黑書院為約23cm的角柱，在白書院為約19cm的角柱（筆者實際測量）。比寢殿造直徑30cm的柱子細很多，但比現在約10cm的木造角柱堅固。順帶一提，柯比意的薩伏伊別墅底層架空部分的圓柱，直徑為28cm（筆者實際測量），跨距約5m，柱徑和跨距比例與古代的寢殿造、寺院造相近。

Q 書院造的整體建築配置是左右對稱，還是非左右對稱？

▼

A 非左右對稱。

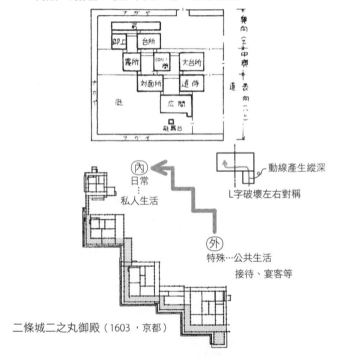

小型書院造建築多為L形，大型書院造多是雁行形（斜線形）。寢殿造的個別建築具有極強的對稱性，複數建築組合而成的整體配置卻早已非左右對稱。書院造的這種傾向更強烈。在日本人的意識中，似乎有著以雁行形狀由外向內，彷彿從特殊公共場合到日常私人場合的空間結構。

武家屋敷殿舍的配置、理念圖
（引自：內藤昌，《江戶與江戶城》，鹿島出版社，1966）

動線產生縱深

L字破壞左右對稱

內
日常
…
私人生活

外
特殊…公共生活
接待、宴客等

二條城二之丸御殿（1603，京都）

- 寢殿造是將好幾棟建築以接近左右對稱的形狀連結，隨著時代演進，成為不對稱的雁行形，而到了書院造時，雁行形已是常態。在地形多為狹小平原、山勢逼近的日本，不採用中國式的左右對稱，而是沿著谷地雁行的配置更受歡迎。
- 密斯早期經常在磚石結構建築採取雁行（斜線）配置，有意識地在形態上促使中心解體，從靜態結構轉變為動態結構的操作。

＊ 參考文獻 28）29）

Q 採雁行（斜線形）配置時，個別建築的屋頂座向為何？

▼

A 一般來説，個別建築的屋頂座向交錯。

因為屋頂不會形成凹處，為了使外觀不單調，個別建築的屋頂座向沿 x 軸、y 軸依次轉向和組合。下圖的二條城二之丸御殿、桂離宮，是屋頂座向交替變化，採雁行配置的代表性建築。增建時（桂離宮經過增建）也常使用這種手法。

二條城二之丸御殿

屋頂座向交錯架設

建築為南北向

建築為東西向

未能形成凹處

每相隔一棟就會出現妻面

屋頂座向交替變換，這樣比較有變化很不錯呢！

N

＊ 參考文獻　20 ）

2

日本建築史概觀〔住宅〕

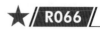
Q 雁行配置的好處是什麼？

▼

A 建築因形狀凹凸，與庭院的相接處變多，往深處步行而去的曲折，
創造出景色的變化，形成縱深。

下圖為桂離宮的緣側（簷廊），沿著曲折的緣側往深處走去，就能
享受庭院景色的變化。外凸轉角以現代建築的說法是角窗，襯托出
庭院的景色。緣側、陽台設於高架建築邊緣，這種作法雖可見於整
個東南亞，但沒有任何一座建築的簷廊和庭院設計洗鍊程度可媲美
桂離宮。

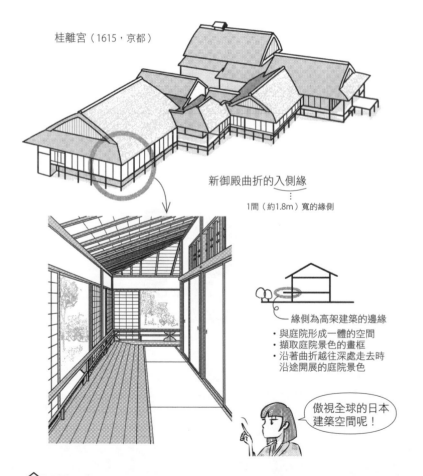

桂離宮（1615，京都）

新御殿曲折的入側緣
⋮
1間（約1.8m）寬的緣側

緣側為高架建築的邊緣
・與庭院形成一體的空間
・擷取庭院景色的畫框
・沿著曲折越往深處走去時
　沿途開展的庭院景色

傲視全球的日本
建築空間呢！

＊參考文獻　**30**）

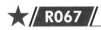
Q 隨著室町、安土桃山、江戶的時代演進，柱子倒角的大小如何變化？

A 越來越小。

🔷 柱子等的邊角以45°、圓弧狀等切割後產生的部分稱為<u>倒角</u>。江戶幕府的大棟樑★平內家傳承、平內政信所著的《匠明》中，繪有如下圖所示的七面取、十面取、十四面取，<u>隨著時代推進，書院造的柱子倒角越來越小。倒角較大看起來粗獷、有力，倒角較小則有犀利、纖細之感。</u>庶民住宅的柱子多半有較大的倒角。

書院造的柱子

室町時代 ⟶ 安土桃山時代 ⟶ 江戶時代

（7面取）　（10面取）　（14面取）

柱寬×$\frac{1}{7}$　　柱寬×$\frac{1}{10}$　　柱寬×$\frac{1}{14}$

強勁
庸俗且粗獷

纖細
犀利且高雅

★譯注：負責建築工程等的單位中技術人員的最高統籌者，平內政信後為世襲。

2

日本建築史概觀〔住宅〕

Q 什麼是木割？

▼

A 書院造中決定各部分的比例與大小的尺寸規制、設計規制。

木割是將木頭分割成各個部分的意思。江戶時代後期之前，稱為木碎。若將柱寬設為 1，其他構材會是鴨居（上檻）為 0.4、回緣（線板）為 0.5、竿緣[*1]為 0.3、床框[*2]為 1、落掛[*3]為 0.4 等。描述木割的書籍是木割書，著名的著作包括江戶幕府的大棟樑平內家所傳承的安土桃山時代的《匠明》。《匠明》時期，木割仍是不傳之祕，江戶時代則出版了許多木割書。歐洲古代的柱式也是以柱寬為基準的尺寸和設計規制，所以可說是普遍適用於建築的規制。

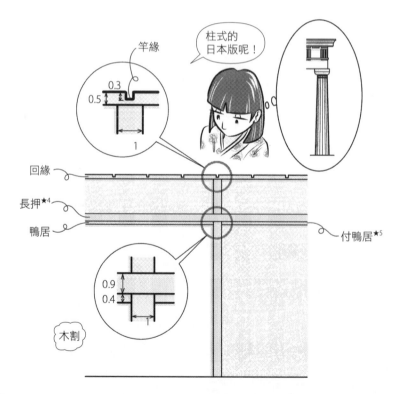

竿緣

柱式的日本版呢！

0.3
0.5
1

回緣

長押[*4]

鴨居

付鴨居[*5]

0.9
0.4
1

木割

*譯注：1.「竿緣」是天花板下方的細長木條。2.「床框」是床之間（壁龕）前端的裝飾橫木。3.「落掛」是床之間上方小壁之下的橫木。4.「長押」是上檻之上的水平構材。5.「付鴨居」是未設拉門等的牆面上，在與上檻同高位置設置的裝飾橫木。

Q 實現侘茶思想的建築是哪一種？

▼

A 草庵茶室。

出現於日本中世中期的茶道，在中世末創造出茶室，後於近世早期由千利休建立草庵茶室（草庵風格茶室）。千利休設計的妙喜庵待庵是草庵茶室的代表。

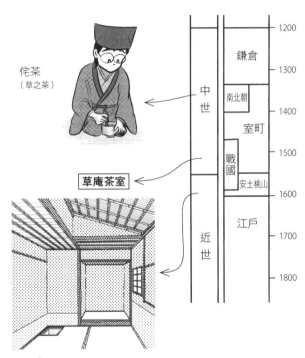

侘茶
（草之茶）

草庵茶室

1200
1300
1400
1500
1600
1700
1800

中世

近世

鎌倉
南北朝
室町
戰國
安土桃山
江戶

妙喜庵待庵（千利休，1582左右，大山崎町，京都）

2

日本建築史概觀（住宅）

● 草庵茶室是對豪華且注重位階的書院造感到厭煩的風雅之士所打造的建築，並非底層階級迫於無奈建造，而是包含遊興元素，甚為注重細節的建築。就像生於富裕之家的鴨長明，在粗陋的方丈庵寫下《方丈記》（1212）。瑪麗‧安東妮厭煩了凡爾賽宮，建造宛如農莊的小特里亞農宮玩樂，也是同樣的意思。說難聽點，就像是有錢人的裝窮遊戲。

Q 草庵茶室的特徵是什麼？

▼

A 狹小、封閉、昏暗、貼近大自然的材料等。

　　重點是狹小與封閉。兩張榻榻米、一坪大的空間，約同於一個人平躺後伸展雙手形成的正方形。如同《方丈記》的方丈庵，在此之前，隱士的庵室大小是四疊半[1]。千利休的待庵，將空間一口氣縮小成兩疊，兩疊空間被推廣普及。接著變成極少開窗，內部昏暗的空間。兩個大人（比如利休與秀吉）會進到這樣的空間，一待就是好幾個小時。對喜歡露天咖啡座的筆者來說，實在是難以忍受、無法想像的世界。其後，小堀遠州創設書院風格茶室，也開始興建寬敞、明亮的茶室。

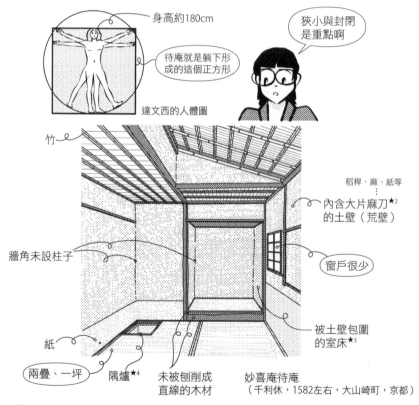

身高約180cm

待庵就是躺下形成的這個正方形

達文西的人體圖

狹小與封閉是重點啊

竹

稻稈、麻、紙等
⋮
內含大片麻刀[2]
的土壁（荒壁）

牆角未設柱子

窗戶很少

紙

被土壁包圍
的室床[3]

兩疊、一坪　　隔爐[4]　　未被刨削成
　　　　　　　　　　直線的木材

妙喜庵待庵
（千利休，1582左右，大山崎町，京都）

★譯注：1.「疊」是計算榻榻米的單位，一張榻榻米為一疊，四疊半即四點五張榻榻米。2.「麻刀」是跟石灰和在一起抹牆用的碎麻。3.「室床」是床之間的形式之一，內側四面被壁土抹平去除邊角。4.「隔爐」是茶室中設置地爐的一種方式。

Q 書院造融入草庵風格茶室自由造形的樣式是什麼？

▼

A 數寄屋風格書院造。

相較於重視位階、豪華的書院造，公家的離宮等以質樸且設計輕快的數寄屋風格書院造打造。桂離宮是典型的數寄屋風格書院造。屋頂由柿（薄木片）鋪設，而不是用瓦，設計簡樸卻洗鍊優美。

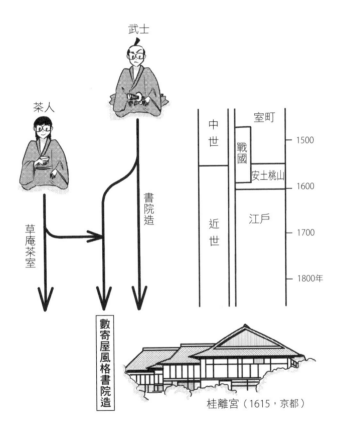

桂離宮（1615，京都）

●日文中數寄（suki）是偏好（suki）的變化型態，指愛好茶湯、插花等雅興，亦用來表示茶道。數寄屋是茶室的意思，數寄屋造則是指數寄屋風格書院造。數寄者是熱衷茶湯、插花、和歌等的風流之士，更極端的數寄者稱為傾奇者、歌舞伎者。

2

日本建築史概觀（住宅）

Q 數寄屋風格書院造裝飾的特徵是什麼？

▼

A 裝飾簡樸纖細、富韻味。

高貴的書院造多半使用大量金色的豪華絢爛之物裝飾，數寄屋風格書院造則如享受雅興般，裝飾多簡樸纖細。桂離宮的設計是為了賞月，因而使用眾多由月字變形而來的裝飾。使用裝飾的目的，<u>武士是為了保持威嚴，公家則是享受雅興</u>。

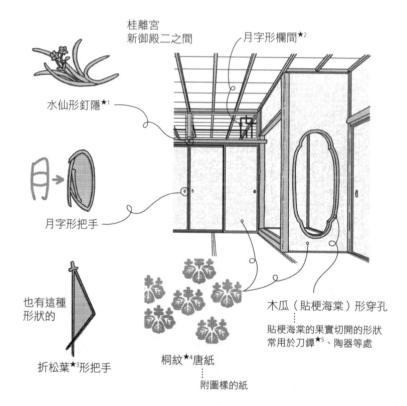

桂離宮
新御殿二之間

月字形欄間★²

水仙形釘隱★¹

月→

月字形把手

也有這種
形狀的

折松葉★³形把手

桐紋★⁴唐紙

附圖樣的紙

木瓜（貼梗海棠）形穿孔

貼梗海棠的果實切開的形狀
常用於刀鐔★⁵、陶器等處

- 柱子使用帶皮的原木、<u>面皮柱等，沒有障壁畫★⁶，也沒有床之間、違棚★⁷等書院造的固定型態。連釘隱、拉門把手等金屬部分也有色彩豐富且纖細的設計</u>。與武士形成對比，為風雅之士打造的建築。

★譯注：1.「釘隱」是鐵釘裝飾。2.「欄間」是門楣之上的橫長形小窗。3.「折松葉」是松針一側彎折而成的形狀。4.「桐紋」是描畫桐樹的花葉而成的圖樣。5.「刀鐔」是日本刀的主要配件，出刀與收刀的開關，保護手掌和腕。6.「障壁畫」是房內的牆、屏風、拉門等平面上的繪畫。7.「違棚」是床之間旁由兩片錯開的層板組成的棚架。

Q 使用板目的柱子的是書院造還是數寄屋風格書院造？

▼

A 數寄屋風格書院造。

原木沿著與年輪相交的方向下切，木紋會是與軸心線平行的<u>柾目</u>；沿接線方向下切，則是曲線狀紋路的<u>板目</u>。四面皆為柾目的是<u>四方柾</u>，等級最高。<u>一般會使用柾目的柱子，但數寄屋風格書院造也會用板目的柱子</u>。此外，邊角殘留只剝除了樹皮的原木表層的<u>面皮柱</u>，其倒角（邊角削切的部分）大小並無規定，與板目偶然形成的圖樣富趣味性，用於茶室（數寄屋）、數寄屋風格書院造等。

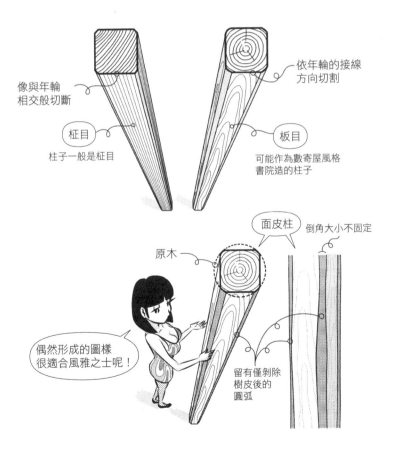

依年輪的接線方向切割

像與年輪相交般切斷

柾目

柱子一般是柾目

板目

可能作為數寄屋風格書院造的柱子

面皮柱

倒角大小不固定

原木

偶然形成的圖樣很適合風雅之士呢！

留有僅剝除樹皮後的圓弧

2

日本建築史概觀（住宅）

Q 住屋的地面有哪兩種系統？

▼

A 夯土地（土間）和高架。

 豎穴式住居★的夯土地，在寢殿造時變為高架，並延續至書院造。
受統治階級的住屋基本上是夯土地，近世的民居（農民、商人等的住屋）則是夯土地和高架均會使用。

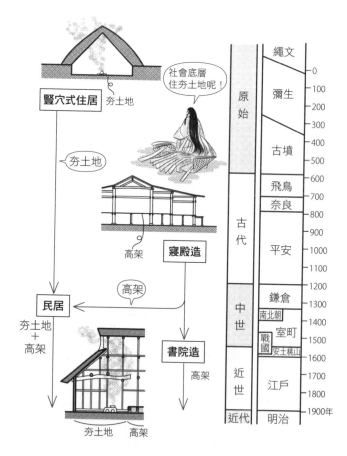

豎穴式住居　夯土地

社會底層
住夯土地呢！

夯土地

高架　寢殿造

高架

民居

夯土地
＋
高架

書院造

高架

夯土地　高架

	繩文	
原始		0
	彌生	100
		200
		300
	古墳	400
		500
	飛鳥	600
古代	奈良	700
		800
	平安	900
		1000
		1100
	鎌倉	1200
中世	南北朝	1300
	室町	1400
戰國	安土桃山	1500
近世		1600
	江戶	1700
		1800
近代	明治	1900年

- 現存的民居幾乎都建於近世末、近代，而且僅限於富裕階級的住屋。貧農的住屋推測應未鋪設地板，全部是夯土地。灶產生的炊煙飄升到屋頂，兼具驅蟲作用。相較於地板，夯土地更便於用火用水，也可穿鞋入內等，便利許多。

★譯注：類似淺穴式建築。

＊ 參考文獻　25）

Q 民居的特徵是什麼？

▼

A 具有供烹調與農務使用的夯土地，大多未設置天花板，有寄棟的茅草頂，設計樸素卻實用。

🔲 民居依所在地不同，各有平面配置和屋頂形式，<u>許多是單純的寄棟茅草頂、長方形平面，開窗少而封閉</u>。<u>東側寬闊的夯土地空間用來烹調與進行農務，在西側的高架地板上用餐、閒話家常，更後方是招待客人的空間和寢室。</u>夯土地便於用火用水等，書院造建築裡的台所（廚房）會另外設置有夯土地的偏屋，民居則是整合在一起，相當實用。

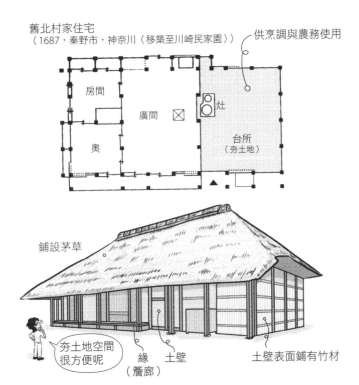

舊北村家住宅
（1687，秦野市，神奈川〈移築至川崎民家園〉）　　供烹調與農務使用

房間

廣間　☒

灶

奧

台所
（夯土地）

鋪設茅草

夯土地空間
很方便呢

緣
（簷廊）

土壁

土壁表面鋪有竹材

<div style="float:right">

2

日本建築史概觀〔住宅〕

</div>

● <u>近世的住宅大致可分為統治階級的書院造與受統治階級的民居兩種樣式。</u>書院造在鋪瓦屋頂之下是鋪有榻榻米的地板和天花板，現代和風住宅的原型。民居依所在地區不同而種類繁多，其中的<u>夯土地空間延續至戰後的農家</u>。

Q 從近世中期到近代,最普遍的民居平面配置為何?

▼

A 田字形(整形四間取)。

各地的各種平面配置,最終都演變為田字形平面。這是簡化成座敷[★1]、居間(起居室)、台所、納戶(儲藏室)等四個房間與夯土地空間的共通平面配置。類似舊住宅公團的2DK[★2]平面配置,對上班族家庭來說很常見。這種2DK的平面配置,將廚房、浴廁與使用椅子的空間配置在同一側,可說是等同於過去夯土地的部分。

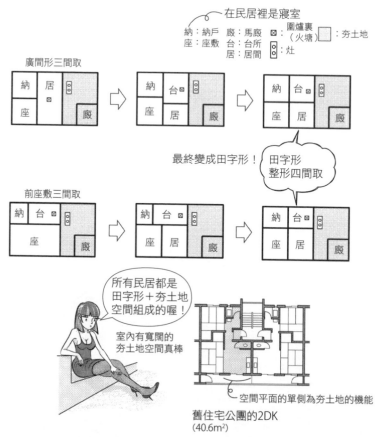

在民居裡是寢室

納:納戶　廄:馬廄　⊠:圍爐裏(火塘)　□:夯土地
座:座敷　台:台所
居:居間　⚏:灶

廣間形三間取

最終變成田字形!

田字形整形四間取

前座敷三間取

所有民居都是田字形＋夯土地空間組成的喔!

室內有寬闊的夯土地空間真棒

空間平面的單側為夯土地的機能

舊住宅公團的2DK
(40.6m²)

[★]譯注:I.「座敷」是鋪有榻榻米的空間,相當於現代住宅的和室。2.「2DK」為二房加餐廳(dining room)兼廚房(kitchen),日本住宅公團(現為UR都市機構)是日本在二戰後為解決住宅短缺問題設立的中央機關,興建了大量格局為2DK的集合住宅。

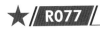

Q 近代的農家也有夯土地空間嗎？

▼

A 承繼近世民居的農家建築，即使在戰後仍有許多設置了夯土地空間。

筆者查看逝世父親的遺物時，發現如下圖的速寫（父親是建築門外漢），那是父親出生的家（現已拆除），越看越覺意味深長，決定收錄於此。父親老家是種稻、養雞、養蠶的農家。建物興建於慶應年間（1865–1868），速寫呈現的是昭和10年（1935）時的模樣。住家周圍有著牛舍、豬圈，庭院裡有井。夯土地上有灶，六疊空間有圍爐裏。小學二年級時，筆者寫下在圍爐裏燒稻稈和細樹枝等煮飯。記得小時候曾造訪這棟房子，上二樓後是竹子鋪成的地板，能從縫隙看到下面讓人害怕。從前大概是在二樓養蠶。

一樓平面圖

建於江戶時代末的農家（經整修）
（1935速寫，鴻巢市，埼玉）

2

日本建築史概觀〔住宅〕

Q 近代、現代日式住宅的根源為何？

▼

A 近世的書院造。

武士的**書院造**是質樸、不矯揉作態且剛健的設計，與公家的**寢殿造、數寄屋風格書院造高貴纖細的設計截然不同。**雖然在上級武士謁見之處裝飾豪華，但基本上<u>建築僅有局部裝飾。</u>

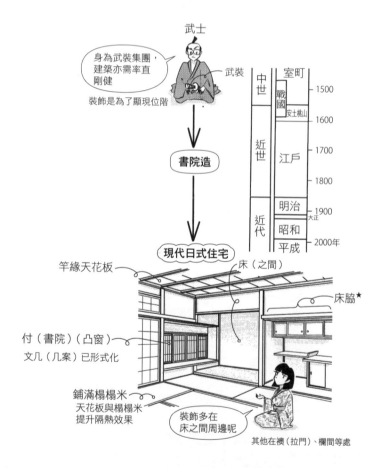

- 寢殿造只有一部分鋪設榻榻米，且未設置天花板；書院造則鋪滿榻榻米，設有天花板，提升了隔熱效果。<u>現代日式住宅延續這種書院造傳統。</u>

★譯注：床之間側邊的空間。

Q 歐洲建築何時傳入日本？

A 1900年左右，歐洲近世建築、近代建築幾乎同時傳入。

日本的近代化可説差不多等同於西化。明治維新後，歐洲的近世建築、近代建築幾乎同時傳入日本。佛教建築與歐洲建築傳入，是對日本建築的兩大衝擊。

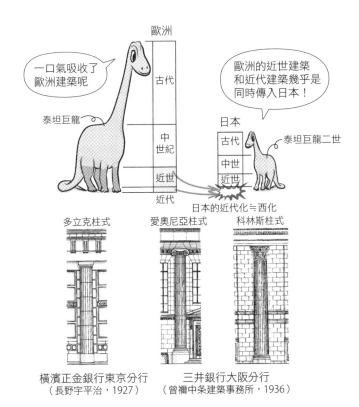

橫濱正金銀行東京分行
（長野宇平治，1927）

三井銀行大阪分行
（曾襧中条建築事務所，1936）

- 從歐洲往東、西延伸，將有色人種國家納為殖民地的浪潮，最終抵達之處是日本。為了抵抗這股浪潮，日本急速西化。明治維新之前，已有少數歐洲建築傳入日本，倘若仔細觀察在日本建築的西化，其中歷經了好幾個階段。
- 筆者學生時期曾跟隨鈴木博之研究室（東京大學）實際測量調查三井本館，在董事室等處，因裝飾太細緻，導致測量作業異常辛苦，親身體驗了這類建築與近代建築的不同之處。

Q 明治時代影響日本最深的外國建築師是誰？

▼

A 喬賽亞‧康德。

明治維新之後，日本聘請大量外籍顧問，其中影響力無與倫比的是喬賽亞‧康德。康德擔任工部大學校造家學科（現東京大學建築系）專任講師，推廣了設計、計畫、結構、歷史等歐洲建築知識，應當尊稱為日本近代建築之父。康德門下包括辰野金吾等著名建築師。

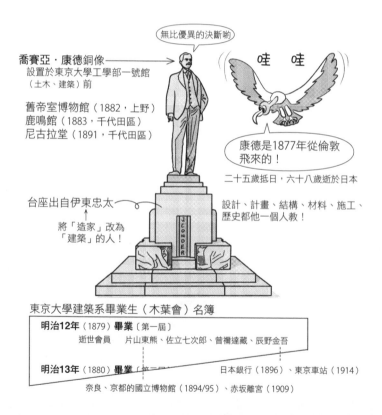

無比優異的決斷喲

哇 哇

喬賽亞‧康德銅像
設置於東京大學工學部一號館
（土木、建築）前

舊帝室博物館（1882，上野）
鹿鳴館（1883，千代田區）
尼古拉堂（1891，千代田區）

康德是1877年從倫敦
飛來的！

二十五歲抵日，六十八歲逝於日本

台座出自伊東忠太

將「造家」改為
「建築」的人！

設計、計畫、結構、材料、施工、
歷史都他一個人教！

J.CONDER

東京大學建築系畢業生（木葉會）名簿

明治12年（1879）**畢業**〔第一屆〕
逝世會員 　片山東熊、佐立七次郎、曾禰達藏、辰野金吾

明治13年（1880）**畢業**〔第二屆〕　　日本銀行（1896）、東京車站（1914）

奈良、京都的國立博物館（1894/95）、赤坂離宮（1909）

• 查看木葉會名簿（東京大學工學部建築系畢業生名簿），令人驚訝的是，一開始畢業生只有幾個人，由此得知當時在大學學習建築的人仍是非常少數。第十二屆畢業生（1892）伊東忠太是首位研究日本建築的學者，他不再使用「造家」一詞，將其改為「建築」。

Q 昭和時代影響日本最深的外國建築師是誰？

A 柯比意。

萊特赴日設計了帝國飯店等，與萊特一同前來的安東尼‧雷蒙則創立建築事務所，但他們的影響力都遠遠不及柯比意。前川、坂倉、吉阪三人在柯比意的事務所工作後回到日本，從事設計、在大學授課等相當活躍。曾任職前川事務所的丹下引領了戰後的日本建築界，他的弟子包括磯崎、黑川、槙等人。追溯東京奧運、大阪萬國博覽會和活躍其中的建築師源流，就會推及柯比意。

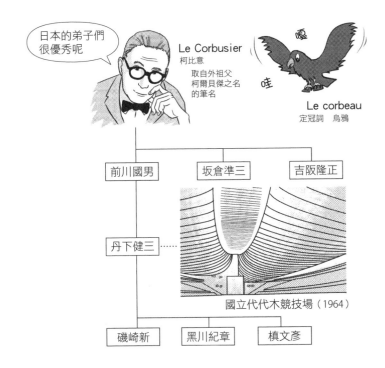

日本的弟子們很優秀呢

Le Corbusier
柯比意
取自外祖父
柯爾貝傑之名
的筆名

嘎
哇
Le corbeau
定冠詞　烏鴉

前川國男　坂倉準三　吉阪隆正

丹下健三

國立代代木競技場（1964）

磯崎新　黑川紀章　槙文彥

• 筆者跟法國藝評家聊天時，他說日本人太推崇柯比意，這句話令人印象深刻。他指著拉羅什別墅說：「這種建築根本沒什麼大不了！」筆者猜想，因為師承柯比意，日本建築界的宿命似乎是不得不將柯比意神化。順帶一提，筆者大學時代的設計老師是槙文彥，經常去打工的地方則是丹下事務所。

日本建築樣式總整理

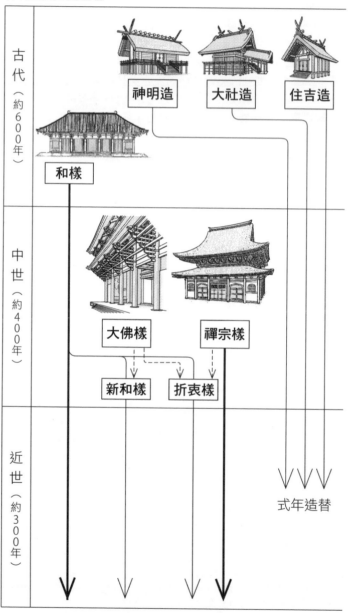

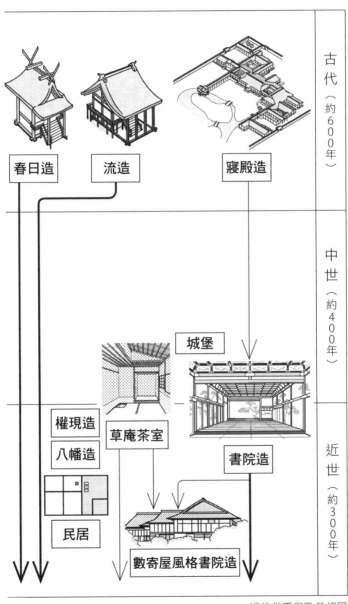

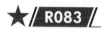

Q 近世以前的日本建築與歐洲建築，在屋頂部分的極大差異是什麼？

▼

A 相較於日本建築大幅伸出屋簷，歐洲建築幾乎沒有屋簷。

近世以前的日本建築，柱子是用木材打造，牆壁是板材、土，窗則是板材、障子（糊紙拉門），一淋雨馬上腐朽或崩塌。相較於此，歐洲少雨，牆壁、柱等多為磚、石造，即使不設屋簷也無妨。就算是設有屋簷的建築，屋簷寬度也幾乎只與簷口相當。近代建築設有女兒牆，建築整體外形為長方體，原本就不架設屋頂。從日本建築與歐洲建築這個相異之處來看，便會出現日本是「屋頂的建築」、歐洲是「牆的建築」的決定性差異。日本是以屋頂如何架設來區分建築樣式，歐洲則是以牆面如何裝飾來區分。

- 京都、東京的年降雨量超過巴黎的兩倍、雅典的三倍。加上六月雨季，酷暑生活無法不開窗。近世以後，日本大肆採取歐洲的「牆的建築」，在多雨高溫潮濕的日本，建造了大批在耐久、防雨上有問題的建築。

Q 在磚石結構的牆面上開洞最簡單的方法是什麼？

▼

A 加入石、木質堅硬的木材等做成的過梁。

在磚石結構的牆面開洞，洞上方的石塊、磚塊會掉落。因此，自古以來，以在洞口上方加入水平構材來因應。此處的水平構材即<u>過梁</u>。上方荷重較重時，過梁會彎曲，拉力在底側作用，抗拉強度較小的材料會斷裂。這時必須使用較厚的材料。<u>石材具有與混凝土同等的抗拉強度，只有抗壓強度的十分之一左右。</u>到了19世紀，開始使用<u>抗拉強度也很大的鋼鐵</u>，才解決這個問題。

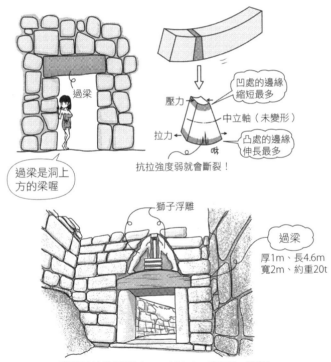

過梁是洞上方的梁喔

凹處的邊緣縮短最多
壓力
中立軸（未變形）
拉力
凸處的邊緣伸長最多
抗拉強度弱就會斷裂！

獅子浮雕

過梁
厚1m、長4.6m
寬2m、約重20t

邁錫尼的獅子門（1350 BC左右，邁錫尼，希臘）

• 邁錫尼的獅子門開口處上方使用巨大的過梁。<u>過梁中央的彎矩最大</u>，所以在中央使用厚石塊切合結構需求。

Q 如何在小石塊、磚組成的磚石結構牆面上開洞？

A 架設拱。

過梁必須使用巨大的石塊，<u>拱可以用小石塊、磚搭建</u>。先用木材製作框架，再在其上堆疊石塊，堆疊完成後拆除木框架。奧妙之處是，組成<u>拱的各種石塊有些呈楔形、有些呈梯形</u>。組成拱的梯形石塊稱為<u>拱石</u>，拱頂部分的拱石是<u>拱心石</u>。作用在各個拱石的重力，由來自左右的壓力合成略微向上的力量抵銷。石塊所有部分都不受拉力作用，也就是只以來自左右的<u>壓力支撐重量</u>。因此，可在只用小石塊堆疊而成的磚石結構中打造出拱。

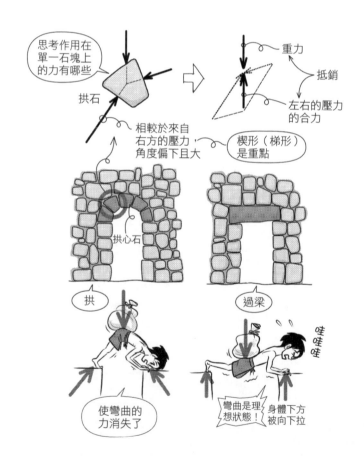

Q 可以打造水平的拱嗎？

▼

A 可以，但可承受的重量將變小。

拱石做成楔形、梯形，左右壓力的合力可與重力相互抵銷。然而，因為左右的斷面的角度差距不大，當重力加大就會無法平衡而掉落。將拱打造成圓弧狀，是為了加大楔形兩側角度的差距。過梁由好幾塊石塊打造的平坦的拱，也稱為<u>平拱</u>等。類似的專有名詞<u>弧拱</u>是輕薄的圓弧拱，有時會混淆誤用為平拱。

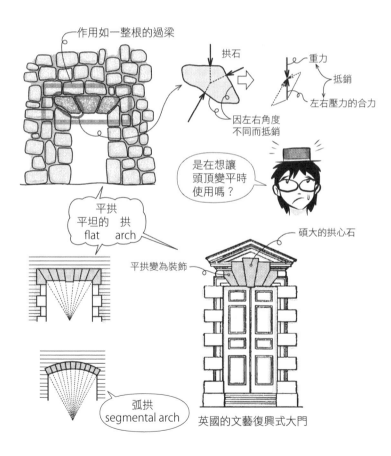

作用如一整根的過梁

拱石

重力

抵銷

左右壓力的合力

因左右角度不同而抵銷

是在想讓頭頂變平時使用嗎？

平拱
平坦的　拱
flat　arch

碩大的拱心石

平拱變為裝飾

弧拱
segmental arch

英國的文藝復興式大門

3

磚石結構（拱）

Q 拱沿同一方向連續的結構物是什麼？以拱為中心軸旋轉的結構物是什麼？

A 拱頂、圓頂。

拱頂、圓頂作為建築天花板、屋頂等，自古即常見於磚石結構的歐洲建築。無論拱頂或圓頂都是拱的一種，使其彎曲來抑制彎矩產生，只帶壓力的結構物。

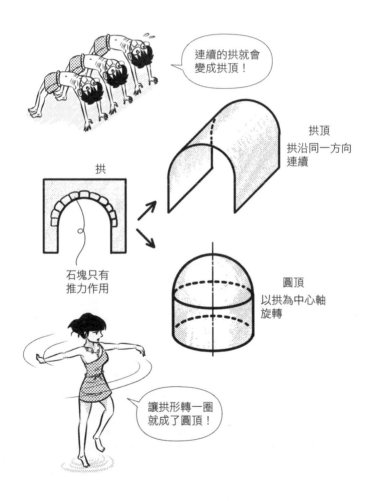

連續的拱就會變成拱頂！

拱頂
拱沿同一方向連續

拱

石塊只有推力作用

圓頂
以拱為中心軸旋轉

讓拱形轉一圈就成了圓頂！

Q 拱是何時出現的？

▼

A 西元前2000年左右，出現在埃及、美索不達米亞等地。

■ 20世紀後半，發現位於開羅近郊吉薩的第三金字塔——門卡拉金字塔，其中的拱頂被認為是人類最古老的拱。此外，也發現同一時期的美索不達米亞曾使用拱。希臘只在某些部分使用假拱。使拱正式形成體系的是伊特拉斯坎人。接著是征服了伊特拉斯坎的羅馬人，他們以頂尖的技術能力，隨心所欲運用拱。即使是橋、水道橋、競技場、神殿、大浴場等巨大的建築物，羅馬人也促使穩定的拱接連興建完成。羅馬分裂後，巨型拱的技術在東羅馬（拜占庭帝國）蓬勃發展。仿羅馬式、哥德式的拱亦延續自羅馬的造拱技術。

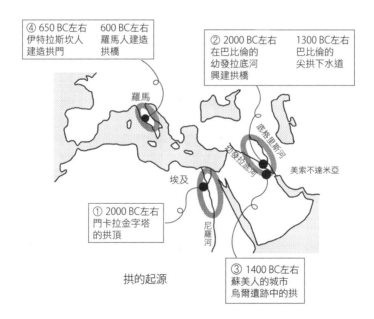

④ 650 BC左右　600 BC左右
伊特拉斯坎人　羅馬人建造
建造拱門　拱橋

② 2000 BC左右　1300 BC左右
在巴比倫的　巴比倫的
幼發拉底河　尖拱下水道
興建拱橋

羅馬

底格里斯河

幼發拉底河

美索不達米亞

埃及

① 2000 BC左右
門卡拉金字塔
的拱頂

尼羅河

拱的起源

③ 1400 BC左右
蘇美人的城市
烏爾遺跡中的拱

3

磚石結構〔拱〕

- 尖拱是指上方呈尖形的拱，伊斯蘭和哥德式建築經常使用，還發現了西元前1300年的尖拱。下水道是供污水放流的溝渠，巴比倫的下水道穿出牆面之處使用了尖拱。
- 上述的拱的年代等資料，引自：齊藤公男，《框架技術的傳承與創造——拱的風景》，1978。

Q 拱的技術何時傳入日本？

▼

A 15世紀時開始從中國傳入日本。

據說羅馬在與波斯的戰爭中戰敗撤退時，波斯俘虜了很多羅馬人，強迫他們建造石造拱橋。造拱技術從羅馬傳到波斯，經由絲路再傳入中國漢朝。隋唐時代的拱橋，仍有一部分留存至今。

15世紀，中國的造拱技術傳入時為中國屬國的沖繩。為了接迎冊封使（中國王朝為賜予屬國爵位而派遣的使節），首里到那霸之間興建了許多石造拱橋。17世紀，沖繩的拱傳到了鹿兒島。1549年，聖方濟‧沙勿略來到日本，與此同時，西班牙、葡萄牙的技術也經由海路傳入長崎。今日長崎仍可見到許多1600年代的石造拱橋。拱的技術就這樣經陸路與海路，費時超過千年，從古羅馬傳入了中世、近世的日本。

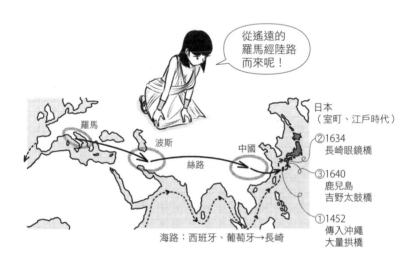

從遙遠的羅馬經陸路而來呢！

日本（室町、江戶時代）

②1634 長崎眼鏡橋

③1640 鹿兒島 吉野太鼓橋

①1452 傳入沖繩 大量拱橋

羅馬　波斯　中國　絲路

海路：西班牙、葡萄牙→長崎

● 上述關於拱的年代，引自：齊藤公男，《框架技術的傳承與創造——拱的風景》，1978。

* 參考文獻 37）

Q 可以不使用木製模板而砌成拱嗎？

▼

A 可以將水平的磚石等材料逐層出挑做成假拱，以及將磚石等材料以側面斜靠堆砌，邊以砂漿膠結做出拱形等。

將磚石等逐層出挑、推向前來做出疊澀拱（假拱），自古便使用這種方法打造原始的拱。此外，將相互挨靠的磚塊斜擺，以砂漿膠結砌成拱、拱頂的方法，可見於美索不達米亞等地。

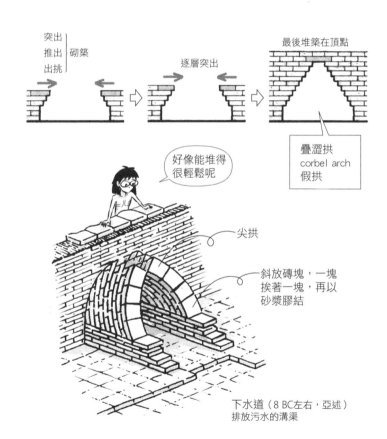

突出
推出 ╎砌築
出挑

逐層突出

最後堆築在頂點

疊澀拱
corbel arch
假拱

好像能堆得
很輕鬆呢

尖拱

斜放磚塊，一塊
挨著一塊，再以
砂漿膠結

下水道（8 BC左右，亞述）
排放污水的溝渠

3

磚石結構〔拱〕

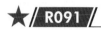
Q 可以不使用木製模板而砌成圓頂嗎？

A 可以將水平的磚石等材料突出砌成一圈，再在已完成的圓圈上逐層內收砌築，反覆進行直到完成疊澀圓頂。

打造圓頂時，只要砌成一圈就會形成封閉的圓圈，梯形磚石便不容易往內側掉落。在木材稀少的東方（埃及、美索不達米亞），自古就用這種疊澀圓頂來打造住宅、圓筒倉、畜舍等。邁錫尼的阿特雷斯寶庫（墳墓）是貫穿丘陵中部打造的疊澀圓頂，約三千年間磚石都未掉落。

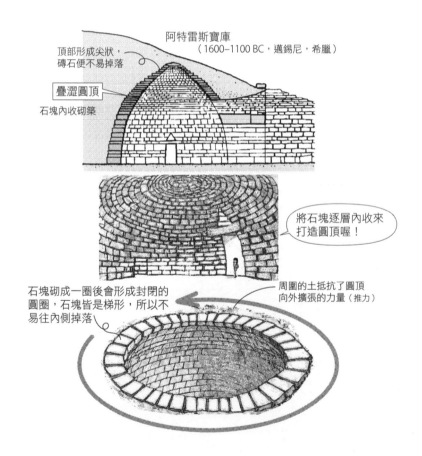

阿特雷斯寶庫
（1600–1100 BC，邁錫尼，希臘）

頂部形成尖狀，磚石便不易掉落

疊澀圓頂
石塊內收砌築

將石塊逐層內收來打造圓頂喔！

周圍的土抵抗了圓頂向外擴張的力量（推力）

石塊砌成一圈後會形成封閉的圓圈，石塊皆是梯形，所以不易往內側掉落

* 參考文獻　2）39）

Q 拱崩塌的主要原因是什麼？

▼

A 橫向外擴的力，崩塌多半是推力造成的。

如下圖所示，考量作用在拱底部的石塊的力，水平方向的力未相互抵銷。<u>拱有外擴的力，也就是推力在作用。</u>很多拱都是因為推力而崩塌。在下面的例子中，因為左方同列的其他石塊向右抵住，使得力量得以抵銷而不會崩塌。雙腳踩在砂礫、滑板上張開，就能實際體驗向外擴張的力，也就是推力。以手腳支撐折成ㄑ字的身體，則能感受到來自地面的橫向力。那是對抗推力的地面反作用力。

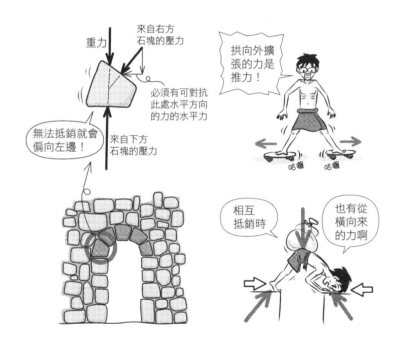

Q 如何防止拱因推力而崩塌？

A 在拱的兩側建造厚實牆壁或以鐵棒繫住。

拱有橫向擴張力，也就是推力，<u>要壓制推力，可在拱的兩側設置厚實牆壁或以鐵棒繫住</u>。前者是自古使用的原始方法，後者是近世以後經常採用的聰明手法。用來繫住的鐵棒稱為<u>繫筋</u>、<u>繫梁</u>、<u>拉桿</u>等。「因拱不成眠」這樣的俗諺留存至今，道出推力惱人的程度。

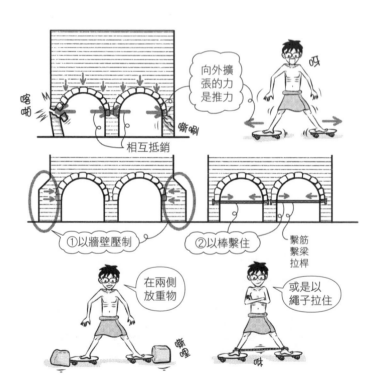

Q 羅馬時代如何抵抗拱、拱頂、圓頂的推力？

▼

A 以厚實牆壁抵抗。

獻給眾神的諸神之廟萬神殿，以厚約 6m 的牆壁的重量，來防止直徑 43.2m、重量約 5000t 的圓頂向外擴張。圓頂是混凝土（當然沒有鋼筋），圓筒部分則是外磚內混凝土。

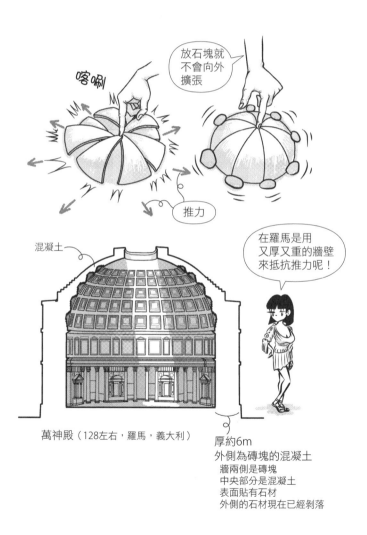

喀哩

放石塊就不會向外擴張

推力

混凝土

在羅馬是用又厚又重的牆壁來抵抗推力呢！

萬神殿（128左右，羅馬，義大利）

厚約6m
外側為磚塊的混凝土
牆兩側是磚塊
中央部分是混凝土
表面貼有石材
外側的石材現在已經剝落

3

磚石結構（拱）

Q 為什麼要使用沒有開口、嵌入牆中的盲拱？

A 為了將上方的荷重分散到左右並向下傳送，以減輕正下方的荷重。

嵌於牆內的盲拱，在羅馬大量使用。將拱嵌入牆後，重量就不會傳到正下方。萬神殿周圍的牆中，為了不讓內側的壁龕（牆面凹處）承重，嵌入許多拱。因為平拱無法支承太重的荷重，所以在其上嵌入盲拱的手法，在羅馬頻繁使用。

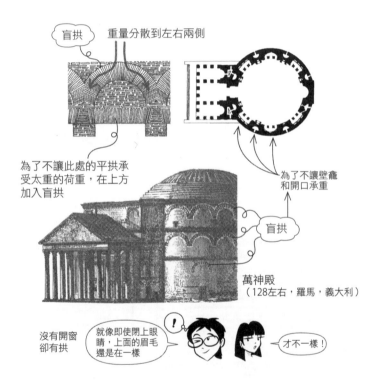

盲拱　重量分散到左右兩側

為了不讓此處的平拱承受太重的荷重，在上方加入盲拱

為了不讓壁龕和開口承重

盲拱

萬神殿
（128左右，羅馬，義大利）

沒有開窗卻有拱

就像即使閉上眼睛，上面的眉毛還是在一樣

才不一樣！

- 萬神殿外牆原本貼有大理石，現已剝落露出內側的磚塊，因而能看見盲拱。
- 近代的例子是路康的印度管理研究所（1962–1974），牆面使用了盲拱。

＊參考文獻　1）

Q 交叉拱頂的好處是什麼？

▼

A ①推力不僅分散到側面，也分散到前後。
②可從側面採光。

筒形拱頂有向側面擴張的<u>推力</u>，若採用交叉拱頂，推力除了向側面，也可分散到前後。此外，筒形拱頂的側面難以開窗，所以在交叉拱頂的端部設置半圓形的窗。擁有兩根中櫺的半圓形窗經常用於浴場，因而亦稱<u>浴場窗</u>或<u>戴克里先窗</u>，後來帕拉底歐等人頻繁使用。下圖的君士坦丁巴西利卡，中央的中殿是交叉拱頂，側廊在與中殿正交的方向設置了筒形拱頂。這座建築整體是<u>外側鋪磚的混凝土造</u>。

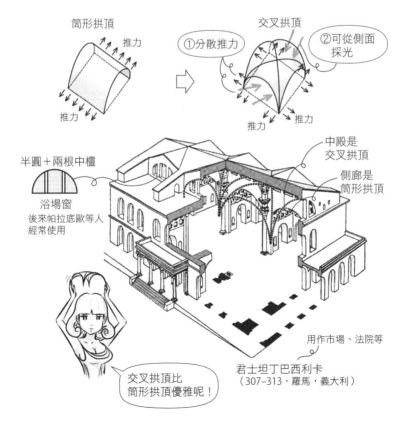

筒形拱頂

推力

推力

交叉拱頂

①分散推力

②可從側面採光

推力

推力

半圓＋兩根中櫺

浴場窗
後來帕拉底歐等人
經常使用

中殿是
交叉拱頂

側廊是
筒形拱頂

交叉拱頂比
筒形拱頂優雅呢！

用作市場、法院等

君士坦丁巴西利卡
（307–313，羅馬，義大利）

3

磚石結構（拱頂）

Q 羅馬之後的圓頂有什麼樣的課題？

▼

A 如何在正方形平面上架設圓頂。

羅馬分裂後的東羅馬帝國（拜占庭帝國），最初是興建以木造架設屋頂，橫長的長方形教堂（巴西利卡式教堂）。然而，因為東方缺乏木材、石材等，發展出磚造的圓頂加上灰泥、馬賽克磚、壁畫等的建築。羅馬的萬神殿是在圓形平面上架設圓頂，但在羅馬之後，想方設法在正方形平面上架設圓頂。

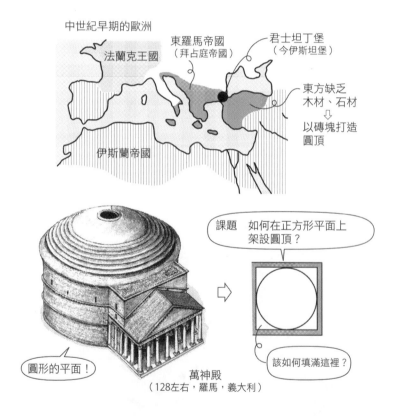

中世紀早期的歐洲

法蘭克王國

東羅馬帝國
（拜占庭帝國）

君士坦丁堡
（今伊斯坦堡）

東方缺乏
木材、石材
⇩
以磚塊打造
圓頂

伊斯蘭帝國

圓形的平面！

萬神殿
（128左右，羅馬，義大利）

課題　如何在正方形平面上
架設圓頂？

該如何填滿這裡？

• 中世紀早期的歐洲地圖小國分裂，無論從東或從南都可發現伊斯蘭帝國入侵的痕跡。

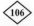

* 參考文獻　39）

Q 什麼是突角拱？

▼

A 在正方形平面的四角架設梁、拱等使其呈八角形，打造出圓頂的基座的方法。

要在正方形之上架設圓頂時，會產生如何處理四個角落的問題。最簡單的方法是在四個角落置放石材，使其呈八角形。有些例子做成更細緻的十六角形。如果沒有石材，就以磚砌成拱，打造出八角形基座。這種<u>在正方形房間的頂部做出八角形的方法，或是為此架設的45°的梁、拱等，稱為突角拱</u>。波斯薩珊王朝（3～7世紀）經常採用這種設計。

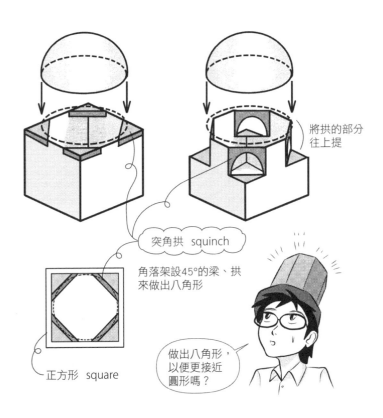

將拱的部分往上提

突角拱 squinch

角落架設45°的梁、拱來做出八角形

正方形 square

做出八角形，以便更接近圓形嗎？

3

磚石結構（拱頂）

Q 什麼是角拱？

A 突角拱的一種，拱圈朝內角逐漸縮小，做成喇叭狀的角落部分。

trompe是法文「喇叭」的意思，與trompette的語源相同。<u>這是指將突角拱架設成喇叭狀的方法，或是該部分稱為trompe。</u>在正方形房間頂部架設八角形的圓頂基座時，可輕鬆用小型磚塊砌築，所以在伊斯蘭、歐洲等地相當普遍。雖然角拱和突角拱有時一視同仁使用，但其實角拱是喇叭狀，包含於突角拱。

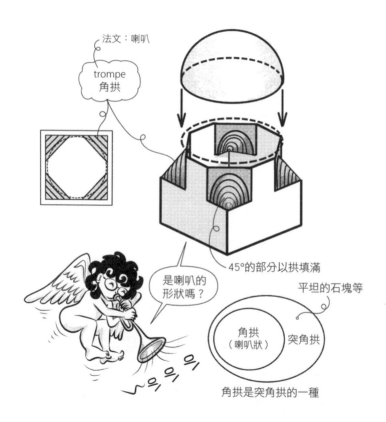

法文：喇叭

trompe
角拱

45°的部分以拱填滿

平坦的石塊等

是喇叭的形狀嗎？

角拱（喇叭狀） 突角拱

角拱是突角拱的一種

Q 什麼是穹隅？

▼

A 為了將圓頂架於正方形平面上所搭建的球面三角形角落部分，或指其架設方式。

將外接的半球體置於正方形之上（①），以正方形為準垂直下切半球體的側面（②）。如此一來，正方形的牆面上方，就會出現四個半圓拱，接著以圓拱的頂點為準，水平截斷半球體（③）。斷面處的圓形與正方形的內切圓一致。最後再在該圓上放上圓頂，就形成穹隅的圓頂（④）。堆疊雙層半球體的方法，與因應情況貼近圓形的突角拱、角拱不同，能夠準確地架設圓頂。從中世紀到近世，許多圓頂使用穹隅。

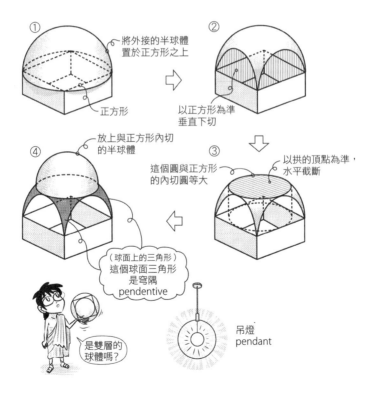

①
├─ 將外接的半球體置於正方形之上
└─ 正方形

②
以正方形為準垂直下切

④
├─ 放上與正方形內切的半球體

③
├─ 以拱的頂點為準，水平截斷
這個圓與正方形的內切圓等大

（球面上的三角形）
這個球面三角形是穹隅
pendentive

是雙層的球體嗎？

吊燈
pendant

● ②、④兩種稱為拜占庭圓頂，②的曲度較大，④的圓頂較安定。

3
磚石結構（拱頂）

Q 拜占庭帝國最大的建築成就是什麼？

▼

A 完成穹隅圓頂的構架技術，建造聖索菲亞大教堂。

聖索菲亞大教堂成功將直徑33m、高55m的巨大圓頂（羅馬的萬神殿直徑、高度均為43m）設置於穹隅之上。後來因地震等因素，圓頂不斷歷經崩塌又重建，增加了扶壁、施行補強工程等。在拜占庭帝國成形的穹隅，相較於突角拱、角拱，能夠更圓滑連接圓頂，此後歐洲、伊斯蘭的圓頂多採用這種工法。

聖索菲亞大教堂
（532–537，伊斯坦堡，土耳其）

穹隅

側面以四堵巨大的扶壁抵抗推力

前後的半圓頂與其周圍的扶壁抑制推力

穹隅

好像山喔

扶壁

穹隅

半圓頂　圓頂　半圓頂

扶壁

• 聖索菲亞大教堂亦名阿亞索菲亞，在土耳其語中為「神聖智慧」之意，指耶穌基督。

＊參考文獻 2）

Q 仿羅馬式、哥德式如何抵抗推力？

▼

A 仿羅馬式利用厚牆；哥德式則做成尖拱，使用扶壁、飛扶壁等。

仿羅馬式是以厚牆抵抗推力，牆上開有小窗。哥德式是將拱做成尖狀的<u>尖拱</u>，先減少推力本身。再在推力的反方向設置牆壁，也就是<u>扶壁</u>，並進一步在外側設置扶壁；為了讓推力傳到外層，發明加入拱的<u>飛扶壁</u>。

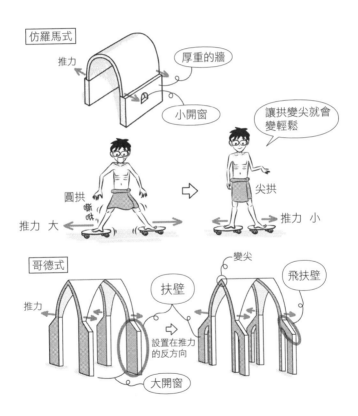

3

磚石結構（拱頂）

• 尖拱也可見於西元前1300年左右的巴比倫或伊本‧圖倫清真寺（879，開羅，埃及），仿羅馬式在某些部分也會使用尖拱，所以並非哥德式原創。另有説法認為，十字軍讓哥德式吸收了伊斯蘭的尖拱。

Q 仿羅馬式、哥德式的拱頂如何演變？

▼

A 依筒形拱頂→交叉拱頂→肋拱頂→尖肋拱頂的順序演變。

■ 仿羅馬式在<u>筒形拱頂</u>之後，使用易於從側面採光，拱頂以直角相交的<u>交叉拱頂</u>。接下來，為了讓磚、石等不易掉落、容易施工，在拱頂的稜線架設稱為<u>肋</u>的骨架，再在其上砌築磚、石打造成<u>肋拱頂</u>。後來的哥德式，又將半圓拱的頂端改成尖狀的<u>尖拱</u>，減少推力使拱變得穩固，交叉拱頂的結構系統因而達致完全。

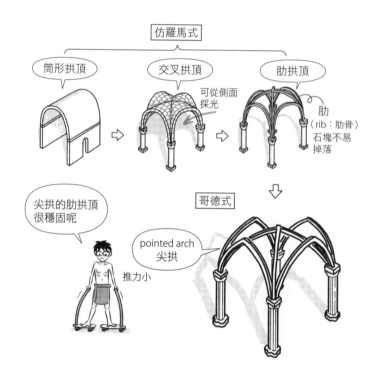

• 各種拱頂的技術，羅馬以前就在使用。因為羅馬的版圖廣及整個歐洲，技術因而傳到中世紀歐洲各地。然而，在封建領主各自為政的時代，各地的技術與羅馬相比仍不成熟。其間技術逐漸進步，終於達到可建造哥德式大教堂的階段。

Q 架設仿羅馬式的筒形交叉拱頂的困難是什麼？

▼

A 交叉部分的稜線並非圓形，而是形成扁平狀的拱。

若讓筒形拱頂交叉，<u>交叉部分的稜線不會形成半圓拱，而會是平拱、橢圓狀的拱</u>。雖然羅馬也大量使用交叉拱頂，但中世紀時打造交叉部分的平拱的技術仍不純熟，許多建築蓋完十幾年就崩塌了。中世紀的工人<u>為了避免形成平拱，將交叉部分的拱也做成半圓形</u>。如此一來，直徑較大的交叉部分的拱就會比周圍的拱來得高，形成高起呈圓頂狀的交叉拱頂。因為高起的部分會增加多餘的推力，因此使用粗壯且堅固的橫拱。下圖的聖米歇爾教堂的拱頂，也是把交叉部分做成半圓拱。

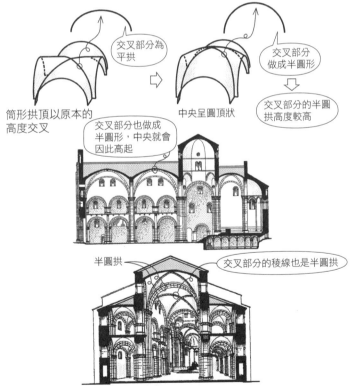

聖米歇爾教堂（1100–1600，帕維亞，義大利）

＊ 參考文獻　2）4）

3
磚石結構（拱頂）

Q 仿羅馬式的筒形交叉拱頂為了讓每個拱的高度一致，運用了什麼樣的巧思？

▼

A 將橫拱做成尖拱，與交叉部分、對角拱的半圓高度一致。

如果橫拱、對角拱都做成半圓形，頂點的高度就會不一致。運用巧思讓橫拱成為尖拱，頂點與對角拱等高。下圖的德倫大教堂導入了尖拱，拱的頂部維持等高。德倫大教堂的肋拱頂，是可判別年代的最古老仿羅馬式。

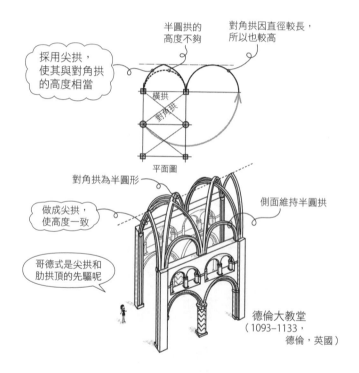

德倫大教堂
（1093–1133，
德倫，英國）

- 在仿羅馬式中，德倫大教堂也以諾曼風格聞名。諾曼的原文是 Norman，北方（Nor）的人（man）之意，指亦稱為維京人的北方日耳曼民族。
- 德倫大教堂的中殿內強而有力的拱和圓柱，讓學生時代的筆者大受感動，至今仍是筆者在世界上最喜歡的拱。除了此處，筆者其次喜歡的是托羅奈修道院樸素、簡潔的拱，接著是帕拉底歐設計的巴西利卡優雅的拱。

Q 什麼是六分拱頂？

▼

A 出現於早期哥德式，正方形的開間分成六塊的交叉拱頂。

正方形分成四塊時，拱頂的重量、推力等會加諸在四根柱子上，所以早期哥德式在正方形的中央置入橫拱，增加一對柱子。加入橫拱，正方形被分成六塊，成為六分拱頂。開間是正方形一分為二的長方形。巴黎聖母院是早期哥德式的六分拱頂的最終版本。

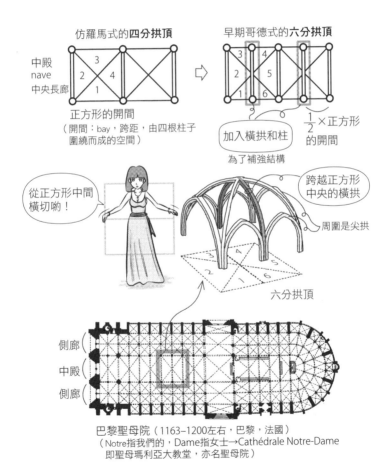

仿羅馬式的**四分拱頂**

中殿
nave
中央長廊

正方形的開間
（開間：bay，跨距，由四根柱子
圍繞而成的空間）

早期哥德式的**六分拱頂**

加入橫拱和柱
為了補強結構

$\frac{1}{2}$×正方形
的開間

從正方形中間
橫切喲！

跨越正方形
中央的橫拱

周圍是尖拱

六分拱頂

側廊

中殿

側廊

巴黎聖母院（1163–1200左右，巴黎，法國）
（Notre指我們的，Dame指女士→Cathédrale Notre-Dame
即聖母瑪利亞大教堂，亦名聖母院）

3

磚石結構（拱頂）

Q 什麼是盛期哥德式的四分拱頂？

▼

A 在正方形剖半的開間裡，設置尖拱的交叉拱頂。

巴黎聖母院使用整個正方形架設交叉拱頂，在中央處置入橫拱做成六分拱頂。等到飛扶壁進步到可抵抗推力後，亞眠大教堂在正方形剖半的開間裡架設交叉拱頂做成四分拱頂，盛期哥德式的結構系統就此成形。仰望亞眠大教堂的四分拱頂，感覺比六分拱頂更單純、整然有序。

早期哥德式的**六分拱頂**　　　盛期哥德式的**四分拱頂**

中殿

中央長廊

$\frac{1}{2}$×正方形的開間　　　$\frac{1}{2}$×正方形的開間

肋尖拱的頂點等高

整然有序的拱頂呢！

四分拱頂

側廊

中殿

側廊

亞眠大教堂
（1220–1410左右，亞眠，法國）：哥德式之王

＊ 參考文獻　**2**）42）

Q 在四分拱頂和六分拱頂中，跨距與交叉拱頂有什麼樣的關係？

▼

A 六分拱頂中的半個交叉拱頂寬、四分拱頂中的一個交叉拱頂寬對應一個跨距。

下圖是巴黎聖母院和亞眠大教堂的中殿（中央長廊）展開圖（比例尺相同）。一個跨距的寬度在六分拱頂中等同半個交叉拱頂，四分拱頂中等同一個交叉拱頂。位於六分拱頂中央的橫拱高度會被提高，但四分拱頂中所有的拱都等高。總之，相較於早期哥德式的六分拱頂，盛期哥德式的四分拱頂更單純明快、整然有序。

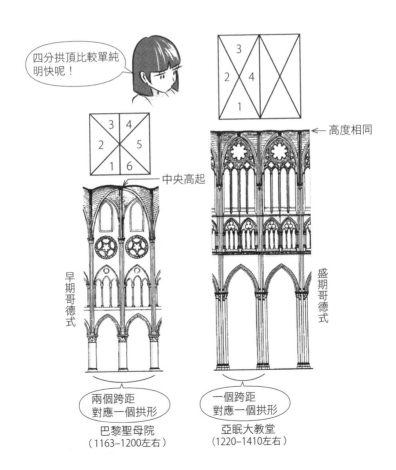

四分拱頂比較單純明快呢！

高度相同

中央高起

早期哥德式

盛期哥德式

兩個跨距
對應一個拱形

一個跨距
對應一個拱形

巴黎聖母院
（1163–1200左右）

亞眠大教堂
（1220–1410左右）

3

磚石結構（拱頂）

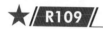
Q 是什麼造就了哥德式教堂側面、背面的外觀？

▼

A 扶壁、飛扶壁。

全部的柱子所在處均會設置用來抵抗拱頂推力的扶壁、飛扶壁，使
建築外觀形成扶壁林立的狀態。這般喧囂的垂直性造就哥德式正面
以外的外觀。相較於仿羅馬式只有厚牆的外觀顯得華麗，有些教堂
給人機器人般彷彿機械的印象。

理姆斯大教堂（1211–1475左右，理姆斯，法國）：哥德式女王

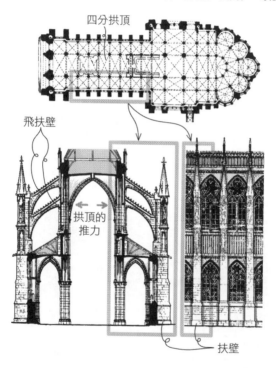

四分拱頂

飛扶壁

拱頂的
推力

扶壁

- 亞眠大教堂被譽為哥德式之王，理姆斯大教堂則是哥德式女王，後者是歷代法國國王
 舉行加冕禮的地方。壯觀的理姆斯大教堂現身道路盡頭時，筆者引領的學生道出中肯
 的感想：「太厲害了！完全就是哥德式！」

＊ 參考文獻 **2**）

Q 飛扶壁的形態為何？

▼

A 基本上是拱形，有些例子為了使拱穩固而加上幾根小柱子。

一般來説，飛扶壁是拱相疊兩層、三層的形式，有些例子是在拱與拱之間加上類似<u>沙特爾大教堂的圓柱</u>，或如<u>盧昂的聖瑪洛教堂</u>纖細線形的柱子並列。為了讓扶壁穩固，將扶壁做成越往下越向外突出的形狀，而為了增加下壓的重量，如<u>理姆斯大教堂</u>在頂部加上<u>小尖塔</u>的建築也很常見。

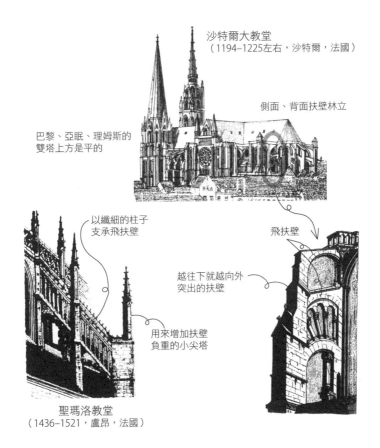

沙特爾大教堂
（1194–1225左右，沙特爾，法國）

側面、背面扶壁林立

巴黎、亞眠、理姆斯的
雙塔上方是平的

以纖細的柱子
支承飛扶壁

飛扶壁

越往下就越向外
突出的扶壁

用來增加扶壁
負重的小尖塔

聖瑪洛教堂
（1436–1521，盧昂，法國）

3

磚石結構（拱頂）

\mathbf{Q} 要抵抗哥德式拱頂產生的推力,除了扶壁之外還有其他方法嗎?

▼

\mathbf{A} 在屋頂內加入鐵製繫筋,以維繫拱頂側面的牆壁。

「在聖禮拜堂使用鐵材一事,是19世紀修復建築師拉素斯提及。上堂處以兩根鐵棒環繞周緣一圈捆住,再將隱藏於屋頂內部的繫筋,在扶壁的位置連結兩側的外牆。多角形平面的後殿裡,從設置在多角形頂點的扶壁處,將繫筋以放射狀撐開,繫筋匯集的中心處,以特別加工過的金屬扣件將它們捆住。下堂的外牆與小圓柱也不意外是用鐵材緊密連結在一起,後殿的拱頂則配合肋的形狀使用鐵棒補強。」(引自:《歐洲建築史》,西田雅嗣編著,1998,頁133)聖禮拜堂利用隱藏的鐵製繫筋,使牆、柱等可達到最薄最細的狀態,進入室內讓人感覺彷彿被玻璃包圍。

聖禮拜堂
(1245–1248,巴黎,法國)

繫筋匯集處的金屬扣件

後殿

鐵製繫筋

扶壁

用鐵才得以成立的籠狀空間喔!

＊參考文獻 44)

Q 哥德式的肋拱頂，如果沒有拱肋就會崩塌嗎？

▼

A 不一定會崩塌。

🧊 拱肋讓稜線的位置明確，使工程容易進行，磚、石等不易掉落，這
幾點無庸置疑。然而，有些情況會在頂部的石、磚之上澆灌混凝
土，仰望時感覺並非完美的石造藝術結構體。19世紀學者維奧雷
勒度分析認為，哥德式的肋拱頂是合理、不存在冗贅的結構。後來
拱肋因砲擊崩落時，拱頂仍可維持，維奧雷勒度的解釋因而不得不
修正。
「排列有許多小塊石材的拱頂室內部分的頂部，絕非只因如此就可
穩固，在其上澆灌厚厚一層混著切割過的碎石的石灰混凝土，硬固
形成一體，頂部表面因而不會變形才得以穩固。換言之，<u>哥德式的
拱頂頂部是在厚實的石灰混凝土殼層下，把小塊石板當作磁磚般貼
附</u>。因此，典型的情況為大型拱頂頂部的薄處數十公分，拱頂的四
個角落厚達 3～4m。」（引自：桐敷真次郎，《西洋建築史》，共立
出版社，2001，頁85，底線為筆者加註）
屋頂內側除了隱藏著木造屋架，還藏有混凝土殼層。

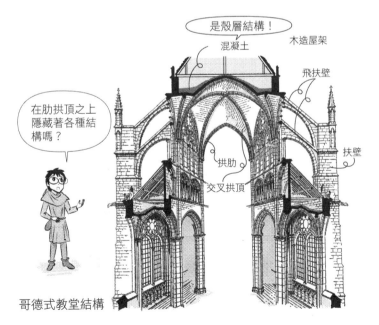

是殼層結構！

混凝土　　　木造屋架

飛扶壁

在肋拱頂之上
隱藏著各種結
構嗎？

拱肋

交叉拱頂

扶壁

哥德式教堂結構

3

磚石結構（拱頂）

Q 如果將飛扶壁大致分成三期會如何劃分？

▼

A 12世紀的早期哥德式、13世紀的盛期哥德式、13世紀後半開始的後期哥德式。

哥德式發祥自法國聖丹尼的修道院附屬聖堂的改建（1136–1144）。開始流行之初，因發源地之故，也稱為<u>法國樣式</u>。<u>早期哥德式</u>是以六分拱頂為代表的摸索期，成形於巴黎。盛期哥德式是以更高大、更纖細、更開放的亞眠大教堂、理姆斯大教堂、沙特爾大教堂為代表，以四分拱頂和飛扶壁形塑的巨型教堂極致。<u>結構的進步與大型化終結於早期和盛期，人們的興趣轉向小型教堂的裝飾</u>。到了<u>後期哥德式</u>，有如巴黎聖禮拜堂運用鐵材的纖細華麗裝飾（<u>輻射式風格</u>：Rayonnant，rayon是放射的光線、車輪的輪輻之意）、<u>使用大量反轉曲線的火焰式裝飾</u>（<u>火焰式風格</u>：Flamboyant，flambeau是火焰之意）等。

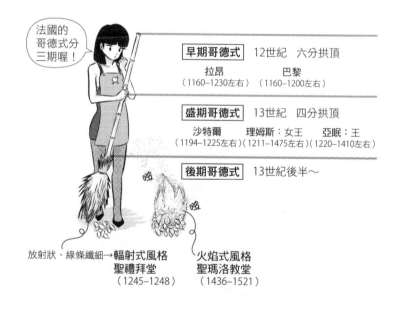

法國的哥德式分三期喔！

早期哥德式	12世紀　六分拱頂
拉昂	巴黎
（1160–1230左右）	（1160–1200左右）

盛期哥德式	13世紀　四分拱頂
沙特爾	理姆斯：女王　　亞眠：王
（1194–1225左右）	（1211–1475左右）（1220–1410左右）

後期哥德式 13世紀後半～

放射狀、線條纖細→**輻射式風格**
聖禮拜堂
（1245–1248）

火焰式風格
聖瑪洛教堂
（1436–1521）

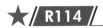

Q 什麼是棕櫚形拱頂？

▼

A 可見於裝飾性的英國哥德式，以許多枝肋組成棕櫚樹形狀的交叉拱頂。

🔷 英國哥德式的早期（第一尖頭式），因為剛從法國傳入不久，是正統的四分拱頂。此後，英國將拱肋當作裝飾之用。下圖的艾克塞特大教堂中，添加了頂點的主肋、從柱頭呈放射狀延伸的許多枝肋，做成棕櫚形拱頂。這種拱頂歸類為裝飾式（第二尖頭式）。

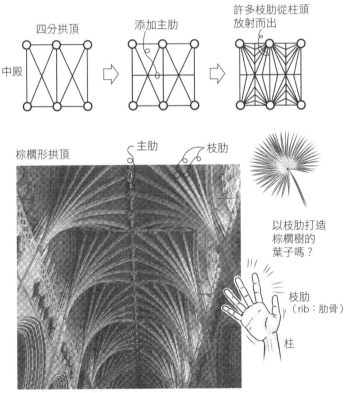

四分拱頂　　　添加主肋　　　許多枝肋從柱頭放射而出

中殿

棕櫚形拱頂　　　主肋　　枝肋

以枝肋打造棕櫚樹的葉子嗎？

枝肋（rib：肋骨）

柱

艾克塞特大教堂（1280–1350，艾克塞特，英國）

3

砌石結構（拱頂）

Q 什麼是扇形拱頂？

▼

A 可見於英國垂直式哥德建築，以肋形成扇形網目的拱頂。

🔳 裝飾性的肋更進一步形成扇形網目，便是<u>扇形拱頂</u>。此外，也有非
扇形的<u>網狀拱頂</u>。這個時期的英國哥德式，將柱、中櫺（窗戶裡的
垂直構材）等的垂直線往上拉長延伸，因強調垂直線而稱為<u>垂直式</u>
（<u>第三尖頭式</u>）。下圖的國王學院禮拜堂是垂直式的代表建築。

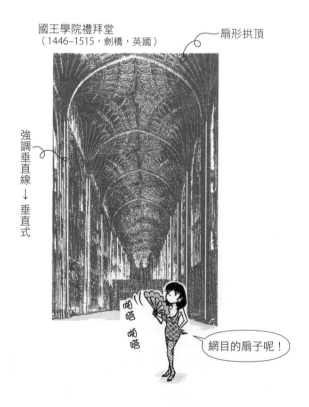

國王學院禮拜堂
（1446–1515，劍橋，英國）

扇形拱頂

強調垂直線 → 垂直式

啪嗒 啪嗒

網目的扇子呢！

● 在扇形拱頂增添懸飾的<u>西敏寺亨利七世禮拜堂</u>（1503–1512），跳脫結構上的意義，
成為精緻的石造裝飾。可說並非以結構理性主義，而是藉由結構裝飾主義來追求美。

＊ 參考文獻　42）

Q 如果將英國哥德式大致分成三期會如何劃分？

▼

A 13世紀的早期英國式、14世紀的裝飾式、15世紀的垂直式。

從法國傳入英國的哥德式，晚了約一個世紀，依<u>早期英國式</u>（<u>第一尖頭式</u>）、<u>裝飾式</u>（<u>第二尖頭式</u>）、<u>垂直式</u>（<u>第三尖頭式</u>）的順序演進。開端是四分拱頂，接著演變為棕櫚形拱頂等裝飾性的拱頂，然後進一步成為裝飾更細緻的網狀、扇形拱頂。

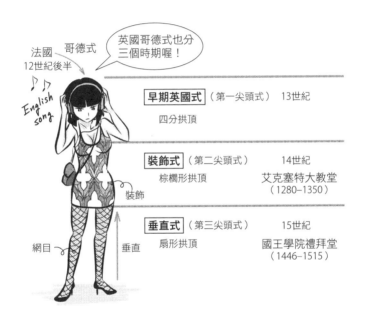

法國 哥德式
12世紀後半

英國哥德式也分三個時期喔！

English song

| 早期英國式 |（第一尖頭式） 13世紀 |
四分拱頂

| 裝飾式 |（第二尖頭式） 14世紀 |
棕櫚形拱頂 艾克塞特大教堂
（1280–1350）

裝飾

| 垂直式 |（第三尖頭式） 15世紀 |
扇形拱頂 國王學院禮拜堂
（1446–1515）

網目 垂直

3

磚石結構（拱頂）

• 迥異於其他國家，哥德式在英國延續了很長一段時間，甚至19世紀還興起哥德復興樣式，國會大廈也採哥德式建造。垂直式的時代，正是義大利文藝復興興盛的時期。英國的哥德式伴隨多濕的氣候，就像成為鬼屋、魔法師故事的舞臺般，帶著詭異、驚恐、怪誕，洋溢著不同於洗鍊的法國哥德式的魅力。

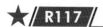

Q 以連續的拱構成的拱廊中，除了粗壯的方柱和扶壁之外，如何抵抗
推力？

A 使用繫筋。

 布魯內列斯基設計的佛羅倫斯孤兒院，其拱廊以鐵製的繫筋繫住拱
基，防止方柱因推力傾倒。羅馬的拱廊有粗壯的方柱，但只要使用
這種繫筋，就可以實現細瘦的柱式排列而成的輕快拱廊。

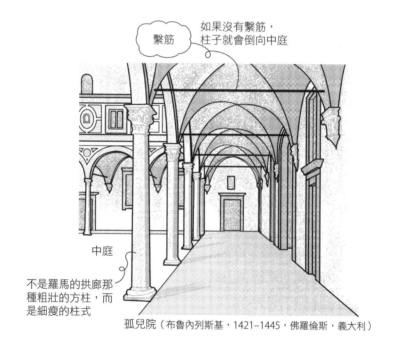

繫筋

如果沒有繫筋，
柱子就會倒向中庭

中庭

不是羅馬的拱廊那
種粗壯的方柱，而
是細瘦的柱式

孤兒院（布魯內列斯基，1421–1445，佛羅倫斯，義大利）

- 拱廊（arcade）是 arc+ade，為拱圈排列的通透空間。敞廊（loggia）是至少有一側
 維持開放的空間（義大利文）。拱圈連續的敞廊就成為拱廊。佛羅倫斯孤兒院的拱廊
 中，內側的頂部由交叉拱頂、圓頂排列而成，柱子外側受推力作用。上圖的縱深方
 向，來自相鄰的拱的推力相互抵銷。兩端的拱的推力，由兩側的建築承受，所以縱深
 方向不需要繫筋。
- 繫筋在文藝復興之前的伊斯蘭等地即已使用，以繫筋取代厚實的柱、牆，打造出細瘦
 柱式的柱列，則是布魯內列斯基首創。

Q 文藝復興、巴洛克的圓頂中，為了抵抗推力，除了厚牆和扶壁之外，運用了什麼樣的巧思？

▼

A 在裡面埋入可抵抗拉力的鎖環。

🔳 聖母百花大教堂完成哥德式的長堂後，舉辦設計競圖處理如何架設圓頂的問題，最後布魯內列斯基只參與了圓頂部分的設計。圓頂拉高以降低推力，並將八角形圓頂做成雙層，在兩層之間埋入肋和鎖環以抵銷推力。鎖環是以釘連接石塊、邊長30cm的角木等。文藝復興、巴洛克大量建造埋入鎖環的雙層圓頂。

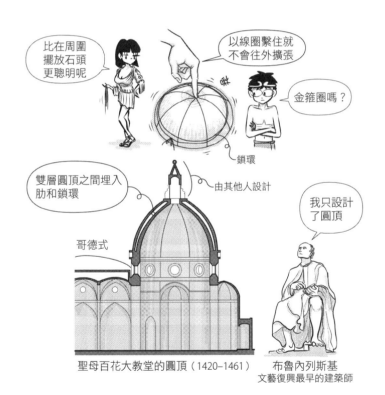

比在周圍擺放石頭更聰明呢

以線圈繫住就不會往外擴張

金箍圈嗎？

鎖環

雙層圓頂之間埋入肋和鎖環

由其他人設計

我只設計了圓頂

哥德式

聖母百花大教堂的圓頂（1420–1461）

布魯內列斯基
文藝復興最早的建築師

● 聖母百花大教堂的圓頂部分，被視為古典主義文藝復興建築的先驅。

Q 布拉曼特設計的小教堂有什麼樣的特徵？

A ①應用古代圓形神殿的造形，中央向上隆起形成鼓環，解決了採光和外觀的象徵性問題。
②展現文藝復興的主題之一，也就是集中式平面的解答。

兩大特徵其一是模仿古代的圓形神殿，並在其上打造圓頂；其二是展現布魯內列斯基、達文西等人構思形成的集中式平面的解答。小教堂後來甚至影響了梵蒂岡的聖彼得大教堂（1506–1620）、倫敦的聖保羅大教堂（1675–1710）、巴黎的萬神殿（1755–1792）、美國國會大廈（1793–1811）。

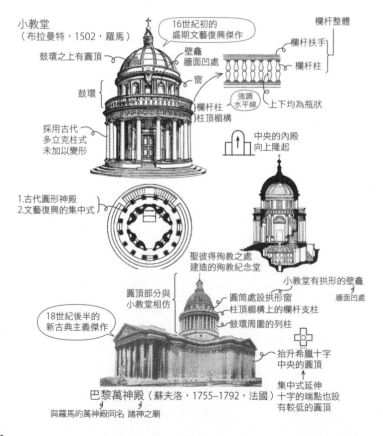

小教堂
（布拉曼特，1502，羅馬）

16世紀初的盛期文藝復興傑作

鼓環之上有圓頂

壁龕牆面凹處

窗

鼓環

欄杆柱
柱頂楣構

採用古代多立克柱式未加以變形

欄杆整體

欄杆扶手

欄杆柱

強調水平線

上下均為瓶狀

中央的內殿向上隆起

1.古代圓形神殿
2.文藝復興的集中式

聖彼得殉教之處建造的殉教紀念堂

小教堂有拱形的壁龕

牆面凹處

圓頂部分與小教堂相仿

18世紀後半的新古典主義傑作

圓筒處設拱形窗

柱頂楣構上的欄杆支柱

鼓環周圍的列柱

抬升希臘十字中央的圓頂

集中式延伸十字的端點也設有較低的圓頂

巴黎萬神殿（蘇夫洛，1755–1792，法國）
與羅馬的萬神殿同名 諸神之廟

＊ 參考文獻　2）

Q 什麼是圓頂的鼓環？

▼

A 支承圓頂的圓筒狀、正多邊形柱體的牆。

建造圓頂鼓環是為了讓圓頂高聳佇立，以便在四周配置抵抗推力的
扶壁等。由於注重外觀，文藝復興之後大量使用。下圖為聖彼得大
教堂（擷取皮拉內西的版畫一部分），從畫中可知鼓環在建築外觀
上扮演重要角色。

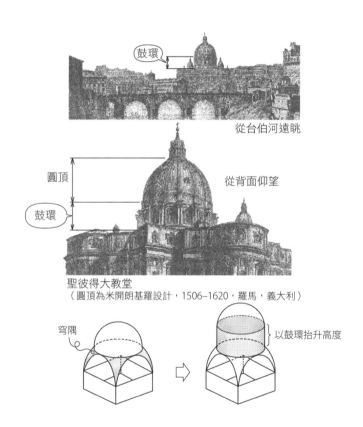

鼓環

從台伯河遠眺

圓頂

從背面仰望

鼓環

聖彼得大教堂
（圓頂為米開朗基羅設計，1506–1620，羅馬，義大利）

穹隅

以鼓環抬升高度

3

礡石結構（圓頂）

- 鼓環的原文 drum 原意是大鼓。法文稱為 <u>tambour</u>（鈴鼓是其衍生詞），在建築史中
 被視為與鼓環同義的專有名詞使用。
- 米開朗基羅負責聖彼得大教堂的圓頂部分，他逝世時還處於只完成了鼓環的階段。其
 後，興建完成的圓頂形狀略微尖起。<u>圓頂和其周圍被歸類為矯飾主義，長堂和巨大的
 橢圓形廣場則是巴洛克式。</u>

Q 加上鼓環只是為了外觀呈現的效果嗎？

▼

A 也有在四周配置扶壁，兼具結構和裝飾作用的鼓環。

在環狀的周緣配置柱式作為外觀的裝飾，相當普遍。聖彼得大教堂（參見R120）的鼓環，配置兩兩一對的柱式（對柱）；聖保羅大教堂（參見R124）的鼓環周圍以柱式環繞。柱式對推力的作用微乎其微，下圖安康聖母教堂將抵抗推力的扶壁做成漩渦狀，創造出華麗的外觀。八角形平面上，從頂點向各邊，每一邊垂直向外延伸兩堵扶壁，合計共十六堵扶壁。

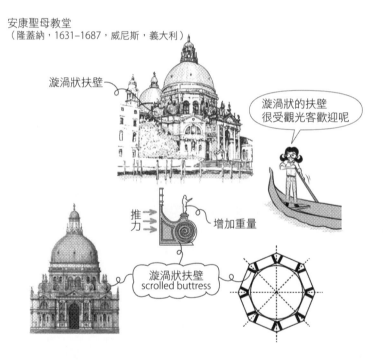

安康聖母教堂
（隆蓋納，1631–1687，威尼斯，義大利）

漩渦狀扶壁

漩渦狀的扶壁
很受觀光客歡迎呢

推力　增加重量

漩渦狀扶壁
scrolled buttress

• 安康聖母教堂被歸類為義大利巴洛克式。由於位處大運河入口附近引人注目的位置，加上宛如雕刻的外觀，相較於建築師，安康聖母教堂更受一般人好評。

＊參考文獻　46）

Q 帕拉底歐的圓廳別墅有錯視畫的柱式和雕刻嗎？

A 1567年建成的圓廳別墅中，繪製了許多17世紀的錯視畫。

門廊的柱式以磚砌成再塗抹灰泥，室內牆面的柱式則是錯視畫。文藝復興後期（亦稱矯飾主義）的別墅，越來越多造價便宜的建築。室內的錯視畫反映出成本低廉，不仔細看會誤以為真。

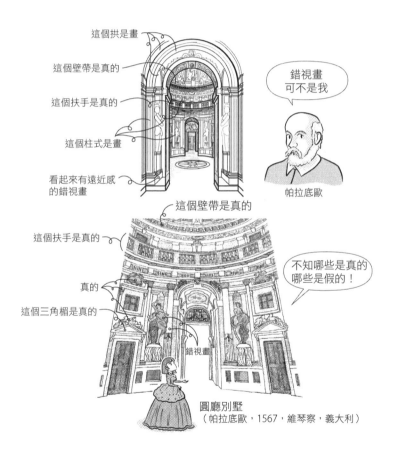

這個拱是畫
這個壁帶是真的
這個扶手是真的
這個柱式是畫
看起來有遠近感的錯視畫

錯視畫可不是我

帕拉底歐

這個壁帶是真的
這個扶手是真的
真的
這個三角楣是真的

不知哪些是真的哪些是假的！

錯視畫

圓廳別墅
（帕拉底歐，1567，維琴察，義大利）

● 雖然無論x、y方向都是左右對稱，中央是圓形廳堂，帶有對純粹的幾何學的推崇，但實際上羅馬風格的門廊覆蓋著咖啡色鋪瓦屋頂，讓人感覺跟純粹的幾何學相距甚遠。這是以羅馬為理想的16世紀別墅建築的實際狀況。

（右側邊欄）3 磚石結構（圓頂）

Q 圓頂表面加上肋有什麼含意？

▼

A ①結構補強，②強調彎曲、幾何特性。

與肋拱頂一樣，圓頂加上肋（肋骨）是因應結構需求且施工容易。再者，相較於平滑的圓頂，優點包括更加深立體感、彎曲感，可強調幾何特性等。巴洛克式的聖勞倫佐禮拜堂有八角星形的精美圓頂。這種肋的圖樣源自伊斯蘭，也可見受到伊斯蘭影響的西班牙仿羅馬式（穆德哈爾式）實例。圓頂表面的樣式，以古羅馬萬神殿中近似正方形的嵌板最普遍。

以肋的圖樣強調圓頂的彎曲、幾何特性。伊斯蘭的圓頂為起源，西班牙的穆德哈爾式（仿羅馬式＋伊斯蘭式）也會使用八角星形圖樣的肋

八角星形的肋
（八個頂點）

聖勞倫佐禮拜堂
（瓜里尼，1668–1687，都靈，義大利）

表面有著圖樣，就能強調彎曲喲！

光滑的圓頂不太能看出彎曲對吧

鑲版

羅馬的萬神殿（128左右）所使用最普遍的圖樣

六角形鑲版

帶有角度的肋做成菱形嵌板，整體成為迴旋圖樣。近代和現代的桁架經常採用這種作法

＊ 參考文獻　**48**）

Q 有三層的圓頂嗎？

▼

A 倫敦的聖保羅大教堂有三層圓頂。

磚造的半球形圓頂上是磚造的圓錐形圓頂，再在最外層覆蓋木造的圓頂。木造的圓頂是為了對外展現，所以設計得比內側的圓頂高。木造屋架搭建在圓錐形圓頂之上，沉重的頂塔（圓形、多邊形的小塔）的重量也施加在圓錐形圓頂上。換言之，中間的圓錐形圓頂在結構上扮演了重要角色。圓頂的基部為了抵抗推力，埋入通稱為「雷恩鏈」的鐵製鎖環。

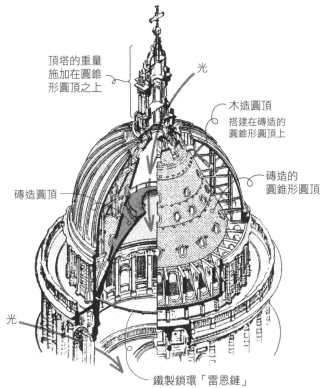

頂塔的重量施加在圓錐形圓頂之上

光

木造圓頂
搭建在磚造的圓錐形圓頂上

磚造的圓錐形圓頂

磚造圓頂

光

鐵製鎖環「雷恩鏈」

聖保羅大教堂（雷恩爵士，1675–1710，倫敦，英國）

3

磚石結構（圓頂）

• 傷兵院（阿杜安─孟莎，1680–1735，巴黎，法國）、萬神殿（蘇夫洛，1758–1789，巴黎，法國）都是三層的圓頂。

Q 有內外都是木造的圓頂嗎？

▼

A 經常可見於德國巴洛克式。

德國巴洛克式除了內外都使用圓頂形狀之外，也有在懸山頂之下包覆圓頂的建築。以木造做出彎曲的形狀，再釘上大量板狀的木棒，塗上<u>灰泥</u>使其平滑，最後再畫上<u>濕壁畫</u>等。圓頂本來是磚石結構因結構之故最終演變而成的形態，隨著時代演進卻出現不考慮結構，採木造構造宛如燈籠的圓頂。藉由塗刷色彩創造看起來像石造的外觀，並未考慮材料的真實性等。形成旨在以視覺呈現的虛幻空間的傾向。此外，有些巴洛克式建築的室內裝潢被歸類為洛可可式。

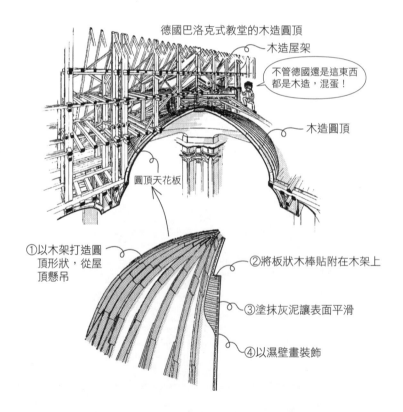

德國巴洛克式教堂的木造圓頂

木造屋架

不管德國還是這東西都是木造，混蛋！

木造圓頂

圓頂天花板

①以木架打造圓頂形狀，從屋頂懸吊

②將板狀木棒貼附在木架上

③塗抹灰泥讓表面平滑

④以濕壁畫裝飾

• <u>灰泥</u>：混合石灰、石粉、砂、水等使其凝固的牆面塗料，漆喰。<u>濕壁畫</u>是在灰泥未乾、新鮮（義大利文fresco）狀態時，塗上溶入石灰的顏料的繪畫技法。

Q 高第設計的奎爾宮，其正面入口的拱形為何？

▼

A 懸鏈拱（拋物拱）。

掛有重物的線段下垂時形成的曲線，<u>在長度方向等間隔使其負重就形成懸鏈線，在水平方向等間隔使其負重則會得到拋物線。</u>將線段反轉，便形成懸鏈拱、拋物拱。<u>若是上下顛倒，作用力的向量恰好會變成反方向，相互抵銷。</u>兩者雖然形狀相似，但懸鏈線的弧度略顯平滑。高第設計奎爾科隆尼亞小教堂（1914）時，試圖以懸鏈拱、拋物拱打造，使用吊掛在天花板的巨大模型進行實驗。奎爾科隆尼亞小教堂只完成了地下的禮拜堂，地面上的教堂並未實現。參考懸垂實驗的照片，會認為高第的拱採用的是懸鏈線，但有些説法認為是拋物線。雖然高第被視為近代建築師，不過其裝飾歸類為新藝術，其實也是處於磚石結構進步過程最後一哩路的建築師。

奎爾宮
（高第，1889，
巴塞隆納，西班牙）

高第

把這個顛倒放的話，就能得到作用力完美相互抵銷的拱了吧

懸鏈線

將上下反轉

懸鏈拱

線的拉力
重力

⇩ 上下反轉

⇩ 作用力方向反轉

重力
石的壓力

3

磚石結構〔圓頂〕

● 拋物拱也可見於古代近東。

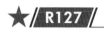

Q 奧托‧華格納的史丹夫教堂圓頂是用什麼打造？

▼

A 鐵骨造。

以鐵骨桁架組成圓錐狀支撐頂部，並在圓錐的周圍架設桁架，以鐵骨桁架打造仿若聖保羅大教堂的結構。<u>圓頂的形狀雖然是源自該如何讓磚、石等包覆空間的課題，但19世紀後半以後，圓頂也終於轉變為用鐵骨打造。</u>華格納的圓頂外觀以銅鍍金，光芒萬丈。外牆採用與奧地利郵政儲蓄銀行（1904-1906）相同的手法，使用鋁製鉚釘，薄片大理石以銅製鉚釘釘住，呈現露出金屬的設計。

精神病院的教堂
史丹夫教堂
（奧托‧華格納，1905-1907，
　維也納郊區，奧地利）

金色圓頂

金色的裝飾

薄片大理石

銅製鉚釘
60φ、厚6

郵政儲蓄銀行的鋁製鉚釘
外牆50φ
內牆35φ
內柱15φ
（筆者實際
測量mm）

奧托‧華格納

火大

才不是

你迷戀金屬對吧？

鐵骨桁架

雕像的羽翼
是金色的

● 華格納成為維也納藝術學院教授，提倡「去除裝飾的樣式」，設計了維也納的車站建築、郵政儲蓄銀行等許多建築。然而，觀察他的作品，雖然低調卻仍有其獨特的裝飾，大量使用金色應是為了迎合維也納貴族的喜好。

Q 如何強調RC圓頂（殼層）的曲面？

▼

A 加上肋使線條增多，就能強調曲面。

RC可用殼層（貝殼狀結構）打造圓頂，<u>若是表面平滑，難以肉眼辨識是否為曲面</u>。因此，如奈爾維設計的羅馬的體育館，在殼層<u>加上肋</u>，以線條覆蓋表面來強調曲面。肋與重力的方向相異，<u>並非直接呈現結構的「結構理性主義」，可説是將其表現為裝飾的「結構裝飾主義」</u>所創造的建築。以鋼骨打造圓頂般的殼層時，如佛斯特設計的大英博物館大中庭，使用三角形桁架創造出無數線條，自然就能知道它是曲面。

羅馬奧運體育館
（奈爾維，1960，羅馬，義大利）肋

大英博物館大中庭
（佛斯特，2000，倫敦，英國）

相較於哥德式的肋拱頂，更像是扇形拱頂呢

因為鋼骨桁架形成無數的三角形線條，容易呈現出曲面

扇形拱頂
「結構裝飾主義」

線條強調了曲面

因為格子只有一層，所以也稱為單層格子

Q 木造建築在歐洲是少數嗎？

▼

A 不是。截至17世紀左右，歐洲各地興建了許多木造建築。

經常可以聽到「日本是木的建築，歐洲是石的建築」、「日本是木的梁柱結構，歐洲是磚、石的磚石結構」這種對比的說法。然而，其實歐洲各地也興建了許多木造建築，實際上無論是木造或石造的建築樣式，有不少都發源於歐洲。

歐洲的木造建築從西元前就已相當興盛，羅馬在西元前1世紀的大火之前，興建了大量木造建築。倫敦、巴黎至17世紀為止都是木造的城市，後以大火等事件為契機，磚造、石造建築增多。首都以外的城市仍持續興建木造建築，如盧昂有大批木造建築仍保存至今，被指定為國家文化遺產。

專家和大眾認為木造建築比石造建築遜色，使得建築史未納入木造建築，在這樣的背景因素下，大多為木造的被統治階級建築，雖然數量比教堂和宮殿等多上許多，卻不受重視。

- 上圖是擷取某幅以倫敦大火（1666）為主題、作者不詳的畫作。畫面是從泰晤士河看向北岸（面朝下游的左側、北側）的火災。火災幾乎持續了一整個星期，倫敦市中心區焚燒殆盡。這場大火後，木造的城市重生為磚造的城市，雷恩爵士建造了一系列教堂。關於倫敦大火，《倫敦大火——歷史城市的重建》（大橋竜太著，2017）一書有詳盡描述。
- 銀座大火（1872）之後，為了讓城市不易延燒，打造了<u>銀座煉瓦街</u>，但後來在關東大地震（1923）時震毀。

＊ 參考文獻 50）

Q 磚石結構有什麼樣的地板結構？

▼

A 從古代、中世紀到近世，一般以木造搭建地板。

以拱來支撐地面需要高度的技術，所以在許多磚石結構建築中，地板與屋頂的梁、地板格柵、椽木為木造。石的拉力與混凝土相同，相較於壓力僅有十分之一，所以梁的底部容易開裂，加上長形石材不易取得又重，不適合用來做梁。梁幾乎只會使用木材，直到18世紀末，開始使用鐵骨的梁。下圖是原始的磚石結構小屋，牆壁由磚頭砌成，地板和屋頂為木造。即使是今日，到沙漠地區旅行，仰望建築時也經常可見成排的原木。

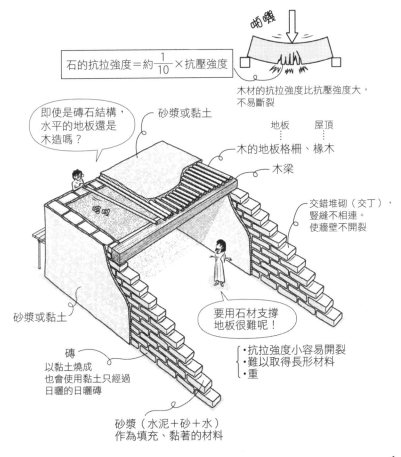

石的抗拉強度＝約$\frac{1}{10}$×抗壓強度

木材的抗拉強度比抗壓強度大，不易斷裂

即使是磚石結構，水平的地板還是木造嗎？

砂漿或黏土

地板　　屋頂

木的地板格柵、椽木

木梁

交錯堆砌（交丁），豎縫不相連。使牆壁不開裂

要用石材支撐地板很難呢！

砂漿或黏土

磚
以黏土燒成
也會使用黏土只經過日曬的日曬磚

・抗拉強度小容易開裂
・難以取得長形材料
・重

砂漿（水泥＋砂＋水）
作為填充、黏著的材料

4

梁柱構架（近代以前的木造）

139

Q 希臘神殿原本就是石造嗎？

▼

A 不是。一開始是木造梁柱結構，後來變成石造（只有屋架是木造）。

古希臘、羅馬、埃及的神殿原本是木造。西元前的地中海周邊據說都是森林。相較於石造，以木造來興建梁柱結構更自然。帕德嫩神廟的柱子是以堆砌方式打造，跨距因而受限於上方石梁的大小。下圖左側的圖示是仿效洛吉耶所著《建築論》（1755）的卷首插畫繪製。圖中畫著四根木頭和其上的交叉狀木材，作為建築開端的象徵。希臘神殿是古典主義的起始點，該圖表現出其<u>原型的木造小屋形象</u>。

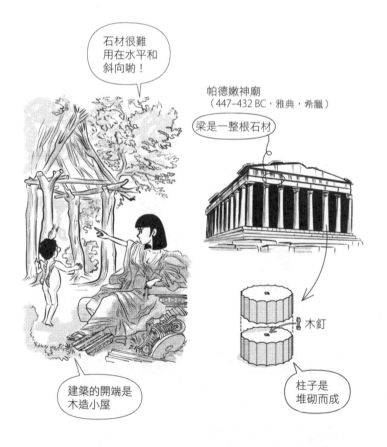

石材很難用在水平和斜向喲！

帕德嫩神廟
（447–432 BC，雅典，希臘）

梁是一整根石材

木釘

建築的開端是木造小屋

柱子是堆砌而成

＊ 參考文獻 **5**）

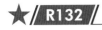
Q 希臘神殿哪個部分是木造？

A 最初全部是木造，接著只有梁和屋架是木造，最後剩下屋架的一部
分為木造。

據説希臘神殿最初整體都是木造，奧林匹亞的赫拉神廟（600 BC）
有木造圓柱存在的痕跡。此外，木造的梁、椽木及其端面（斷面）
等部分，即使改為石造後，其形態也反映在裝飾上。愛奧尼亞柱式
的渦旋形飾，被認為是從承接梁的構件演變而來。唯有屋頂的屋
架，在結構上存留到最後。應該是因為木造會腐爛，考量耐久而改
為石造。

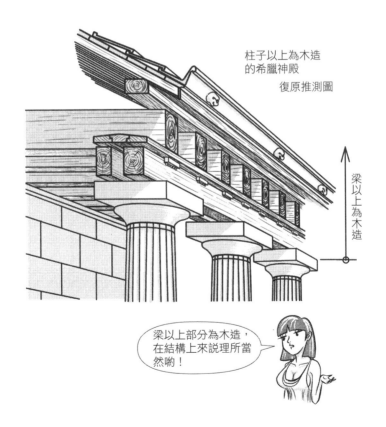

柱子以上為木造
的希臘神殿

復原推測圖

梁以上為木造

梁以上部分為木造，
在結構上來説理所當
然喲！

4

梁柱構架（近代以前的木造）

Q 磚石結構的屋頂有什麼樣的屋架結構？

▼

A 幾乎都是木造。

■ 古代、中世紀、近世的磚石結構建築，屋頂的屋架幾乎都是採用木造興建。因為長形石材有其極限，而且容易彎曲，無法使用石材架設大型的屋頂、梁等。如下圖所示，哥德式大教堂天花板通常是石造、磚造，天花板之上則都是木造。

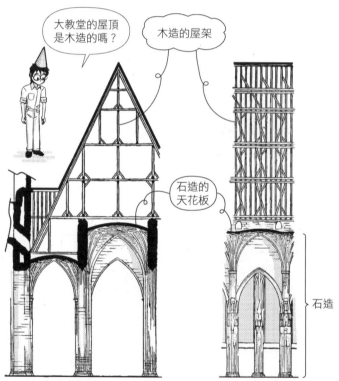

聖史蒂芬大教堂（1304–1446，維也納，奧地利）剖面圖

- 搭建地板時，一般來說也是在磚石結構的牆上架設木梁來鋪設地板。約從18世紀末開始，在工廠等處，開始以鐵製的梁支撐地板。因為木造地板有耐火性的問題。
- 哥德式大教堂的屋頂大多斜度陡峭。在少雨雪的地區仍採用大坡度屋頂，所以應該是為了外觀設計而將其抬高。
- 2019年，巴黎聖母院遭祝融之災，但因屋頂以下為石造，很大部分殘留下來。

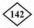

　　　　　　　　　　　　　　＊ 參考文獻　2）

Q 近世建築中，有不以木造而採用磚石結構搭建磚石結構地板的情況嗎？

▼

A 以二樓為主樓層，其下的樓層作為倉庫、廚房等之時；小房間眾多，即使有許多磚石結構的粗壯柱子也沒問題時，會以磚石結構搭建二樓的地板。

即使是磚石結構，除了教堂等特殊建築，地板、屋頂和天花板等都是木造。地板採用磚石結構的情況常見於貴族宅邸，二樓為主要、顯貴的樓層，其下是僕役的樓層。二樓的眺望景觀、採光較佳，如果設計成可從露臺前往庭園，會形成舒適的空間。城市裡的建築，一樓設置小扇窗戶、裝上格柵，二樓開大扇窗戶，如此更能安心防盜。雖然僕役的樓層會增加許多磚石結構的粗壯柱子，但從機能來看是可行的。此外，小房間眾多的樓層之上的樓層，地下室為倉庫、酒窖等之上的樓層，也可採用磚石結構。

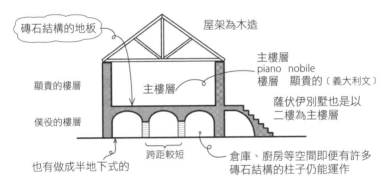

磚石結構的地板

屋架為木造

顯貴的樓層　　　　　　　主樓層

主樓層
piano　nobile
樓層　顯貴的〔義大利文〕

薩伏伊別墅也是以
二樓為主樓層

僕役的樓層

也有做成半地下式的　　　　跨距較短　　　　倉庫、廚房等空間即便有許多
磚石結構的柱子仍能運作

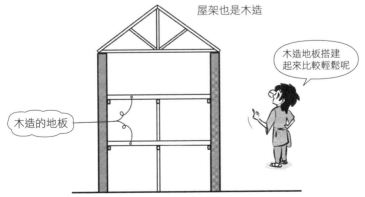

屋架也是木造

木造地板搭建
起來比較輕鬆呢

木造的地板

4

Q 如何消除磚石結構外觀上的封閉感和呆板？

▼

A 增添梁柱等通透的部分，就能創造開放感、縱深感。

🟦 磚石結構基本上是四面為牆，再在牆上穿孔開窗，容易形成封閉又
呆板的外觀。因此，經常在建築中加入梁柱。下圖的音樂廳，將希
臘神殿的立面附加在建築前作為門廊（柱廊玄關）。雖然梁柱結構
源自木造，但古代、中世紀、近世納入使用，作為在磚石結構的歐
洲建築中創造開放感、縱深感的元素。以牆為主體的建築中，加入
框狀、籠狀之物的設計，也常見於近現代。

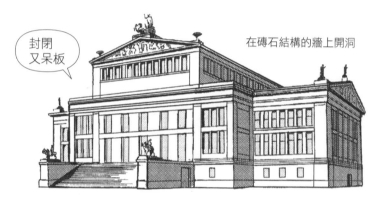

封閉
又呆板

在磚石結構的牆上開洞

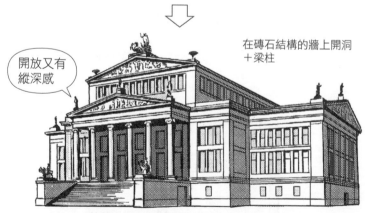

開放又有
縱深感

在磚石結構的牆上開洞
＋梁柱

柏林音樂廳（辛克爾，1818–1821，柏林，德國）

● 辛克爾設計的柏林音樂廳是德國新古典主義、希臘復興樣式的代表性建築。

＊ 參考文獻 2）

Q 如何不使用獨立圓柱來消除磚石結構外觀的封閉感和呆板？

▼

A 以壁柱等營造出類似柱廊的樣子。

壁柱是將牆面的一部分以四邊形突出，使外觀看起來如柱式依附在牆面的柱子。其他還有圓柱的二分之一、四分之三等的壁柱。在結構上，相較於柱，壁柱更像是牆，看起來彷彿是柱子並列的柱廊，外觀可表現出梁柱結構般的開放感、縱深感。下圖下方的宮殿建築，如果將牆面裝飾全部去除如上方圖所示，就會發現磚石結構看起來多封閉。

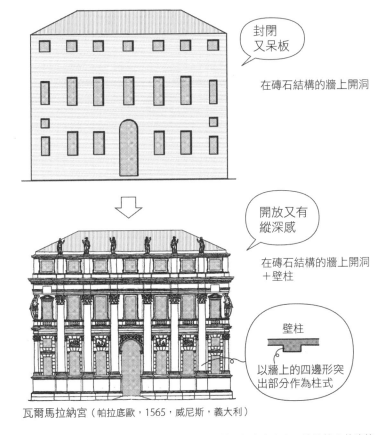

封閉
又呆板

在磚石結構的牆上開洞

開放又有
縱深感

在磚石結構的牆上開洞
＋壁柱

壁柱

以牆上的四邊形突出部分作為柱式

瓦爾馬拉納宮（帕拉底歐，1565，威尼斯，義大利）

4

梁柱構架（近代以前的木造）

● palazzo 是宮殿的意思，城市裡富裕市民的大型宅第，但也有官廳、法院等公共建築之意。另一方面，villa 是指郊區住宅。

Q 何時、何地開始量產鐵？

▼

A 從18世紀中葉的英國，開發出使用焦煤的高爐開始。

 自古就使用鐵。將木炭等與鐵礦一同放入爐中，去除氧化鐵的氧（還原）提煉出鐵。再以槌頭敲打去除不純物質，同時使其變硬，製作成刀具等。也就是打鐵匠的鐵。建築也有一部分使用鐵，如希臘的神殿中接合石塊的金屬扣件，聖索菲亞大教堂（537）的拱則使用鐵製繫筋。在日本，也在法隆寺發現創建時（7世紀），以及鎌倉、江戶時代整修時的鐵釘。然而，等到18世紀中葉工業革命時期，在英國建立了焦煤和高爐的製鐵法並開始量產以後，才大量使用鐵。反而可說是製鐵的革命主導了工業革命。

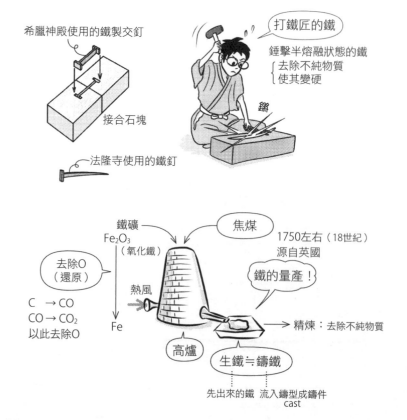

希臘神殿使用的鐵製交釘

接合石塊

法隆寺使用的鐵釘

打鐵匠的鐵

錘擊半熔融狀態的鐵
{ 去除不純物質
{ 使其變硬

鐵礦
Fe_2O_3
（氧化鐵）

焦煤

1750左右（18世紀）
源自英國

鐵的量產！

去除O
（還原）

熱風

$C \rightarrow CO$
$CO \rightarrow CO_2$
以此去除O

Fe

精煉：去除不純物質

高爐

生鐵≒鑄鐵

先出來的鐵　流入鑄型成鑄件
cast

Q 鑄鐵、熟鐵、鋼的全盛期順序為何？

▼

A 鑄鐵 → 熟鐵 → 鋼，依序迎來全盛期。

鑄鐵是從18世紀中葉到19世紀中葉，熟鐵是從19世紀中葉到19世紀末，鋼是從19世紀末至今為全盛期。製法的進步、掌握材料的特性等，依鑄鐵、熟鐵、鋼的順序變遷。世界上第一個以鐵打造整個結構物的例子是英格蘭的「鐵橋」，一座鑄鐵製拱橋。加拉比高架橋（1884）、艾菲爾鐵塔（1889）則是由於建築師艾菲爾嫌惡鋼容易生鏽，採用不易生鏽的熟鐵建造。鑄鐵、熟鐵、鋼這三種鐵，並沒有清楚的時代區分，19世紀仍常見柱子使用鑄鐵、梁使用熟鐵等混用的情況。

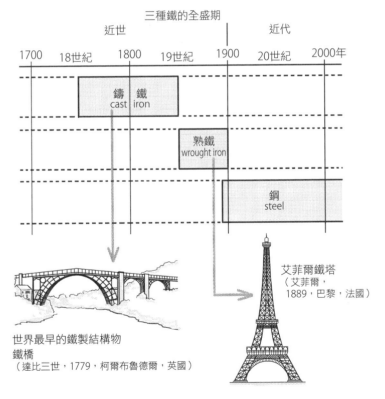

三種鐵的全盛期

近世　　　　　　　　　　　　　近代

1700　18世紀　1800　19世紀　1900　20世紀　2000年

鑄　鐵
cast iron

熟鐵
wrought iron

鋼
steel

世界最早的鐵製結構物
鐵橋
（達比三世，1779，柯爾布魯德爾，英國）

艾菲爾鐵塔
（艾菲爾，
　1889，巴黎，法國）

● 講述在中國打造鋼鐵廠，接近紀實的小説《大地之子》（山崎豐子著，文藝春秋，1991）值得一讀。

Q 鑄鐵、熟鐵、鋼之中哪一種含碳量最高？

▼

A 鑄鐵。

鑄鐵是將高爐流出的生鐵灌入鑄型製造出來的鐵，含有大量碳元素、不純物質等。鑄鐵是含碳量最高的鐵，因此有缺乏延展性（變形過多時會斷裂）、脆而易碎（脆性）等缺點。打鐵匠的鐵是敲打生鐵，去除碳元素使其強韌。熟鐵（鍛鐵）與打鐵匠的鐵一樣，是生鐵去除碳元素後的鐵。18世紀末發明攪煉法，以鐵棒攪拌爐中呈熔融狀態的鐵使其脫碳，因而得以順利量產提高鐵的純度的熟鐵。三種鐵之中，含碳量最低的是熟鐵。熟鐵具有延展性，去除了鑄鐵脆而易碎的缺點。含碳量恰如其分的是鋼，近代大量使用。19世紀確認鋼的量產方法後，熟鐵的第一名寶座就拱手讓給了鋼。

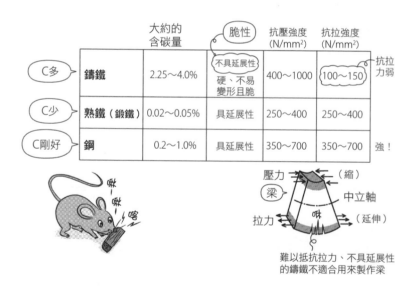

		大約的含碳量	脆性	抗壓強度 (N/mm²)	抗拉強度 (N/mm²)	
C多	鑄鐵	2.25～4.0%	不具延展性 硬、不易變形且脆	400～1000	100～150	抗拉力弱
C少	熟鐵（鍛鐵）	0.02～0.05%	具延展性	250～400	250～400	
C剛好	鋼	0.2～1.0%	具延展性	350～700	350～700	強！

壓力（縮）
梁　中立軸
拉力　（延伸）
難以抵抗拉力、不具延展性的鑄鐵不適合用來製作梁

• 最一般的鑄鐵，因其斷裂面呈灰色，也稱為灰鑄鐵。雖然含碳量高缺乏延展性，但這種鐵熔點低、容易融化灌入鑄型鑄造，脆又難以抵抗拉力，非常不適合用來製作梁，適於灌入鑄型、製作形狀複雜的裝飾。

Q 何時、何地開始使用鑄鐵的柱子？

A 18世紀以後，英國率先使用。

從遠古時候使用木炭等小規模生產的鐵，到了18世紀的英國，轉變為以焦煤製鐵，鑄鐵因而得以大量生產。鑄鐵的價格並不特別昂貴，比木材耐火，具有強度，無論什麼形狀都可以鑄型製作，所以19世紀時，世界上所有建築類型都使用鐵。鑄鐵的缺點是抗拉力弱、具脆性，但如果只以柱支撐垂直荷重，還是可以使用。

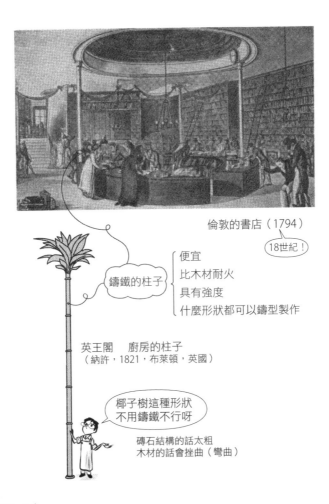

倫敦的書店（1794）

18世紀！

鑄鐵的柱子 { 便宜
比木材耐火
具有強度
什麼形狀都可以鑄型製作

英王閣　廚房的柱子
（納許，1821，布萊頓，英國）

椰子樹這種形狀
不用鑄鐵不行呀

磚石結構的話太粗
木材的話會挫曲（彎曲）

4 梁柱構架（鋼／鐵骨造）

Q 何時、何地開始在磚石結構地板使用鐵製的梁？

▼

A 18世紀末，英國的工廠地板使用了鐵製的梁。

工業革命後的18世紀末以後，英國國內建造了許多工廠，其中又以紡織廠為大宗。為了增加樓地板面積，並且在垂直方向提升分工作業者的效率，建造為多樓層的型態。因為工廠內會用油，常因燭火引發火災，費心設置了耐火的地板。當時鑄鐵已經開始量產，鐵因而被當作木梁的替代品。密集架設T形、I形斷面的鑄鐵梁，磚造拱頂橫跨梁與梁之間，在磚塊之上澆灌混凝土和砂漿。

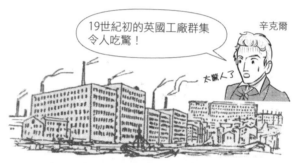

19世紀初的英國工廠群集令人吃驚！

辛克爾

太驚人了

德國建築師辛克爾畫筆下的曼徹斯特（1826）

轟嘩　　因為用油而時常發生火災

木梁

磚的磚石結構

混凝土、砂漿

磚（楔形）

鑄鐵的T形梁

* 參考文獻　**8**）

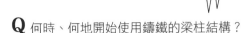

Q 何時、何地開始使用鑄鐵的梁柱結構？

▼

A 18世紀末的英國工廠。

18世紀末，出現可視為最早鐵骨梁柱結構的結構物，除了在地板格柵採用鑄鐵的梁，也以鑄鐵打造柱。下圖是19世紀初的紡織廠，T形梁與管柱以金屬扣件接合，地板以磚造的拱搭建。接合處沒有使梁柱維持直角的力量，柱子僅受垂直荷重作用。雖然格拉斯哥少有地震，仍有風壓、機械的震動等橫向力，這些水平方向的力由外圍以磚砌成的厚重牆壁承受。後面章節將說明的芝加哥學派框架結構以接合處作為剛性節點，18世紀末並未發展到這個階段。此外，蒸氣會通過管柱，用來作為蒸氣式暖氣的管道。

霍茲沃思紡織廠（1805，格拉斯哥，英國）

磚

鑄鐵的柱子

梁柱接合處

只支撐重量

約23cm

約2.6m

繫筋：防止梁左右搖擺

鑄鐵的T形梁
沿建築的短邊方向架設

約3.8m 3.8m 3.8m

約2.6m

磚石結構的牆壁
採剛接

水平力是由磚造的
厚重牆壁負荷嗎？

磚砌外牆

4

梁柱構架（鋼／鐵骨造）

Q 巨大的水晶宮為什麼可以只花短短四個月就完工？

▼

A 因為先在工廠量產 24 英尺（約 7.3m）的模矩鑄鐵構件，再在建築工地以螺栓固定。

相較於最大型的大教堂，長寬皆為其兩倍的巨型水晶宮，根據預鑄的概念，為了 1851 年的倫敦萬國博覽會，僅花費短短約六個月時間（基礎兩個月、量體四個月）即完工。以水晶宮的規模來説，如果砌磚打造恐需費時好幾年，先在工廠量產鑄鐵和熟鐵的梁柱等構件，以柱頂的金屬扣件承接梁，再以螺栓固定，就能在海德公園的會場內一口氣組裝完成。全長設定為 1851 英尺（約 564m），據説是取自 1851 年的緣故。

24英尺≒7.3m

這座龐然大物只花四個月就蓋好了呢！

派克斯頓

園藝師
因打造溫室
而一路高升！
還成了鐵路公司
高層

哈 哈 哈

單一模矩在工廠
以鑄型大量生產
運到建築工地
以螺栓組裝

挑空　　挑空

柱心一柱心24英尺×17＝408英尺
≒124m

平面　柱心一柱心24英尺×77＝1848英尺≒563m

立面　水晶宮（派克斯頓，1851，倫敦）
⋮
將全長設為1851英尺

Q 水晶宮的玻璃屋頂是什麼樣的結構？

▼

A 鑄鐵的桁架作為梁，其上架設鋸齒狀屋頂。

水晶宮的結構，使用了大量預鑄生產的鑄鐵柱子、熟鐵和鑄鐵的桁架梁。今日的輕鋼構臨時建築也常見這種結構。玻璃屋頂是在桁架梁上，以折成鋸齒狀，所謂的金屬浪板結構來架設。英文是 ridge and furrow（隴與溝），以田地的隴溝來比喻的用語，得名自園藝師派克斯頓。這種鋸齒狀的結構，經常用於溫室的玻璃屋頂。斜撐大量架設在中央的木造拱頂處，某些部分的牆面也設有斜撐。

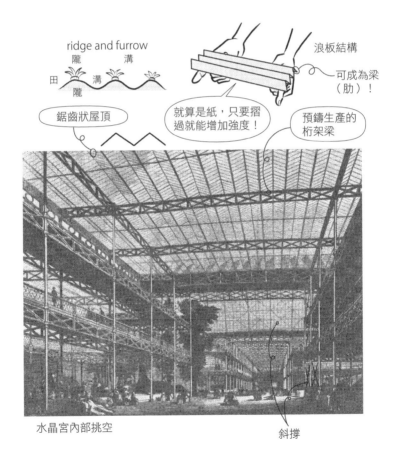

ridge and furrow
隴　　　溝
田　　溝
　隴

浪板結構

可成為梁
（肋）！

鋸齒狀屋頂

就算是紙，只要摺過就能增加強度！

預鑄生產的桁架梁

水晶宮內部挑空

斜撐

4

梁柱構架（鋼／鐵骨造）

Q 水晶宮的外側採用什麼樣的設計？

▼

A 除了某部分採用腰壁之外，牆和屋頂都是鋪設玻璃板。

水晶宮的玻璃板總重約400t，據說約是當時英國玻璃產量的三分之一，數量龐大。浪板狀屋頂的溝槽內嵌入集水槽，鑄鐵的圓柱成為落水管，另外還設置了露水的集水槽，建築物等同於巨大的排水系統。1840年，派克斯頓就以查茨沃斯溫室實現了有浪板狀玻璃外牆的玻璃和鐵的建築，但如水晶宮般巨大的建築，只用玻璃和鐵而非磚石結構，且在相當短的時間內完成，可說是世界首創的偉業。此後，水晶宮遷建至倫敦南方郊區，作為遊樂園的物產館，但在1936年燒毀。繼水晶宮之後，大批建築師嘗試以玻璃建築打造教堂等各種建物，最終大多未獲好評。萬國博覽會後的二十年間，英國建築轉向哥德復興樣式。

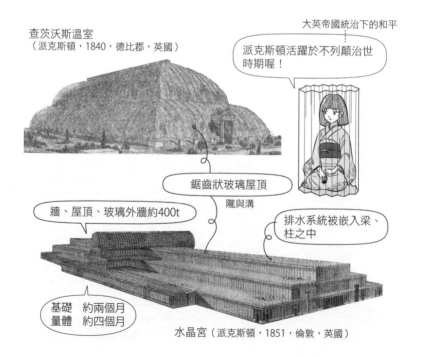

查茨沃斯溫室
（派克斯頓，1840，德比郡，英國）

大英帝國統治下的和平

派克斯頓活躍於不列顛治世時期喔！

鋸齒狀玻璃屋頂

籠與溝

牆、屋頂、玻璃外牆約400t

排水系統被嵌入梁、柱之中

基礎　約兩個月
量體　約四個月

水晶宮（派克斯頓，1851，倫敦，英國）

Q 19世紀的英國以纖細的鐵骨建造溫室，運用了什麼樣的巧思？

▼

A 運用以約50cm的間距緊密排列的纖細鐵骨，將整體做成殼層結構等巧思。

並非以粗壯的鐵骨組成框架，而是以彷彿只支撐著玻璃的纖細鐵骨，將整體做成貝殼狀曲面（殼層結構）。格拉斯哥的基布爾宮（溫室），以宛如魚刺的鐵製線材支撐建築整體。只有在圓盤狀的大跨距之處，內側豎起細柱。近代建築被認為是玻璃與鐵的建築，根源於19世紀英國的溫室。而在那些溫室中，也曾面臨殼層、浪板這類結構上的挑戰。

基布爾宮（約翰・基布爾，1860左右，1873左右遷建，格拉斯哥，英國）

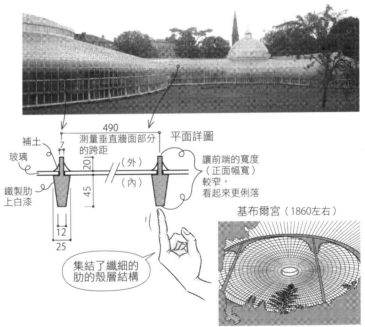

490
補土
玻璃
7
測量垂直牆面部分
的跨距
20
（外）
（內）
平面詳圖

讓前端的寬度
（正面幅寬）
較窄，
看起來更俐落

鐵製肋
上白漆
45

12
25

集結了纖細的
肋的殼層結構

基布爾宮（1860左右）

4

梁柱構架（鋼／鐵骨造）

● 尺寸為筆者實際測量。基布爾宮旁邊還有現代建造的溫室，以重鋼骨做成框架結構的粗獷設計。一百五十年前的建築，無論結構、設計和細節都較為優異，讓人聯想起維多利亞女王治下的大英帝國威勢。

Q 大跨距鐵路月台之上的屋頂，19 世紀中葉時是如何架設的？

▼

A 排列熟鐵桁架的拱做成拱頂來架設。

當時曾發生脫軌的火車撞上月台柱子，導致部分屋頂崩塌的事故，促使屋頂必須從邊緣到邊緣以一整個跨距架設。國王十字車站由兩個拱頂並列而成，隔鄰的聖潘克拉斯車站則架設了當時世界最大、達 73m 的大跨距屋頂。有趣的是，兩者都是磚石結構建築，外觀無法看見鐵骨造部分。推想是因為相較於磚石結構，鐵骨造的外觀看起來單薄，缺乏建築的厚重感。

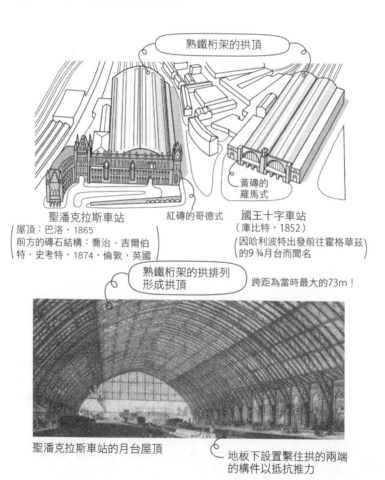

熟鐵桁架的拱頂

黃磚的
羅馬式

聖潘克拉斯車站　　　　　紅磚的哥德式　　　國王十字車站
屋頂：巴洛，1865　　　　　　　　　　　　　　（庫比特，1852）
前方的磚石結構：喬治·吉爾伯　　　　　　　　（因哈利波特出發前往霍格華茲
特·史考特，1874，倫敦，英國　　　　　　　　的 9¾ 月台而聞名）

熟鐵桁架的拱排列
形成拱頂　　　　　　　跨距為當時最大的 73m！

聖潘克拉斯車站的月台屋頂　　　　地板下設置繫住拱的兩端
　　　　　　　　　　　　　　　　　的構件以抵抗推力

Q 19世紀有將鐵柱和斜撐暴露在外的結構嗎？

▼

A 梅尼爾巧克力工廠是將柱和斜撐外露的設計。

在河中的發電所之上架設熟鐵箱型梁，再在其上<u>建造柱和斜撐外露</u><u>的斜撐框架結構體</u>。牆面的磚塊只是填補用，並未承重。雖然有些建築史的說法宣稱此為世界首創，並非以磚石結構的牆而是以鐵骨梁柱承重的建築，但其實這座1872年的建築遠晚於英國的工廠和溫室。這座建築感覺也像以鐵骨打造柱、斜撐外露的<u>半木式</u>。除了位於河上、斜撐構架等，還有以不同顏色的磚塊排成的梅尼爾首字母M字樣等，獨樹一格。

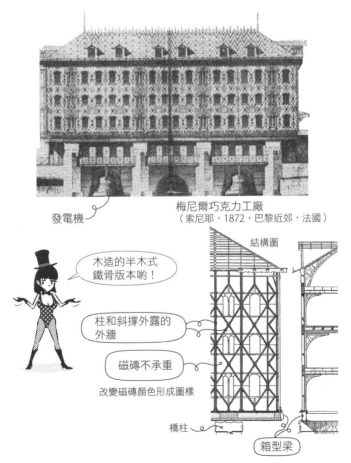

梅尼爾巧克力工廠
（索尼耶，1872，巴黎近郊，法國）

發電機

結構圖

木造的半木式鐵骨版本喲！

柱和斜撐外露的外牆

磁磚不承重

改變磁磚顏色形成圖樣

橋柱

箱型梁

Q 對近代建築影響深遠的博覽會是哪些？

▼

A 1851 年倫敦萬國博覽會、1889 年巴黎萬國博覽會、1925 年巴黎裝飾工藝博覽會。

以英、法為首的歐洲列強，乘工業革命之勢，將非洲、亞洲各國納為殖民地統治，並以此累積財富，將各式各樣的文物帶回母國展出。英國之所以風行溫室，正是為了維持來自溫暖氣候帶的植物所需。應該記住的建築史三大事件包括 <u>1851 年倫敦萬國博覽會（水晶宮）、1889 年巴黎萬國博覽會（艾菲爾鐵塔、機械館）、1925 年巴黎裝飾工藝博覽會（裝飾藝術、柯比意的住宅單元＝新精神館）</u>。

1851年	倫敦萬國博覽會…水晶宮	← 19世紀中葉
1889年	巴黎萬國博覽會…艾菲爾鐵塔、機械館	
1925年	巴黎裝飾工藝博覽會…裝飾藝術、新精神館	← 近代運動鼎盛

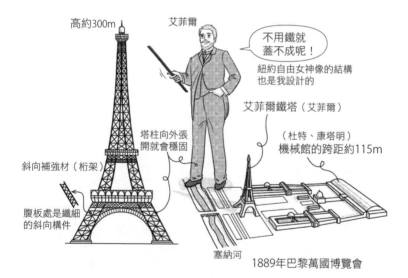

高約300m　　艾菲爾

不用鐵就蓋不成呢！

紐約自由女神像的結構也是我設計的

艾菲爾鐵塔（艾菲爾）

塔柱向外張開就會穩固

（杜特、康塔明）機械館的跨距約115m

斜向補強材（桁架）

腹板處是纖細的斜向構件

塞納河

1889年巴黎萬國博覽會

- 1889 年巴黎萬國博覽會興建、高約 300m 的艾菲爾鐵塔，以及跨距約 115m 的機械館，兩者讓鐵製骨架究竟能夠創造出多巨大的建築這個問題，不僅在普羅大眾之間，也在忙於構思建築樣式的建築師心中留下印象。艾菲爾在巴黎萬國博覽會之前三年，就已成功打造出高 93m 的自由女神像骨架。
- 從近代建築的角度來看，帶來負面影響的博覽會，是 1893 年在芝加哥舉行的哥倫布紀念博覽會，會場中充斥古典主義建築。

Q 何時、何地實現大型的鋼骨造梁柱結構？

▼

A 1870年代至1890年代的芝加哥商業大樓群，實現了鋼骨造梁柱結構（S框架結構）。

▣ <u>真正的鋼骨梁柱結構（框架結構），由芝加哥大火（1871）後興起的芝加哥學派所創。</u>除了臨時建築、溫室的屋頂等之外，多樓層的大型梁柱結構，首見於芝加哥學派的辦公和商業建築。

公平百貨（詹尼，1892，芝加哥，美國，已拆除）

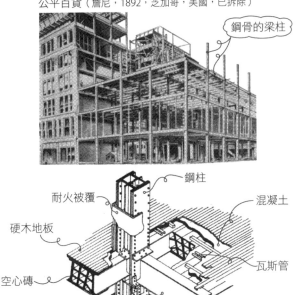

鋼骨的梁柱

鋼柱
耐火被覆
硬木地板
混凝土
空心磚
瓦斯管
公平百貨的骨架
鋼製大梁
鋼製小梁

- 從公平百貨的建築結構圖，可知柱子是組合板材與角鋼（斷面為L形）的箱型柱，梁是I形梁（翼板內側傾斜），接合使用鉚釘。地板是在緊密排列的I形梁之間，以空心磚砌成平拱狀（參見R086、R152）。天花板是空心磚塗上灰泥，地板是在空心磚之上澆灌一層薄薄的混凝土後鋪上板材。
- 使用鐵材打造的第一棟梁柱結構摩天大樓，據信是位於芝加哥、十層樓高的家庭保險大樓（詹尼，1885）。除了芝加哥之外，同一時期的紐約、明尼亞波利斯、聖路易等地也都正在興築大樓，但因資料不多，難知詳情。

Q 芝加哥的梁柱結構（芝加哥構架）歷經什麼樣的變遷？

▼

A ①外牆為磚石結構，內部採用大斷面的木造梁柱。②外牆為磚石結構，內部是鐵製梁柱。③為了讓外牆的磚石結構變薄變小，在貼近外牆的內側豎立鐵柱。④全部採用鐵製梁柱。

最初是以磚石結構來建造摩天大樓（①）。接著引進鐵製梁柱，但外牆仍維持磚石結構，以鐵梁支撐外牆的狀態。因外牆為磚石結構，所以窗戶變小了（②）。接著讓支撐地板的只剩鐵製梁柱，為了不讓外牆的磚石結構承受地板重量，運用巧思在外牆內側設計了鐵柱（③）。最後終於捨棄外牆的磚石結構，出現整體均為鐵骨梁柱的結構（④）。

芝加哥構架的變遷

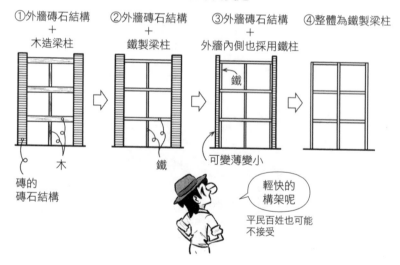

- 雖然在結構上實現了剛直又輕快的構架，但社會風氣還是喜歡看起來厚重的磚石結構。建築師因而在鐵骨構架外，加上宛如磚石結構牆面的外觀、形式主義的裝飾等。這種結構與外觀的不一致、虛偽，遭到歐洲近代運動的建築師唾棄。

Q 什麼是空心磚？

▼

A 為了減輕重量、中間挖空的磚塊，19世紀後半，廣泛作為鐵製梁之間的構材。

如前所述，19世紀前半，英國的工廠建築出現在梁與梁之間鋪設磚塊的作法。然而，使用普通的磚塊會變重，所以19世紀中葉美國開發出鋪設在梁與梁之間的空心磚。有以拱形架設做成拱頂的，也有做成平坦平拱狀的方式等。除了普通的磚塊之外，芝加哥學派的建築也大量使用這種空心磚。

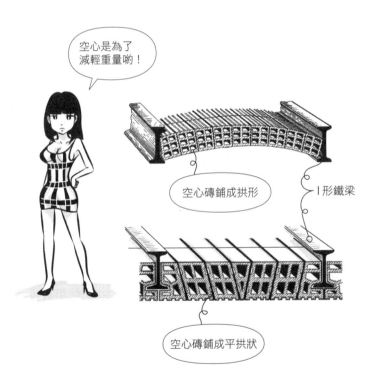

空心是為了減輕重量喲！

空心磚鋪成拱形

I形鐵梁

空心磚鋪成平拱狀

Q 梁採用H形的優點是什麼？

▼

A 撓曲時，梁的上下兩側伸縮程度最大，H形的上下兩側鐵的斷面面積變大，優點是不易彎曲。

上下兩側最容易變形，所以在上下兩側配置較多的鐵，使其不容易變形，如此一來，自然就演變成H形。鐵的重量重且成本高，由於希望斷面盡可能發揮作用，因此採用H形。上下兩側的厚板稱為翼板，中間連接的薄板是腹板。腹板的用途是讓上下兩側的翼板可一起彎曲，如果沒有腹板，兩側的翼板會各自變形，成為脆弱的梁。無論19世紀或21世紀，都將鐵梁做成H形。H形有時也稱為I形，日本的I形鋼是指翼板內側為傾斜狀者，請注意I形鋼這種構材較難使用今日常用的高張力螺栓來接合。

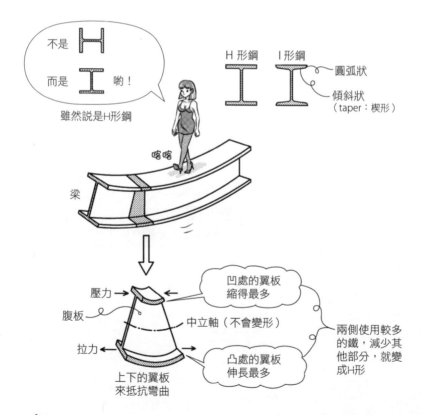

不是 H

而是 I 喲！

雖然說是H形鋼

H形鋼　I形鋼

圓弧狀

傾斜狀
（taper：楔形）

喀喀

梁

壓力

腹板

中立軸（不會變形）

拉力

上下的翼板
來抵抗彎曲

凹處的翼板
縮得最多

凸處的翼板
伸長最多

兩側使用較多
的鐵，減少其
他部分，就變
成H形

Q 什麼是陶瓦？

▼

A 以黏土燒製、帶有雕刻的建築用磚。

義大利文（拉丁文）的terra是地球、地表、土的意思，語源與ter-race（露臺）、territory（疆域）相同。cotta是烤過之意。<u>terra cotta 原意是烤過的土</u>。一般來說，多指花盆、磚等以低溫燒製黏土而成的赤陶器，土偶、埴輪★等也屬於terra cotta。即便僅限於建築領域，以英文來說，R152的空心磚也稱為互扣瓦、空心赤陶磚等，含意多元。

一般來說，<u>建築中的陶瓦是指黏土燒製而成，附雕刻，比磁磚、紅磚（brick）等更大的磚（block）</u>。古希臘的簷口，有些會以陶瓦取代石材。美國芝加哥學派盛行時，也是陶瓦業者的全盛期。<u>陶瓦不僅比石材便宜，而且更耐火、更持久</u>，19世紀末以後大量用於美國的摩天大樓。至於日本，從關東大地震（1923）到二次世界大戰為止的二十年間，樣式建築的裝飾性細部經常使用陶瓦。

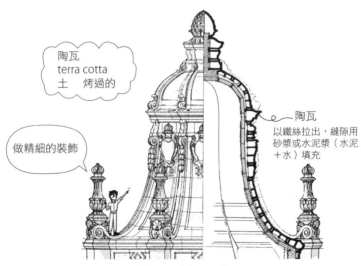

陶瓦
terra cotta
土　烤過的

做精細的裝飾

陶瓦
以鐵絲拉出，縫隙用砂漿或水泥漿（水泥＋水）填充

引自美國的陶瓦目錄（1914）

Q 芝加哥大火後，在鐵骨造上採取了哪些因應方式？

▼

A 外側加上磚、陶瓦、磁磚、橡木等耐火被覆。

■ 芝加哥大火（1871）是市中心區大半被燒毀的大災難。當時美國正值不景氣，許多建築師從全國集結到芝加哥，展開災後重建。腦筋動得快的商人調查了火災現場，發現以磚、陶瓦、磁磚、橡木等包覆鐵骨，可以在火災的熱度中保護鐵，進而開發了耐火被覆系統，取得專利。19世紀末，芝加哥蛻變為摩天大樓之城。

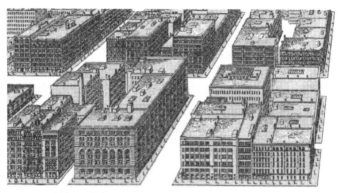

芝加哥大火（1871）重建後的芝加哥市區

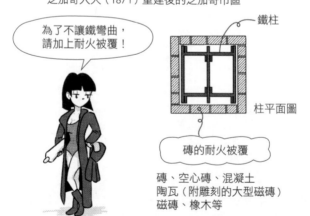

為了不讓鐵彎曲，請加上耐火被覆！

鐵柱

柱平面圖

磚的耐火被覆

磚、空心磚、混凝土
陶瓦（附雕刻的大型磁磚）
磁磚、橡木等

● 即使是今日的S造，耐火被覆也非常重要，日本在平成12年（2000）的建築省告示1399中訂有具體的標準。標準列出如耐火時效為一小時的鐵絲網水泥砂漿需厚4cm以上、兩小時耐火時效則要6cm以上等內容。

Q 芝加哥學派打造的鐵骨梁柱結構有什麼樣的內部平面配置？

▼

A 在長方形平面的周緣分散配置電梯、樓梯、廁所等，其他部分則是同質性的空間，分割作為店鋪。

蘇利文設計的卡森百貨公司，<u>平面配置中以等距設置的柱子支撐地板層，電梯、樓梯、廁所等靠牆配置</u>。尚未有將垂直動線、設備等集中配置，採取豎道防火區劃等的構想。對於梁柱的構架，芝加哥的建築師和商人想法一樣，似乎只將其視為<u>去除礙事的磚石結構壁柱後，可輕鬆打造大尺度量體，合理又實惠的工具</u>。由於辦公大樓、百貨公司等建築最不需要平面配置計畫，使得建築師處理建築內部時不須多加思索。後來到了1920年代的歐洲，柯比意、密斯等人在低層住宅多方嘗試，從構架中創造出空間理念，兩者形成對比。

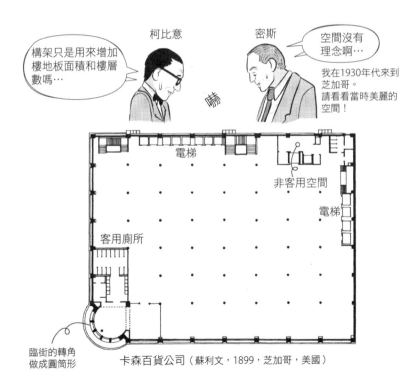

柯比意

構架只是用來增加樓地板面積和樓層數嗎…

嚇

密斯

空間沒有理念啊…

我在1930年代來到芝加哥。請看看當時美麗的空間！

電梯

非客用空間

電梯

客用廁所

臨街的轉角做成圓筒形

卡森百貨公司（蘇利文，1899，芝加哥，美國）

4

梁柱構架（鋼／鐵骨造）

Q 蘇利文設計的卡森百貨公司有什麼樣的外觀設計？

▼

A ①梁柱的構架外露，構架之間全部開窗。②窗戶的中央為嵌固式，兩側是對稱的上下拉窗，也就是所謂芝加哥窗。③低樓層施以細緻的裝飾。

立面圖中，<u>構架直接外露</u>。芝加哥學派的鐵骨造大樓幾乎都採這種模式，構架表面的裝飾，時而是歐洲樣式，時而是如蘇利文的作品般有個人特色的裝飾。中央為嵌固式、兩側是上下拉窗的<u>芝加哥窗</u>，有些在中間部分做成向外推的凸窗，類型多樣。卡森百貨公司低樓層外的獨特裝飾，在不拘小節的美式建築中顯得緻密，裝飾異常精巧。

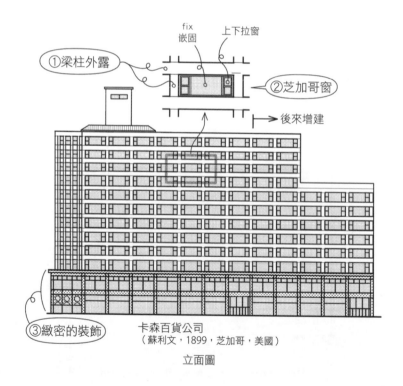

卡森百貨公司
（蘇利文，1899，芝加哥，美國）

立面圖

＊參考文獻 **14**）

Q 蘇利文的裝飾有什麼特徵？

A 採用植物圖樣，有許多自由的長曲線的有機裝飾。

提到有自由的長曲線的<u>有機裝飾</u>，通常總會想到同時代歐洲流行的
<u>新藝術</u>。蘇利文的裝飾基本上為左右對稱、前後重疊好幾層的曲線
圖樣，形成每個部分尺度細微且緻密的裝飾。纖細、緻密程度更勝
新藝術，筆者認為應該給予更高的評價。裝飾由鑄型製作的<u>鑄鐵</u>、
<u>陶瓦</u>等組成。下圖是卡森百貨公司圓筒形部分的裝飾，鑄鐵製成。

卡森百貨公司　轉角圓筒形部分的裝飾

論有機裝飾，
沒人比我厲害！

蘇利文

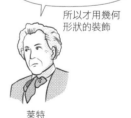

在有機裝飾上，
我比不過蘇利文老師

所以才用幾何
形狀的裝飾

萊特

4

梁柱構架（鋼／鐵骨造）

- 雖然「<u>形隨機能</u>」一詞出自蘇利文，但他的裝飾卻不具機能，建築的機能也未讓人感
 覺嚴密對應造形。
- 1900年後，蘇利文的弟子萊特開始活躍於芝加哥郊區，就像是為了抗衡蘇利文的有
 機裝飾，萊特打造出幾何形狀的裝飾。

Q 萊特的裝飾有什麼特徵？

▼

A 組合直線、圓等幾何形狀的裝飾。

萊特與其師蘇利文大相徑庭，製作了許多以尺和圓規打造的裝飾，還有左右極不對稱的裝飾等。他的裝飾讓人聯想到蒙德里安的畫作。蜀葵之家的暖爐，有著將圓形大幅往左偏離中心的浮雕。圓有高度向心性，這種圖形在左右對稱時便於使用，萊特巧妙將其偏離中心軸配置。

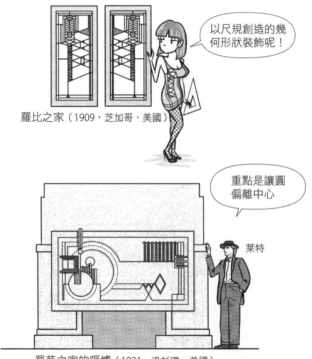

以尺規創造的幾何形狀裝飾呢！

羅比之家（1909，芝加哥，美國）

重點是讓圓偏離中心

萊特

蜀葵之家的暖爐（1921，洛杉磯，美國）

● 「有機的」是萊特偏好使用的詞彙，作為抗衡現代主義的口號。一般來說，這個詞係指大量使用彷彿存在於自然界中自由的曲線、自然素材，宛如與自然融為一體的設計等。然而，萊特的裝飾是幾何圖形的組合，並非如蘇利文的有機裝飾。上圖的羅比之家、蜀葵之家可以入內參觀，參觀時請注意觀察裝飾。

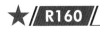

Q 在歐洲的新藝術中大出風頭的材料是什麼？

A 建築中使用了大量的鐵。

與蘇利文同一時代的歐洲，流行大量使用仿效植物藤蔓、女性髮絲等母題，有著長長曲線的<u>新藝術</u>。<u>可彎曲、能鑄造的鐵，作為新藝術的材料大量使用於建築中</u>。此外，也會使用石、木、壁畫等。新藝術的特徵是<u>扭曲的長曲線</u>，後來流行的<u>裝飾藝術</u>（參見R166）則是鋸齒狀、帶有金屬光澤的裝飾，兩者形成對照。

鐵可彎曲、能注入鑄型來製造出曲線呢！

新藝術　扭曲
19世紀末－20世紀初

裝飾藝術　鋸齒狀閃閃發亮
1920－30年代

以鑄型製作

FB-6×24
塗成金色

鏡子

彩繪玻璃

木製

FB-5.5×18
塗成金色

奧塔自宅
（奧塔，1901，布魯塞爾，比利時）
FB：扁條　尺寸為筆者實際測量（mm）

扶手
高：約25、寬：約40

欄杆柱
跨距：約730

高：約740、寬：約630、
厚：約70

巴黎地下鐵入口
（吉瑪，1900，巴黎，法國）

4

梁柱構架（鋼、鐵骨造）

● 新藝術這個樣式名稱，得名自巴黎藝術品商人薩穆爾・賓所開設的店鋪。雖然有人認為蘇利文屬於新藝術，但兩者並無關係，裝飾的質感也不同。因為不確定是鋼或鑄鐵，上圖鐵的種類不使用扁鐵而寫為扁條（flat bar：FB）。

Q 麥金托什打造的格拉斯哥藝術學院鐵格柵設計，運用了什麼樣的巧思？

▼

A 格柵的頂端有玫瑰花圖樣、白蘿蔔苗圖樣的鐵雕。

麥金托什的裝飾含括新藝術般的長曲線之物，到彷如裝飾藝術的幾何圖樣。特別是將玫瑰抽象化的圖樣，成為他反覆使用的母題。

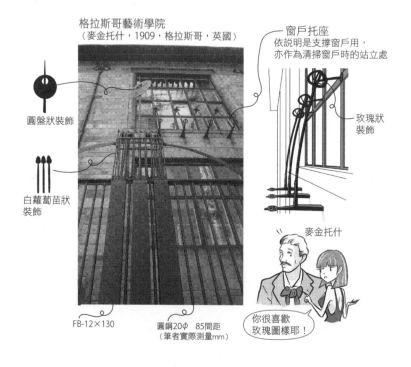

格拉斯哥藝術學院
（麥金托什，1909，格拉斯哥，英國）

圓盤狀裝飾

白蘿蔔苗狀裝飾

窗戶托座
依說明是支撐窗戶用，
亦作為清掃窗戶時的站立處

玫瑰狀裝飾

麥金托什

FB-12×130

圓鋼20φ　85間距
（筆者實際測量mm）

你很喜歡玫瑰圖樣耶！

- 麥金托什設計的格拉斯哥藝術學院的圖書館和希爾宅（1904，格拉斯哥近郊）的入口廳堂，其室內設計值得一看。建物是在磚石結構上架設鐵製或木造的梁，雖然平面配置無特別之處，室內設計的纖細線條、華麗裝飾才展現真正的價值。他也留下許多傑出的家具作品，如現今仍在世界各地使用，有著纖細格柵的柳椅（1903）、梯背椅（1904）等，是具有女性化纖細感性的建築師。
- 黑色格柵鐵雕是歐洲建築常見的設計物件，高第也會扭曲或編織格柵。

Q 芝加哥學派的細長大樓立面由哪些部分組成？

▼

A 大多是底部、軀體、頂部（柱基、柱身、柱頭）的三層結構。

由下而上分成<u>底部、軀體、頂部</u>等三個部分，軀體重複著單純的設計，<u>底部和頂部則運用巧思，加入較多裝飾、改變顏色與軀體區別等</u>。也有將細長形大樓比作柱子的說法，以<u>柱基、柱身、柱頭</u>來稱呼。最上方突出的部分也稱為<u>簷口</u>，為了使貼近地面、天空的部分與其他部分區隔而做的設計。紐約的摩天大樓後來延續了這種立面結構。

信賴大樓（伯納姆與魯特建築事務所，1890－1895，芝加哥，美國）

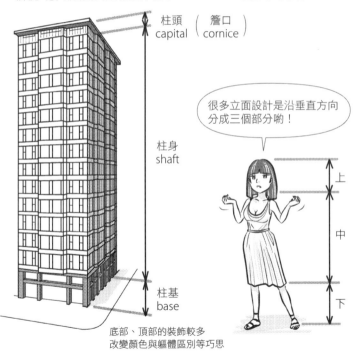

柱頭 （ 簷口 ）
capital　cornice

很多立面設計是沿垂直方向分成三個部分喲！

柱身
shaft

上

中

下

柱基
base

底部、頂部的裝飾較多
改變顏色與軀體區別等巧思

- 卡森百貨公司最高處原本也有突出的水平屋簷（簷口）。
- skyscraper（摩天大樓）一詞，首見於1889年芝加哥的報章雜誌。原意是scrape（擦去）天空之物。

＊ 參考文獻　14 ）

梁柱構架（鋼／鐵骨造）

4

Q 信賴大樓設有懸臂的凸窗以什麼方式支撐？

▼

A 以鉚釘組裝由角鐵（斷面為山形、L形）等做成的三角形桁架來支撐。

鐵骨框架結構的信賴大樓，三樓以上設有凸窗，從牆面伸出懸臂。這裡的懸臂以<u>角鐵的隔撐</u>等來支撐。磚石結構、木造所能突出的程度有限，S造、RC造使得大幅出挑成為可能的時代來臨。<u>懸臂由此成為近代建築的主要設計技術。與此同時，不受柱子干擾的大片玻璃、違反重力的動態造形變得可行。</u>

信賴大樓（伯納姆與魯特建築事務所，1890－1895，芝加哥，美國　尺寸為mm）

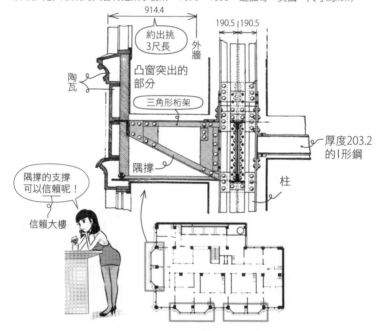

• <u>bay window</u> 直譯是彎曲（bay）的窗，從牆面突出，半弧形（弓形）、多邊形的窗戶。從一樓到頂部都突出的窗戶，多半特別如此稱呼。其中半弧狀（弓形）的是<u>弓形窗</u>，只設於高樓層的多邊形窗則是<u>凸肚窗</u>。雖然信賴大樓的窗應屬凸肚窗，但幾乎所有解說芝加哥學派的書都稱其為凸窗。

＊ 參考文獻　14）49）

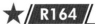

Q 萊特設計的羅比之家屋簷和露臺以什麼方式支撐？

▼

A 以I形鋼、槽鋼支撐。

羅比之家以長軸方向大幅出挑的屋簷及左右兩側的長形露臺構成，強調水平線的外觀令人印象深刻。雖然主體結構是磚造的磚石結構和木造，但出挑的屋簷、大跨距部分使用I形鋼和角鋼。早期的草原式住宅系列等其他住宅，同樣部分使用了鐵梁，萊特這種強調水平線的造形因鐵梁才得以實現。

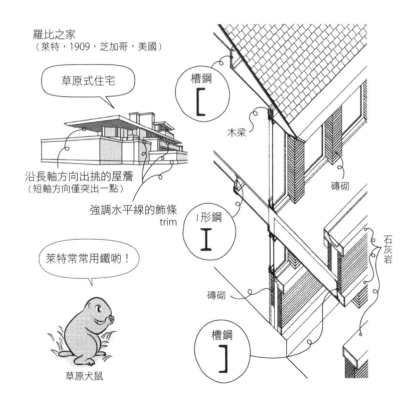

羅比之家
（萊特，1909，芝加哥，美國）

草原式住宅

槽鋼
[

木梁

磚砌

沿長軸方向出挑的屋簷
（短軸方向僅突出一點）

強調水平線的飾條
trim

I形鋼
I

石灰岩

萊特常常用鐵喲！

磚砌

槽鋼
]

草原犬鼠

<div style="text-align:right">4</div>

梁柱構架（鋼／鐵骨造）

● 雖然常説萊特的住宅類似日本建築，但日本建築的屋簷是沿建築的短軸方向（南北方向）出挑大片屋簷以保護開口部，相較於此，萊特的屋簷則是自長軸方向延伸而出以強調軸線，兩者截然不同。

Q 芝加哥論壇報大樓設計競圖獲選的建築是什麼樣式？

A 哥德式。

1893 年的芝加哥萬國博覽會興建了許多古典主義建築，芝加哥學派的理性主義傾向式微。一次世界大戰後的 1922 年，舉辦芝加哥論壇報大樓設計競圖，共有來自世界各地的兩百六十三件作品參加。獲選的是胡德與豪威爾斯的哥德式設計案。葛羅培和梅耶提出構架外露、隨處有陽臺突出的現代主義設計。魯斯的設計案從報社專欄（column）聯想，將圓柱（column）本體直接巨大化。雖然魯斯可說是重視機智的後現代主義的先驅，但他在 1908 年認定裝飾是罪惡，留下圓柱是否帶有對現代主義的批判的疑問。在歐洲現代主義運動鼎盛的 1925 年，獲選的哥德式摩天大樓現身在芝加哥街頭。

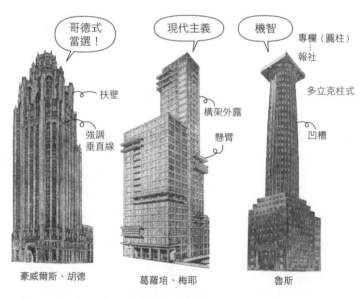

哥德式
當選！

扶壁
強調
垂直線

豪威爾斯、胡德

現代主義

構架外露
懸臂

葛羅培、梅耶

機智

專欄（圓柱）
報社
多立克柱式
凹槽

魯斯

芝加哥論壇報大樓設計競圖（1922）

- 筆者實地參觀的個人感想是，具體實現的不是無趣的葛羅培設計案、特立獨行的魯斯設計案，而是裝飾緻密、強調垂直性的胡德與豪威爾斯設計案，從結果來看，對芝加哥的街道景觀應該是好的發展。

Q 紐約的克萊斯勒大樓、帝國大廈是什麼樣的建築樣式？

A 稱為裝飾藝術或紐約裝飾藝術的樣式。

1920年代至1930年代，隨著美國經濟發展，紐約曼哈頓興建了大批超高摩天大樓。因為逐層退縮的法規限制，使得建築底部形成階梯狀，也可見許多建築為了配合規定，將頂部設計成階梯狀。大樓外觀和入口大廳附近，多有組合鋸齒狀的直線或圓弧，具光澤的金屬打造的幾何裝飾，稱為紐約裝飾藝術。1929年經濟大蕭條後，大樓興建潮趨緩。

鋸齒狀、金光閃閃的 …… 商業的
裝飾這麼多啊

不鏽鋼

三角形夜晚
會發光

畫　　　　夜

克萊斯勒大樓
（范艾倫，1930，紐約，美國）

階梯狀真好爬呢！

帝國大廈
（史萊夫、蘭布與哈蒙建築事務所，
1931，紐約，美國）

4
梁柱構架〔鋼／鐵骨造〕

● Art Déco（裝飾藝術）一詞源自1925年舉行的巴黎國際裝飾藝術和現代工業博覽會。根據博覽會舉辦年分，亦稱1925年樣式；因為流行於一次世界大戰至二次世界大戰間，又稱大戰期間樣式。除了建築之外，當時也盛行郵輪的室內設計，可見於停泊在橫濱的冰川丸（1930）。

Q 高第的米拉之家地板採用什麼樣的結構？

▼

A 在一整排熟鐵的 I 形梁上架設磚造的拱（拱頂），再在其上澆灌混凝土做成樓版。

以岩山般、彷彿雕塑的造形聞名的米拉之家，<u>地板的結構是在熟鐵的 I 形梁上架設磚造的拱，再在其上澆灌混凝土</u>。只有屋頂露臺的地板是以磚造的拋物拱支撐。如岩石般突出的形狀，理所當然仍是用熟鐵來支撐石材。可從架空的一樓天花板觀察熟鐵 I 形梁排列的樣子，實際測量梁的間距約 76cm、翼板寬約 65mm。

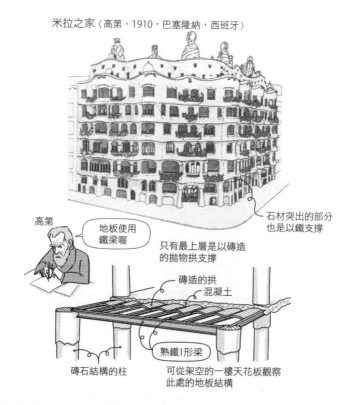

米拉之家（高第，1910，巴塞隆納，西班牙）

石材突出的部分也是以鐵支撐

高第

地板使用鐵梁喔

只有最上層是以磚造的拋物拱支撐

磚造的拱

混凝土

熟鐵 I 形梁

磚石結構的柱

可從架空的一樓天花板觀察此處的地板結構

- 19世紀大量使用的 I 形鐵梁和磚造地板，也可見於 20 世紀初始的其他建築。近代建築史上著名的阿姆斯特丹舊證券交易所（伯爾拉赫，1903）、格拉斯哥藝術學院（麥金托什，1909），牆壁都是磚造的磚石結構，地板則是以 I 形鐵梁和磚造的拱支撐。從阿姆斯特丹舊證券交易所一樓的咖啡廳頂部、格拉斯哥藝術學院一樓的工作室頂部，都可以看見鐵梁和磚造的拱。

＊參考文獻 67）

Q 何時、何地開始出現鋼筋混凝土造（RC造）？

▼

A 19世紀後半的法國、英國、美國。

自古以來，即混合水泥、礫石（粗骨材）、砂（細骨材），與水反應後硬固成混凝土，作為材料使用。古羅馬大量使用混凝土作為磚牆之間的填充材料。此外，非常令人驚訝的是，羅馬的萬神殿是無筋混凝土造。中世紀的大教堂交叉拱頂之上，填充了混凝土。

混凝土雖然抗壓卻不太能抵抗拉力，一大缺點是很難用來製作承受拉力的梁和地板。因此，磚石結構建築的梁和屋架仍仰賴木、鐵。

若要在地板處使用混凝土，方法是在鐵梁之間加入磚造的拱，並在其上澆灌混凝土鋪平。從18世紀末英國的工廠到20世紀初的大樓，都是憑藉這種方法興建地板。

為了補強承受拉力的部分，嘗試在混凝土中加入鐵網、繩、棒，19世紀後半在各地同時出現了各種嘗試，包括加入鐵網的船（①）、花盆（②），乃至在梁的底側加入鐵（③）等。

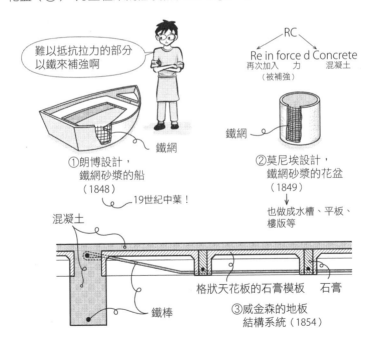

難以抵抗拉力的部分以鐵來補強啊

RC
Re in force d Concrete
再次加入　力　混凝土
　（被補強）

鐵網

鐵網

①朗博設計，
鐵網砂漿的船
（1848）

19世紀中葉！

②莫尼埃設計，
鐵網砂漿的花盆
（1849）

也做成水槽、平板、樓版等

混凝土

格狀天花板的石膏模板　　石膏

鐵棒

③威金森的地板
結構系統（1854）

4

梁柱構架（RC造）

• RC 是 Reinforced Concrete 的縮寫，直譯是被補強的混凝土。

Q 何時、何地開始出現RC框架結構？

▼

A 19世紀末在法國發明。

梁如果承受荷重，會有拉力作用在突出的一側，不耐拉力的混凝土
因而龜裂。英美許多工程師展開實驗，在梁和樓版承受拉力的那一
側加入鋼筋。臨門一腳來自法國建築業者埃納比克。他在1892年
提倡加強梁柱接合處的RC框架結構。只以建築骨架來保持直角，
成為現代框架結構的原型。梁柱沿軸方向在四個角落置入主筋，並
加上綑綁主筋的箍筋、肋筋（補強剪力筋）。箍筋、肋筋可防止主
筋和混凝土突出，並抵抗軸的直角方向的剪力。類似現代RC造的
配筋，此時已出現。

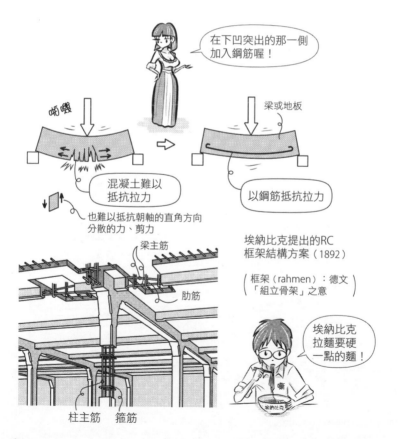

在下凹突出的那一側
加入鋼筋喔！

呦嗨

梁或地板

混凝土難以
抵抗拉力

以鋼筋抵抗拉力

也難以抵抗朝軸的直角方向
分散的力、剪力

梁主筋

肋筋

埃納比克提出的RC
框架結構方案（1892）

（框架（rahmen）：德文
「組立骨架」之意）

埃納比克
拉麵要硬
一點的麵！

嘛

柱主筋　箍筋

＊ 參考文獻 **49**）

Q 對20世紀初的RC造有貢獻的建築師是哪些人？

▼

A 萊特（美國）、托尼・加尼耶（法國）、佩雷（法國）、柯比意（法國）等人（依出生年序）。

RC的歷史中，緊隨發明者埃納比克之後登場的是法國的<u>托尼・加尼耶</u>、<u>佩雷</u>、稍晚一點的<u>柯比意</u>，以及美國的<u>萊特</u>。20世紀初還有其他許多建築師開始使用RC建造。美國的萊特無論是木造、磚石造、S造、RC造都用，並經常混用結構；法國的加尼耶、佩雷、柯比意則幾乎都是RC造。與柯比意活躍於同一時期的密斯，一開始曾提出RC的設計案，後來專注於S造。

明治維新前一年

萊特 1867－1959
唯一教派教堂（1904－1906，芝加哥，美國）

> RC是可能性之一！

托尼・加尼耶 1869－1948
「工業城市」（1901開始製作，1918出版，法國）

> 以RC建造城市是我的夢想！

佩雷 1874－1954
富蘭克林街公寓（1903，巴黎，法國）

> RC是事業！

柯比意 1887－1965
多米諾系統（1914）

> 以RC掀起建築界革命！

● 這裡的托尼・加尼耶與設計巴黎歌劇院的查理・加尼葉（參見R014）是不同人物。

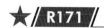

Q 托尼‧加尼耶的工業城市的建築有哪些近代建築的特徵？

▼

A RC造、懸臂、底層架空、大片玻璃、分區使用等。

托尼‧加尼耶的工業城市是以里昂的一塊假想基地，構思了人口三萬五千人的城市，柯比意讚賞這個概念，在他的雜誌《新精神》中介紹。工業城市的特徵是結構為RC造、一部分大跨距的S造、懸臂、底層架空、大片玻璃，分離工業、居住、保健衛生地區的分區使用，高速公路、鐵路的交通設施等不遠未來的城市想像藍圖。然而，在中央配置高塔、基本上採用左右對稱等，也可見許多這類傳統的空間配置。

工業城市（托尼‧加尼耶，1901－1907）

配置在中心軸上的
仿磚石結構高塔

RC造

興建於巨大懸臂上
的建築

巨大的 底層架空　　　支撐 大跨距 的巨大圓柱

- 加尼耶在巴黎國立高等美術學院就讀十年後，幾乎快屆齡的情況下獲頒羅馬獎（獲獎可得到前往羅馬的旅費），在羅馬旅居了五年。他在羅馬設計了工業城市，自1901年起陸續發表，1918年集結出版。雖然從工業城市的插圖和圖面可感受到他異常的熱情，但也被認為「出身底層、比一般人矮小、表達語彙貧乏，加上推測是同性戀性向的負面性質，讓他或許因而只能藉由不斷作畫來克服」（引自：吉田鋼市，《托尼‧加尼耶》，1993，頁195）。實際興建的作品不多，但對繪畫抱持強烈熱情這一點，與皮拉內西、勒杜、布雷等人相同。

Q 哪一棟建築被認為是最早的 RC 造近代建築？

▼

A 佩雷設計的富蘭克林街公寓。

 有著不大的平屋頂和屋頂花園、大開窗、一樓整面玻璃、懸臂等，可見多個近代建築的元素。

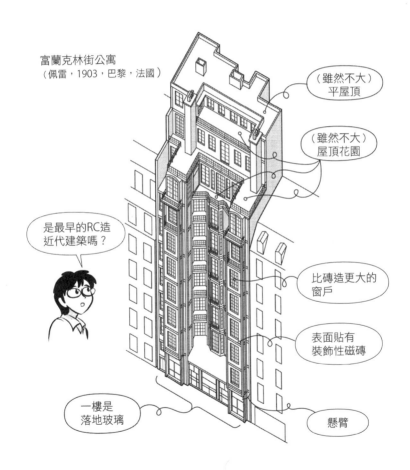

富蘭克林街公寓
（佩雷，1903，巴黎，法國）

（雖然不大）
平屋頂

（雖然不大）
屋頂花園

是最早的RC造
近代建築嗎？

比磚造更大的
窗戶

表面貼有
裝飾性磁磚

一樓是
落地玻璃

懸臂

4

梁柱構架（RC造）

● 從富蘭克林街 25 號，步行即可很快抵達著名的艾菲爾鐵塔觀賞地點夏佑宮（其中的建築與遺產城也值得一訪）露臺，若有機會造訪巴黎請順道一遊。

面對街道是古典的劃分三塊的凹形平面，兩側凸處略微向外突出。
只有梁柱、樓版為 RC，其他部分以磚砌成，表面貼有磁磚。牆面
貼有當時經常使用，比戈設計的葉子圖樣和圓形磁磚，以便與梁柱
的平板磁磚區隔，凸顯梁柱形狀。無論內外都未露出混凝土面。

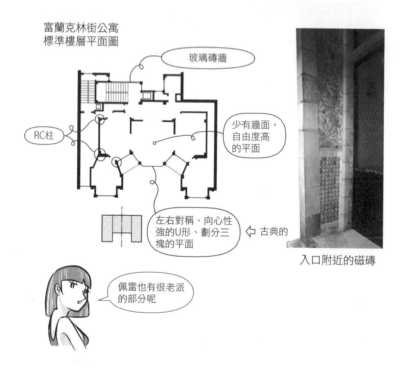

富蘭克林街公寓
標準樓層平面圖

玻璃磚牆

RC柱

少有牆面，
自由度高
的平面

左右對稱、向心性
強的U形、劃分三
塊的平面

⇦ 古典的

入口附近的磁磚

佩雷也有很老派
的部分呢

- 埃納比克提倡 RC 造之後，1895 年興建了 RC 的紡織廠，1900 年巴黎萬國博覽會許多
展館的階梯和露臺等使用了埃納比克的 RC。1901 年，埃納比克以 RC 建造了自己的
事務所兼公寓，博多設計的哥德風格聖讓蒙馬特教堂（1894–1902）也是 RC 造。富
蘭克林街公寓並非最早的 RC 造城市建築，也不是最早的 RC 造公寓，1903 年時 RC 可
說已經相當普遍。這座公寓應是採用 RC、集結了諸項近代設計元素，才被視為近代
建築的先驅性紀念建築而受矚目。
- 佩雷買下土地貸款蓋了公寓，一樓作為自己的事務所，最上層則是自宅，其他部分出
租。佩雷也是一名企業家。

Q 清水混凝土、挑空處架橋等設計從何時開始出現？

▼

A 始於 20 世紀初。

19 世紀開始就有清水混凝土的工廠、露臺、階梯等，但到 20 世紀初才積極使用這種材料作為設計的一部分。以清水混凝土打造城市裡整棟建築的早期範例，是佩雷設計的龐修路倉庫（車商的建築，部分漆成白色，1970 拆除）。梁柱的結構體外露，中央挑空處覆蓋玻璃屋頂。挑空處架設可乘載車體的鐵骨桁架梁空橋，無論結構或設計都是相當先進的作品。然而，建築立面以約 3：5：3 的比例分成三塊，中央是正方形（類似玫瑰窗的玻璃牆），最上方有如簷口般的突出，其下是彷彿橫飾帶的縱長窗，內部是中央挑空、向心性強的古典風格配置。

龐修路倉庫（1907，巴黎，法國）
RC 框架結構

清水混凝土

就像簷口
就像橫飾帶

柱式

古典風格

劃分三塊配置

3：5：3

內部挑空

這是世界上第一次有人嘗試打造美麗的鋼筋混凝土建築呢

佩雷本人的説法

玻璃屋頂

挑空處架設空橋

4

梁柱構架（RC 造）

• 安東尼 · 雷蒙（1888–1976）的自宅（1923），被認為是日本早期的清水混凝土建築。

Q RC的殼層結構（貝殼狀曲面結構）從何時開始出現？

A 20世紀初。

 磚石結構的拱頂、圓頂也是一種殼層，<u>進入20世紀後相當盛行建造RC殼層</u>。佩雷設計的罕西聖母院（1912–1923）是具代表性的建築。拱高偏低的扁平拱頂，以細長柱子支撐。此外，以<u>嵌有彩繪玻璃的玻璃磚</u>砌成側面的牆，也是革新性的嘗試。

罕西聖母院（佩雷，1912－1923，罕西，法國）

RC殼層（拱頂）

嵌有彩繪玻璃的玻璃磚

中殿　　側廊

雖然是嶄新嘗試卻看起來很古老耶

我是故意的

• 富蘭克林街公寓、龐修路倉庫、香榭麗舍劇院（1911–1913）雖然使用RC，但外觀表現等卻有濃厚的古典主義色彩。罕西聖母院同樣存留強烈的哥德式風貌。不知是否因為佩雷曾在傳統的巴黎國立高等美術學院（在最後的考試前退學，進入專營RC造的家族企業）受教育，<u>雖然專攻RC造，卻未能達到如柯比意般超脫抽象性的程度</u>。<u>反而是在以新技術建造的同時，利用與傳統、街道景觀等協調的設計來包裝這一點，才是他的厲害之處</u>。

Q 萊特設計的唯一教派教堂如何運用RC結構？

A 混用梁柱結構與壁式結構，也使用懸臂。

■ 教堂和教學大樓各區塊中央部分的挑空以四根柱子支撐，上方開口部是細瘦的列柱，其周圍的房間以牆壁支承。水平的屋簷出挑，強調各區塊的軸性。

向心性強的教堂和教室的兩個區塊採用<u>多核心平面配置</u>（<u>H形平面配置、啞鈴形平面配置</u>），整體的中心不是單一而是兩極化的結構。1900 年代，萊特建造了許多瓦解向心性、具離心性的十字形平面住宅，這座對稱性強烈的教堂也可發現這種傾向。<u>沿著建築步行宛如被捲入的入口通道</u>，與其他住宅類似。平面、立面上設計了<u>許多分節、分割</u>，這種空間配置方式導致萊特設計的大型辦公大樓使用不便。

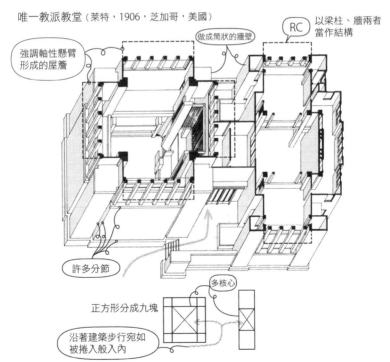

唯一教派教堂（萊特，1906，芝加哥，美國）

強調軸性懸臂形成的屋簷

做成筒狀的牆壁

RC　以梁柱、牆兩者當作結構

許多分節

多核心

正方形分成九塊

沿著建築步行宛如被捲入般入內

● 唯一教派的教義否定基督的神性，只將神視為禮拜的對象，所以教堂內未設十字架，從而得以實現不受哥德式限制的空間結構。

Q 柯比意最早的RC造建築是哪一棟？

A 位於柯比意故鄉拉紹德封山腰處的施沃布別墅（亦名土耳其別墅）。

柯比意在故鄉瑞士興建了六座傳統住宅，其中施沃布別墅可見<u>RC</u>
<u>造、平屋頂、大片玻璃等近代建築的元素</u>。平面是將<u>正方形劃分九</u>
<u>塊</u>，中央部分挑空，彷彿從中心朝十字方向延伸般強調向心性的空
間結構。值得注意的是，<u>劃分九塊的古典式空間結構以RC框架結</u>
<u>構興建</u>。

施沃布別墅（柯比意，1916，拉紹德封，瑞士）

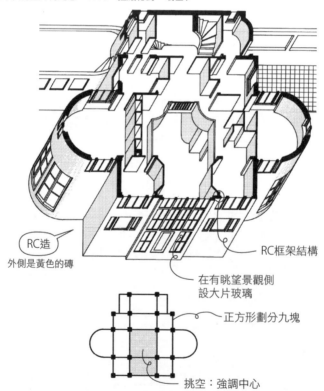

RC造
外側是黃色的磚

RC框架結構

在有眺望景觀側
設大片玻璃

正方形劃分九塊

挑空：強調中心

● 「柯比意」為筆名，他的本名是Charles-Édouard Jeanneret-Gris。柯比意設計這座住
宅之前，曾在巴黎的佩雷事務所待了約十個月，他的RC師承佩雷。直到1917年離開
故鄉拉紹德封來到巴黎，柯比意才實際興建能夠彰顯RC框架結構在空間上的可能性
的建築。

＊ 參考文獻　10）13）70）〜74）

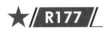 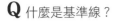

Q 什麼是基準線？

▼

A 規範各個部分比例的指示線。

基準線的原文是 <u>les tracés régulateurs</u>，直譯為「用圖來調整」，柯比意主要將其作為<u>打造黃金比例的基準線</u>。施沃布別墅的立面劃了很多上述基準線。<u>黃金比例約是 1：1.618</u>，其長方形的對角線與黃金比例的角度相同。柯比意在二次世界大戰前的作品，使用以此基準線為準的比例手法。柯比意從幾本建築書中學習基準線的方法，是少數將其應用於建築結構的近代建築師，在建築的比例中尋求數學根據的理性主義者。他曾説：「當理性得到滿足時，意即除非事物經過計算，內心才會受到感動。」＊

施沃布別墅　谷側立面圖（柯比意，1916，拉紹德封，瑞士）

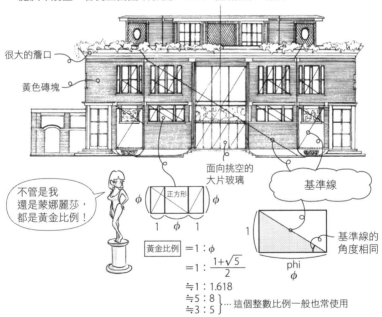

很大的簷口

黃色磚塊

面向挑空的
大片玻璃

基準線

不管是我
還是蒙娜麗莎，
都是黃金比例！

正方形

ϕ　　ϕ

1　ϕ　1

黃金比例 $= 1 : \phi$

$= 1 : \dfrac{1+\sqrt{5}}{2}$

$\fallingdotseq 1 : 1.618$

$\fallingdotseq 5 : 8$
$\fallingdotseq 3 : 5$ } … 這個整數比例一般也常使用

基準線的
角度相同

phi
ϕ

● 古希臘以來，黃金比例就被視為神的比例，從建築、雕刻、繪畫到現代的商標設計，應用於各式領域。黃金比例的定義是 $1 : \phi = \phi : (1 + \phi)$，$\phi = (1+\sqrt{5})/2 \fallingdotseq 1.618$。<u>接近黃金比例的整數比例 3：5、5：8</u>，也經常使用在建築中。

＊原注：引自《邁向建築》，1967，頁182。

Q 柯比意的多米諾系統（多米諾住宅）名稱由來為何？

▼

A 企圖創造像骨牌（domino，音譯多米諾）一樣能夠量產，有多種
組合方式，組裝容易的系統，因而新創的詞彙。

 多米諾系統的原文是 Système Domino，結合 domino（骨牌）與
domus（拉丁文「家」之意）創造的新名詞，只以柱支撐地板的標
準化結構系統。排列如骨牌的住宅連結在一起，亦可用來興建大型
集合住宅，當時的手稿仍留存至今。相較於砌磚而成的磚石結構，
沒有支撐結構的牆，平面因而相當自由，結構體標準化之後，施工
也變得容易。

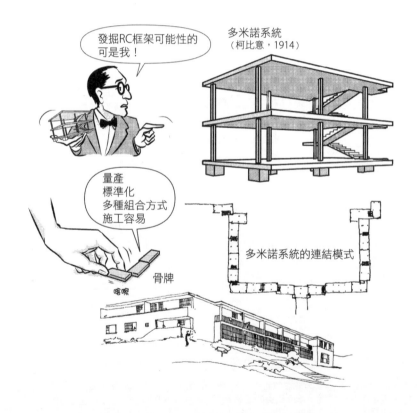

發掘RC框架可能性的可是我！

多米諾系統
（柯比意，1914）

量產
標準化
多種組合方式
施工容易

骨牌

喀嚓

多米諾系統的連結模式

● 柯比意受佩雷影響，與工程師友人杜波依斯（曾受教於蘇黎世聯邦理工學院的莫許）
一起進行多米諾計畫。

Q 多米諾系統沒有梁（無梁版）嗎？

▼

A 設置許多小梁降低梁高，將梁隱藏在樓版之中。

類似木造的地板格柵，在梁與梁之間架設許多小梁，天花板緊貼梁、小梁的底側設置，看起來就像只有樓版。因為有大量小梁，得以降低梁高，類似現在的<u>格柵版</u>、<u>中空樓版結構</u>。雖然有些書描述多米諾系統未設梁，但在《柯比意全集》（1964）的梁結構平面圖、剖面圖中明確畫出梁。推測<u>柯比意為了避免空間受制於梁，在結構上將梁納入樓版之中，使外觀僅呈現出平滑樓版的樣貌。</u>

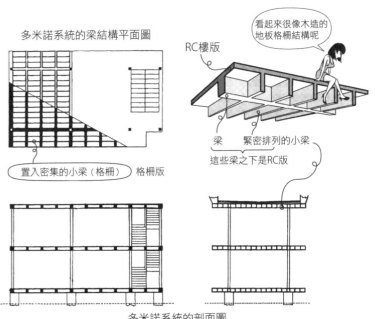

多米諾系統的梁結構平面圖

看起來很像木造的地板格柵結構呢

RC樓版

置入密集的小梁（格柵）　格柵版

梁　緊密排列的小梁

這些梁之下是RC版

多米諾系統的剖面圖

＊ 參考文獻　10）13）70）～74）

4

梁柱構架（柯比意、萊特、密斯等人）

Q 柯比意善用多米諾系統優點的新建築五點（1926）是什麼？

▼

A 1）<u>自由平面</u>：內部沒有承重的牆，所以平面相當自由。

2）<u>自由立面</u>：四周不需要牆面，所以立面相當自由。

3）<u>底層架空</u>：一樓架空，向公眾開放。

4）<u>水平長條窗</u>：可設置非縱向而是橫向的長窗，使室內明亮。

5）<u>屋頂花園</u>：可設置平屋頂，能在屋頂上設置花園。

薩伏伊別墅（1931）完成了實現完整<u>新建築五點</u>的建築。

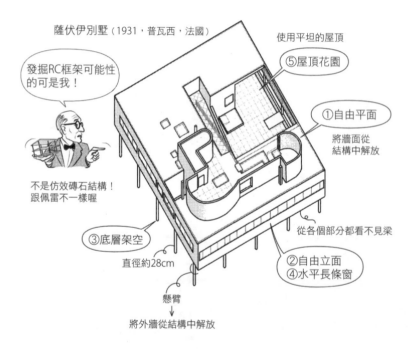

薩伏伊別墅（1931，普瓦西，法國）

使用平坦的屋頂

⑤屋頂花園

發掘RC框架可能性的可是我！

①自由平面

將牆面從結構中解放

不是仿效磚石結構！跟佩雷不一樣喔

③底層架空

直徑約28cm

從各個部分都看不見梁

②自由立面

④水平長條窗

懸臂

將外牆從結構中解放

● 柯比意認為磚石結構開窗昏暗，但其實就算是磚石結構，利用如留下承重牆將其設為縱長或加入以窗戶的中楹承重等巧思，還是能夠獲得足夠的光亮。後期哥德式雖採用磚石結構，但也有幾乎沒有牆面的建築。水平長條窗創造出開放感的同時，失去了被牆面包圍的安心感，還產生焦躁感。平屋頂很可能漏雨，屋頂樓層邊緣幾乎未設女兒牆的薩伏伊別墅實際上就經常漏雨，薩伏伊夫人曾多次抱怨。此外，柯比意自家設有圍牆，底層架空部分並未向公眾開放，城市裡那些有著拱廊的老建築顯得比底層架空更開放。

＊ 參考文獻 10）13）70）～74）

Q 薩伏伊別墅為什麼只有一部分有梁？

A 因為許多小梁被隱藏在樓版之內，梁高較大的梁則外露於樓版之下。

薩伏伊別墅也是採用多米諾系統地板格柵式的小梁架設方式，雖然做成格柵版，但樓版設定為僅280mm薄，所以會露出一部分的梁。施工方式是鋪設空心磚後配筋，再在其上澆灌混凝土做成樓版。梁柱、樓版為RC，牆面填入磚塊後抹上砂漿使其平滑。牆面以磚填補這一點，與佩雷的富蘭克林街公寓相同，為當時用來降低成本的常見建築方式。最後全部塗上白漆，外觀宛如白色模型。

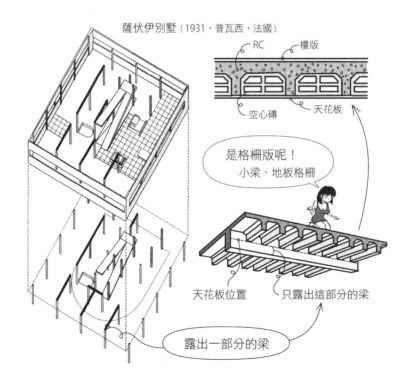

薩伏伊別墅（1931，普瓦西，法國）

RC　樓版

空心磚　天花板

是格柵版呢！
小梁、地板格柵

天花板位置　只露出這部分的梁

露出一部分的梁

4

梁柱構架（柯比意、萊特、密斯等人）

Q 懸臂在設計上有什麼樣的效果？

▼

A 不受柱子妨礙的水平長條窗、整面玻璃窗、轉角窗，以及可向前後左右伸出的動態造形。

原本只有芝加哥學派凸窗使用的懸臂，進入20世紀後很快普及。薩伏伊別墅、落水山莊、范斯沃斯宅等三座近代建築住宅名作，都是因RC造、S造的懸臂結構才得以實現。這些建築的造形違反重力，磚砌的磚石結構設計無法達成。

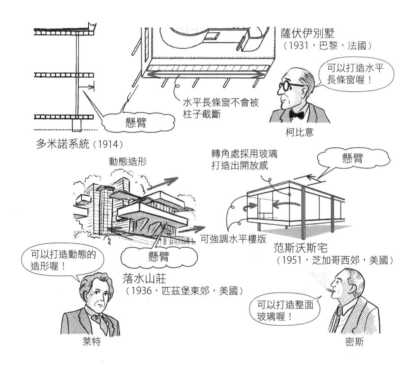

薩伏伊別墅
（1931，巴黎，法國）

可以打造水平長條窗喔！

水平長條窗不會被柱子截斷

懸臂

柯比意

多米諾系統（1914）

動態造形

轉角處採用玻璃打造出開放感

懸臂

可以打造動態的造形！

懸臂

可強調水平樓版

范斯沃斯宅
（1951，芝加哥西郊，美國）

落水山莊
（1936，匹茲堡東郊，美國）

可以打造整面玻璃喔！

萊特

密斯

● 這三座建築都保存下來供人參觀，可入內觀覽。筆者曾數度造訪這三座建築，其中最推薦親自造訪的是與山谷形成一體的落水山莊。薩伏伊別墅、范斯沃斯宅是蓋在草地上的白色建築，感覺像在看巨大的模型。由於是細節最少的抽象立體，實體與照片、模型給人的印象相去不遠。此外，最少的牆面、水平長條窗橫越的牆面雖然具開放感，卻缺少住宅應提供的安全感。

＊ 參考文獻 10）13）70）～74）

Q 多米諾系統中在樓版開洞的挑空、屋頂花園，相對於整體如何配置？

A 相對於主軸朝前或左右偏心配置，讓整體呈偏心性、離心性。

多米諾系統如果只以牆隔間，很容易變成由樓版區分上下樓層，讓人覺得無聊的建築。柯比意貫穿部分的樓版打造挑空、設置露臺等，讓上下樓層得以連續。在這種情況下，採取將挑空等集中在相對主軸*的前方或是左右側。如果中央貫穿，向心性會變得太強烈，因此柯比意偏好將挑空、露臺設置在靠近邊緣處，提高平面的邊緣的重要性。這是近代建築常見的結構，常藉由這種手法來創造偏心性、離心性。

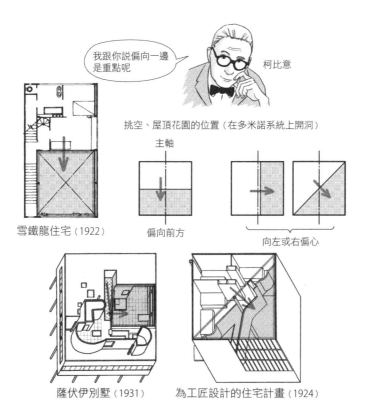

我跟你説偏向一邊是重點呢

柯比意

挑空、屋頂花園的位置（在多米諾系統上開洞）

主軸

偏向前方

向左或右偏心

雪鐵龍住宅（1922）

薩伏伊別墅（1931）

為工匠設計的住宅計畫（1924）

*原注：主軸是指左右對稱的元素在該建築中最大量的左右對稱軸。

4
梁柱構架（柯比意、萊特、密斯等人）

Q 在相對於主軸的前方挑空的早期範例是什麼？

▼

A 萊特設計的1900年代住宅中有幾棟範例。

 雪鐵龍住宅在前方挑空的剖面結構，被指類似萊特的米拉德宅（1923）[1]；更往前追溯，也可見於哈迪宅（1905）、伊莎貝爾羅勃茲宅（1908）等1900年代的住宅。哈迪宅、伊莎貝爾羅勃茲宅的整體是具有十字軸線的平面，只看中央處則是相對於主軸將前方挑空的空間結構。有評論認為柯比意的施沃布別墅（參見R176）類似萊特的哈迪宅[2]。萊特的住宅空間結構，可見許多以近代來說相當具先驅性的部分（參見R196、R197）。

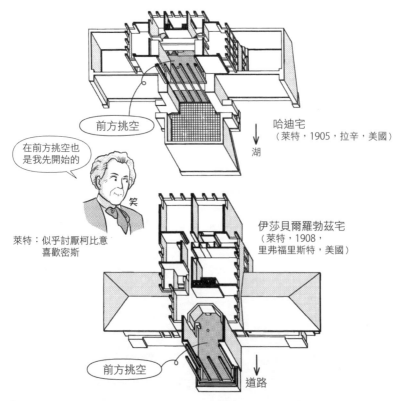

前方挑空

在前方挑空也是我先開始的

笑

萊特：似乎討厭柯比意
喜歡密斯

哈迪宅
（萊特，1905，拉辛，美國）

湖

伊莎貝爾羅勃茲宅
（萊特，1908，
里弗福里斯特，美國）

前方挑空

道路

*原注：1.引自：H. R. Hitchicock "Architecture: 19th, 20th Century Architecture" (1958), p. 494。2.引自：《柯比意的生涯》，1981，頁51。

＊ 參考文獻 **10** ）

Q 多米諾系統中的坡道、主要樓梯如何配置？

▼

A 配置成可與挑空、室外花園等形成關聯。

柯比意偏好的空間結構是，<u>貫穿樓版做成挑空、室外花園，再將坡道（slope，法文rampe）、主要樓梯配置在與前者交錯的位置。如此一來，就可以邊眺望挑空部分和室外花園邊漫步，創造迴旋的螺旋狀動線，統合容易被水平樓版分隔的上下樓層空間</u>。此外，也有設置次要樓梯，可在家中沿水平、垂直方向繞圈的例子。

可以看著挑空部分，邊上上下下嗎？

螺旋狀的動線真有趣呢

拉羅什別墅　工作室部分
（柯比意，1923，巴黎，法國）

● 拉羅什別墅的坡道斜度約是1/3.4、薩伏伊別墅約是1/5.6，不符合日本的建築基準法（1/8以下）。實際在這些建築中走動會發現不容易爬坡，其斜度比1/8還高3m，因此長度至少要有24m，對日本的住宅而言不切實際。

4

梁柱構架（柯比意、萊特、密斯等人）

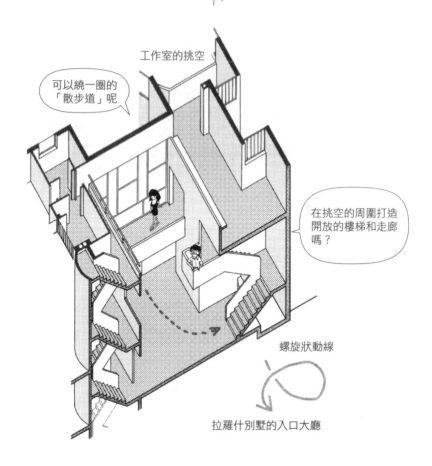

工作室的挑空

可以繞一圈的「散步道」呢

在挑空的周圍打造開放的樓梯和走廊嗎？

螺旋狀動線

拉羅什別墅的入口大廳

- 坡道與次要樓梯、主要樓梯與次要樓梯，傾向以相互垂直的方向配置，是考量不讓動線朝著同一方向。薩伏伊別墅的早期手繪稿中，也可見將坡道與次要樓梯垂直配置的模擬。
- 可以繞圈的動線，柯比意稱之為「循環」，富永讓描述那是「柯比意終其一生面對的螺旋狀上升運動〈建築散步〉」（建築文化1996年10月號，頁90）。坡道、傾斜的樓版、和緩的階梯狀樓版，後來也成為現代建築師在大型建築中偏好使用的重要設計元素。
- 就像與柯比意形成對比，密斯在後期果斷以水平樓版分隔空間。密斯的空間之所以讓人覺得無趣，或許原因正在於此。

＊ 參考文獻　10）13）70）～74）

Q 柯比意的雪鐵龍住宅名稱由來是什麼？

▼

A 像汽車般量產、不存在多餘的空間、容易組裝，基於「如同居住的機器」[*]所設計的住宅。

CITROËN（雪鐵龍）是法國汽車製造商，柯比意將住宅命名為Citrohan。雪鐵龍住宅的平面面寬狹窄、縱深長，客廳挑空，正面設有大片玻璃，面向挑空部分配置現今稱為loft（閣樓）的房間。歷經1920年、1922年的兩個設計方案後，1927年在斯圖加特的住宅實現。下圖是1922年的設計，有著底層架空。

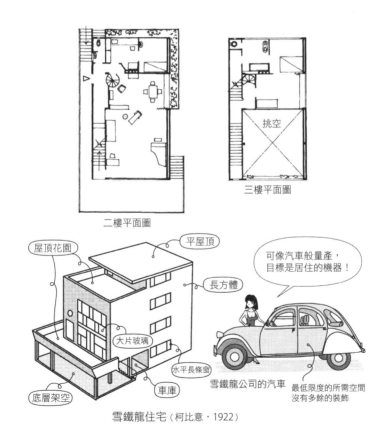

二樓平面圖

三樓平面圖

挑空

可像汽車般量產，目標是居住的機器！

屋頂花園　　平屋頂　　長方體　　大片玻璃　　水平長條窗　　底層架空　　車庫　　雪鐵龍公司的汽車　　最低限度的所需空間　沒有多餘的裝飾

雪鐵龍住宅（柯比意，1922）

[*]原注：引自：《邁向建築》，1967，頁182。

4

梁柱構架（柯比意、萊特、密斯等人）

Q 將應用雪鐵龍住宅的住宅單元以單邊走廊連接的集合住宅是什麼？

▼

A 別墅型集合住宅。

柯比意的「三百萬人口的現代城市」(1922)，在群聚的高層集合住宅周圍配置中層集合住宅，中層集合住宅是集結一百二十戶應用雪鐵龍住宅的住宅單元，以單邊走廊連接，層層堆疊的建築。住宅單元是把類似雪鐵龍住宅般前方挑空的區塊彎成L形，圍繞著兩層樓高的屋頂花園。因為住宅單元為兩層樓高，也就是現今的複層公寓（樓中樓）。建築沿南北軸向配置，住宅單元主要面向東西，建築中央設置中庭，四周配置道路形成街區。這項偉大的計畫以住戶→整棟建築→街區→城市的順序，從小尺度聚集形成街區，再由此發展為城市。

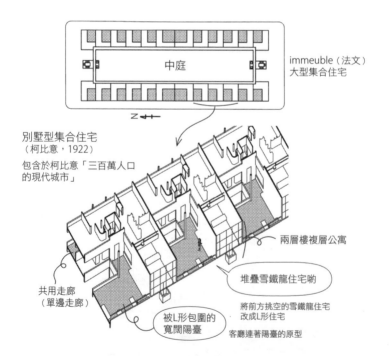

immeuble（法文）
大型集合住宅

中庭

Z←

別墅型集合住宅
（柯比意，1922）

包含於柯比意「三百萬人口的現代城市」

兩層樓複層公寓

共用走廊
（單邊走廊）

堆疊雪鐵龍住宅喲

被L形包圍的
寬闊陽臺

將前方挑空的雪鐵龍住宅
改成L形住宅

客廳連著陽臺的原型

• 1925年的巴黎裝飾工藝博覽會實際建造了這種住宅單元，當時的建築已遷建至波隆那，可以看到實體。雖然是在裝飾工藝博覽會展出的建築，但除了側面的巨大文字圖像，幾乎沒有任何裝飾，這一點可說展現了柯比意真正的價值。同樣在1925年，雪鐵龍住宅（1922）的石膏模型於秋季沙龍展出。

＊ 參考文獻 10）13）70）～74）

Q 將應用雪鐵龍住宅的住宅單元以中央走廊連接的集合住宅是什麼？

▼

A 馬賽公寓。

馬賽公寓（1952，馬賽，法國）是將應用了前方挑空的雪鐵龍住宅的住宅單元，以中央走廊連接並堆疊而成的住宅。從複層公寓一樓進入的單元與從二樓進入的單元，其剖面交錯組合。<u>建築沿南北軸向配置，住宅單元面向東西。</u>一樓架空，向公眾開放。

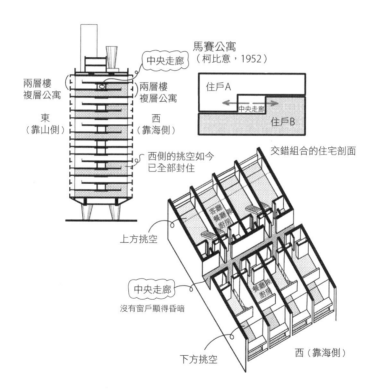

馬賽公寓
（柯比意，1952）

中央走廊

兩層樓
複層公寓

兩層樓
複層公寓

東
（靠山側）

西
（靠海側）

西側的挑空如今
已全部封住

住戶A

中央走廊

住戶B

交錯組合的住宅剖面

上方挑空

中央走廊

沒有窗戶顯得昏暗

客廳、餐廳、廚房

餐廳和廚房

下方挑空

西（靠海側）

4 梁柱構架（柯比意、萊特、密斯等人）

- 馬賽公寓的法文 Unité d'Habitation 原意是「居住統一體」，在柏林、菲爾米尼等共五個地方興建。巴黎的建築與遺產城（夏佑宮）有東側住宅單元的一比一模型，值得一訪。
- 馬賽的馬賽公寓有可供參觀的住戶，中間樓層也有旅館可投宿。<u>住戶房間的寬度經實際測量，牆面之間為184cm，稍嫌狹窄。入口在二樓，西側有客廳的單元中，如今所有的挑空部分都已封住。</u>二樓的餐廳兼廚房難以接續一樓的客廳，而將挑空封住，把二樓當作客廳、餐廳、廚房使用。

Q 模矩與柯比意的黃金模矩有什麼不同？

▼

A 模矩（module）是標準尺寸，黃金模矩（Modulor）則是柯比意從人體尺度和黃金比例導出的模矩系統。

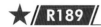

🔲 木造以910mm的網格豎立柱、牆時，910mm是黃金模矩。Modulor（黃金模矩）是柯比意結合module（模矩）與section d'or（黃金比例）新創的名詞，由他獨創的模矩系統。將站立的人舉起手的尺寸設為226cm，並以黃金比例分割後的尺寸為基準。馬賽公寓等柯比意後期的作品使用了這種黃金模矩。

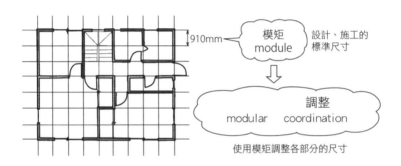

模矩
module
設計、施工的標準尺寸

⬇

調整
modular coordination

使用模矩調整各部分的尺寸

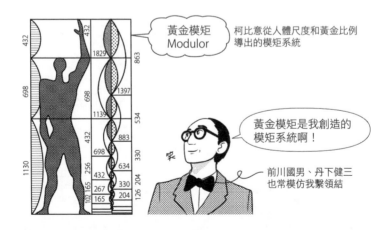

黃金模矩
Modulor
柯比意從人體尺度和黃金比例導出的模矩系統

黃金模矩是我創造的模矩系統啊！

前川國男、丹下健三也常模仿我繫領結

Q 柯比意的莫諾爾住宅是什麼？

A 拱頂並列成排的住宅。

佩雷在船塢（1915，卡薩布蘭加，摩洛哥）等處，設計了<u>RC的薄（拱高不高）拱頂並列的建築</u>；其後的罕西聖母院（1912–1923）的中殿是沿軸線方向，側廊則是與前者垂直的方向架設拱頂（參見R174）。除了RC框架之外，柯比意拱頂的RC殼層也是受佩雷影響，他在1920年發表了有成排拱頂的莫諾爾住宅設計案。<u>歷經1920年代的白箱時代後，柯比意在1930年代轉變為設計RC清水模、石、磚等材料外露的外觀，並在巴黎、印度等地興建配合這項轉變的拱頂並列住宅</u>。拱頂並列時，因空間的方向性、寬度會受限，容易形成單調的結構，不如多米諾系統等可廣為使用。

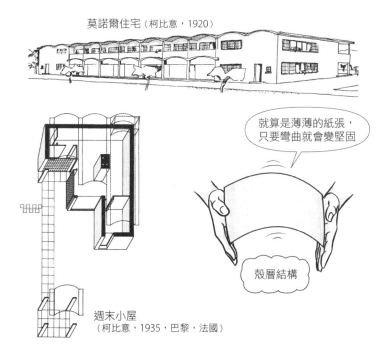

莫諾爾住宅（柯比意，1920）

就算是薄薄的紙張，只要彎曲就會變堅固

殼層結構

週末小屋
（柯比意，1935，巴黎，法國）

- monol（莫諾爾）據信是源自monolith（孤立岩、單體結構）的新創詞。
- 著名的拱頂並列結構，包括路康的金貝爾美術館（1972，沃斯堡，美國），金貝爾美術館拱頂中央的拱心石位置貫穿設置了天窗，形成拱頂從兩側延伸而出的巧妙結構。

梁柱構架（柯比意、萊特、密斯等人）

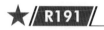

Q 廊香教堂宛如雕塑的造形是如何建造的？

▼

A 以RC骨架支撐，曲面牆壁以磚石結構填滿。

柯比意的作品大致可分為三類：

　1910年代………磚石結構的牆面與屋頂所構成的一般建築

　1920年代………白色長方體（至薩伏伊別墅告終）

　1930年代以後…以混凝土、石、磚等材料創造出宛如雕塑的造形

莫諾爾住宅的實際建築等屋頂為拱頂的作品，被歸類為1930年代以後。廊香教堂是象徵這個時期的作品。以RC骨架支撐，牆壁以原本的教堂的瓦礫重新砌成，表面塗抹砂漿使其平滑。雖然常說混凝土雕塑性高，但很難用來打造曲面的模板，無法像黏土那樣捏塑成形。廊香教堂、<u>德國表現主義</u>代表作愛因斯坦塔，都是<u>藉由堆砌石、磚打造曲面</u>。

廊香教堂
（柯比意，1955，廊香，法國）

RC造

RC無法像黏土那樣捏塑吶

孟德爾松
與柯比意同齡

屋頂像漂浮在牆上，中間嵌有玻璃

其實是磚、石砌成！

牆壁是<u>RC造＋磚石結構</u>
特別是在有開口的部分

其實是以磚砌成

磚石結構就能簡單打造出曲面喲

愛因斯坦塔
（孟德爾松，1921，波茨坦，德國）

柯比意

看看高第啦

- 表現主義主要發展於一次世界大戰前的德國，一般來說是反映、表現情感的藝術流派，建築上常見銳角、曲線造形。
- 柯比意在1930年代後的作品，常被形容為傾向粗獷主義。<u>粗獷主義</u>的原文是Brutalism，仿若野獸（brutal），蠻橫、大膽直率的表現，希望藉由材料本質來表現的藝術思想，1950年代英國的史密森夫婦提倡這種風格。特徵是<u>清水混凝土</u>、<u>設備外露</u>等。

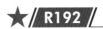
Q 柯比意為了避免太陽直射的裝置，運用了什麼樣的巧思？

▼

A 遮陽板與陽傘。

遮陽板的法文是brise-soleil，brise是英文的break，soleil是英文的 sun，brise-soleil就是破壞、遮蔽陽光照射的東西，指建築化、格狀 的遮陽物（非手動開關的百葉窗）。陽傘是浮頂式的遮陽物。馬賽 公寓一部分的陽臺，形成巨大的格狀遮陽板。柯比意在後期的作品 中偏好使用遮陽板與陽傘，廣泛用於日照強烈的印度。因RC框架 而得以從磚石結構牆壁解放的近代建築，朝水平長條窗、大片玻璃 等簡化的方向發展，直至密斯設計的簡潔玻璃箱。為了避免箱體表 層變成最低限度的玻璃平面，柯比意在表層和屋頂添加新的元素。 在去除裝飾的近代建築中，遮陽板與陽傘成為加諸於箱體周圍的重 要設計元素。

香地葛議會廳（柯比意，1962，香地葛，印度）

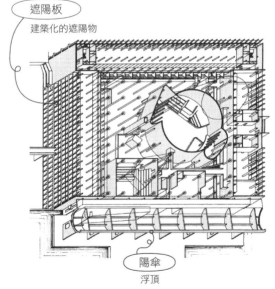

遮陽板
建築化的遮陽物

陽傘
浮頂

• 現代建築的設計也大致可分為兩類，一是追求表層盡可能平坦、最簡潔（最低限度） 的箱體；另一種是在箱體加上格柵、浮頂等元素，創造縱深與陰影。若僅限於住宅， 為了避免日曬雨淋，應該以後者較理想。

4

梁柱構架（柯比意、萊特、密斯等人）

Q 路康設計的達卡多件作品如何避免日光照射？

▼

A 採取在牆面開大洞，並於一定距離之後加上玻璃牆的雙層外牆方式，避免日光照射。

路康從在同質的框架中隔間的近代建築結構出發，嘗試分離各個導入光線的空間單位並加以排列的結構，達卡是採取將空間單元集結在中心的議會廳周圍的配置。以柱支撐樓版，跟彷彿是為了在同質空間加入偏差而配置議會廳的柯比意的手法形成對比。在牆上開設圓形、三角形等的大洞，並在其內側隔一段距離後設置玻璃牆，避免日光照射，同時賦予外觀縱深和象徵性。沙克生物醫學研究中心的社區中心設計案，可見相同的雙層外牆結構。

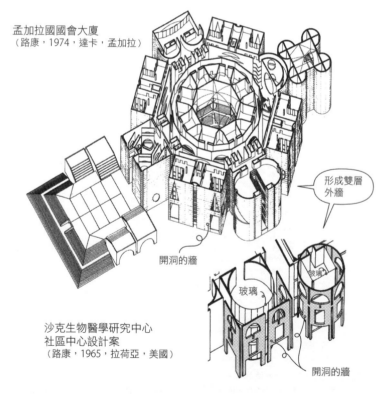

孟加拉國國會大廈
（路康，1974，達卡，孟加拉）

形成雙層外牆

開洞的牆

玻璃

玻璃

沙克生物醫學研究中心
社區中心設計案
（路康，1965，拉荷亞，美國）

開洞的牆

● 關於路康的空間結構，請參見拙作《路康的空間結構》。

＊參考文獻　13）

Q 密斯的早期辦公大樓設計案有哪些？

A 設計方案有三，其中兩案是S造玻璃帷幕，平面是曲面或銳角多邊形；另一案是RC造，有水平長條窗的長方體。

值得注意的是，無論哪棟辦公大樓的透視圖都能清楚看見水平樓版。正如密斯在1950年代以「水平樓版的空間」來稱呼，最終發展為位於兩片水平樓版之間的同質性空間，當時的透視圖彷彿預告。S造玻璃帷幕的兩個方案，作為辦公大樓的平面卻極端分節，相較於使用的便利性，更重視外觀表現，由銳角與曲面形成表現主義式造形。

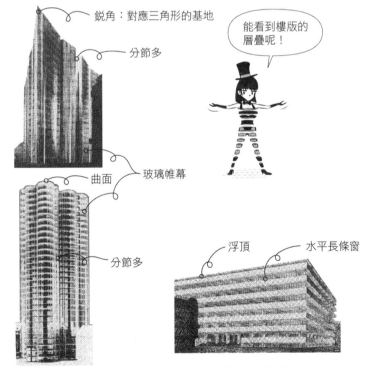

柏林腓特烈大街站前
辦公大樓設計案（1921，柏林，德國）

銳角：對應三角形的基地

分節多

能看到樓版的
層疊呢！

玻璃帷幕

曲面

分節多

浮頂　　　　水平長條窗

玻璃帷幕的辦公大樓設計案（1922）　　混凝土的辦公大樓設計案（1922）

梁柱構架（柯比意、萊特、密斯等人）

4

Q 密斯的早期住宅設計案有哪些？

▼

A 磚造的巨大長牆以十字組合的磚造田園住宅，以及RC的長方體以
卍字組合的混凝土造田園住宅。

 磚造田園住宅的牆壁非常長，如同蒙德里安的畫作，<u>結構上將可見
邊緣且被分離的牆面配置為十字</u>。混凝土造田園住宅的結構是<u>RC
造的長方體以卍字組合</u>，兩者都有動態的配置和離心性。<u>從傳統左
右對稱、凸顯中心的靜態結構，將中心解構，轉變為反而具有向外
的離心性的動態結構。</u>混凝土造田園住宅有著與葛羅培的包浩斯校
舍（1925–1926）類似的卍字配置，但密斯的方案早了幾年發表。

磚造田園住宅（1922）

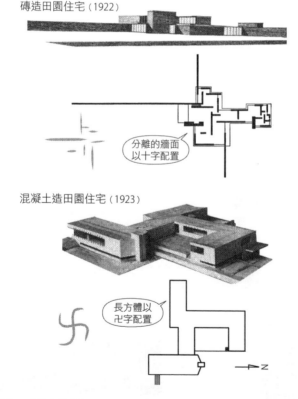

分離的牆面
以十字配置

混凝土造田園住宅（1923）

長方體以
卍字配置

━►Z

- 1920年代初，由於與杜斯伯格等人交情甚篤，密斯也受到將形態分解成元素再組合
 的造形運動團體、風格派等影響。

＊參考文獻 10）13）75）～80）

Q 20世紀設計了許多十字形平面建築的人是誰？

▼

A 萊特在1900年代的草原式住宅中設計了許多十字形的平面。

 威利茲宅<u>在中心配置暖爐量體而非設置空間，再由此往十字方向延</u>
<u>伸空間成為十字形平面。入口未設置在中心軸線上，而是沿著建築</u>
<u>步行後，宛如被捲入的入口動線。在暖爐周圍，入口、客廳、餐廳</u>
<u>以不透過門的方式界線模糊地連結。</u>房間與房間交接之處設置直欞
格柵，人們沿著直欞格柵前進的同時，環繞暖爐旁有長椅的空間。
之所以説萊特的<u>空間具有流動性</u>，原因正在於此。

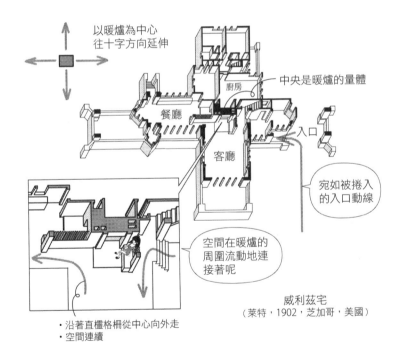

以暖爐為中心
往十字方向延伸

中央是暖爐的量體

廚房

餐廳

入口

客廳

宛如被捲入
的入口動線

空間在暖爐的
周圍流動地連
接著呢

威利茲宅
（萊特，1902，芝加哥，美國）

・沿著直欞格柵從中心向外走
・空間連續

- 很多案例是組合平行道路的單層建築與垂直道路的兩層樓建築，設計成十字形平面。
 平行道路的單層建築，左右屋簷大幅出挑，藉此強調水平性。
- 1910年，萊特在柏林舉行作品展時首度介紹草原式住宅，1910年、1911年德國恩斯
 特沃斯穆斯出版社出版了萊特作品集。伯爾拉赫在1911年造訪美國，回國後舉辦了
 以萊特為題的演講。因此之故，<u>萊特對歐洲的近代運動影響深遠，十字形平面、離心</u>
 <u>性格等，在密斯的兩件住宅設計中也能感受到萊特的影響。</u>

（右側邊欄）
4

梁柱構架（柯比意、萊特、密斯等人）

Q 萊特的十字形平面如何演進？

▼

A 劃分成三塊的平面上，於中心設置暖爐的量體，破壞空間的中心，讓路徑迂迴，相對於傳統的中心性，使其產生離心性。

帕拉底歐的圓廳別墅（1567，維琴察）將正方形劃分成九塊，弗斯卡里別墅（1560，威尼斯）將長方形劃分成三塊，兩者的入口都是在中心軸線上，將中央設計成天花板挑高的空間而創造出中心。周圍的各個房間，以從中心分流的方式進入。<u>空間劃分成三塊、九塊，從中央進入再分流的動線，以空間強調中心</u>，<u>為古典主義建築經常使用的空間結構。</u>

<u>1890年代，萊特曾嘗試劃分成三塊、九塊的傳統平面配置方式。</u>布拉森宅（1892）是正方形劃分成九塊，次頁的溫斯洛宅（1893）是長方形劃分成三塊。布拉森宅的中心設計成空間為傳統的配置方式，甚至入口門廊設有愛奧尼亞柱式的列柱，堪稱古典主義的建築。然而，沿著建築走上門廊處，再由此向左轉進入建築的入口動線，讓人聯想到日後將人捲入般的入口動線。

正方形劃分成九塊	長方形劃分成三塊

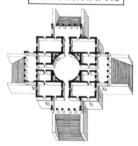

圓廳別墅
（帕拉底歐，1567，維琴察，義大利）

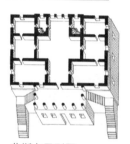

弗斯卡里別墅
（帕拉底歐，1560，威尼斯，義大利）

布拉森宅（萊特，1892，芝加哥，美國）

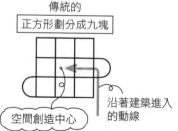

傳統的

正方形劃分成九塊

沿著建築進入的動線

空間創造中心

溫斯洛宅（1893）是劃分成三塊的傳統空間配置，但<u>中心設置暖爐的量體，破壞了作為空間的中心，從入口延伸的動線環繞暖爐量體的周圍</u>。接著，<u>沿著以暖爐量體為中心的十字軸線，加入凸窗、供上下車的門廊等破壞建築輪廓的造形變化</u>。其後，更大幅往十字方向延伸，發展成草原式住宅設計案 II（1900）、R196 的威利茲宅（1902）等的十字形平面。這種<u>從中心的量體將空間往十字方向延伸的空間結構，相對於傳統的中心性，稱為離心性</u>。雖然把輪廓分解成不規則形狀的建築很多，但以量體為中心、沿著十字軸線的離心性空間、環繞其周圍的動線、流動性空間等原則來解構箱型建築，萊特是第一人。

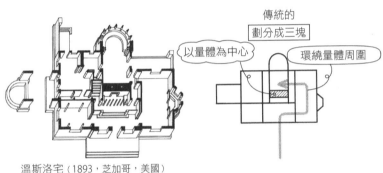

傳統的
劃分成三塊

以量體為中心

環繞量體周圍

溫斯洛宅（1893，芝加哥，美國）

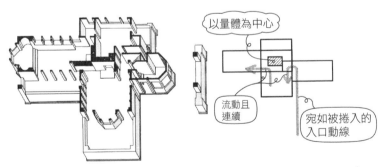

以量體為中心

流動且
連續

宛如被捲入的
入口動線

草原式住宅設計案 II（1900）

- 1900 年代的十字形平面住宅，僅有少數可入內參觀，但位於芝加哥南方郊區、現已變身為餐廳的布萊德利宅（1900），以及興建時代較晚、位於洛杉磯的蜀葵之家（1921），可入內觀覽。

4

梁柱構架（柯比意、萊特、密斯等人）

Q 密斯設計的磚石結構住宅有什麼樣的形態？

▼

A 早期是具有強烈古典主義式對稱性、向心性的長方體，1920年代則設計了以對角線方向連結量體、輪廓複雜的建築。

密斯一開始設計的磚石結構建築，具有強烈的傳統對稱性、向心性。為了破壞這種對稱性、向心性，將量體以對角線連結，配置成斜線形。接著，室內的房間也以對角線相連，創造出斜線形、流動的空間。其後，雖然僅有一部分，將牆面從四角形房間的輪廓分離出來，凸顯牆面的邊緣。密斯在兩件設計案裡，自由地將牆面延伸、以十字形配置，或以卍字連結長方體等，但在施工設計中，為了解構傳統的中心，採斜線形配置，空間沿著斜向發展。

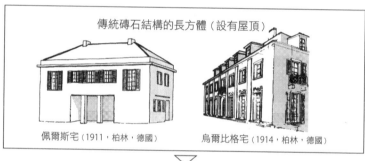

傳統磚石結構的長方體（設有屋頂）

佩爾斯宅（1911，柏林，德國）　　烏爾比格宅（1914，柏林，德國）

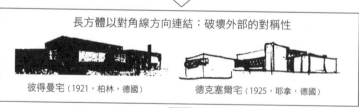

長方體以對角線方向連結：破壞外部的對稱性

彼得曼宅（1921，柏林，德國）　　德克塞爾宅（1925，耶拿，德國）

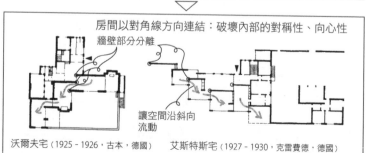

房間以對角線方向連結：破壞內部的對稱性、向心性

牆壁部分分離

讓空間沿斜向流動

沃爾夫宅（1925-1926，古本，德國）　艾斯特斯宅（1927-1930，克雷費德，德國）

＊ 參考文獻　**10**）

Q 什麼是元素主義？

▼

A 組合面、線、三原色（紅、藍、黃）與無彩色（黑、白、灰）等來
形成造形的思想。

以杜斯伯格為中心組成的荷蘭藝術運動團體風格派，提倡集結抽象
元素來形成造形的<u>元素主義</u>。1923年，該團體在巴黎舉辦展覽，
柯比意曾前往參觀[1]。<u>風格派的空間由分離的面構成這一點影響了
密斯，以顏色區分立體的面的方法則影響了柯比意</u>。杜斯伯格的設
計案「住宅習作與面的相互插入」，概念圖時明顯是集結分離的
面，轉換成建築，卻僅是在受到萊特影響[2]的十字形量體周圍加上
出挑的屋簷。個中原因是，<u>在房間由牆面圍塑、承重等考量下，建
築上難以徹底執行元素主義</u>。

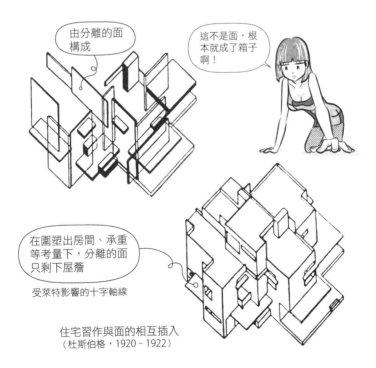

由分離的面
構成

這不是面，根
本就成了箱子
啊！

在圍塑出房間、承重
等考量下，分離的面
只剩下屋簷

受萊特影響的十字軸線

住宅習作與面的相互插入
（杜斯伯格，1920–1922）

★原注：1. 引自：《柯比意的生涯》，1981，頁117註。2. 萊特在柏林舉辦作品展是1910年，恩斯特沃
斯穆斯出版社出版萊特作品集是1910年、1911年，伯爾拉赫的萊特專題演講是在1911年。

梁柱構架（柯比意、萊特、密斯等人）

4

Q 1920年代最早嘗試組合抽象的面、線來打造的建築是什麼？

▼

A 瑞特威爾德的施洛德宅。

荷蘭近代運動團體之一的<u>風格派</u>（也是雜誌名），空間<u>以抽象畫裡出現的面、線來構成</u>，但要在承受重力的建築中，<u>將面從長方體中完全分離出來相當困難</u>。施洛德宅也是如此，<u>雖然想方設法讓面的邊緣能突出於輪廓的周圍、以顏色區分</u>，仍透露著以磚、石、鐵勉強打造出不明確的結構的氛圍。桌椅之類的物件較輕，所以容易以抽象結構製作。

施洛德宅（瑞特威爾德，1924，烏特勒支，荷蘭）

* 參考文獻　**10**）

Q 首度將面完全從箱體分離出來並加以組合的人是誰？
▼
A 密斯的巴塞隆納館首度將面完全從箱體分離出來。

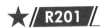 使用分離的面來組合是風格派的目標。這種風潮也可見於瑞特威爾德設計的施洛德宅，只是面的分離僅限於建築周緣，還只是其中某一部分。以鋼柱支撐屋頂，在其中插入分離的牆面達成抽象性結構，最早的作品是密斯設計的巴塞隆納館。牆、屋頂邊緣（端部）呈現在外，使面獲得抽象性，由牆包圍而成的箱體——建築，至此被完全解體。1920 年代，密斯進行了一連串嘗試，以對角線方向連結磚石結構的箱體以破壞向心性、軸性等，巴塞隆納館使用鋼骨架構，一口氣朝抽象結構躍進。

巴塞隆納館
（1929，巴塞隆納，西班牙）

水平面的邊緣（端部）

垂直面的邊緣

由抽象的面組成喲！

將箱體完全破壞的是我喔！

密斯

4

● 巴塞隆納館已重建，可供參觀。

Q 巴塞隆納館的細瘦柱子是用什麼做成的？

▼

A 四根角鋼捆成十字形，再以鍍鉻鋼板包覆。

屋頂不是RC而是以鋼骨的梁架設，再貼附板材的輕質樓版（像燈籠），能以細瘦的鋼骨柱子支撐。構材的纖細程度，以現在的感覺來說是輕量鋼骨造。柱子是以角鋼集結成十字形，外側邊長16cm非常纖細。<u>牆、玻璃面與八根柱子錯開，以強調牆、玻璃面是獨立且抽象的面。</u>

密斯

鋼的架構讓我的想法得以實現！

巴塞隆納館

不透明的玻璃牆之間有著照明上方天窗

水盤

牆厚170

八根柱子錯開牆、玻璃面配置

160

柱

PL-5.5

28

鍍鉻鋼板

L-70×70×5.5

水盤

82

鍍鉻鋼板

FB-10×30

FB-10×30

FB-25×50　FB-15×50

PL：板、鋼板　FB：扁條　單位：mm

很細！

• 柱的圖面和尺寸來自「Fundacio' Mies van der Rohe Barcelona」重建後的建築資料，牆厚170得自實際測量重建後的建築，玻璃牆周圍尺寸引自《建築文化》1998年1月號。

＊ 參考文獻　10）13）75）～80）

Q 與巴塞隆納館同一時期興建的圖根哈特別墅,兩者的共通點是都由
鍍鉻鋼板包覆的十字形柱子與分離的牆面構成,除此之外在平面上
有類似之處嗎?

A 外梯和露臺的設置方式、沿斜向以斜線形配置牆面(①)、主要部
分與斜線形配置的次要部分(②)、建築化的綠意空間和水盤的位
置(③)、雙層玻璃+照明(或自然光)所形成的光牆(④)等是
共通的。

爬上外梯的方式和樓梯頂的露臺設置方式、樓梯頂前方的綠意和水
盤、最內側的綠意空間和水盤等為共通之處。<u>強調長軸端部的斜線
形配置,擺脫對稱性、向心性的同時也讓空間變得流動,</u>這是當時
密斯偏好使用的空間結構。

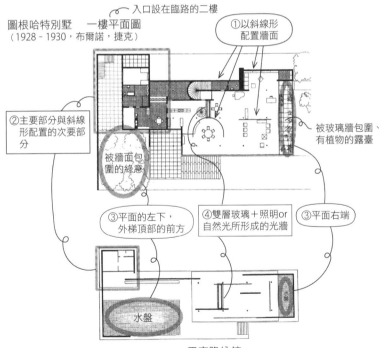

圖根哈特別墅　一樓平面圖
(1928 - 1930,布爾諾,捷克)

入口設在臨路的二樓

①以斜線形配置牆面

②主要部分與斜線形配置的次要部分

被牆面包圍的綠意

被玻璃牆包圍、有植物的露臺

③平面的左下,外梯頂部的前方

④雙層玻璃+照明or自然光所形成的光牆

③平面右端

水盤

水盤

巴塞隆納館
(1929,巴塞隆納,西班牙)

4

梁柱構架(柯比意、萊特、密斯等人)

● 圖根哈特別墅客廳的玻璃窗為電動,可完全收納在地板下。此外,運用外梯和露臺來
瓦解整體對稱性的方法,類似柯比意的史坦別墅(1929,巴黎,法國)。

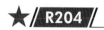

住宅的服務核

Q 密斯何時在住宅中首度運用服務核？

A 首見於柏林建築展模型住宅的寢室。

巴塞隆納館是巴塞隆納世博的展示館，所以牆面的配置為開放式。若是住宅，必須以牆圍出私人空間。把分離的獨立牆面當作厚紙板來設置的抽象結構，如果以牆圍出空間會降低開放感，產生負面效果。柏林建築展模型住宅（1931）中，以牆圍出浴廁等部分而形成漂浮在空間裡的島狀服務核，藉此維持開放的平面。但如此一來，寢室周邊的牆面就會變多。二十年後，服務核在美國廣為風行。

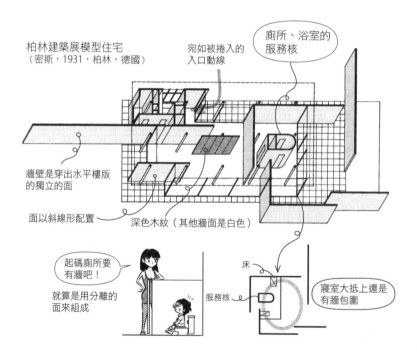

柏林建築展模型住宅
（密斯，1931，柏林，德國）

宛如被捲入的入口動線

廁所、浴室的服務核

牆壁是穿出水平樓版的獨立的面

面以斜線形配置

深色木紋（其他牆面是白色）

起碼廁所要有牆吧！

就算是用分離的面來組成

服務核

床

寢室大抵上還是有牆包圍

＊ 參考文獻　10）13）75）～80）

Q 密斯為了將分離式的抽象平面用於住宅，運用了什麼樣的巧思？

▼

A 設計成以牆面包圍整個住宅，先確保隱私再在內部插入牆面的中庭住宅。

密斯在1930年代的許多中庭住宅設計案，都是1938年移居美國之前潦倒時期所設計。先以庭院四周的外牆創造明確的輪廓，如此一來內部的牆體就可徹底分離。柏林建築展模型住宅中，豎立於寢室四周用以確保隱私的牆面，也被包圍在庭院四周的外牆之內，外牆之內形成開放的空間。原本超出屋頂樓版延伸的牆面，也被壓制在屋頂樓版之下，牆面因而變矮。中央是封閉的浴廁、廚房空間，周圍設置用來分散人的動線的牆面，因而形成朝向外側的動線、離心性。這種空間結構類似萊特的住宅。

有三個中庭的中庭住宅設計案（密斯，1934）

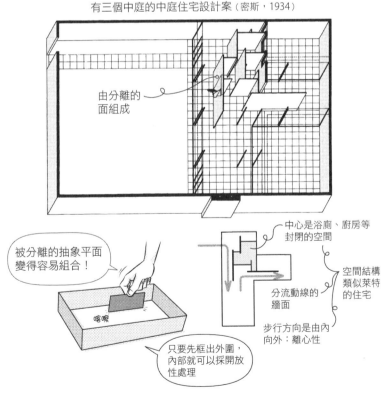

由分離的面組成

被分離的抽象平面變得容易組合！

喀嚓

只要先框出外圍，內部就可以採開放性處理

中心是浴廁、廚房等封閉的空間

空間結構類似萊特的住宅

分流動線的牆面

步行方向是由內向外：離心性

<div style="text-align: right;">4</div>

梁柱構架（柯比意、萊特、密斯等人）

Q 由兩片水平樓版形成，稱為同質空間、通用空間的空間，何時出現？

A 密斯的范斯沃斯宅最早實現。

🔲 巴塞隆納館、柏林建築展模型住宅中，原本貫穿屋頂樓版延伸的牆面，在中庭住宅裡因四周的外牆確保了隱私，使得牆面變矮被限制在屋頂版之下，到了范斯沃斯宅（1951）終於剩下服務核周圍最低限度的牆面。范斯沃斯宅位於芝加哥郊區的廣闊基地內，隱私不受影響，建築周緣得以全面採用落地玻璃，可以明確呈現水平樓版的邊緣。<u>兩片水平樓版之間的空間，只大致以服務核和家具分區，形成稱為「水平樓版的空間」的建築</u>。繼范斯沃斯宅之後，密斯反覆在大學、教堂、集合住宅、辦公室等運用同樣的模式。

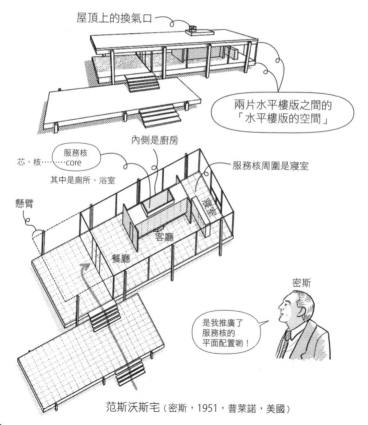

屋頂上的換氣口

兩片水平樓版之間的
「水平樓版的空間」

內側是廚房

服務核
……core
芯、核……

服務核周圍是寢室

其中是廁所、浴室

懸臂

客廳

餐廳

密斯

是我推廣了
服務核的
平面配置喲！

范斯沃斯宅（密斯，1951，普萊諾，美國）

Q 范斯沃斯宅以什麼方式鑲嵌玻璃？

▼

A 以扁鋼夾住玻璃，藉由露出扁鋼的邊緣（斷面）形成俐落的細部。

以扁鋼夾住玻璃，露出扁鋼的邊緣（刃）營造俐落感的手法，也用於巴塞隆納館，許多近代建築都應用了這個方法。密斯常説：「上帝藏在細節裡」（God is in the details. 出處不詳），以最低限度的鋼的細部俐落收邊。H形鋼的翼板邊緣外露，與巴塞隆納館露出十字形柱邊緣的設計一樣，營造出鋼骨獨有的俐落感。不使用方形鋼管，是因為其邊角較圓，讓外觀看起來笨重。

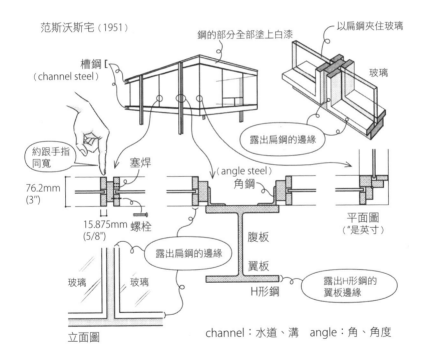

范斯沃斯宅（1951）

鋼的部分全部塗上白漆

以扁鋼夾住玻璃

槽鋼 [
（channel steel）

玻璃

露出扁鋼的邊緣

約跟手指同寬

塞焊

（angle steel）

角鋼

平面圖
（"是英寸）

76.2mm
(3")

15.875mm 螺栓
(5/8")

露出扁鋼的邊緣

腹板

翼板

玻璃　玻璃

H形鋼

露出H形鋼的翼板邊緣

立面圖

channel：水道、溝　angle：角、角度

- 塞焊是將熔化的金屬灌入孔中，在孔中形成栓的焊接方式。
- 巴塞隆納館的中檻、門窗框使用以鍍鉻鋼板包覆扁鋼的材料，范斯沃斯宅則是直接將扁鋼塗上白漆。

4

梁柱構架（柯比意、萊特、密斯等人）

Q 密斯的獨立住宅直至1950年代的演變過程總是趨向單純化嗎？

A 不是。1920年代歷經趨向複雜的過程。

「Less is more.」（少即是多）是密斯的名言。然而，他並不是一開始就朝著越減越少的方向設計。單看密斯的獨立住宅的整體輪廓，1910年代有明確的輪廓（Ⅰ期），1920年代藉由斜線形、自屋頂樓版延伸的牆面等使輪廓變得複雜（Ⅱ期）。這是為了將古典主義的長方體（＋屋頂）的對稱性、向心性，以斜線形、貫穿屋頂樓版延伸的牆面破壞，藉此創造偏心性、離心性的手法。這些都是近代運動造形常見的元素，亦稱「近代的複雜化」。僅以趨向單純的過程來解釋，無法說明密斯的建築如何演變為范斯沃斯宅。1930年代，密斯藉由庭院四周的外牆使輪廓明確（Ⅲ期），牆面因而變矮，密斯移居美國後設計的范斯沃斯宅，甚至更簡化成「水平樓版的空間」，有著明確輪廓的箱體（Ⅳ期）重新出現。然而，這次的箱體不是牆的箱體，而是玻璃箱。

Ⅰ期（古典期）1907–1921 以外牆創造明確的輪廓
Ⅱ期（變革期）1921–1931 複雜的輪廓←歷經「複雜化」的過程！
Ⅲ期（過渡期）1931–1935 以庭院四周的外牆創造明確的輪廓
Ⅳ期（完成期）1937–1952 以水平樓版創造明確的輪廓

Ⅰ期　以外牆創造明確的輪廓

佩爾斯宅（1911，柏林，德國）

Ⅱ期　複雜的輪廓

複雜化！

開始分離牆面

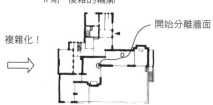

沃爾夫宅（1925–1926，古本，德國）

Ⅲ期　以庭院四周的外牆創造明確的輪廓

有車庫的中庭住宅設計案（1934）

Ⅳ期　以水平樓版創造明確的輪廓
「水平樓版的空間」

雷索宅設計案（1938，傑克森霍爾，美國）

● 詳見拙作《20世紀的住宅》（1994）頁52–57。

Q 結構的H形鋼因耐火被覆無法外露時，密斯如何處理？

▼

A 以H形鋼作為窗戶的中樓。

玻璃帷幕高層建築湖濱公寓（1951），<u>結構的H形鋼加上混凝土等</u>
<u>耐火被覆</u>。鋼在500℃的高熱時強度會減少一半，所以摩天大樓必
須有耐火被覆。密斯想讓湖濱公寓的H形鋼外露，如同同時期的范
斯沃斯宅，因而<u>使用H形鋼作為支撐玻璃窗的中樓，並將其塗黑，</u>
<u>形成有大量縱線的俐落設計。</u>

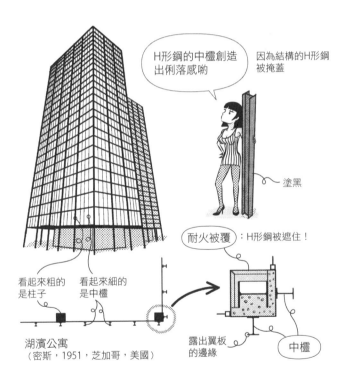

H形鋼的中樓創造
出俐落感喲

因為結構的H形鋼
被掩蓋

塗黑

耐火被覆：H形鋼被遮住！

看起來粗的　看起來細的
是柱子　　　是中樓

湖濱公寓
（密斯，1951，芝加哥，美國）

露出翼板
的邊緣

中樓

<div style="text-align:right">

4

梁柱構架（柯比意、萊特、密斯等人）

</div>

● 芝加哥環密西根湖的湖濱大道旁，聳立著兩座外觀相同但坐向不同的玻璃帷幕塔。以
前帶學生到當地參觀時，司機曾問筆者一個單純的問題：「這棟建築哪裡好？」當時
隨口應付道：「這是歷史上首見的玻璃帷幕高層集合住宅，所以值得一看。」密斯設
計的這類玻璃帷幕建築，一般人看來似乎是很無趣的大樓。玉米狀的公寓大廈、哥德
復興樣式的辦公大樓，在芝加哥更受歡迎。

Q 密斯設計的伊利諾理工學院建築系系館「皇冠廳」，為了實現水平
樓版之間的同質空間，運用了什麼樣的巧思？

▼

A 廁所、小教室等需以牆圍出的房間配置在半地下室，上層空間的牆
面減至最少，大型的梁向上貫穿屋頂，使天花板得以平滑。

需以牆圍出的房間數量一多，就會破壞同質性、開放性，所以將小
房間配置在半地下室，讓上層的空間保持開放。再加上大型的梁向
上貫穿屋頂樓版，屋頂樓版呈懸吊狀態，不被梁區分的空間、平滑
的天花板因而得以實現。從外緣可見地板、屋頂樓版的厚度，由兩
個平面產生空間這樣的結構，從外觀亦可得見。

伊利諾理工學院建築系系館「皇冠廳」（密斯，1956，芝加哥，美國）

天花板因為沒有梁
而平坦

中樑　柱
兩者都是H形鋼、塗黑

小房間集中在
半地下室，
讓上層開放

大型的梁貫穿
屋頂，屋頂呈
懸吊狀

樓版之間的
空間

走下一樓，
前往教室、廁所等

隔間牆高度
未及天花板

- 密斯從1939年開始參與伊利諾理工學院的整體計畫，執行了數座教學大樓、教堂等
 設計。皇冠廳是建築、都市計畫暨設計館。

＊參考文獻　**10**）**13**）**75**）～**80**）

Q 為了讓伊利諾理工學院建築系系館「皇冠廳」的屋頂樓版從外側看起來更薄，運用了什麼樣的巧思？

▼

A 天花板在窗邊處往上提，讓屋頂樓版從外側看起來更薄。

天花板面在靠窗處向上壓縮，從外側看起來屋頂樓版就會變薄。巴塞隆納館的屋頂樓版頂面在端部斜切向下，理所當然也讓屋頂看起來很薄。這是在外觀營造出輕薄、俐落水平面的技巧。附帶一提，重建的巴塞隆納館屋頂樓版做成平坦狀。

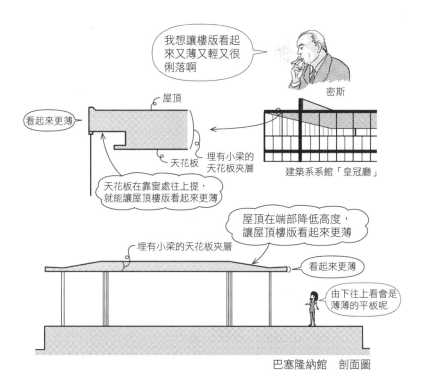

我想讓樓版看起來又薄又輕又很俐落啊

密斯

屋頂

看起來更薄

天花板

埋有小梁的天花板夾層

建築系館「皇冠廳」

天花板在靠窗處往上提，就能讓屋頂樓版看起來更薄

屋頂在端部降低高度，讓屋頂樓版看起來更薄

埋有小梁的天花板夾層

看起來更薄

由下往上看會是薄薄的平板呢

巴塞隆納館　剖面圖

<div style="text-align:right">

4

梁柱構架（柯比意、萊特、密斯等人）

</div>

● 巴塞隆納館剖面圖改繪自《建築文化》（1998年1月號，頁105）。

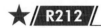

Q 密斯的柏林新國家美術館以八根柱子支撐巨大的屋頂樓版，採用什麼樣的結構？

▼

A 梁以格子狀架設的格子梁版。

以鬆餅點心的圖樣，將梁架設成正方形網格狀，樓版厚度變薄的同時，也強調空間的同質性。<u>密斯自1920年代開始使用正方形網格</u>，新國家美術館的天花板結構以正方形網格呈現。與伊利諾理工學院建築系系館「皇冠廳」一樣，被牆包圍的房間設置在地下室，上層是保持開放的「水平樓版的空間」。

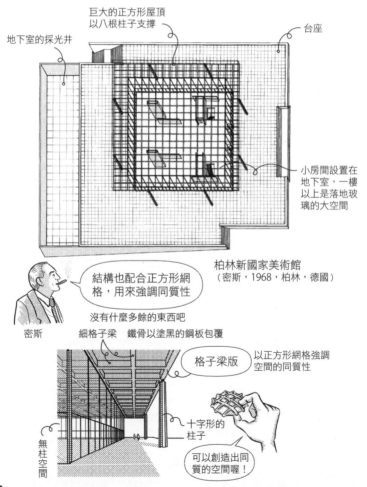

巨大的正方形屋頂以八根柱子支撐

台座

地下室的採光井

小房間設置在地下室，一樓以上是落地玻璃的大空間

柏林新國家美術館
（密斯，1968，柏林，德國）

結構也配合正方形網格，用來強調同質性

沒有什麼多餘的東西吧

密斯　　細格子梁　鐵骨以塗黑的鋼板包覆

格子梁版

以正方形網格強調空間的同質性

十字形的柱子

無柱空間

可以創造出同質的空間喔！

＊ 參考文獻　10）13）75）～80）

Q 建築的機能與形、空間之間的對應，基於什麼樣的想法？

A 大致可分為兩種：①依機能分別對應形、空間；②將各種機能放入單一的形、空間。

包浩斯校舍區分宿舍、教室、工作坊區塊，整體以動態構圖集結，屬於①的例子。同為校舍建築的伊利諾理工學院建築系系館「皇冠廳」，則是在巨大的單一空間裡放入各種機能，屬於②的例子。為了實現②，小房間被限制在半地下室。密斯曾在混凝土造田園住宅設計案中嘗試①，移居美國前開始思索②。複雜的整體輪廓線，隨著時間推移而輪廓越發單純，終於在1950年代臻至將牆面減到最少的「水平樓版的空間」。

①依機能分別對應形、空間

包浩斯校舍
（葛羅培，1926，德紹，德國）

②將各種機能放入單一的形、空間

為了實現②，小房間被限制在半地下室

伊利諾理工學院建築系系館「皇冠廳」（密斯，1956，芝加哥，美國）

就連密斯在早期也曾依機能劃分區塊

早期複雜的輪廓漸趨單純

混凝土造田園住宅（密斯，1923）

4

梁柱構架（柯比意、萊特、密斯等人）

柏林新國家美術館和伊利諾理工學院建築系系館「皇冠廳」一樣，基於②的考量，希望在水平樓版覆蓋的一樓大空間裡可隨狀況應變，因而將小房間置於地下室。在廣闊的同質空間中，只要適當隔間，就能因應不同時間的機能需求的「水平樓版的空間」、通用空間、同質空間，在辦公大樓、商業大樓等領域擴及全球。

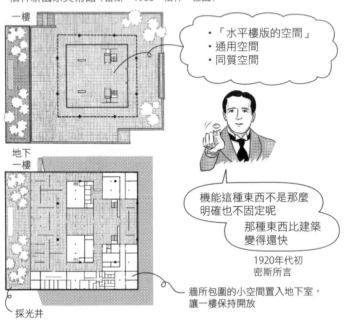

柏林新國家美術館（密斯，1968，柏林，德國）

一樓

• 「水平樓版的空間」
• 通用空間
• 同質空間

地下
一樓

機能這種東西不是那麼明確也不固定呢

那種東西比建築變得還快

1920年代初
密斯所言

牆所包圍的小空間置入地下室，讓一樓保持開放

採光井

- 1920年代早期，密斯曾與同輩建築師韓林發生爭論。密斯對韓林說：「你啊就讓空間隨心所欲變大吧。」「可以在裡面自由來回走動，方向也不固定！還是那些人會怎麼使用，你知道得一清二楚？人們是否會如我們所想的那樣使用建築，不是完全不知道嗎？機能這種東西不是那麼明確也不固定。那種東西比建築變得還快。」（引自：《評傳密斯・凡德羅》，2006，頁118，底線為筆者加註）建築的機能模糊，應該將空間擴大、使其同質來因應，密斯在早期階段就指出了這一點。
- 近代建築有一句口號是機能主義，嘗試以機能來塑造建築的形，這種想法古代建築早已出現。提出「形隨機能」的蘇利文，積極以鑄鐵和陶瓦打造與機能無關的裝飾，這些裝飾讓他的建築比其他建築更耀眼。

Q 路康設計的理查茲醫學研究實驗室如何處理空間？

▼

A 空間被分離成以各自的獨立結構支撐的單元。

為了不造成妨礙，仿效密斯將研究所、實驗室等的柱子設置在角落，以大跨距打造寬闊的空間，再將其隔間區分使用，成為近代建築的常態。然而，理查茲醫學研究實驗室（1957-1964）中，由梁支承的正方形單元連結成格子狀，空間從一開始就加入許多分節。此外，各單元附加塔狀的樓梯、設備的服務核，整體呈現宛如高塔集結一體的外觀。這種服務核與塔狀的造形，衍生出眾多只模仿了造形的仿作。

路康的演進歷程大致如下：①1930年至1950年：近代建築的結構，②1950年至1960年：空間單元的分離，③1960年後：以中心展開的空間單元的統合。獨立的結構與有採光的空間單元被個別分離，再將它們集結，這樣的想法與近代建築的演化背道而馳。

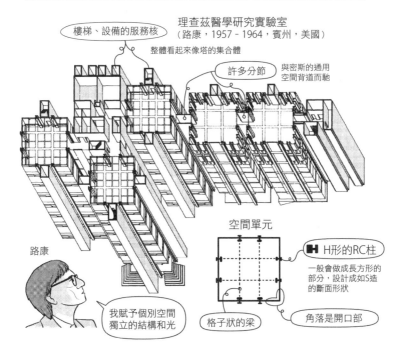

樓梯、設備的服務核

理查茲醫學研究實驗室
（路康，1957－1964，賓州，美國）

整體看起來像塔的集合體

許多分節

與密斯的通用空間背道而馳

空間單元

路康

我賦予個別空間獨立的結構和光

H H形的RC柱

一般會做成長方形的部分，設計成如S造的斷面形狀

格子狀的梁

角落是開口部

● 關於路康的空間結構，請參見拙作《路康的空間結構》。

＊ 參考文獻　**13**）

4

梁柱構架（柯比意、萊特、密斯等人）

Q 阿爾托的空間結構特徵有哪些？

▼

A ①波浪狀曲面，②插入扇形的長方形平面。

阿爾托在早期嘗試了正統的古典主義建築和近代建築，接著開始出現波浪狀曲線、扇形等獨具特色的設計。在僵化的近代建築長方體中，適度、即興地使用曲線和不同類型的材料，讓設計變得優雅。

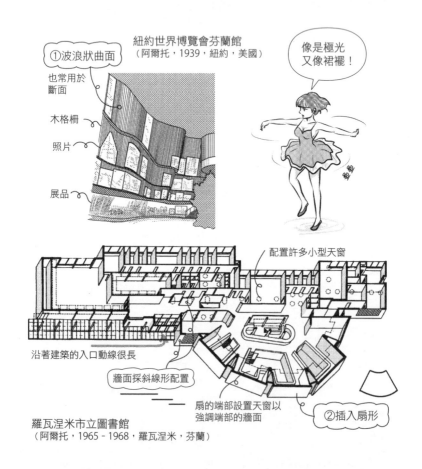

①波浪狀曲面

紐約世界博覽會芬蘭館
（阿爾托，1939，紐約，美國）

像是極光
又像裙襬！

也常用於
斷面

木格柵

照片

展品

配置許多小型天窗

沿著建築的入口動線很長

牆面採斜線形配置

扇的端部設置天窗以
強調端部的牆面

②插入扇形

羅瓦涅米市立圖書館
（阿爾托，1965－1968，羅瓦涅米，芬蘭）

● 羅瓦涅米位處寒冷地帶（筆者在九月造訪時已細雪紛飛），但圖書館有許多小型天窗，室內整體相當明亮。雖然扇形常用於會堂、大學等諸多建築，羅瓦涅米市立圖書館的扇形卻讓筆者留下最深刻的印象。

Q 阿爾托使用什麼樣的材料？
▼
A 經常使用磚、木等自然材料。

1920年代，阿爾托曾將外牆漆成白色，但1930年代後偏好使用磚、木。卡雷住宅在天花板、牆、窗等處的重點部分使用木材，與白牆形成對比，近代建築所剔除的柔軟、優雅在住宅中重生。

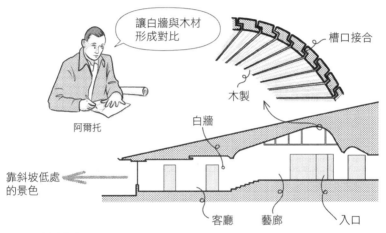

讓白牆與木材形成對比

槽口接合

木製

阿爾托

白牆

靠斜坡低處的景色

客廳　藝廊　　入口

卡雷住宅（阿爾托，1959，巴黎郊區，法國）
┆
原文為Maison Louis Carré
maison是法文「家」之意
尼姆有同名的古羅馬神殿
「方形神殿」（Maison Carrée）

4

梁柱構架（柯比意、萊特、密斯等人）

- 位於巴黎郊區的卡雷住宅，業主是與柯比意熟識的卡雷，他沒有委託柯比意而找了阿爾托設計這座藝廊兼住宅（筆者認為這是正確的選擇）。若無法造訪芬蘭欣賞阿爾托的建築，筆者推薦可入內參觀的卡雷住宅。

- 1930年代至1950年代，近代建築驅逐了樣式建築，不具裝飾且抽象的「作為量體的建築」狂潮席捲全球各地城市。就像是為了補足千篇一律的近代建築設計，箱體上附加各地既有的設計、善用材料的設計、曲線、曲面的設計。活躍於芬蘭的阿爾托，針對中歐興起的近代建築，加入其獨特的品味。筆者欣賞阿爾托的建築時，對他那種並非以理性，而是感性且即興使用各部分材料的方式、使用曲面的方式感到驚嘆，甚至慶幸建築界有阿爾托這號人物。

Q 什麼是輕骨式構架？

A 18世紀末在芝加哥發明，其後普及美國的木造工法。

木造以梁柱組成的梁柱構架式工法，無論日本或歐洲都曾採用。運用梁柱構架式工法時，在梁、柱的接合處需要加入一些巧思。輕骨式構架（亦稱氣球構架）是每隔約50cm置入柱的二分之一到三分之一寬的間柱，再以釘上板材的方式固定、組裝的工法。施工上只要裁切和釘釘子就可建造，不需要仰賴技術嫻熟的工匠。

根據建築史學者吉迪恩的說法，輕骨式構架是在芝加哥市政府擔任技術人員的喬治‧華盛頓‧史諾發明的。★釘的大量生產和製材機器的改良也出現在同一時期。截至1870年為止，輕骨式構架亦稱芝加哥結構。換言之，這是有別於S框架結構的另一種芝加哥構架。一開始曾被嘲笑像氣球一樣的構架，因工法簡單合理又堅固，很快普及開來，現在已是美國木造住宅的主流。日本在明治早期，首次在北海道開拓使廳舍的建築使用輕骨式構架。20世紀末，建設省頒布、住宅金融公庫將其規格化、三井住宅量產後，才正式引入日本。在日本通稱為2×4工法，正式名稱是框組式工法。

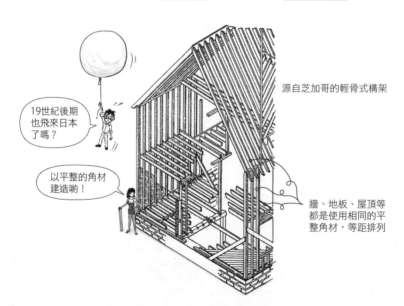

源自芝加哥的輕骨式構架

19世紀後期也飛來日本了嗎？

以平整的角材建造�哟！

牆、地板、屋頂等都是使用相同的平整角材，等距排列

★原注：引自：吉迪恩，《空間‧時間‧建築》，1976，頁418。

Q 地板構材頂面的高度，在2×4工法與梁柱構架式工法中有什麼不同？

A 2×4工法中所有地板構材頂面的高度齊平，梁柱構架式工法（在來軸組構法）中梁與地板格柵頂面的高度不同。

既有的地板結構中，梁與地板格柵以直角相交組合。地板格柵的頂面比梁的頂面高，所以即使在上面釘上板材，也無法僅靠這個作法就使構材之間維持直角。因此，在水平方向加入隔撐，也就是<u>火打梁</u>來應對。

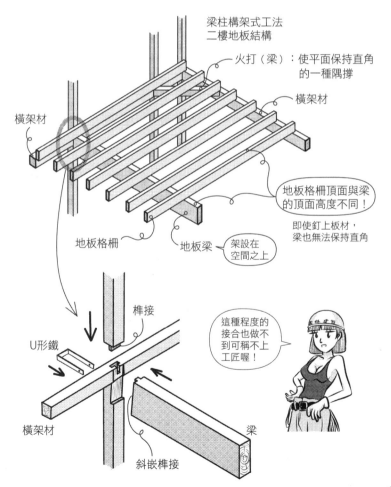

梁柱構架式工法
二樓地板結構

火打（梁）：使平面保持直角的一種隔撐

橫架材

橫架材

地板格柵頂與梁的頂面高度不同！

即使釘上板材，梁也無法保持直角

地板格柵

地板梁　架設在空間之上

榫接

U形鐵

這種程度的接合也做不到可稱不上工匠喔！

橫架材

梁

斜嵌榫接

　　2×4工法不是用地板格柵，而是只以梁架設於牆與牆之間（雖然該構材在2×4工法中稱為地板格柵），梁的頂面齊平。只要再在其上釘附板材，就能維持直角。此外，梁在牆面端部的接合處，僅需置於牆上的水平構材之上，不需再特別加工接合處。構材裁切成正確的長度，再行組裝、釘上釘子即可完成。

英寸　1英寸＝25.4mm
2″×4″→38mm×89mm
（日本的規格）

牆和地板都是組裝框架後以合板固定喲

2″×4″、2″×6″等
豎框

頂面是平板！

梁（2″×4″工法中稱地板格柵）架在牆上，
放上板材釘上釘子即可

地板格柵　2″×□

455
（303）

梁的加勁材

由跨距、格柵間距、合板厚度決定
（依地板格柵跨距表設定）

只以釘固定

平整的板狀椽木
每隔303mm排列

學習自萊特
的結構

自由學園明日館講堂（遠藤新，1927，2017整修，東京）

● 2×4是2英寸×4英寸的角材，日本的規格是38mm×89mm。此外，近來的牆壁不是2×4，而傾向使用2×6（38mm×140mm）。
● 萊特的弟子遠藤新設計的自由學園明日館，平整板狀的椽木以303mm的間距排列再釘住固定的方式，完全是2×4工法。應是他師承萊特，才在很早的階段就採用這種結構工法。

Q 2×4工法為什麼適合木造的預鑄建築？

▼

A 若是平整角材（框）釘上平板做成預鑄板的工序都可在工廠完成，接著只要在工地現場組合預鑄板就能完成結構體。

🔲 pre是指事先，fabricate是製造的意思，事先在工廠完成到某種程度，再搬入工地現場，稱為<u>預鑄（prefabrication）</u>，簡稱Prefab。<u>梁柱構架式工法需要組裝梁、柱，很難減少現場的作業量；2×4工法只要事先製作預鑄板，就可在工廠完成大部分工序。</u>因為是架設地板之後，在再其上組合預鑄板，亦稱<u>平台式工法</u>。當然，也可以不在工廠製作預鑄板，直接在工地現場一根一根搭建骨架。

框組式工法（2×4工法）

「組」裝「框」架成
「牆」豎立在地板之上

先建造地板（平台），
再在其上豎立牆面。
先在工廠生產預鑄板，
後以起重機組裝的預鑄
建築工期短

牆面貼有板材

牆、地面：釘上板材使平行四邊形不會扭曲
（創造面剛度）

4

梁柱構架（2×4工法）

Q 木造梁柱構架式工法的承重牆受2×4工法影響，產生什麼樣的轉變？

▼

A 導入藉由釘上合板創造面剛度的方法。

日本至近世為止的梁柱構架式工法以<u>長押、貫、竹小舞壁</u>（編織竹材後，表面塗抹土泥的土牆）等來防止柱子傾倒。近代以後構材變細，藉由釘上斜撐來賦予牆面剛度。雖然古代就有<u>斜撐</u>，但或許因為日本人討厭斜線的感性，很少使用。阪神淡路大地震（1995）時，大量建築因為斜撐或柱鬆脫而倒塌，後來積極採用<u>斜撐金屬扣件、金屬抗拉拔支座</u>（柱不立於地檻之上，而是將柱直接與基礎接合的金屬扣件）。再者，只靠斜撐強度不夠時，<u>設法仿效2×4工法，在柱側加墊合板每隔15cm等釘上釘子，創造強度（面剛度）</u>。

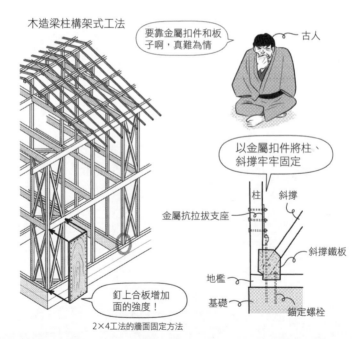

木造梁柱構架式工法

要靠金屬扣件和板子啊，真難為情　　古人

以金屬扣件將柱、斜撐牢牢固定

柱　斜撐

金屬抗拉拔支座

斜撐鐵板

地檻

基礎

錨定螺栓

釘上合板增加面的強度！

2×4工法的牆面固定方法

• 觀察歐美的木造建築，從其施工的粗糙，便能意識到日本工匠技術多麼高超。歐洲認為木造是二流的建築，但在日本一流的建築也是木造。日本的木造技術因而從古至今一直是世界頂尖水準。然而，因為過於尊重古老的技術，使得日本無法像美國一樣勇於理性判斷，很多工匠抗拒使用金屬或合板。

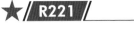

Q 木造梁柱構架式工法的地板受2×4工法影響，產生什麼樣的轉變？

A 導入省略地板格柵、藉由釘上合板創造地板面剛度的方法。

梁柱構架式工法中，地板和牆面一樣，以合板來維持直角的作法大幅增加。為了讓合板的強度在梁、橫架材等處均發揮作用，必須使這些構材的頂面齊高。傳統的接合方式很難讓頂面平坦，所以使用2×4中的梁支承金屬扣件、預切（事先在工廠裁切）的接合部分等來接合，使頂面平坦。因為沒有地板格柵，亦稱無地板格柵工法（梁同時擔負地板格柵的作用）等。這種地板工法明顯受到2×4，也就是源自芝加哥的輕骨式構架影響，也可説是日式工法混合了2×4工法。

使頂面平坦
合板 厚15～18mm
平整的梁
橫架材
梁支承金屬扣件
455mm
真是相當簡單的地板呢
無地板格柵工法
不用地板格柵，直接將合板鋪在梁上的工法
使頂面平坦
合板 厚24～28mm
910mm
以魚尾板螺栓拉緊
嵌入鳩尾搭接
預切的接合部分

4

梁柱構架（2×4工法）

Q 什麼是木造梁柱構架衝梢接合工法？

A 將衝梢橫向釘入金屬扣件來接合的木造梁柱構架工法。

事先在工廠裁切的梁柱也可預先裝上金屬扣件。在工地只要將梁、柱等插入金屬扣件，橫向釘入衝梢。外側只會露出衝梢的釘帽。地板的梁以90cm的間距架設成正方形格子狀，釘上厚度24mm、28mm的合板創造剛度。

組裝時，在梁上只插入上方的衝梢，由上往下壓入金屬扣件，再從側面釘入下方的衝梢即可

梁支承金屬扣件

衝梢 drift pin

請打造不讓祖先蒙羞的木造建築！

日本的一流建築也是木造的喔

約900

長寬約900的方格

很好，橫材上面會變平呢！

鋪上合板的話，平面就不容易扭曲

不設地板格柵的無地板格柵工法

梁支承金屬扣件

衝梢

24、28mm厚的合板

每隔約150mm釘上釘子

● 日本的木結構原本是外露的，所以搭接、對接都相當發達。然而，如今連搭接、對接部分都可輕易在工廠以預切方式生產，實驗結果顯示這種方式比手工刻鑿的搭接、對接更耐久。更甚者，衝梢接合工法也開始普及。筆者遺憾地認為手工刻鑿搭接、對接的技術終將消失。

Q 三角形屋架受推力作用嗎？

▼

A 受推力作用。

無論日本或歐洲，原始的家屋和底層階級居所都經常以山形的方式，將桿件組成三角形屋架（合掌、叉首）。這可說是人類最簡易的遮風避雨之處。日本很多挖掘豎穴作為牆壁的建築，所以稱為豎穴住居。三角形屋架和拱一樣，受向外擴張的推力作用，因應之道是將屋架插入土中、在周圍堆放土或石等。

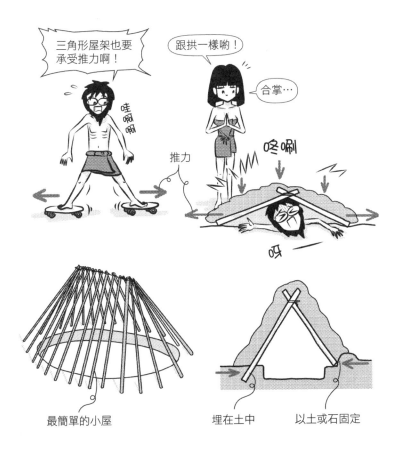

最簡單的小屋　　　　　　　　埋在土中　　　以土或石固定

5

木造屋架

Q 日本的合掌造民家如何抵抗合掌（叉首）的推力？

▼

A 將叉首的底部削尖，插入梁中來抵抗推力。

合掌造的民家是合掌（叉首）結構的三角形屋頂，為了使其底部不向外擴張，將叉首的底端插入梁之中。斜向的合掌材（椽木、登梁★）與梁的搭接處，受叉首向外擴張的推力作用，梁可有效承受拉力而能夠抵銷推力。斜度越陡，推力就會越弱。這個道理就像相較於半圓拱，尖拱承受的推力更小。合掌材與梁組成的三角形結構是一種單靠軸力組成的桁架。

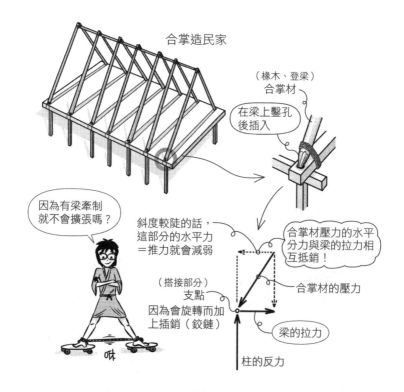

合掌造民家

（椽木、登梁）
合掌材

在梁上鑿孔
後插入

因為有梁牽制
就不會擴張嗎？

斜度較陡的話，
這部分的水平力
＝推力就會減弱

合掌材壓力的水平
分力與梁的拉力相
互抵銷！

（搭接部分）
支點
因為會旋轉而加
上插銷（鉸鏈）

合掌材的壓力

梁的拉力

柱的反力

啪

• 可見於日本岐阜縣白川鄉等處的著名合掌造民家，為了讓積雪自然掉落，將屋頂內側作為儲藏鋪設屋頂之用的茅草、養蠶等空間，做成坡度陡峭的屋頂。

★譯注：兼用作屋架，斜向架設的梁。

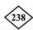

Q 日本的合掌造民家如何因應使合掌材彎曲的力？

▼

A 在合掌的中段置入水平的梁來承受壓力。

合掌造的民家與結構力學練習題的三角形桁架不同，重量不會只作用在三角形頂點的插銷。為了支撐沉重的屋頂，讓合掌材的中段也負荷重量。因此，與一般的梁相同，承受使其彎曲的力，也就是彎矩。因應方式是在合掌造民家的中段加入水平的梁來承受壓力，藉此抵抗而使合掌材不會彎曲。有時會以該水平梁支撐三、四樓的樓版。從三角形屋架頂端垂吊構材，再由此往斜上方架設隔撐的桁架，可見於古羅馬以後的歐洲，這是由隔撐來抵抗彎曲。

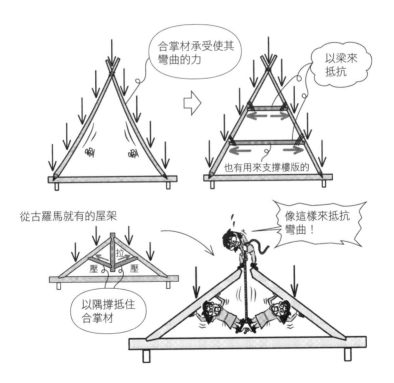

合掌材承受使其彎曲的力

以梁來抵抗

也有用來支撐樓版的

從古羅馬就有的屋架

拉

壓　　壓

以隔撐抵住合掌材

像這樣來抵抗彎曲！

5

木造屋架

Q 歐洲古代的屋架使用了桁架嗎？

▼

A 歐洲古代建築的屋架經常使用木造桁架。

無論希臘或羅馬，桁架一般都是木造，但17世紀初整修萬神殿門廊（柱廊玄關）的屋架時，發現青銅製桁架。搭接、對接處使用了釘具。

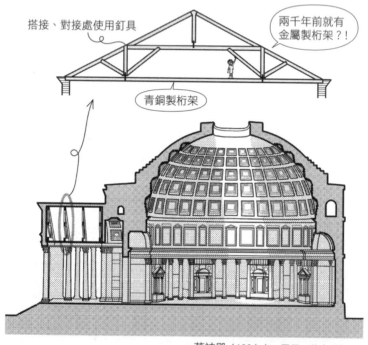

搭接、對接處使用釘具

兩千年前就有金屬製桁架？！

青銅製桁架

萬神殿（128左右，羅馬，義大利）

• 萬神殿的桁架圖，引自：坪井善昭等，《「寬度」「長度」「高度」的結構設計》，2007，頁44。

Q 什麼是中柱式桁架？

▼

A 三角形的中央是承受拉力的短柱，從短柱底部朝三角形屋架斜向伸出隅撐的桁架。

如下圖的三角形桁架是<u>中柱式桁架</u>。R225 下圖的桁架則是中央垂吊的短柱延伸至梁的形式。初期仿羅馬式的<u>早期基督教建築中，以木造方式搭建了屋頂和天花板</u>。伯利恆的聖誕教堂，屋架以中柱式架設。教堂會用蠟燭而有火災之虞，所以仿羅馬式的天花板多是石造、磚造。

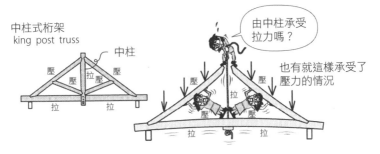

中柱式桁架
king post truss

聖誕教堂（330，527–565重建，伯利恆，巴勒斯坦）

5

木造屋架

Q 建築師帕拉底歐的著作《建築四書》中畫有桁架嗎？

▼

A 在實際建成的桁架橋、羅馬的巴西利卡風格廳堂的圖中，畫有木造桁架。

《建築四書》收錄多張木造桁架橋的圖面，下圖的契斯蒙河木橋實際建造完成。此外，下圖的埃及式廳堂設計為羅馬的巴西利卡風格。巴西利卡是羅馬作為審判、集會等之用的長方形平面建築，挑空兩層的房間上部露出中柱式桁架，周圍以柱式圍繞。

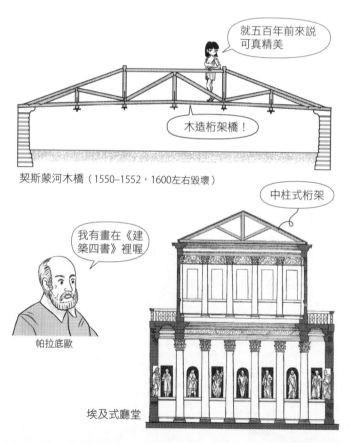

就五百年前來説可真精美

木造桁架橋！

契斯蒙河木橋（1550–1552，1600左右毀壞）

中柱式桁架

我有畫在《建築四書》裡喔

帕拉底歐

埃及式廳堂

- 帕拉底歐是後期文藝復興的建築師，實際興建了許多作品，同時一邊撰寫《建築四書》，影響力遍及英國等各個國家。威尼斯的多座教堂，以及維琴察的許多別墅、劇院、巴西利卡等，留存至今。

＊ 參考文獻 52）

Q 什麼是日式屋架、西式屋架？

▼

A 在梁之上豎立承受壓力的短柱以支撐屋頂的是日式屋架（和小屋）；組合三角形的骨架形成桁架以支撐屋頂的是西式屋架。

如下圖所示，將書本半開成山形，再豎立支撐桿的是日式屋架，以線綁住的則是西式屋架的原理。日式屋架、西式屋架只是粗略且便宜行事的稱呼。西式屋架的梁受拉力作用，日本的合掌造也屬於這類結構。此外，歐洲有許多由短柱承受壓力的例子。明治時代以後，日本也盛行使用類似中柱式桁架的西式屋架建造。1970 年代，日本正式引入 2×4 工法（木造框組式工法，近來則傾向在牆壁使用 2×4 角材）的屋架，西式屋架的三角形桁架中，拉力作用在梁之上。

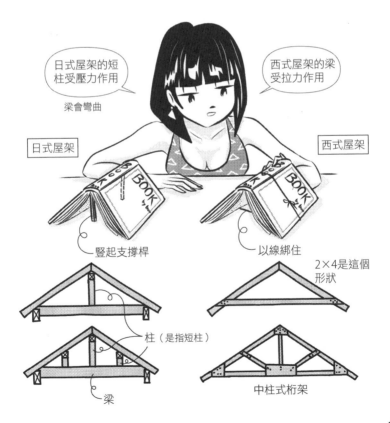

日式屋架的短柱受壓力作用

西式屋架的梁受拉力作用

梁會彎曲

日式屋架

西式屋架

豎起支撐桿

以線綁住

2×4 是這個形狀

柱（是指短柱）

梁

中柱式桁架

5

木造屋架

Q 什麼是短中柱式屋架？

A 從豎立在梁上的短柱向東西南北伸出隅撐以支撐的屋架。

延伸到梁中央的中脊梁處的柱是<u>中柱</u>；只有一半的中柱，再由此向東西南北延伸出隅撐，稱為<u>短中柱</u>。短中柱式屋架常見於如下圖的中世紀英國莊園大屋。只在梁上置放短柱，短柱受壓力作用，就成了日本的<u>日式屋架</u>。柱承受的是壓力或拉力，依三角形的組合方式、搭接的作法而異。短中柱明顯是受壓力作用。

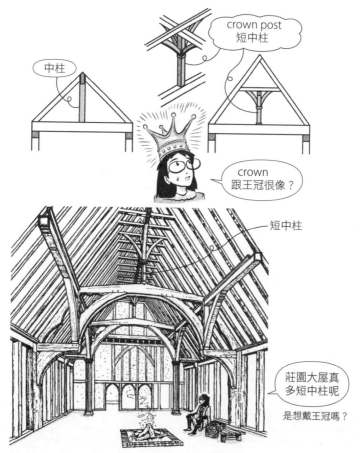

蒂普托夫斯莊園大屋（1348–1367左右，艾塞克斯郡，英國）

＊ 參考文獻　86）87）

Q 什麼是偶柱？

▼

A 在梁的中央附近，左右對稱設置的成對短柱。

設置在梁的中央處僅有一根的是中柱、短中柱，兩根則是偶柱，日文稱為對束、夫婦束。採用梁上設置短柱的方式，梁的長度會受到限制。因此，從左右兩側的牆面突出、延伸出小梁和隅撐等，來打造木造拱、托臂梁等。

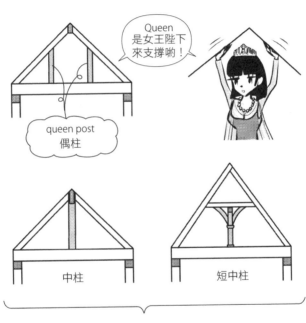

Queen
是女王陛下
來支撐唷！

queen post
偶柱

中柱

短中柱

梁的長度有限制

托臂梁、拱等

突出
伸出

5

木造屋架

Q 什麼是剪式斜撐？

▼

A 隅撐形成如剪刀的╳字形來支撐三角形屋架的結構。

從斜下方支撐的隅撐是為了不讓三角形屋架彎曲，左右兩側的隅撐
形成剪刀狀、╳字形的是<u>剪式斜撐</u>。在中世紀的英國，用來建造小
型教堂、農家建築等的屋架。剪式斜撐的結構有如右下結構圖所示
以兩層組成的，也有在木造拱上附加剪式斜撐等各種類型。

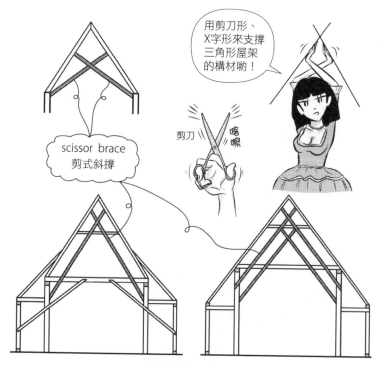

用剪刀形、
╳字形來支撐
三角形屋架
的構材喲！

scissor brace
剪式斜撐

剪刀　喀嚓

中世紀英國農家

＊ 參考文獻　**87**）

Q 如果三角形屋架構材彎曲向上提起，力會如何作用？

▼

A 彎矩、推力同時變小。

與磚石結構的拱相同，作用在斷面上的力幾乎只有壓力。換言之，導致構材曲折的彎矩將會變小。如下圖所示，相較於身體直挺時，身體彎曲比較感覺不到讓自己曲折的作用力。此外，若三角形屋架構材的支點周圍與地面幾近垂直，就會如同尖拱，向外擴張的力、推力都會變小。中世紀的英格蘭中西部、西北部，採用彎曲的三角形屋架構材，以稱為 <u>crack</u> 的工法興建民居。

crack工法（中世紀，英格蘭）

要蓋出木造尖拱嗎？

crack

樓版以柱支撐

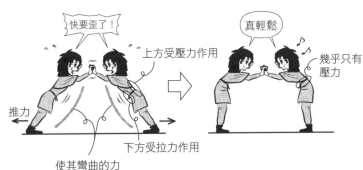

快要歪了！

上方受壓力作用

真輕鬆

幾乎只有壓力

推力

下方受拉力作用

使其彎曲的力

• 彎曲的構材組成三角形屋架的結構，埋入地面的部分較淺，支點可能因此旋轉，如此一來就很接近19世紀以後的S造、RC造<u>三鉸拱</u>。

5

木造屋架

Q 支撐三角形屋架的拱有木造的嗎？

▼

A 中世紀的英國、哥德式莊園大屋等建築曾使用。

前一節提到的工法是用於庶民住宅，將彎曲的三角形屋架抬升的木造拱，則使用在統治階級的建築。磚石結構的莊園大屋（莊園領主的宅邸）或小型教堂，經常使用如下圖所示的木造拱，作為結構的同時也是裝飾性的裸露屋架。

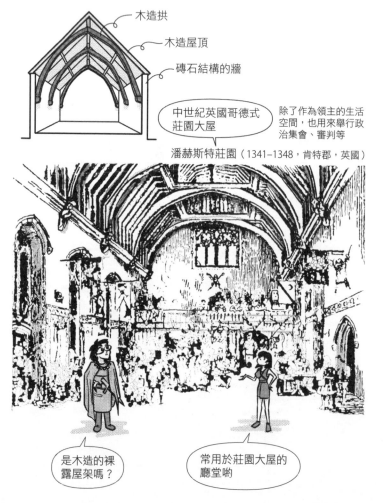

木造拱

木造屋頂

磚石結構的牆

中世紀英國哥德式莊園大屋

除了作為領主的生活空間，也用來舉行政治集會、審判等

潘赫斯特莊園（1341–1348，肯特郡，英國）

是木造的裸露屋架嗎？

常用於莊園大屋的廳堂喲

＊ 參考文獻 2）

Q 在中世紀的英國，最高級的木造裸露屋架是什麼？

A 托臂梁。

由隔撐支承的小梁向前伸出，整體成為拱形以支撐三角形屋架的，就是<u>托臂梁</u>。構材上添增雕刻和色彩。西敏廳是以托臂梁支撐屋頂的代表性範例。

托臂梁的裸露屋架

支柱
hammer post
懸臂托柱

小梁
hammer beam
托臂梁

像嗎？

槌
hammer

arch brace
拱形隔撐

隔撐
hammer brace
懸臂隔撐

最高級的屋架喲！

西敏廳
（耶維爾、赫蘭德，1394–1401，
倫敦，英國）

● 由於 1834 年的火災，中世紀的西敏宮除了西敏廳之外幾乎消失殆盡。

5

木造屋架

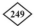

Q 什麼是尾垂木？

▼

A 在屋簷之下如尾巴般斜向伸出的構材，用以支撐屋簷的前端。

在多雨的日本，<u>屋簷大幅出挑，這一點與西方截然不同</u>。鋪設屋瓦會讓屋頂變重，大幅出挑的屋簷只以垂木支撐容易彎折。在屋簷前端豎立柱子和支撐桿又顯得不夠美觀。因此，以比垂木更粗的構材（尾垂木），從屋簷的前端深入建築內側，運用槓桿原理支撐屋簷。以柱頂為支點考量力矩平衡，就能知道尾垂木越往內延伸越有利。

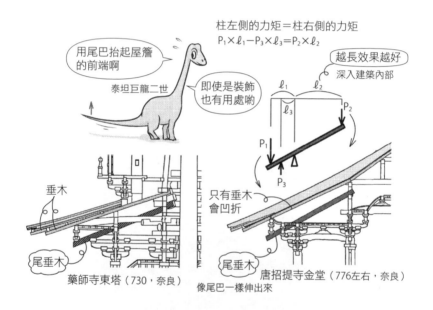

柱左側的力矩＝柱右側的力矩

$$P_1 \times \ell_1 - P_3 \times \ell_3 = P_2 \times \ell_2$$

用尾巴抬起屋簷的前端啊

泰坦巨龍二世

即使是裝飾也有用處喲

越長效果越好 深入建築內部

垂木

只有垂木會凹折

尾垂木

藥師寺東塔（730，奈良）

尾垂木

唐招提寺金堂（776左右，奈良）

像尾巴一樣伸出來

- 法隆寺、藥師寺東塔、唐招提寺都是以尾垂木來支撐屋簷的前端。<u>尾垂木之下，以組物＝斗＋肘木支撐</u>。這是古代從中國傳入日本的結構系統。當時的本瓦葺★約200kgf/m²（＝0.2tf/m² ＝ 2kN/m²），必須特別加工才能支撐屋簷。
- 唐招提寺金堂的屋頂，以最初的結構無法支撐整體，江戶時代整修時加寬了屋架內部的空間（抬升屋頂）並置入桔木（參見R240）。古代時，屋頂比現在所見的更低矮，設計朝水平方向延伸、擴張。後來明治時代整修時，進一步在屋架內置入了中柱；平成時代整修時，甚至在中柱之下設置建築長邊方向的桁架。雖然是古代的和樣建築，今日卻變成以西式屋架支撐。請參見竹中工務店官網的詳盡說明。西方有言「因拱不成眠」，指因拱或圓頂而煩惱不已，日本似乎可以說是「因屋簷不成眠」。

★譯注：丸瓦與平瓦交替鋪設。

 ＊參考文獻 23）88）89）

Q 什麼是組物的斗、肘木？

▼

A 斗是夾住桁、梁等來支承的正方形構材；肘木是為了支承斗，從支
　　點朝水平方向延伸的水平構材。

肘木多是由三個斗支撐的形態，出跳一次的<u>出組</u>、出跳兩次的<u>二手</u>
<u>先</u>、出跳三次的<u>三手先</u>等，種類繁多。藥師寺東塔採用最高級的組
物三手先。向前方出跳時，肘木同樣在牆的內側出跳，做成天秤狀
來支撐。

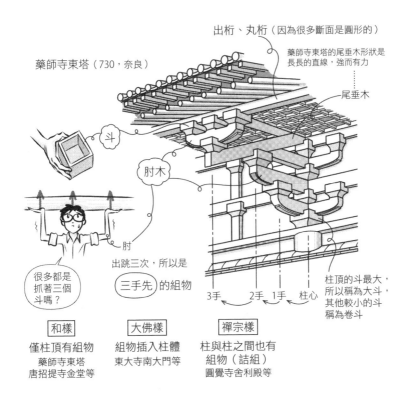

出桁、丸桁（因為很多斷面是圓形的）

藥師寺東塔（730，奈良）

藥師寺東塔的尾垂木形狀是
長長的直線，強而有力

尾垂木

斗

肘木

肘

很多都是
抓著三個
斗嗎？

出跳三次，所以是

三手先 的組物

3手　2手　1手　柱心

柱頂的斗最大，
所以稱為大斗，
其他較小的斗
稱為卷斗

和樣	大佛樣	禪宗樣
僅柱頂有組物	組物插入柱體	柱與柱之間也有組物（詰組）
藥師寺東塔 唐招提寺金堂等	東大寺南大門等	圓覺寺舍利殿等

* 和樣只在柱頂設置組物，大佛樣將組物插入柱體，禪宗樣連柱與柱之間也設置組物。
* 日本的住宅不用組物，使用範圍僅限於宗教設施。中國、朝鮮半島連住宅都會用斗栱。
* 日文的組物也就是<u>斗栱</u>，斗和栱含意相同。

Q 什麼是飛簷垂木？

▼

A 在原本的垂木（地垂木）前端，地垂木之上翹起的垂木。

 在地垂木的前端鋪設稱為<u>木負</u>的水平構材，以嵌合進梳齒之間的方式卡入飛簷垂木，並以此為支點，讓飛簷垂木往上翹。飛簷垂木的尾端釘在地垂木上，飛簷垂木內側的底部削成斜面，越往內越薄。最終形成更為優雅的兩層垂木，相較於地垂木，角度更接近水平，給人輕快的印象。

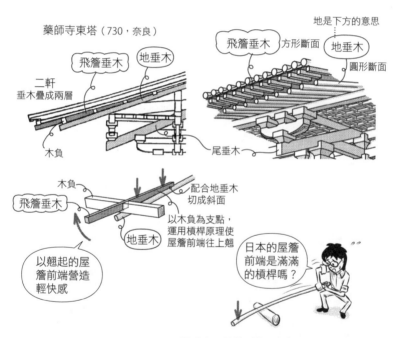

藥師寺東塔（730，奈良）

二軒
垂木疊成兩層

飛簷垂木　地垂木

木負

地是下方的意思

飛簷垂木　方形斷面　地垂木

圓形斷面

尾垂木

木負

飛簷垂木

配合地垂木切成斜面

地垂木

以木負為支點，運用槓桿原理使屋簷前端往上翹

以翹起的屋簷前端營造輕快感

日本的屋簷前端是滿滿的槓桿嗎？

尾垂木、飛簷垂木、桔木→全部是槓桿

- 飛簷垂木、地垂木（本來的垂木）、尾垂木、桔木（參見R240），全部是應用槓桿原理的構件。日本的屋簷與西方不同，必須大幅出挑，所以要有大的懸臂。木造建築的懸臂，僅能利用槓桿來產生。
- 法隆寺的垂木是一層，呈方形斷面。另一方面，藥師寺東塔的垂木，<u>在圓形斷面的地垂木之上，疊加方形斷面的飛簷垂木</u>，成為兩層。

＊ 參考文獻　88）

Q 藥師寺東塔與日本其他的塔最大的差異是什麼？

▼

A 附加裳階（從外牆向外伸出的簷狀部分），賦予屋頂大・小・大・小的律動；牆與緣（簷廊）從主體的柱心伸出，緣在屋頂之上懸空，藉由懸臂創造出動態且輕快、優美的形態。

法隆寺、醍醐寺、興福寺等塔的緣，都是搭建在屋頂之上。藥師寺東塔是將裳階的牆外推，簷廊因而在屋頂之上懸空，創造出懸臂的效果。組物的尾垂木也是長直線，強而有力地支撐大幅出挑的屋簷。這類附加裳階的屋頂結構，即使在中國也沒有明確的先例。

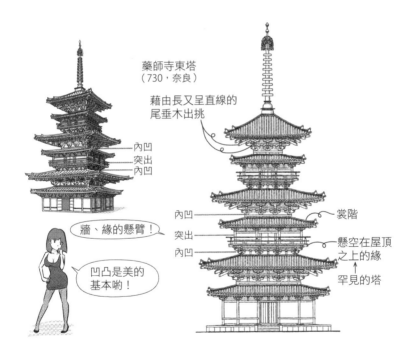

藥師寺東塔
（730，奈良）

藉由長又呈直線的
尾垂木出挑

內凹
突出
內凹

牆、緣的懸臂！

凹凸是美的
基本喲！

內凹

突出

內凹

裳階

懸空在屋頂
之上的緣

罕見的塔

● 相較於藥師寺東塔，其他的塔軀幹粗壯，屋頂看起來笨重不輕巧。筆者以前曾請教日本建築史專家是否有像東塔這樣緣懸空的塔，那位專家回答這很常見。牆與緣大幅突出，緣懸空在屋頂之上的結構，雖可見於鼓樓或門，但以塔來說，筆者至今未見第二座。雖然有些三重的塔是緣略微突出的，卻沒有連牆都外推的例子。落水山莊等近代建築常用的懸臂設計手法，其效果久遠之前即已實現。筆者逕自認為木造的塔是世界上最美麗的。

Q 什麼是桔木？

▼

A 設置在屋根裏（野小屋）＊內，運用槓桿原理支撐屋簷前端的構材。

桔木雖然類似尾垂木，但因位於屋架之內，可用原木材製作，也不需排列整齊。古代以垂木直接支撐屋頂，而在外露於屋簷處的垂木（地垂木）之上設置屋根裏（野小屋），再在其上架設支撐屋頂的垂木（野垂木）的野小屋方式，始於平安時代末期。其後又演變成在屋根裏（野小屋）設置粗壯的構材，用以發揮槓桿效果的桔木。禪宗樣的圓覺寺舍利殿以桔木支撐屋頂，屋簷下的組物越發被當作裝飾。不再擔負結構功能的組物，改以纖細的細瘦構材組裝。

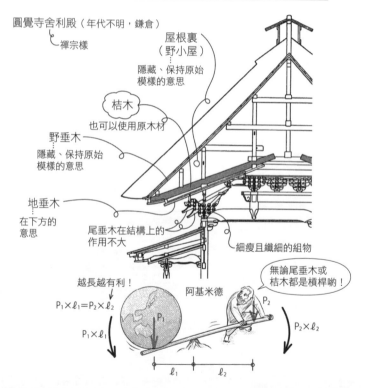

圓覺寺舍利殿（年代不明，鎌倉）
└ 禪宗樣

屋根裏
（野小屋）

隱藏、保持原始
模樣的意思

桔木
也可以使用原木材

野垂木
隱藏、保持原始
模樣的意思

地垂木
在下方的
意思

尾垂木在結構上的
作用不大

細瘦且纖細的組物

越長越有利！

$P_1 \times \ell_1 = P_2 \times \ell_2$

$P_1 \times \ell_1$

阿基米德

無論尾垂木或
桔木都是槓桿喲！

P_2

$P_2 \times \ell_2$

ℓ_1　　ℓ_2

• 斜度大的屋頂若不設野小屋，直接以垂木支撐，屋簷下方的斜度就會變大而笨重。屋簷下方越接近水平，給人的印象越輕快。很多建築為了防止屋簷下垂，後來整修時置入桔木。

＊譯注：屋頂的內側。野小屋是由下往上看不見的屋架部分。

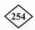
＊ 參考文獻　90 ）

Q 法隆寺樣式（飛鳥樣式）、和樣、大佛樣、禪宗樣的垂木如何排列？

▼

A 法隆寺樣式與和樣是平行垂木，大佛樣是隅扇，禪宗樣是扇垂木。

垂木基本上為平行排列，如果是寄棟屋頂、入母屋屋頂，要支撐屋角非常困難。法隆寺因為無法支撐整個屋角，後來增加了支柱。大佛樣只在屋角處做成扇形，使承重變得容易。禪宗樣將細瘦的垂木排列成扇形，實際上荷重幾乎都由屋架內的桔木支承。垂木更像被當作裝飾。請試著比較下方所示的屋簷仰視圖。

屋角的垂木也是平行　　　　只用隅木、肘木支撐很辛苦

平行垂木 ─ 法隆寺樣式
　　　　　 和樣

法隆寺金堂
（680左右，奈良）

只有屋角是扇垂木

隅扇　大佛樣

角落以扇形來支撐更容易喲！

咯咯　咯咯

東大寺南大門
（1199，奈良）

扇垂木　禪宗樣

以扇形架設細瘦的垂木
實際上支撐屋頂的是屋根裏（野小屋）的桔木

圓覺寺舍利殿
（年代不明，鎌倉）

5

木造屋架

Q 桔木如何排列？

▼

A 為了支撐屋頂的角落，排列成扇形。

大佛樣在屋角處將垂木排列成扇形以支撐屋角，<u>若使用桔木，在屋架內側排列成扇形，就能支撐不好處理的屋角部分。</u>此處的桔木並未外露，所以使用原木之類粗壯的材料，以任意的間距設置。興福寺東金堂曾在中世重建，採用和樣的平行垂木，但如下圖所示在屋頂內側以扇形排入桔木。

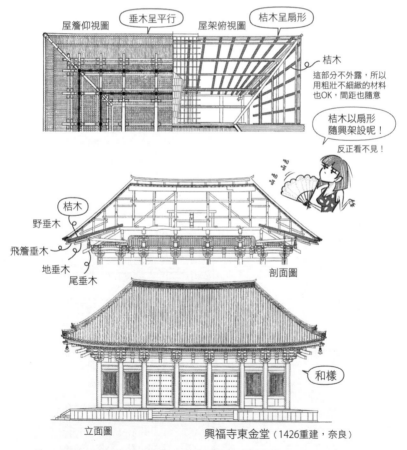

屋簷仰視圖　垂木呈平行　屋架俯視圖　桔木呈扇形

桔木

這部分不外露，所以用粗壯不細緻的材料也OK，間距也隨意

桔木以扇形隨興架設呢！

反正看不見！

桔木

野垂木

飛簷垂木

地垂木

尾垂木

剖面圖

和樣

立面圖　　興福寺東金堂（1426重建，奈良）

● 興福寺東金堂是復古風格的和樣，類似古代的唐招提寺，以西方的說法，散發著新古典主義般的氣息。

Q 古希臘的三種柱式是什麼？

▼

A 多立克柱式、愛奧尼亞柱式、科林斯柱式。

🟦 柱式是古希臘、羅馬的圓柱與關於其上的水平構材的樣式。古希臘主要是<u>多立克柱式</u>、<u>愛奧尼亞柱式</u>，罕見使用<u>科林斯柱式</u>。多立克柱式男性化且簡潔，愛奧尼亞柱式女性化且優雅，科林斯柱式則是華麗的柱式。

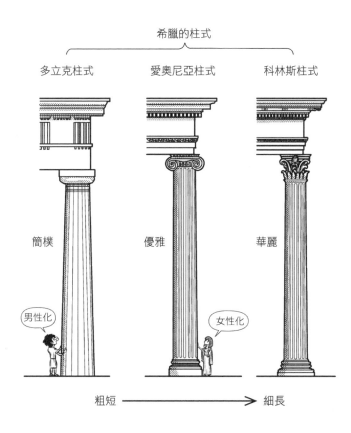

希臘的柱式

多立克柱式　　愛奧尼亞柱式　　科林斯柱式

簡樸　　　　　優雅　　　　　華麗

男性化　　　　女性化

粗短　━━━━━━▶　細長

<div style="text-align:right">

6

柱式與古典主義（希臘）

</div>

● 科林斯柱式是古羅馬偏好的柱式，著名的古代遺跡方形神殿（19 BC左右，尼姆，法國）、萬神殿（128左右，羅馬，義大利）都是科林斯柱式。

Q 多立克柱式和愛奧尼亞柱式的發源地是哪裡？

▼

A 多立克柱式的發源地是希臘本土，愛奧尼亞柱式是小亞細亞（今土耳其）西岸的愛奧尼亞。

西元前1100年左右，多利安人南遷定居希臘本土，開始以日曬磚和木材興建神殿，接著改為石造，多立克柱式成形。同一時期開始定居小亞細亞西岸的愛奧尼亞人，受東方、埃及等的影響，創造渦旋形飾的愛奧尼亞柱式。輕快、優美、裝飾豐富的愛奧尼亞柱式後來傳入希臘本土，影響了多立克柱式。

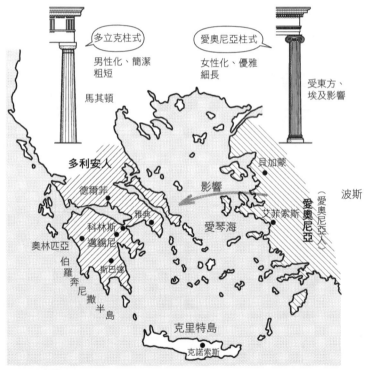

> 多立克柱式
> 男性化、簡潔
> 粗短
>
> 馬其頓

> 愛奧尼亞柱式
> 女性化、優雅
> 細長
>
> 受東方、埃及影響

多利安人

德爾菲

影響

雅典

貝加蒙

科林斯

愛琴海

艾菲索斯

波斯

奧林匹亞

邁錫尼

斯巴達

伯羅奔尼撒半島

（愛奧尼亞人）愛奧尼亞

克里特島

克諾索斯

1100–100 BC

• 粗略來說，科林斯柱式只改變了愛奧尼亞柱式的柱頭，樣式仿愛奧尼亞柱式。科林斯柱式的柱頭使用爵床葉，最古老的柱頭是椰子葉形狀，據說與埃及有關。

Q 多立克柱式的寬度、間距如何演進？

▼

A 原本是粗壯且間距狹窄，後來變細、間距加寬。

柱子變細、間距加寬，一般認為是受到材料的效率化和愛奧尼亞柱式的影響。雅典周邊（阿提卡地區）位處容易受小亞細亞影響的區域，西元前5世紀出現併用多立克柱式與愛奧尼亞柱式的神殿。例如，圍柱是多立克柱式，內殿是愛奧尼亞柱式等。多立克柱式的洗鍊程度登峰造極之物是帕德嫩神廟，內側列柱的橫飾帶（柱頂處帶狀部分的中段長條）為愛奧尼亞柱式的連續雕刻，柱子粗細也是受愛奧尼亞柱式影響。

波賽頓海神殿（460 BC左右，帕埃斯圖姆，義大利）

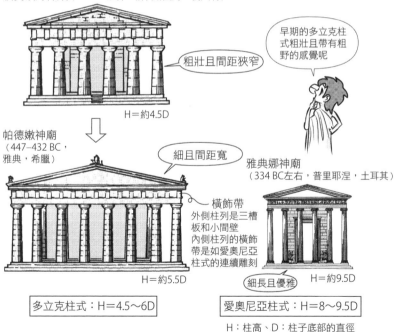

早期的多立克柱式粗壯且帶有粗野的感覺呢

粗壯且間距狹窄

H＝約4.5D

帕德嫩神廟
（447–432 BC，
雅典，希臘）

細且間距寬

雅典娜神廟
（334 BC左右，普里耶涅，土耳其）

橫飾帶
外側柱列是三槽板和小間壁
內側柱列的橫飾帶是如愛奧尼亞柱式的連續雕刻

H＝約5.5D

細長且優雅　　H＝約9.5D

多立克柱式：H＝4.5～6D

愛奧尼亞柱式：H＝8～9.5D

H：柱高、D：柱子底部的直徑

- 基準尺寸模矩MO（module，拉丁文modulus）多以柱子底部的直徑（柱基前方變寬的情況則採用未變寬前的直徑）為準，有些圖將半徑寫成MO。帕拉底歐著作《建築四書》中的圖，多立克柱式採用半徑，其他則直徑錯雜。本書將模矩統一為直徑D（diameter）。

6

柱式與古典主義（希臘）

Q 柱頂的水平構材柱頂楣構可以分成哪三部分？

▼

A 簷口、橫飾帶、額枋。

◈ 柱式的專業用語延續至現代建築，請牢記下圖的用語。

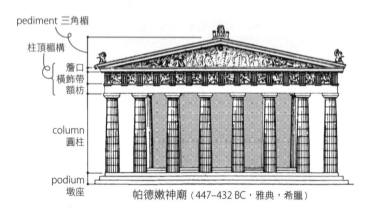

pediment 三角楣
柱頂楣構
簷口
橫飾帶
額枋
column
圓柱
podium
墩座

帕德嫩神廟（447–432 BC，雅典，希臘）

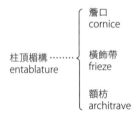

柱頂楣構 ········
entablature

簷口
cornice

橫飾帶
frieze

額枋
architrave

● 現代建築將牆面最上方的線腳稱為<u>簷口</u>（位於外牆譯為屋簷線腳、位於內牆則是線腳），帶狀的裝飾稱為<u>橫飾帶</u>。今日也將方柱稱為<u>column</u>，箱型鋼柱是 <u>box column</u>。RC、S 的結構圖中，柱大多標為 C_1、C_2 等，除了圓柱之外，方柱也用同樣的記號。

● 現代的旅館將大廳、咖啡廳、宴會廳、會議室等低樓層部分，以取自神殿墩座的 <u>podium floor（平台層）</u>來稱呼。這個詞彙也出現於建築計畫教科書。

 ＊ 參考文獻　2）

Q 為什麼柱頂楣構會變成三層？

▼

A 梁橫跨在柱與柱之上，其上再垂直架設梁，更之上置放支撐椽木的水平構材，就成為三層。

梁橫跨在柱與柱之上成為<u>額枋</u>，過梁上方垂直設置的梁成為<u>橫飾帶</u>。垂直設置的梁的端面（斷面）加上三塊（tri）板材的縱溝紋（glyph），後來成為<u>三槽板（triglyph）</u>，端面之間置入正方形的板材，後來變成<u>小間壁</u>。接著橫跨在梁的端部之上，以支承屋頂的水平構材演變為<u>簷口</u>。為了讓梁可垂直疊放，柱頂楣構因而變成三層。

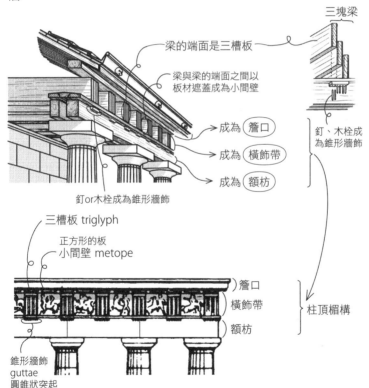

三塊梁

梁的端面是三槽板

梁與梁的端面之間以板材遮蓋成為小間壁

成為 簷口

成為 橫飾帶

成為 額枋

釘、木栓成為錐形牆飾

釘or木栓成為錐形牆飾

三槽板 triglyph

正方形的板
小間壁 metope

簷口
橫飾帶
額枋

柱頂楣構

錐形牆飾
guttae
圓錐狀突起

- 簷口作為牆面最上方的收邊線腳，稍微突出牆面。萊特、佩雷等人的近代建築也將牆的上方當作如簷口之物處理。
- 「tri」是希臘數字3的意思，常用於三重奏（trio）、三角鐵（triangle）等，以及化學領域的用語。

6

柱式與古典主義（希臘）

Q 愛奧尼亞柱式簷口上的齒飾有什麼意義？

▼

A 據說是延續木造時代椽木端部的造形。

椽木的端面（斷面）如果外露，會形成小小的長方形規則排列的模樣。日本建築將椽木的端面外露，或是以板材（鼻隱）遮蓋椽木在屋簷處的尾端，設計印象大相徑庭。懸山頂的椽木端面只在建築長邊側外露，愛奧尼亞柱式的希臘神殿則在建築山牆側也會加上一排帶狀裝飾。

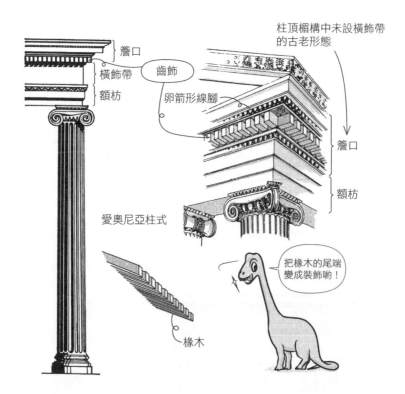

簷口
橫飾帶
額枋
齒飾
卵箭形線腳
柱頂楣構中未設橫飾帶的古老形態
簷口
額枋

愛奧尼亞柱式

椽木

把椽木的尾端變成裝飾喲！

• 愛奧尼亞柱式的柱頂楣構最初只有簷口和額枋兩層，後來才加上橫飾帶，與多立克柱式的三槽板和小間壁不同，而是以連續的雕刻來填滿。在雅典一帶（阿提卡地區），齒飾改為纖細的裝飾。

＊ 參考文獻　2）4）51）52）

Q 柱的排列與橫飾帶有什麼樣的關係？

▼

A 多立克柱式的柱心對齊源自梁端面的三槽板；愛奧尼亞柱式、科林斯柱式的橫飾帶是連續雕刻，柱子因而不需考慮橫飾帶，以等間距排列。

多立克柱式的柱子位置受三槽板、小間壁影響。為了讓橫飾帶的兩端是三槽板，若柱子配合三槽板中心線配置，就會偏向外。另一方面，愛奧尼亞柱式、科林斯柱式的橫飾帶是連續的雕刻，所以柱子的排列不需考慮橫飾帶，能夠等距排列。

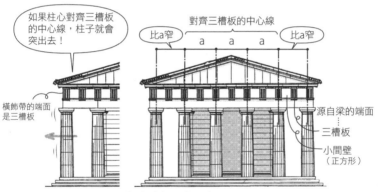

伊比鳩魯阿波羅神殿（425 BC左右，巴賽，希臘）

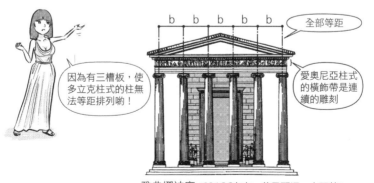

雅典娜神廟（334 BC左右，普里耶涅，土耳其）

6

柱式與古典主義〔希臘〕

＊參考文獻　**2**）

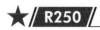

Q 多立克柱式與愛奧尼亞柱式中，柱、牆的平面配置有什麼不同？

A 多立克柱式中，周圍的柱、內側的柱與牆的中心線未對齊，愛奧尼亞柱式則會對齊。

除了內殿內部的柱之外，愛奧尼亞柱式的柱子整齊排列為網格狀。愛奧尼亞柱式的橫飾帶是連續的雕刻，柱子的配置因而不受橫飾帶影響。另一方面，多立克柱式如 R249 所述，受限於橫飾帶的三槽板與柱的相對關係，使得兩端的跨距變窄。此外，內側的柱列、牆心線也不對齊。

牆心線與柱心線不對齊

窄　　　　　　　　　　窄

多立克柱式　　　　　窄

窄

帕德嫩神廟（447–432 BC，雅典，希臘）

愛奧尼亞柱式整齊排列在網格上喲！

外側與內側的柱心線不對齊

均等的網格

愛奧尼亞柱式

牆心線與柱心線對齊

阿提密斯神殿
（550 BC左右，艾菲索斯，土耳其）

＊參考文獻 2）

Q 柱頭最上方的柱頂板為什麼是四邊形的？

▼

A 為了盡可能增加支撐梁的面積，所以做成四邊形。

■ 圓柱的頂部為圓形，如果直接放上梁，支撐梁的面積不大，因而容易掉落。因此，將圓柱頂部做成盤狀、橢圓狀的鐘形圓飾，再放上正方形的四邊形柱頂板來支承梁。多立克式的柱頭形式因而固定，愛奧尼亞柱式、科林斯柱式的柱頂板也變成四邊形（科林斯柱式的柱頂板有些在正方形的邊的中段下凹）。日本古代的大斗同樣以四邊形的斗來支承桁、梁等。

愛奧尼亞柱式、科林斯柱式也是四邊形

為了盡可能增加支撐梁的面積而做成四邊形

柱頂板

柱頭

加寬圓柱的頂部

柱身

鐘形圓飾

大斗　圓柱之上放置四邊形的斗，再將桁、梁架於其上

頭貫（額枋）　日本古代的寺院　加寬圓柱的頂部

6

柱式與古典主義（希臘）

Q 古希臘的多立克柱式、愛奧尼亞柱式的底部是什麼樣子？

▼

A 多立克柱式不設柱基，愛奧尼亞柱式有柱基。

柱子上方會變細是因為原木材的上方原本就細。據說圓柱表面的溝槽是仿效木紋。另有一種說法，認為溝槽是抽象化的女性服飾裙襬。溝槽稱為凹槽，在多立克柱式中尖銳，愛奧尼亞柱式、科林斯柱式中在圓周表面有處理成平面的部分。多立克柱式沒有柱基，原本是將柱子底部埋入地下。愛奧尼亞柱式有柱基據說是從礎石演變而來。

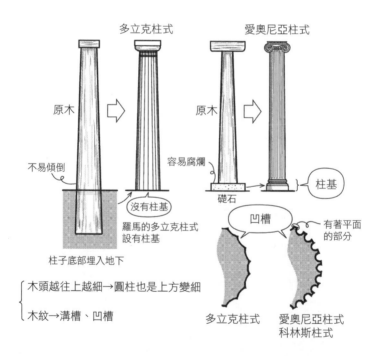

多立克柱式　　　　愛奧尼亞柱式

原木　　　　　　　　原木　　　　　柱基

不易傾倒　　　　　　容易腐爛

沒有柱基　　　　　　礎石

羅馬的多立克柱式　　　　凹槽　　　有著平面
設有柱基　　　　　　　　　　　　　的部分

柱子底部埋入地下

多立克柱式　愛奧尼亞柱式
　　　　　　科林斯柱式

木頭越往上越細→圓柱也是上方變細

木紋→溝槽、凹槽

• 帕拉底歐曾說：「因此，我呢，想說的是建築也是（與其他所有技藝相同）模仿自然環境，所以我無法忍受，建築偏離、捨棄自然環境所容許的東西。我們因此能理解那些古代的建築師，改以石材興建曾經是由木材建造的建築時，為什麼決定將圓柱的上端做成比下端更細。因為他們模仿樹木，所有樹木，都是越靠近主要枝幹、根部的部分，比末端來得更細。」引自：《建築四書》（原典 1570，1986），頁 109（底線為筆者加註）。

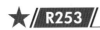
Q 愛奧尼亞柱式、科林斯柱式的柱基由什麼組成？

▼

A 重疊凸出的座盤飾、內凹的凹圓弧飾，放在柱基座（方形台座）之上，製造出逐層凹凸的水平線。古羅馬有時會再加一層台座。

柱基常見的模式是<u>以座盤飾、凹圓弧飾等凹凸的線腳創造出好幾層水平線</u>。此外，會使用柱基座（方形台座）、腰部高度的台座等。在柱、牆處加上好幾層水平線條，如此一來就算是用一整塊石材雕刻而成，也會讓人感覺石材層層堆疊。<u>古羅馬的多立克柱式也會加上柱基。</u>

凹槽

柱身

柱基

座盤飾

凹圓弧飾

柱基座（方形台座）
也有不設柱基座的柱基

以曲面連結台座

加入凹凹凸凸的水平線條，就會產生層層堆疊的感覺嗎？

咚嘶

古羅馬
↓
台座

<div style="text-align:right">

6

柱式與古典主義（希臘）

</div>

● ped 有「腳」的意思，pedal（踏板）、pedicure（足部護理）、pedestrian（行人）、pedestrian deck（天橋廊）都是衍生詞。<u>pedestal 是成為圓柱的「腳」的台座。</u>

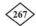

Q 什麼是線腳？

▼

A 突出的帶狀裝飾，依斷面形狀而有不同名稱。

除了前一節的柱基所用的凸形<u>座盤飾</u>、凹形<u>凹圓弧飾</u>之外，還有S曲線的<u>波紋線腳</u>和<u>反波紋線腳</u>、橢圓形的<u>圓凸形線腳飾</u>、圓凸形線腳飾反過來的<u>凹弧線腳</u>、方形凸出的<u>平條線腳</u>、圓弧凸出的<u>半圓飾</u>，以及可見於愛奧尼亞柱式的額枋等處，有數層線條的<u>飾帶</u>等。這些線腳被賦予<u>葉形線腳</u>、<u>扭索紋</u>、<u>希臘回紋</u>和色彩，衍生出豐富的類型。古代形成的線腳，即使到了中世紀、近世、近代、現代，仍用於形形色色的地方。

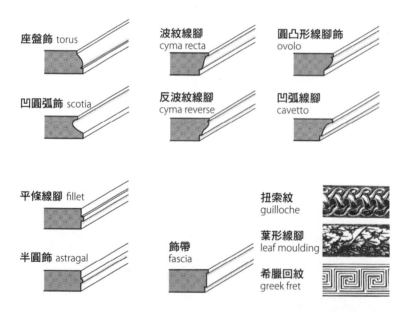

座盤飾 torus

波紋線腳 cyma recta

圓凸形線腳飾 ovolo

凹圓弧飾 scotia

反波紋線腳 cyma reverse

凹弧線腳 cavetto

平條線腳 fillet

半圓飾 astragal

飾帶 fascia

扭索紋 guilloche

葉形線腳 leaf moulding

希臘回紋 greek fret

- 近代建築的發展始於從細部去除線腳。線腳消失，建築外觀以白箱、混凝土箱體、玻璃箱體等抽象的立體來表現。<u>線腳的機能除了去除材料的差異，提升防水、雨水導流效率等</u>，也妝點了平淡無奇的牆面。去除線腳導致構材接合處容易漏雨、牆面單調等缺點。佩雷為了在近代建築中導入近代風格的線腳，無法呈現如柯比意等人的抽象性。現代還出現將表面的凹凸全盤消除使其平滑，稱為<u>超級平面</u>的設計，與線腳形成對比。

＊ 參考文獻 4）

 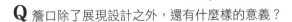

Q 簷口除了展現設計之外，還有什麼樣的意義？

▼

A 可以讓雨水變得容易滴落，防止雨水流向下方的牆面。

簷口位於柱頂楣構的最上方，如屋簷般突出，其底面做成有著<u>外傾的斜度</u>。此外，為了讓雨水容易滴落，做出<u>尖銳的細部</u>。帕德嫩神廟的屋簷接合處有名為「鳥喙」的尖銳部分，甚至處理成被風吹來的雨水都可由此處滴落。現今的屋簷內側也有最低限度的細部用來使雨水滴落，而在古希臘是相當洗鍊的形狀。

帕德嫩神廟（447–432 BC，雅典，希臘）

甩乾

簷口是讓雨水滴落的細部喲！

厄瑞克忒翁神廟
（421–406 BC，雅典，希臘）

簷口的線腳

外傾的斜度

阻擋雨水

外傾的斜度

阻擋雨水
「鳥喙」

阻擋雨水

阻擋雨水

阻擋雨水

現代：RC造的屋簷、女兒牆的勾狀收邊　　現代：金屬板的屋簷前端

6

柱式與古典主義（希臘）

Q 愛奧尼亞柱式的柱頭起源為何？

▼

A 一般認為源自埃及等的渦旋形飾、補強梁端部用的曲形栱的作用等。

埃及、賽普勒斯、小亞細亞等地發現大量具有左右兩個渦旋形飾的裝飾圖樣。此外，彎矩大的梁端部容易曲折，各地的木造建築均會使用補強用的曲形栱。近代、現代的RC造和S造中的托肩，在結構上有相同的作用。裝飾與結構相互配合，創造出愛奧尼亞柱式的柱頭。特別是早期的愛奧尼亞柱式，柱頭左右兩側的渦旋形飾大幅突出，從正面來看裝飾顯目，結構上也有助於支撐左右兩側的梁。

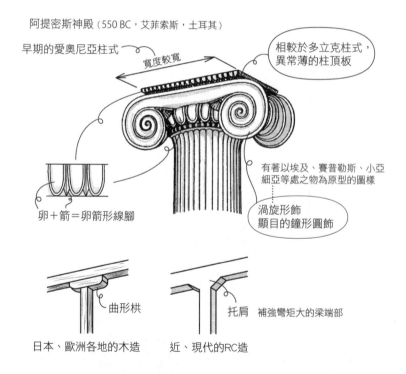

阿提密斯神殿（550 BC，艾菲索斯，土耳其）

早期的愛奧尼亞柱式

相較於多立克柱式，異常薄的柱頂板

寬度較寬

卵＋箭＝卵箭形線腳

有著以埃及、賽普勒斯、小亞細亞等處之物為原型的圖樣

渦旋形飾顯目的鐘形圓飾

曲形栱

日本、歐洲各地的木造

托肩　補強彎矩大的梁端部

近、現代的RC造

- 在日本，曲形栱（舟肘木）也常用於神社、寺院、住家等建築。
- 渦旋形飾之間和柱頂板等處，雕刻著卵形與箭形交互連續的卵箭形線腳。

Q 愛奧尼亞柱式的渦旋形飾是怎麼畫成的？

▼

A 將線捲在海螺上，邊拉開線段邊畫。

海螺、植物的芽和花朵等密集的方式、螺旋星系等，都是<u>對數螺線</u>。相似形的梯形等比例放大、重疊就會形成對數螺線，自然界裡存在許多這樣的螺線。對數螺線的漸開線（拉開捲起線段的軌跡）、漸屈線（線捲起來的軌跡），也會是對數螺線。<u>將線捲在有著對數螺線的海螺上，邊拉開線段，就能畫出對數螺線。</u>

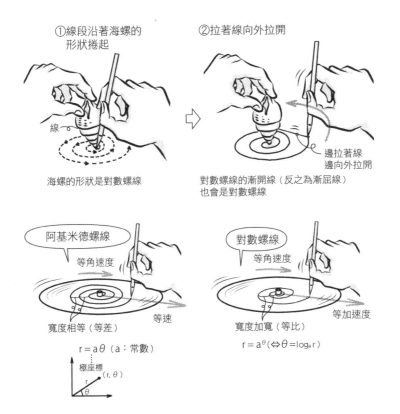

①線段沿著海螺的形狀捲起

線

海螺的形狀是對數螺線

②拉著線向外拉開

邊拉著線邊向外拉開

對數螺線的漸開線（反之為漸屈線）也會是對數螺線

阿基米德螺線
等角速度
寬度相等（等差）　等速

$r = a\theta$（a：常數）

極座標
(r, θ)

對數螺線
等角速度
寬度加寬（等比）　等加速度

$r = a^\theta (\Leftrightarrow \theta = \log_a r)$

● 以等角速度旋轉的圓盤，在其半徑方向<u>等速</u>移動筆，就能畫出阿基米德螺線。因為是間距相等的螺線，用於呈螺旋狀向上發展的伊斯蘭呼拜塔等處。<u>若以等加速度移動筆</u>，就會得到<u>對數螺線</u>。這是半徑以指數增加的螺旋，<u>愛奧尼亞柱式的渦旋形飾圖樣是對數螺線</u>。

Q 可以用圓規畫出螺旋嗎？

▼

A 就像拉開捲在正方形上的線一樣，可用 1/4 圓接續的方式畫出近似的螺旋。

螺旋的半徑一直在改變，所以想僅用圓規來畫是無法達成的，但仍可畫出近似的螺旋。拉開捲在正方形上的線，就能畫出近似有著固定間距的阿基米德螺線的形狀。如果每一圈以固定比例放大正方形，可以畫出對數螺線的近似形。

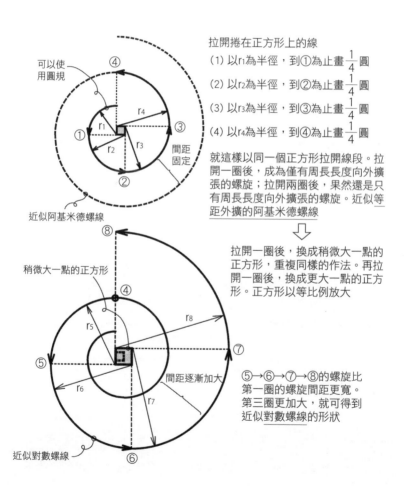

拉開捲在正方形上的線

(1) 以 r_1 為半徑，到①為止畫 $\frac{1}{4}$ 圓

(2) 以 r_2 為半徑，到②為止畫 $\frac{1}{4}$ 圓

(3) 以 r_3 為半徑，到③為止畫 $\frac{1}{4}$ 圓

(4) 以 r_4 為半徑，到④為止畫 $\frac{1}{4}$ 圓

就這樣以同一個正方形拉開線段。拉開一圈後，成為僅有周長長度向外擴張的螺旋；拉開兩圈，果然還是只有周長長度向外擴張的螺旋。近似等距外擴的阿基米德螺線

⇩

拉開一圈後，換成稍微大一點的正方形，重複同樣的作法。再拉開一圈後，換成更大一點的正方形。正方形以等比例放大

⑤→⑥→⑦→⑧的螺旋比第一圈的螺旋間距更寬。第三圈更加大，就可得到近似對數螺線的形狀

圖中標示：可以使用圓規、④、r₄、①、r₁、r₂、r₃、③、間距固定、②、近似阿基米德螺線、⑧、稍微大一點的正方形、④、r₅、⑤、r₆、r₈、⑦、間距逐漸加大、r₇、近似對數螺線、⑥

＊ 參考文獻 2）

Q 愛奧尼亞柱式柱頭的渦旋形飾，在建築邊角呈現什麼形狀？

▼

A 採取無論從哪一側都可看見渦旋形飾的方式配置，邊角的渦旋形飾朝45°角伸出。

愛奧尼亞柱式柱頭的渦旋形飾僅向左右伸出，一般來說從側面無法看見渦旋形飾。然而，為了從兩面都可看見邊角的外側，沿 x、y 方向在兩邊配置渦旋形飾，邊角外側的渦旋形飾朝45°角伸出。

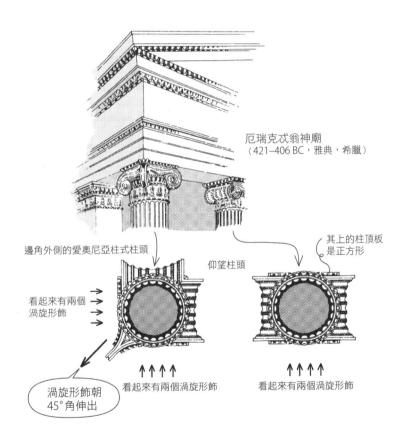

厄瑞克忒翁神廟
（421–406 BC，雅典，希臘）

邊角外側的愛奧尼亞柱式柱頭

仰望柱頭

其上的柱頂板是正方形

看起來有兩個渦旋形飾

渦旋形飾朝45°角伸出

看起來有兩個渦旋形飾

看起來有兩個渦旋形飾

6

柱式與古典主義（希臘）

● 如科林斯柱式所有柱頭都有四個渦旋形飾、朝45°角伸出的作法，雖少有但仍可見。

Q 愛奧尼亞柱式有以女性偶像為柱的嗎？

▼

A 雅典衛城的厄瑞克忒翁神廟等處使用。

多立克柱式簡樸、嚴格、莊重且男性化，愛奧尼亞柱式柔和、輕快、優美且女性化。既然被認為女性化，直接將女神當成柱子，也就是女像柱。

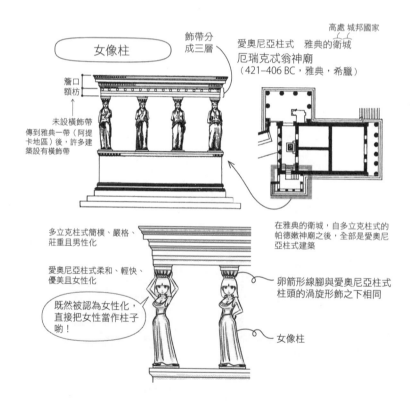

女像柱

飾帶分成三層

簷口
額枋

未設橫飾帶
傳到雅典一帶（阿提卡地區）後，許多建築設有橫飾帶

高處 城邦國家
愛奧尼亞柱式　雅典的衛城
厄瑞克忒翁神廟
（421–406 BC，雅典，希臘）

多立克柱式簡樸、嚴格、莊重且男性化

愛奧尼亞柱式柔和、輕快、優美且女性化

既然被認為女性化，直接把女性當作柱子喲！

在雅典的衛城，自多立克柱式的帕德嫩神廟之後，全部是愛奧尼亞柱式建築

卵箭形線腳與愛奧尼亞柱式柱頭的渦旋形飾之下相同

女像柱

- 在雅典的衛城，自帕德嫩神廟之後，都是以愛奧尼亞柱式興建。採愛奧尼亞柱式的厄瑞克忒翁神廟南側柱廊，使用女像柱。女性偶像因比例關係無法太細長，所以讓它們立在腰壁狀的台座上。柱頂楣構未設橫飾帶。從小亞細亞傳入雅典一帶（阿提卡地區）的愛奧尼亞柱式，一般來說會設置連續的橫飾帶，除了厄瑞克忒翁神廟之外，其他建築的立面設有橫飾帶。

＊參考文獻　2）

Q 科林斯柱式的柱頭是什麼形狀？

▼

A 重疊數層爵床葉的葉形線腳，渦旋形飾向四方和中央伸出。

與愛奧尼亞柱式的大渦旋形飾不同，科林斯柱式是如「紫萁」般細瘦的渦旋形飾。伸出的方向也與只伸向左右兩側的愛奧尼亞柱式相異，科林斯柱式朝 45° 角和中央方向伸出。科林斯柱式柱頭的起源，據說來自希臘的野生爵床葉雜草上放置籃子的形狀（維特魯威的說法），也有人認為是源自埃及的圖樣等。

如「紫萁」般的渦旋形飾以45°朝四個角落和中央方向伸出

裝飾在中央

正方形柱頂板的中央部分內凹

渦旋形飾
比愛奧尼亞柱式的渦旋形飾小很多
亦稱helix
（螺旋狀圖樣）

爵床葉
1～3層

葉子末端向外側彎曲

科林斯柱式的柱頭

渦旋形飾朝
45°角伸出

仰望柱頭

爵床葉…希臘的野生雜草

- 爵床葉的希臘文是 acanthos、英文是 acanthus。古代葬禮會使用爵床葉，被認為具有復活的力量。
- 為了分辨科林斯柱式與古羅馬所創的羅馬複合柱式的差異，請謹記科林斯柱式的渦旋形飾。留意渦旋形飾也會向中央伸出。

6

柱式與古典主義（希臘）

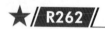

Q 在古希臘，科林斯柱式像多立克柱式、愛奧尼亞柱式一樣常用嗎？

A 不是。科林斯柱式用於神殿內部的一部分、圓形建築（蜂窩塚）等，少見神殿整體都使用科林斯柱式的案例。

多立克柱式出現於希臘本土、愛奧尼亞柱式出現於小亞細亞的愛奧尼亞一帶，後者傳入希臘本土後，兩者結合。另一方面，科林斯柱式晚了很久才出現，而且僅局部使用。巴賽的伊比鳩魯阿波羅神殿中，一根位於內殿的柱子被認為是最早的科林斯柱式。古羅馬開始大量使用科林斯柱式。

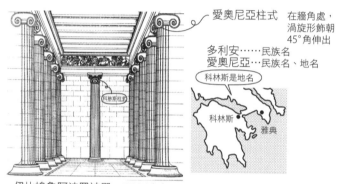

伊比鳩魯阿波羅神殿（425 BC左右，巴賽，希臘）

- 愛奧尼亞柱式受東方影響，對華美感到喜悅的感覺主義，影響了唯智主義的多立克柱式。科林斯柱式是將愛奧尼亞柱式的柱頭發展得更華麗的形式。科林斯柱式得名自地名（城邦名）科林斯。

＊參考文獻　2）92）

Q 希臘神殿曾經是彩色的嗎？

▼

A 柱頭之上曾塗上紅、藍、黃等濃烈的色彩。

柱頭、柱頂楣構、屋簷內側等處，<u>塗上鮮豔的紅、藍、黃等原色</u>。
此外，以粗糙的凝灰岩、石灰岩打造的神殿，<u>塗上水泥混入大理石
粉末的灰泥</u>。無論哪一種方式，都違反近代以原始狀態使用材料的
美學觀點，<u>但古代的美學觀認為表面塗漆理所當然</u>。

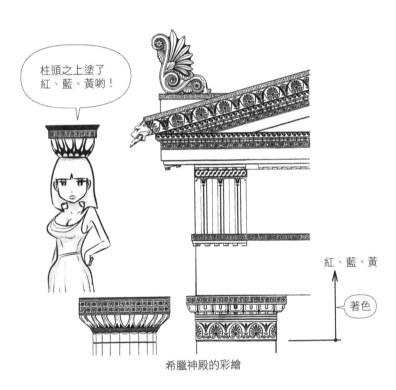

柱頭之上塗了
紅、藍、黃喲！

紅、藍、黃

著色

希臘神殿的彩繪

● 看到電腦繪圖重現帕德嫩神廟時，筆者個人的感想是著實頗為失望。為什麼要特意在
美麗的大理石上塗上顏色，而且是紅、藍、黃原色？雖然現存的希臘遺跡中色彩幾乎
已消失殆盡，埃及的神殿還有一些柱頭仍殘留顏色，如果復原成色彩鮮豔的模樣，感
覺會減損石材的美好。藥師寺重建的西塔、金堂，塗上朱紅色（幾乎是橘色），可視
為源自歷史考據的正確性、當時人們的價值觀、防範蟲害和腐蝕等。筆者所感覺到的
不對勁，或許是由於近、現代對美觀、材料的感覺，以及挺過歲月風霜的歷史感，比
較藥師寺的東塔與西塔便不禁思考起這一點。

6

柱式與古典主義（希臘）

Q 什麼是對稱性？

▼

A 局部與整體的調和、均勻、平衡。

拉丁文 symmetria、英文 symmetry，<u>狹義是左右對稱</u>，原指局部與整體基於數字比例達成的調和、均勻合宜。sym（syn）是一同、同時、類似等意的字首，symphony（交響曲）係指同時發出聲音。後面的 metry 是測量之意，symmetry 指同時測量、有公約數、某一基準的倍數。以圓柱的直徑（或半徑）為模矩，並以其倍數來決定高度、每一部分的尺寸的柱式規則，也屬於對稱性。<u>古希臘神殿是對稱性的具體展現，以直徑的倍數構成的柱式規則、黃金比例、根號矩形等，從局部到整體都是基於數字比例的調和、均勻、平衡</u>（圖中的準線取自柳亮）。

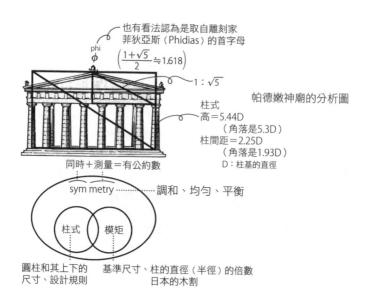

也有看法認為是取自雕刻家
菲狄亞斯（Phidias）的首字母

phi
ϕ

$\left(\dfrac{1+\sqrt{5}}{2}\fallingdotseq 1.618\right)$

$1:\sqrt{5}$

帕德嫩神廟的分析圖

柱式
高＝5.44D
（角落是5.3D）
柱間距＝2.25D
（角落是1.93D）
D：柱基的直徑

同時＋測量＝有公約數

sym metry ⋯⋯⋯ 調和、均勻、平衡

柱式　模矩

圓柱和其上下的　　基準尺寸、柱的直徑（半徑）的倍數
尺寸、設計規則　　日本的木割

- 對稱性一詞<u>記述於古羅馬建築師維特魯威所著的《建築十書》</u>，後來文藝復興的建築師大量使用。近代以後，考古學、美學的研究推進，進而解開了希臘神殿精密的比例法則。不是以模矩如分割基盤格般便宜行事的作法，而是使用各式各樣悉心鑽研的比例。發現畢氏定理（勾股定理），宣稱「萬物皆數」的畢達哥拉斯（582–496 BC）在世的時期，遠早於帕德嫩神廟的興建。數學比例的知識相當先進。筆者認為，可見於希臘神殿等的對稱性，<u>包含著「萬物皆數」的思想</u>。

Q 什麼是黃金比例？

▼

A a：b＝b：(a＋b) 的a：b的比例。

🔳 a：b＝b：(a＋b) 是黃金比例的定義，計算後b＝(1＋√5)／2·a。將a：b替換成1：∅來計算，就會是 ∅＝(1＋√5)／2。(1＋√5)／2≒1.618，整數比例接近5：8。0、1的次項是0＋1＝1，再次項是1＋2＝3，再下一項是2＋3＝5。眾所皆知，每一項是前兩項的和的費氏數列，會形成近似黃金比例的比。特別是3：5和5：8的整數比接近黃金比例，常運用於建築。牢記1：1.618和5：8。

a ： b ⟶ a：b＝b：(a＋b) …定義
1 ： ∅(phi)
b²＝a(a＋b)
b²－ab－a²＝0

1：∅＝∅：(∅＋1)…定義

$b = \dfrac{-(-a) \pm \sqrt{(-a)^2 + 4a^2}}{2}$ …公式解

∅²＝∅＋1

$= \dfrac{a \pm \sqrt{5a^2}}{2}$

∅²－∅－1＝0

$= \left(\dfrac{1+\sqrt{5}}{2}\right)a$ …b＞0

$\phi = \dfrac{1 \pm \sqrt{5}}{2}$ …公式解 ∅＞0

∴1：∅＝1：$\dfrac{1+\sqrt{5}}{2}$

∴a：b＝1：$\dfrac{1+\sqrt{5}}{2}$

$\phi = \dfrac{1+\sqrt{5}}{2} \fallingdotseq 1.618$

我跟蒙娜麗莎還有維納斯，都是以黃金比例塑造喲！

柯比意也很清楚這一點（R177）

費氏數列

① 0 1 ⊕
② 0 1 1
③ 0 1 1 2
④ 0 1 1 2 3 ⟶ 2：3＝1：1.5
⑤ 0 1 1 2 3 5 ⟶ 3：5＝1：1.66…
⑥ 0 1 1 2 3 5 8 ⟶ 5：8＝1：1.6 接近黃金比例
⑦ 0 1 1 2 3 5 8 13 ⟶ 8：13＝1：1.625

6

柱式與古典主義（希臘）

Q 可以用圓規和三角板畫出黃金比例的長方形（黃金矩形）嗎？

A 如下圖所示，可以正方形任一邊的中點為中心畫一圓弧來求得（1 ＋√5）╱2的點。

黃金比例中的√5是無理數，而非有理數，無法以分母和分子都為整數的分數來表示的數。畢達哥拉斯視所有的數都是有理數，柏拉圖之後才出現無理數。實際的設計中是否使用了包含無理數的黃金比例，尚無定論。然而，如下圖所示，可用圓規和尺畫出黃金矩形，還發現了黃金比例的圓規。歷史上某個時期，應該曾經刻意採用黃金比例。

不認識無理數也可以打造出黃金矩形喲！

①求正方形ABCD的邊BC的中點M

②以中點M為中心，畫出半徑MD的弧

$$MD=\sqrt{\left(\frac{1}{2}\right)^2+1^2}=\frac{\sqrt{5}}{2}$$

③求圓弧與邊BC的延長線的交點E。BE的長度會是 $\frac{1+\sqrt{5}}{2}$，ABEF形成黃金矩形

$$\frac{1}{2}+\frac{\sqrt{5}}{2}=\frac{1+\sqrt{5}}{2}=\phi$$

1：φ的相似三角形

木製

φ=1.618

推定為10世紀之前使用的黃金比例圓規
（拿坡里國立考古博物館藏）

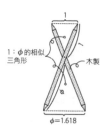

以①測得AB後，用同一角度上下顛倒測得BC，就會得到
AB：BC＝φ：1

以①測得CD後，用同一角度測得CE，就會得到CE：CD＝1：φ

• 繪畫、雕刻、建築等畫上黃金比例的準線的分析圖經常可見。看了大量的分析圖準線後，往往覺得果真如此。然而，或許可能只是在追求美的情況下，近似黃金比例。也可能將錯就錯，把3：5或5：8等整數比當作黃金比例。筆者認為好聽的名號亦助長了人們對黃金比例的過度推崇。

Q 如何用圓規和三角板畫出 1:$\sqrt{2}$ 的矩形（$\sqrt{2}$矩形）？

A 如下圖所示，以正方形的對角線為半徑，從正方形的頂點畫出圓弧，就能畫出$\sqrt{2}$矩形。

有些分析圖認為帕德嫩神廟使用了$\sqrt{5}$矩形，$\sqrt{5}$可以用下圖所示的方式，延續$\sqrt{2}\rightarrow\sqrt{3}$以$\sqrt{4}\rightarrow\sqrt{5}$求得。

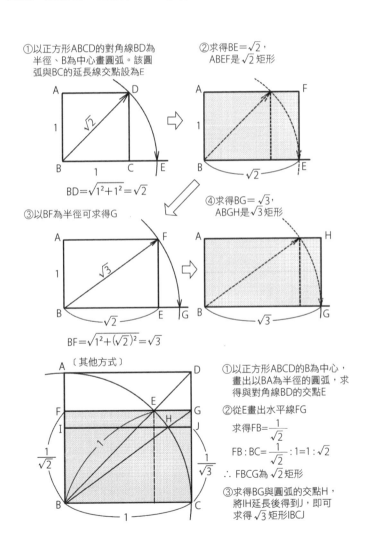

①以正方形ABCD的對角線BD為半徑、B為中心畫圓弧。該圓弧與BC的延長線交點設為E

$BD=\sqrt{1^2+1^2}=\sqrt{2}$

②求得BE=$\sqrt{2}$，ABEF是$\sqrt{2}$矩形

③以BF為半徑可求得G

$BF=\sqrt{1^2+(\sqrt{2})^2}=\sqrt{3}$

④求得BG=$\sqrt{3}$，ABGH是$\sqrt{3}$矩形

〔其他方式〕

①以正方形ABCD的B為中心，畫出以BA為半徑的圓弧，求得與對角線BD的交點E

②從E畫出水平線FG

求得FB=$\frac{1}{\sqrt{2}}$

FB：BC=$\frac{1}{\sqrt{2}}$：1=1：$\sqrt{2}$

∴ FBCG為$\sqrt{2}$矩形

③求得BG與圓弧的交點H，將IH延長後得到J，即可求得$\sqrt{3}$矩形IBCJ

* 參考文獻 94 ）

Q 帕德嫩神廟為了視覺修正，運用了什麼樣的巧思？

▼

A 將水平線的中央處稍微抬高，讓柱子向內側微傾，柱子的中央部分略微增寬。

綿長的水平線中央看起來會向下凹，所以將中央部分抬高約7cm。這種巧思也可見於日本的天花板，將其稍微往上提高等。柱列的平行的垂直線條越往上就會看起來越向外擴張，所以讓柱子向內側微傾。此外，柱子若做成直線，中央部分看起來會向內凹，因此將中央處略微增寬，做出<u>圓柱收分線</u>。這類作法稱為<u>視覺修正</u>。

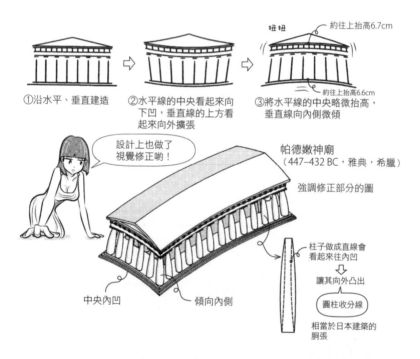

①沿水平、垂直建造

②水平線的中央看起來向下凹，垂直線的上方看起來向外擴張

約往上抬高6.7cm
扭扭
約往上抬高6.6cm
③將水平線的中央略微抬高，垂直線向內側微傾

設計上也做了視覺修正喲！

帕德嫩神廟
（447–432 BC，雅典，希臘）

強調修正部分的圖

中央內凹　　傾向內側

柱子做成直線會看起來往內凹

↓

讓其向外凸出

圓柱收分線

相當於日本建築的胴張

- 有些看法認為希臘神殿的圓柱收分線影響了日本法隆寺的柱體胴張，但未經證實，並非史實，兩者並無關聯。
- 視覺修正是文藝復興以後創造的神話，水平的修正是為了排水坡度、只是因為地盤下陷不均等，眾說紛紜。雖然有分析認為衛城多座建築的配置是考量視覺效果的絕妙裝置（作品配置），但也有看法指出那不過是在起伏劇烈的山丘選擇平坦的部分建造。

*譯注：日本的圓柱中央略向外膨脹的部分。

Q 什麼是五大柱式？

▼

A 古希臘創造的多立克柱式、愛奧尼亞柱式、科林斯柱式等三種柱式，加上古羅馬的托斯坎柱式、複合柱式等兩種柱式，組成五大柱式。

托斯坎柱式得名自義大利的地名（古稱埃特魯里亞），簡化的多立克柱式。複合柱式混合了愛奧尼亞柱式與科林斯柱式。換言之，古羅馬加入的兩種柱式，並非帶有羅馬既有性格的形式。

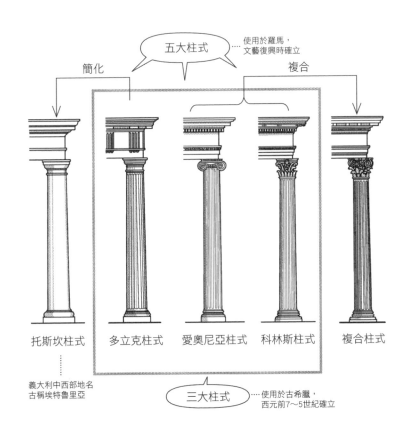

五大柱式

使用於羅馬，
……文藝復興時確立

簡化　　　　　　　　　　　　　　複合

托斯坎柱式　　多立克柱式　　愛奧尼亞柱式　　科林斯柱式　　複合柱式

義大利中西部地名
古稱埃特魯里亞

三大柱式　……使用於古希臘，
西元前7～5世紀確立

6

柱式與古典主義（羅馬）

Q 誰統整了五大柱式？

▼

A 阿爾伯蒂、塞利奧、維尼奧拉、帕拉底歐、斯卡莫齊等五位文藝復興後期（矯飾主義）建築師。

　　<u>五大柱式在文藝復興後期（矯飾主義）的時代、16世紀後半確定，被視為古典主義的法則。</u>阿爾伯蒂記錄圓柱的直徑和各部位的比例，塞利奧統整為五種手法（maniera），維尼奧拉將其訂定為五種柱式，帕拉底歐、斯卡莫齊撰述書籍使其傳播開來。其後五百年間，許多建築師嘗試挑戰創造<u>第六種柱式</u>，但都僅止於個人層次，未能普及。

最早彙整圓柱樣式的人是我！

阿爾伯蒂

①阿爾伯蒂　　以圓柱的直徑作為其他部位的比例尺

②塞利奧　　　《建築七書》（1537）

③維尼奧拉　　《建築五種柱式的法則》（1562）
　　　　　　　　　　　作為專有名詞首度出現

④帕拉底歐　　《建築四書》（1570）

⑤斯卡莫齊　　《普遍建築理念》（1615）

帕拉底歐

《建築四書》也確實敘述了將柱式應用於各式建築的案例呢

在維琴察也有許多實際的作品也請不要忘了威尼斯的教堂！

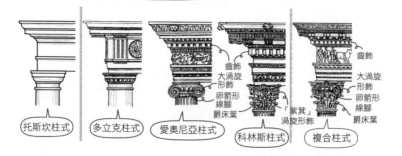

托斯坎柱式　　多立克柱式　　愛奧尼亞柱式　　科林斯柱式　　複合柱式

齒飾
大渦旋形飾
卵箭形線腳
爵床葉

「紫萁」渦旋形飾

齒飾
大渦旋形飾
卵箭形線腳
爵床葉

＊參考文獻　2）102）

Q 五大柱式的高度H應該是直徑D的幾倍？

▼

A 維尼奧拉、帕拉底歐等人的著作中，如下圖所示，高度H為7D、
8D、9D、10D、10D。

托斯坎柱式、多立克柱式、愛奧尼亞柱式、科林斯柱式、複合柱式
依序設定得越來越細長。是否貼牆、有無台座等因素，都可能使倍
數改變。

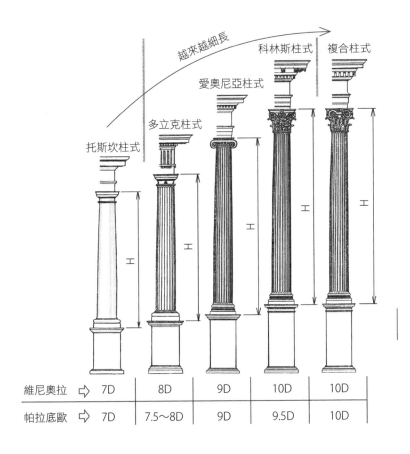

越來越細長

科林斯柱式　複合柱式

愛奧尼亞柱式

多立克柱式

托斯坎柱式

維尼奧拉 ⇨ 7D	8D	9D	10D	10D
帕拉底歐 ⇨ 7D	7.5～8D	9D	9.5D	10D

- 薩伏伊別墅底層架空的柱子，高295cm／直徑28cm（筆者實際測量）＝10.5D，接
近科林斯柱式的比例。
- 上圖引自：維尼奧拉，《建築五種柱式的法則》，1562。

＊ 參考文獻　2 ）102 ）

6

柱式與古典主義（羅馬）

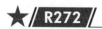
Q 五大柱式用於哪種類型的建築？

▼

A 托斯坎柱式、多立克柱式多用於軍事設施等，試圖表現牢不可破的
建築；愛奧尼亞柱式用於圖書館、美術館等學問和藝術性建築；科
林斯柱式、複合柱式用於劇院、浴場等追求華麗的建築。

柱式的種類與建築類型之間的對應並未嚴格規定，截至近代為止的
使用方式可見上述傾向。

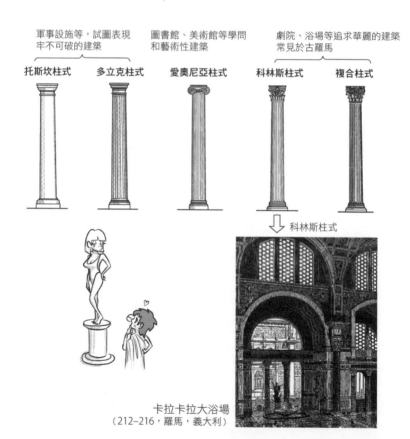

軍事設施等，試圖表現
牢不可破的建築

圖書館、美術館等學問
和藝術性建築

劇院、浴場等追求華麗的建築
常見於古羅馬

托斯坎柱式　　多立克柱式　　愛奧尼亞柱式　　科林斯柱式　　複合柱式

科林斯柱式

卡拉卡拉大浴場
（212–216，羅馬，義大利）

• 美術館、博物館採用愛奧尼亞柱式是為了讓外觀容易辨識，歸類為新古典主義的柏
林老博物館（辛克爾，1823–1830，柏林，德國）、大英博物館（斯默克，1823–
1847，倫敦，英國）也是以愛奧尼亞柱式門廊（柱廊玄關）作為設計的主軸。

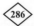

Q 古希臘的多立克柱式傳入羅馬後，有了什麼改變？

▼

A 整體變得細長，柱頭線條增多，增設柱基，有些還設置了台座。橫飾帶的端部不使用三槽板而是寬度狹窄的小間壁，柱心變為與三槽板對齊。

仔細觀察柱頭，會發現四方形的柱頂板變薄、內側加上了圖樣。有些則是在稱為半圓飾、邊緣呈圓弧的線腳之間加上圖樣。總體而言，比簡潔的希臘多立克柱式更多裝飾。

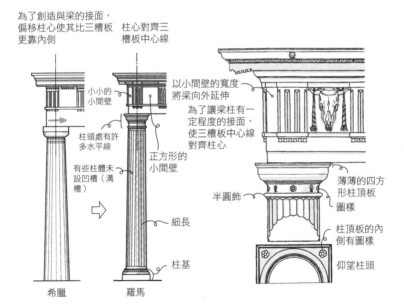

為了創造與梁的接面，偏移柱心使其比三槽板更靠內側

柱心對齊三槽板中心線

小小的小間壁

以小間壁的寬度將梁向外延伸

為了讓梁柱有一定程度的接面，使三槽板中心線對齊柱心

柱頭處有許多水平線

正方形的小間壁

有些柱體未設凹槽（溝槽）

細長

柱基

半圓飾

薄薄的四方形柱頂板圖樣

柱頂板的內側有圖樣

仰望柱頭

希臘

羅馬

● 上圖右側的詳圖取自《建築四書》（1570）。文藝復興後期（矯飾主義），希臘受鄂圖曼帝國統治，歐洲人無法輕易進入，古羅馬的建築被視為古典主義的文本。

6

柱式與古典主義（羅馬）

Q 羅馬的多立克柱式與托斯坎柱式有哪些不同？

▼

A 相較於多立克柱式，托斯坎柱式線條和裝飾較少、較簡潔。

一般認為托斯坎柱式來自羅馬之前的義大利中部托斯卡納一帶的埃特魯里亞，<u>造形幾乎與多立克柱式相同</u>。多立克柱式的橫飾帶是交替的三槽板與小間壁，托斯坎柱式則是連續的橫飾帶。有些多立克柱式會在柱頭處的鐘形圓飾加上裝飾，托斯坎柱式沒有裝飾。多立克柱式多附加凹槽（溝槽），托斯坎柱式則不會。托斯坎柱式的柱基簡潔，只有一道凸狀線腳的座盤飾；多立克柱式有兩道座盤飾。總結來說，<u>托斯坎柱式是線條和裝飾較少，採減法設計的柱式</u>。

三槽板　小間壁

有些會在額枋部分加上飾帶

獨特的橫飾帶有些未設三槽板、小間壁

有時會加上裝飾

也有些不會加上凹槽（溝槽）

羅馬的多立克柱式

連續的橫飾帶

有些會設置連續的雕刻

未設裝飾

未設凹槽（溝槽）

柱基簡潔

托斯坎柱式

未設飾帶

四方形柱頂板

單純的鐘形圓飾

凸形線腳，只有一道座盤飾

托斯坎柱式
（引自《建築四書》）

- 即使實地端詳，也會苦惱所見是多立克柱式還是托斯坎柱式，兩者的差異不明顯。就算是多立克柱式也可能不設三槽板，也有未設凹槽的。筆者在吉田鋼市著作《柱式的神祕與魅力》（1994）頁31發現一段文字：「<u>多立克柱式與托斯坎柱式。先說結論的話，就是結果到最後還是搞不清楚。</u>（中略）雖然多立克柱式最大的特徵是橫飾帶設有三槽板，但遺憾也有根本沒有三槽板的多立克柱式。此外，大抵上多立克柱式多使用在一樓，不過也有用於二樓的案例。」（底線為筆者加註）筆者心想連一流的建築史學者都會混淆，自己不知道也情有可原而釋懷。

Q 複合柱式的柱頭是什麼形狀？

▼

A 在科林斯柱式的爵床葉之上，以對角線方向加入四個愛奧尼亞柱式的大渦旋形飾，並在其下設置卵箭形線腳，形成柱頭。

科林斯柱式的渦旋形飾細瘦，從正面來看可以看見四個，愛奧尼亞柱式、複合柱式只能看見左右兩個。此外，在渦旋形飾之下，愛奧尼亞柱式經常使用卵箭形線腳。有些複合柱式也會出現如渦旋形飾的造形，雖然可能因而讓人疑惑是科林斯柱式或複合柱式，但請以渦旋形飾數量、卵箭形線腳等來判斷。

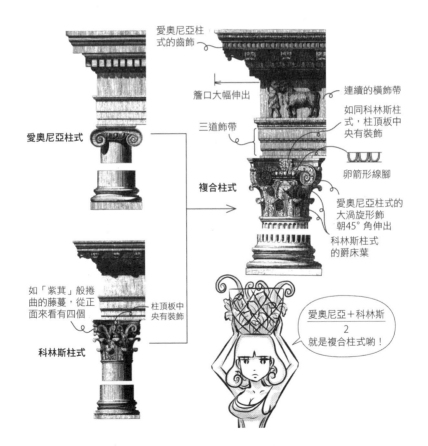

- 日本幾乎不用複合柱式，若在日本看到上述造形，可即判斷是科林斯柱式。

6

柱式與古典主義（羅馬）

Q 簷口從希臘傳到羅馬之後發生了什麼變化？

▼

A 高度和伸出的幅度都加大，裝飾也變多。

🔲 伸出的幅度加大，牆面最上方因而產生大片陰影。屋簷內側設有裝飾、S字形托座，成為裝飾繁多、華麗的簷口。

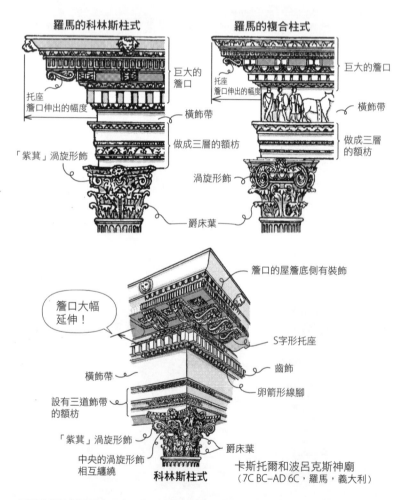

羅馬的科林斯柱式

巨大的簷口

托座 簷口伸出的幅度

橫飾帶

做成三層的額枋

「紫萁」渦旋形飾

羅馬的複合柱式

巨大的簷口

托座 簷口伸出的幅度

橫飾帶

做成三層的額枋

渦旋形飾

爵床葉

簷口大幅延伸！

簷口的屋簷底側有裝飾

S字形托座

齒飾

卵箭形線腳

橫飾帶

設有三道飾帶的額枋

「紫萁」渦旋形飾

中央的渦旋形飾相互纏繞

爵床葉

科林斯柱式

卡斯托爾和波呂克斯神廟
（7C BC–AD 6C，羅馬，義大利）

• 羅馬的科林斯柱式出現在1世紀早期，是羅馬的五大柱式中最常使用的。複合柱式最早用於提托凱旋門（82左右，羅馬，義大利）。

＊ 參考文獻　2）102）

Q 柱基的形狀有哪些？

▼

A 如希臘多立克柱式沒有柱基的、單層座盤飾的托斯坎柱式柱基、雙層座盤飾的阿提克柱式柱基、在兩層座盤飾之間加入平條線腳的科林斯柱式柱基等。

🟦 托斯坎柱式的柱基是一塊圓盤狀的石頭，堆疊兩塊則成為阿提克柱式的柱基，兩層中間夾入薄薄的石塊是科林斯柱式的柱基。三種柱基之中，最常使用的是阿提克柱式柱基。托斯坎柱式的柱基太簡單，科林斯柱式的柱基又很複雜，使堆疊兩層的阿提克柱式柱基最廣為流傳。希臘的多立克柱式沒有柱基，羅馬則是使用阿提克柱式柱基。

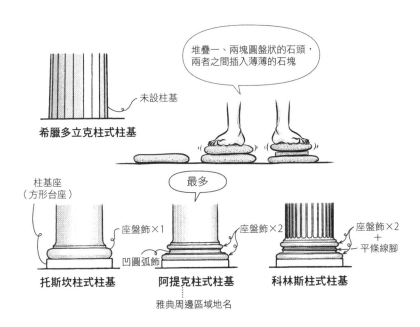

堆疊一、兩塊圓盤狀的石頭，兩者之間插入薄薄的石塊

未設柱基

希臘多立克柱式柱基

柱基座（方形台座）

最多

座盤飾×1

凹圓弧飾

托斯坎柱式柱基

座盤飾×2

阿提克柱式柱基

雅典周邊區域地名

座盤飾×2 ＋ 平條線腳

科林斯柱式柱基

6

柱式與古典主義（羅馬）

- 愛奧尼亞柱式經常使用阿提克柱式的柱基，因此筆者心想乾脆歸類為愛奧尼亞柱式柱基比較容易理解。柱式名稱與柱基名稱並非一個蘿蔔一個坑，有其繁雜之處。
- 有時會在凸形線腳的座盤飾部分，加上扭索紋（參見R254）等浮雕，增加華麗感。

Q 古羅馬運用柱式的方式，有哪些希臘沒有的特別之處？

▼

A 融合拱與柱式。

 羅馬建造了許多以磚塊堆砌在牆的兩側當作模板，再在內側灌入混凝土形成結構，外側貼附大理石等的大型建築。結構是以拱、拱頂、圓頂為主，梁柱為附屬，柱式被視為附加於外牆的裝飾構件。最具特色的柱式運用方式，是與拱融合。拱＋柱式最典型的造形是凱旋門。

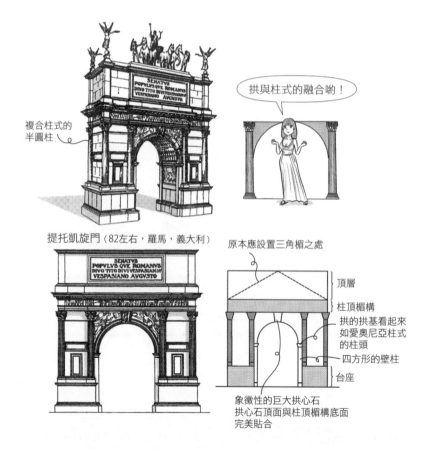

拱與柱式的融合喲！

複合柱式的
半圓柱

提托凱旋門（82左右，羅馬，義大利）

原本應設置三角楣之處

頂層

柱頂楣構

拱的拱基看起來
如愛奧尼亞柱式
的柱頭

四方形的壁柱

台座

象徵性的巨大拱心石
拱心石頂面與柱頂楣構底面
完美貼合

● 複合柱式最早用於提托凱旋門。

＊參考文獻 **2**〉

Q 古羅馬的拱廊如何運用柱式？

▼

A 在粗壯的支柱中央，彷彿貫穿拱墩般加上柱式。

拱架構在四方形<u>支柱</u>的<u>拱墩</u>上，在支柱的中央加上柱式。拱墩圍繞支柱的四周，作為支柱的柱頭。<u>柱式彷彿貫穿了支柱的拱墩</u>。若設有<u>拱心石</u>，拱心石的頂面與柱頂楣構的底面完美貼合。羅馬競技場未設置拱心石。

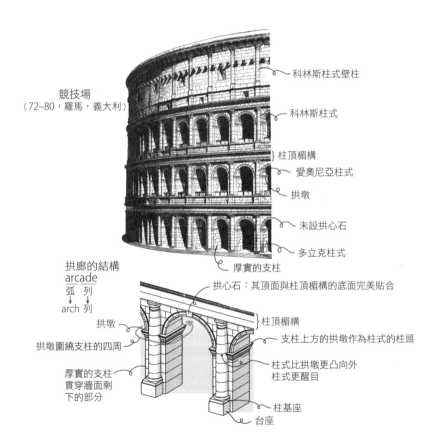

競技場
（72–80，羅馬，義大利）

科林斯柱式壁柱

科林斯柱式

} 柱頂楣構
愛奧尼亞柱式
拱墩
未設拱心石
多立克柱式
厚實的支柱

拱廊的結構
<u>arcade</u>
弧　列
↓　↓
arch 列

拱心石：其頂面與柱頂楣構的底面完美貼合

拱墩
拱墩圍繞支柱的四周
厚實的支柱
貫穿牆面剩
下的部分

柱頂楣構
支柱上方的拱墩作為柱式的柱頭
柱式比拱墩更凸向外
柱式更醒目
柱基座
台座

6

柱式與古典主義（羅馬）

- arcade的arc是弧、ade是列，<u>arcade就是成排的拱、連續拱圈形成的柱廊</u>。
- 拱廊在日本建築基準法中的用語是<u>公共用步廊</u>，也有架設在商店街道路之上的屋頂之意。歐洲亦將上方架設玻璃屋頂的沿街式商業空間稱為<u>拱廊街</u>（arcade或galleria，後者為義大利文）。

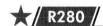
Q 柱式的排列方式，也就是分柱法（柱間距離定比），有哪些方法？

▼

A 柱距從窄到寬，有密柱式、集柱式、正柱式、隔柱式、疏柱式等五種。

以圓柱底部（逐漸變寬時則以變寬前）的直徑為D，柱與柱的間距設為 1.5D、2D、2$\frac{1}{4}$D、3D、4D。與現今的作法不同，不是根據柱心到柱心的距離，而是<u>取決於柱與柱的內側到內側的寬度</u>。柱頂楣構多為石造，梁的跨距因而受到限制，相較於RC造、S造的建築，即使是疏柱式，柱與柱的間距也偏窄。

要用多寬的間距來排列啊！

分柱法 inter columniation

相互關係

密柱式（列柱式）
1.5D　pycno-style
密集

集柱式（雙徑排柱式）
2D　sy-style
一同

正柱式（二徑又四分之一柱式）
2$\frac{1}{4}$D　eu-style
真的

隔柱式
3D　dia-style
遠離

疏柱式
4D　araeo-style
室的

D：diameter圓柱底部的直徑

模矩：拉丁文modulus、英文module
以直徑和半徑為基準的情況都有

● 有些模矩以直徑為基準，有些以半徑為基準。即使是帕拉底歐的著作《建築四書》的記載亦錯綜複雜，多立克柱式採用半徑，其他使用直徑，所以本書不用MO，而將直徑統一為D。

＊ 參考文獻　4）

Q 什麼是柱式的重柱式？

A 一樓是多立克柱式、二樓是愛奧尼亞柱式、三樓是科林斯柱式，柱式依序由下往上重層。

🧊 橫向的排列是分柱法，縱向的層疊是重柱式。羅馬競技場由相異的柱式以縱向層疊，由下往上依年代序為多立克柱式、愛奧尼亞柱式、科林斯柱式。

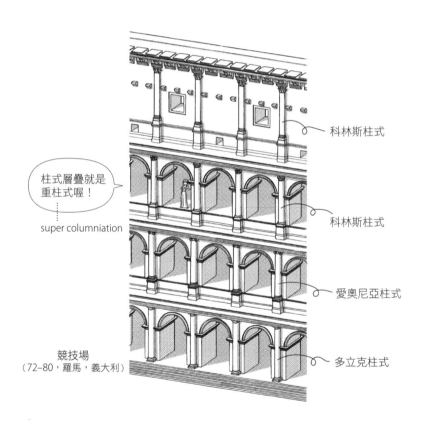

柱式層疊就是重柱式喔！

super columniation

科林斯柱式

科林斯柱式

愛奧尼亞柱式

競技場
（72–80，羅馬，義大利）

多立克柱式

● 有些建築史書籍將競技場一樓的柱式視為托斯坎柱式、四樓的柱式視為複合柱式，由此可知，托斯坎柱式、複合柱式與希臘的兩種柱式，從造形上來看很難區分。

Q 什麼是壁龕？

▼

A 兩根圓柱之上頂著三角楣的形態單位，用於窗、門等開口部和裝飾雕像之處。

壁龕的原文aedicule有小神殿、小廟、小房子之意，也表示懸山頂神殿建築的立面基本形態、古典主義建築的基本單位、建築的原型。古羅馬的萬神殿總計打造了八處裝飾著神像的壁龕。文藝復興後，常用於設置窗、門的邊框。

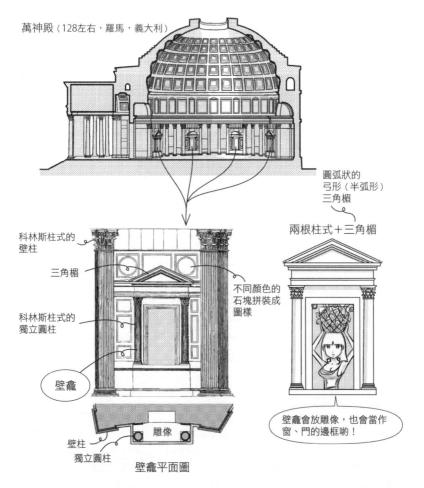

萬神殿（128左右，羅馬，義大利）

圓弧狀的弓形（半弧形）三角楣

兩根柱式＋三角楣

科林斯柱式的壁柱

三角楣

科林斯柱式的獨立圓柱

不同顏色的石塊拼裝成圖樣

壁龕

雕像

壁柱

獨立圓柱

壁龕平面圖

壁龕會放雕像，也會當作窗、門的邊框喲！

Q 柱式與牆的關係有哪些類型？

▼

A 四方形的柱子是支柱、壁柱，翼牆短邊前方是壁端柱，圓柱有獨立柱、半柱、3/4柱、牆前柱。

羅馬之後，結構變成以混凝土牆為主體，希臘時代支撐梁柱結構的柱式，後來多變為牆面裝飾。

支柱（pier，角柱）

圓柱（column）

遠離牆面時
獨立柱
free standing column

壁端柱
anta

壁柱
pilaster

半柱
half column

3/4柱
three quarter column

牆前柱
detached column

科林斯柱式的壁柱

科林斯柱式的 3/4 柱

羅馬把柱式當裝飾附在牆上喲！

萬神殿
（72–80，羅馬，義大利）

● 羅馬競技場從一樓到三樓是3/4柱，四樓則是壁柱。

* 參考文獻 4）

6

柱式與古典主義（羅馬）

Q 早期基督教建築的教堂中，柱式的運用方式如何變遷？

▼

A 曾支撐柱頂楣構的柱式，變為直接支承拱。

西元313年，基督教正式承認的教堂出現在地球上。<u>這些從羅馬末期至中世紀早期的教堂建築</u>，稱為<u>早期基督教建築</u>。中殿＋側廊的<u>巴西利卡式</u>，為了支撐中殿上方的牆，作為梁的柱頂楣構會承受彎矩，導致結構發生問題。再加上需要長型石材，因而演變為<u>將拱架設在圓柱之上</u>。這項發展促成中殿拱廊的出現，後來衍生出哥德式大拱廊。

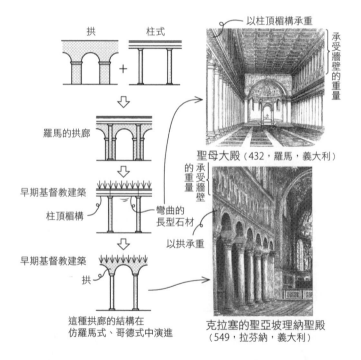

以柱頂楣構承重

承受牆壁的重量

聖母大殿（432，羅馬，義大利）

承受牆壁的重量

拱　柱式

羅馬的拱廊

早期基督教建築

柱頂楣構

彎曲的長型石材

以拱承重

早期基督教建築

拱

這種拱廊的結構在仿羅馬式、哥德式中演進

克拉塞的聖亞坡理納聖殿
（549，拉芬納，義大利）

- 羅馬的作法原是在拱的結構外側貼附柱式和柱頂楣構，早期基督教建築為了支撐拱廊上方牆面的重量，轉變為直接以柱式支承拱。
- 中世紀時，也有將古代遺跡的柱式改用於教堂的情況。
- <u>巴西利卡</u>是古羅馬為了審判或商業交易所設置的細長平面建築。這種形式被用來作為基督教堂，空間結構變成具有中殿和側廊。教堂前方加上柱廊環繞的<u>中庭</u>。

＊ 參考文獻　42〉43）

Q 仿羅馬式的拱廊中，支撐拱的柱子是什麼造形？

▼

A 比例粗矮的支柱。

早期基督教的教堂天花板以輕盈的木構打造，所以可用柱式般細瘦的柱子來支撐。仿羅馬式的教堂，磚石結構的拱頂有向外擴張的力量（推力），因而採用以厚牆的重量來因應作用力的方法。在下方承重的柱子，是在比例上與柱式形成對比的粗矮支柱。厚牆挖出拱形後剩下的部分，與其稱為柱，也可說是牆。以凸形線腳打造這些支柱的柱身等，是為了使其呈現線形元素集結的外形的巧思。只要讓柱身接續拱頂的拱肋，就會看起來像力在流動。

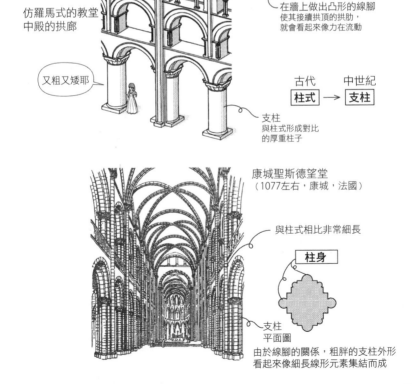

細線形柱身

在牆上做出凸形的線腳
使其接續拱頂的拱肋，
就會看起來像力在流動

仿羅馬式的教堂
中殿的拱廊

又粗又矮耶

古代　　中世紀
柱式 → 支柱

支柱
與柱式形成對比
的厚重柱子

康城聖斯德望堂
（1077左右，康城，法國）

與柱式相比非常細長

柱身

支柱
平面圖

由於線腳的關係，粗胖的支柱外形
看起來像細長線形元素集結而成

6

柱式與古典主義（中世紀）

Q 托羅奈修道院的拱廊魅力何在？

▼

A 厚實的石牆與少有裝飾的質樸設計。

產自當地的淺紅褐色石材表面，僅留下鑿削的痕跡。具粗獷自然質感的厚重石材與簡樸的設計相輔相成，讓人感受到修行嚴謹的熙篤會修道院緊繃的氛圍。理當可用「石的空間」來形容。觀察拱中央的圓柱，比例上是與古代柱式截然不同的世界。基督教有重視數與比例的神祕思想，這座修道院處處融入了數的比例。仿羅馬式修道院似乎臻至一種理性主義。

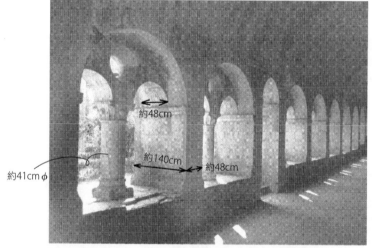

熙篤會
托羅奈修道院（1155–1175，普羅旺斯，法國）

約48cm

約140cm　約48cm

約41cmφ

迴廊的拱廊　　　牆厚：約140cm
拱中拱的厚度：約48cm

- 上述尺寸為筆者實際測量，拱廊的牆厚約140cm。此外，在拱之內又設有同形狀的拱，較小的拱牆厚約48cm。
- 柯比意設計拉圖雷特修道院（1957–1960）時，身為業主的神父要求他去看看托羅奈修道院，因而造訪了該地。

Q 仿羅馬式的柱頭是什麼造形？

▼

A 多是在立方體之下雕刻成圓盤狀、磚狀的柱頭。

仿羅馬式的柱和拱矮胖且分量感十足，依地區不同而有各式各樣的裝飾。與古典主義有其規範不同，仿羅馬式的柱頭在各地加上鋸齒狀、菱形、動植物等裝飾。相較於古典主義的國際化，仿羅馬式相當在地化。入口的拱是有多樣化裝飾的拱圈重疊而成的多重拱圈。

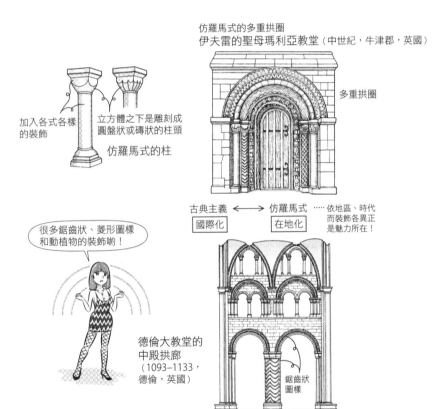

仿羅馬式的多重拱圈
伊夫雷的聖母瑪利亞教堂（中世紀，牛津郡，英國）

多重拱圈

加入各式各樣的裝飾

立方體之下是雕刻成圓盤狀或磚狀的柱頭

仿羅馬式的柱

古典主義 ←→ 仿羅馬式 ⋯⋯依地區、時代而裝飾各異正是魅力所在！

國際化　　在地化

很多鋸齒狀、菱形圖樣和動植物的裝飾喲！

德倫大教堂的中殿拱廊
（1093–1133，德倫，英國）

鋸齒狀圖樣

6

柱式與古典主義（中世紀）

● 筆者造訪德倫大教堂時，震懾於有著鋸齒狀圖樣的柱和拱的強大力量，深受感動。德倫大教堂所在地靠近蘇格蘭，和前往托羅奈修道院一樣稍微不便，但請務必親臨現場感受。其他如德國的瑪利亞拉赫修道院也是值得一看的仿羅馬式建築。

Q 哥德式的柱身是什麼造形？

▼

A 形狀非常細長。

哥德式沿襲仿羅馬式的粗胖支柱。原為圓形的粗胖支柱，在盛期哥德式的亞眠大教堂中，柱身的線腳延伸到支柱的底部，線形的線腳從天花板的肋延續到地面。與窗戶由細線組成的窗格（窗花格）相輔相成，縱向的線條元素形塑的籠狀空間因而得以實現。

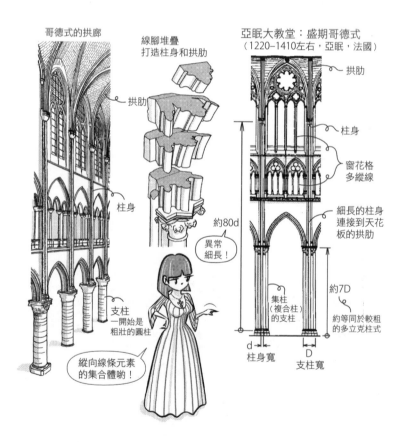

哥德式的拱廊

線腳堆疊
打造柱身和拱肋

拱肋

柱身

支柱
一開始是
粗壯的圓柱

縱向線條元素
的集合體唷！

亞眠大教堂：盛期哥德式
（1220–1410左右，亞眠，法國）

拱肋

柱身

窗花格
多縱線

細長的柱身
連接到天花
板的拱肋

約80d

異常
細長！

集柱
（複合柱）
的支柱

約7D

約等同於較粗
的多立克柱式

d
柱身寬

D
支柱寬

• 用尺規測量亞眠大教堂的展開圖，以支柱寬為D，其高度約7D，約等同於較粗的多立克柱式。但在支柱中，以柱身寬為d，線腳組成的柱身高度約80d，極端細長，已是無法稱之為柱的比例。

Q 文藝復興之後，柱式的柱身運用了什麼樣的巧思？

▼

A 做成具有條帶的粗石砌柱等。

除了在柱頭加上各式各樣的裝飾之外，運用巧思在柱身附加條帶、使柱身形成仿若粗石砌的粗石砌柱等。為了在低樓層塑造出基座的樣子，經常於牆面運用粗石砌。其他還有賦予柱身裝飾（多是柱身為平面狀的壁柱）、扭曲柱身的絞繩形柱等作法。

文藝復興後的柱式

有條帶的柱式　　　　粗石砌柱

德洛姆繪

粗石砌

為了拉開石塊間的距離，
砌築時將接縫加深
用於外牆的低樓層等處
形成粗獷大膽的外觀

接縫又寬又深

要強調石塊堆砌的感覺啲！

柱身處的水平線會因此變多嗎？

- 無論是條帶或粗石砌，都是在垂直延伸的柱身上加入很多橫線，看起來不甚美觀。在柱式的柱頭和柱基賦予裝飾，使長長的中段部分得以拉長的設計，早在古代就已成形，再增添些什麼似乎也不會變得更好。歷經中世紀，千年後重出江湖的柱式，相較於本身的造形，反而在使用方式上展現新意。

6

柱式與古典主義（文藝復興）

Q 文藝復興後的門扉有哪些類型？

A 如下圖所示，三角楣＋兩根柱式，或是將其簡化、變形的形態也很
常見。

古典主義建築的門扉可說是廣義的壁龕，也會用於窗戶。這是簡化
後的神殿建築的立面，為古典主義建築的基本單位。在寬廣的牆面
上配置獨立的壁龕打造門、窗，牆裙板等水平構材被截斷。另一方
面，日本建築的空間結構所採用的方法，以長押、鴨居等水平構材
環繞室內，統一開口部內側的高度（上檻的高度），以水平線創造
房間的整體感。

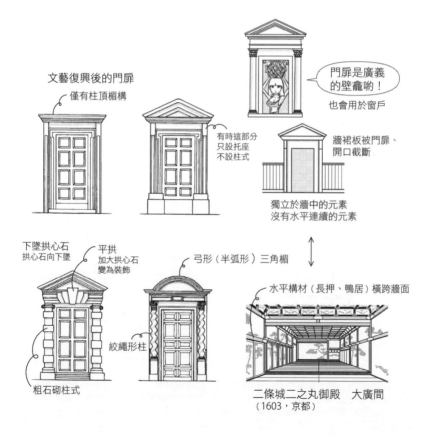

文藝復興後的門扉

僅有柱頂楣構

有時這部分
只設托座
不設柱式

門扉是廣義
的壁龕喲！

也會用於窗戶

牆裙板被門扉、
開口截斷

獨立於牆中的元素
沒有水平連續的元素

下墜拱心石
拱心石向下墜

平拱
加大拱心石
變為裝飾

弓形（半弧形）三角楣

絞繩形柱

粗石砌柱式

水平構材（長押、鴨居）橫跨牆面

二條城二之丸御殿　大廣間
（1603，京都）

＊ 參考文獻　4）

Q 魯切拉宮（阿爾伯蒂）的柱式有什麼特徵？

▼

A 牆面幾乎不存在段差，以接縫表現柱式、拱之處，由下而上以多立克柱式、愛奧尼亞柱式、科林斯柱式堆疊三層的重柱式。

一般來說，壁柱比牆面突出，<u>阿爾伯蒂讓不同部位齊平，僅以粗石砌的接縫來表現柱式</u>。拱採同樣的方式處理，並且結合類似競技場的拱和柱式。魯切拉宮是文藝復興時期最早嘗試運用<u>重柱式結構</u>的建築。

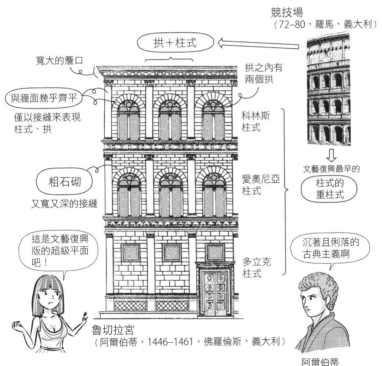

競技場
（72–80，羅馬，義大利）

拱＋柱式

寬大的簷口

拱之內有兩個拱

與牆面幾乎齊平

僅以接縫來表現柱式、拱

科林斯柱式

文藝復興最早的

柱式的重柱式

粗石砌

又寬又深的接縫

愛奧尼亞柱式

這是文藝復興版的超級平面吧！

沉著且俐落的古典主義啊

多立克柱式

魯切拉宮
（阿爾伯蒂，1446–1461，佛羅倫斯，義大利）

阿爾伯蒂

6

柱式與古典主義（文藝復興）

- palazzo 是義大利文「宮殿」之意，亦表示城市裡的豪邸、行政機關、法院等。義大利文藝復興時期，palazzo 成為主角。
- 阿爾伯蒂在曼托瓦的聖安德烈教堂（1472–1512，參見 R009），也是以幾乎與牆面齊平的壁柱，以及其邊緣的小磁磚來表現柱式，讓凱旋門的母題昇華為少有凹凸起伏、俐落的設計。

Q 為了將古典主義運用於教堂的立面，阿爾伯蒂運用了什麼樣的巧思？

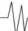

A ①在突出部分的下凹處，加上漩渦形的牆面，遮住後方屋頂的同時，讓建築上下層成為一體。

②在柱頂楣構中加入貫穿的窗，做成破縫式三角楣。

③採用凱旋門的母題。

阿爾伯蒂的三座教堂

①

以漩渦狀牆面遮住後方的屋頂，使上下層相連

約百年後用於耶穌堂，以「耶穌堂立面」聞名於世（參見R301）

新聖母大殿
（阿爾伯蒂，1458–1470，佛羅倫斯，義大利）

②

下方挖空的破縫式三角楣

} 柱頂楣構

截斷柱頂楣構的窗

聖塞巴斯蒂安教堂
（阿爾伯蒂，1459，曼托瓦，義大利）

③

三角楣

頂層

沒有頂層的凱旋門

拱＋柱列

聖安德烈教堂
（阿爾伯蒂，1472–1512，曼托瓦，義大利）

- 如何以古典主義的母題設計哥德式教堂建築這個問題，文藝復興的建築師發揮創意落實。阿爾伯蒂是先驅。

- 布魯內列斯基以薄牆、細柱、纖細的拱打造輕快且優美的古典主義，阿爾伯蒂則以拱頂及支撐拱頂的厚牆、柱式的重柱式結構等，呈現讓人憶及古代的古典主義。

＊ 參考文獻 2）

Q 文藝復興早期的佛羅倫斯，宮殿的立面有使用柱式嗎？

▼

A 如下圖所示，多是以粗石砌做出拱的立面，幾乎不使用圓柱、壁柱
等柱式。

宮殿建築使用柱式始於阿爾伯蒂，但一般來說外側不使用柱式。傳
承自仿羅馬式、哥德式，在拱之內設有兩個拱的窗戶大量使用。面
對中庭的敞廊（拱廊）採用獨立圓柱的柱式。

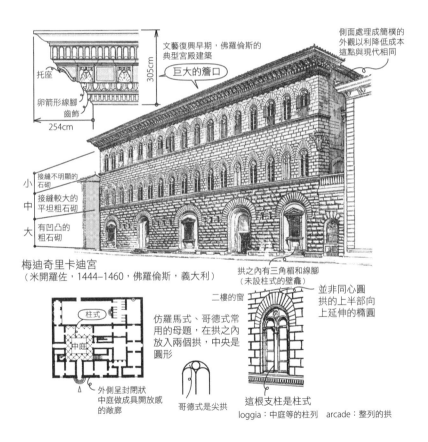

文藝復興早期，佛羅倫斯的
典型宮殿建築

巨大的簷口

305cm

托座

卵箭形線腳
齒飾

254cm

側面處理成簡樸的
外觀以利降低成本
這點與現代相同

小　接縫不明顯的
　　石砌

中　接縫較大的
　　平坦粗石砌

大　有凹凸的
　　粗石砌

梅迪奇里卡迪宮
（米開羅佐，1444-1460，佛羅倫斯，義大利）

拱之內有三角楣和線腳
（未設柱式的壁龕）

並非同心圓
拱的上半部向
上延伸的橢圓

二樓的窗

柱式

中庭

外側呈封閉狀
中庭做成具開放感
的敞廊

仿羅馬式、哥德式常
用的母題，在拱之內
放入兩個拱，中央是
圓形

哥德式是尖拱

這根支柱是柱式

loggia：中庭等的柱列　arcade：整列的拱

6

● 簷口巨大且顯目。立面為三層，以水平的線腳區分，樓層越高則高度越矮，依序是
大、中、小，由下往上分別是有凹凸的粗石砌、接縫較大的粗石砌、接縫不明顯的石
砌，越往上的質地越平坦。

Q 有壁龕排列在簡潔牆面上的宮殿設計嗎？

▼

A 法爾內塞宮是在牆面上排列壁龕的代表性建築。

文藝復興早期，布魯內列斯基的孤兒院在窗戶周緣加上外框，並在頂部設置樸素的三角楣。到了文藝復興盛期，宮殿建築<u>經常將壁龕當作窗戶周緣的裝飾</u>。法爾內塞宮在簡潔的牆面上等距排列壁龕。雖然自古羅馬就使用壁龕，但文藝復興時期才開始作為外牆面的窗框排列。

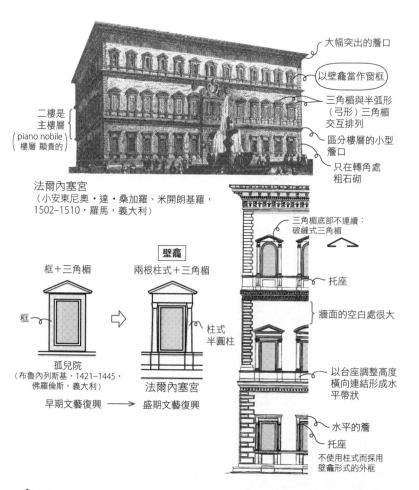

大幅突出的簷口

以壁龕當作窗框

三角楣與半弧形（弓形）三角楣交互排列

區分樓層的小型簷口

只在轉角處粗石砌

二樓是主樓層（piano nobile 樓層 顯貴的）

法爾內塞宮
（小安東尼奧・達・桑加羅、米開朗基羅，1502–1510，羅馬，義大利）

三角楣底部不連續：破縫式三角楣

托座

牆面的空白處很大

以台座調整高度橫向連結形成水平帶狀

水平的簷

托座

不使用柱式而採用壁龕形式的外框

框＋三角楣

壁龕

兩根柱式＋三角楣

框

柱式半圓柱

孤兒院
（布魯內列斯基，1421–1445，佛羅倫斯，義大利）

法爾內塞宮

早期文藝復興 ⟶ 盛期文藝復興

＊ 參考文獻　100）101）

Q 宮殿建築中庭的邊角柱有什麼樣的問題？

▼

A 早期文藝復興的宮殿建築，問題包括邊角只有單一柱子而在結構上
脆弱、二樓以上面對邊角的窗戶太靠近等。

盛期文藝復興建築法爾內塞宮，<u>在邊角處設置大型支柱，並在支柱
上附加兩根柱式以提升結構強度</u>，拉開二樓以上窗戶的間距。柱、
牆的中心線因而變得複雜，部分網格狀變形成為雙網格狀。

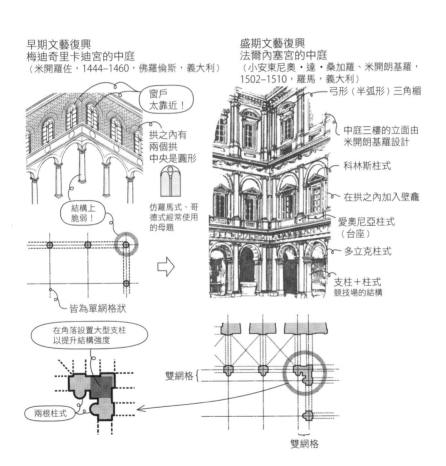

早期文藝復興
梅迪奇里卡迪宮的中庭
（米開羅佐，1444–1460，佛羅倫斯，義大利）

窗戶
太靠近！

拱之內有
兩個拱
中央是圓形

仿羅馬式、哥
德式經常使用
的母題

結構上
脆弱！

皆為單網格狀

在角落設置大型支柱
以提升結構強度

兩根柱式

盛期文藝復興
法爾內塞宮的中庭
（小安東尼奧・達・桑加羅、米開朗基羅，
1502–1510，羅馬，義大利）

弓形（半弧形）三角楣

中庭三樓的立面由
米開朗基羅設計

科林斯柱式

在拱之內加入壁龕

愛奧尼亞柱式
（台座）

多立克柱式

支柱＋柱式
競技場的結構

雙網格 {

雙網格

6

柱式與古典主義（文藝復興）

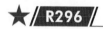

Q 什麼是對柱？

▼

A 柱式兩兩排列成一對的意思。

布拉曼特設計的拉斐爾之家，<u>由粗石砌呈基座狀的一樓，以及在其上排列多立克柱式半圓柱對柱的二樓所組成</u>。對柱始於文藝復興，直至現代建築仍會應用。

拉斐爾之家
（布拉曼特，1510–1512左右，1936拆除，羅馬，義大利）

對柱

粗石砌
與拱組成的基座

法國・巴洛克
對柱

新・巴洛克

對柱

拱的基座

拱的基座

羅浮宮東側立面
（佩羅，1667–1674，巴黎，法國）

巴黎歌劇院
（加尼葉，1875，巴黎，法國）

- 17世紀的羅浮宮東側立面被歸類為法國巴洛克式（給人強烈的新古典主義式印象），19世紀的巴黎歌劇院則是新巴洛克式。兩者皆使用對柱，兩翼稍微向外突出的一樓，以粗石砌做出拱圈處理成基座狀等，有許多相似處，一般認為加尼葉參考了羅浮宮東側立面。

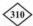

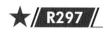

Q 米開朗基羅的羅倫佐圖書館如何處理古典的母題？

▼

A 對柱置入牆面的凹處，不支撐任何部分的托座設置在對柱之下等，採用別出心裁的方式將古典的母題加以變形。

雖然米開朗基羅只設計了羅倫佐圖書館的室內，仍成為名留建築史的作品。<u>相對於空間過於龐大的樓梯、嵌入牆面凹處具有獨特柱頭的對柱、不支撐任何部分的托座、明明是外牆側卻設置盲窗、抽象化的柱式的壁龕</u>等，堪稱不可思議的造形總動員。米開朗基羅也是雕刻家，所以感覺他把建築元素當作雕刻來處理。文藝復興後期，將古典手法（maniera）變形的樣式，稱為矯飾主義（Mannerism，直譯為手法主義）。

羅倫佐圖書館
（米開朗基羅，1523–1552，
佛羅倫斯，義大利）

弓形三角楣的壁龕
深色
白牆
抽象化的柱式
盲窗
抽象化的托座

柱頭並非古代的柱式
⋮
兩根圓柱置入牆面的凹處

平面圖

不支撐任何部分的托座

對柱 — 壁柱
— 獨立圓柱

前室

閱覽室

將古典的母題變形，別出心裁使用了呢

修道院中庭

米開朗基羅

深色 白牆
圓柱的台座看起來像浮在空中
中間是白牆
不支撐任何部分
渦旋形飾托座

6

柱式與古典主義（矯飾主義）

Q 什麼是巨柱式？

▼

A 高度超過兩層樓的柱式。

截至文藝復興為止，柱式高度等同於單一樓層高。米開朗基羅在卡比托利歐山（羅馬）建造的三座建築，首度使用<u>巨柱式</u>。巨柱式是類似日本的<u>通柱</u>的構件。面對卡比托利歐廣場左右兩側的建築，除了巨柱式之外，一樓使用小型柱式，二樓則用了壁龕。<u>巨柱式也是米開朗基羅在古典母題中添加巧思創造的新手法，此一時期的樣式因而稱為矯飾主義（直譯為手法主義）。</u>

元老宮
（米開朗基羅，1530–1564，羅馬，義大利）

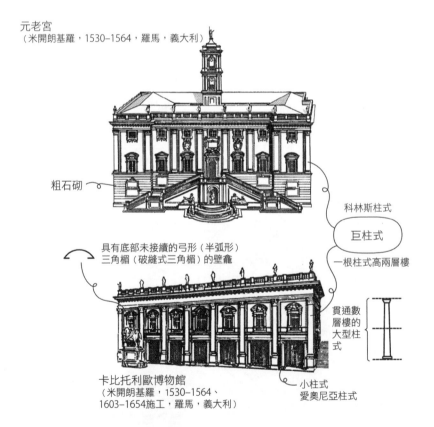

粗石砌

科林斯柱式

巨柱式

一根柱式高兩層樓

具有底部未接續的弓形（半弧形）
三角楣（破縫式三角楣）的壁龕

貫通數層樓的大型柱式

卡比托利歐博物館
（米開朗基羅，1530–1564、
1603–1654施工，羅馬，義大利）

小柱式
愛奧尼亞柱式

• 古羅馬的卡拉卡拉大浴場（216，羅馬）等建築也使用了大小不同的柱式，只是不像上面兩張圖的建築那麼顯而易見。

＊ 參考文獻　**2**）

Q 什麼是帕拉底歐母題？

▼

A 在拱與柱式的組合中，加上支承拱的小圓柱和其兩側的小型開口的
　　母題。

　維琴察的巴西利卡為中世紀建築，跨距很寬，為了配合跨距，會讓
　僅有拱和支柱的拱廊變得支柱過粗，導致空間封閉。帕拉底歐以小
　的柱式支撐拱，並在其兩側做出小型開口，讓拱廊變得開放。拱的
　牆厚甚至達約106cm（筆者實際測量），拱廊氣勢磅礴。

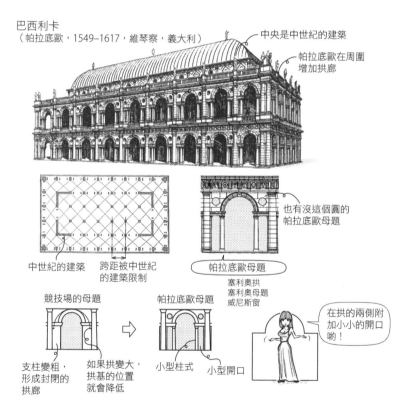

巴西利卡
（帕拉底歐，1549–1617，維琴察，義大利）

中央是中世紀的建築

帕拉底歐在周圍
增加拱廊

也有沒這個圓的
帕拉底歐母題

中世紀的建築　　跨距被中世紀
　　　　　　　　的建築限制

帕拉底歐母題

帕拉底歐母題
塞利奧拱
塞利奧母題
威尼斯窗

競技場的母題　　　　　帕拉底歐母題

支柱變粗，　如果拱變大，　小型柱式　　小型開口
形成封閉的　拱基的位置
拱廊　　　　就會降低

在拱的兩側附
加小小的開口
唷！

• 帕拉底歐母題也稱為帕拉底歐窗、塞利奧拱、塞利奧母題、威尼斯窗。塞利奧在《建
　築書》（1537）中首度提及這種形式，所以稱為塞利奧拱，據信他是引用布拉曼特
　（引自：《世界建築事典》，1984，頁224）。後來帕拉底歐採用，並以帕拉底歐母題之
　名傳遍各國。

6

柱式與古典主義〔矯飾主義〕

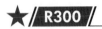

Q 什麼是 attic？

▼

A 頂樓／閣樓，指頂層、屋頂內的房間。

在柱頂楣構之上搭設頂層，可以增加量體。古羅馬的凱旋門是在拱與柱頂楣構之上設置頂層，讓整體取得平衡，並保留篆刻文字的空間。帕拉底歐的圓廳別墅，四面都加上神殿正面的門廊（柱廊玄關），並在柱頂楣構上設置頂層，讓量體保持平衡。

圓廳別墅（帕拉底歐，1567，維琴察，義大利）

如果沒有頂層的話
〔矯飾主義〕

頂層
閣樓

神殿正面的門廊變得顯眼，中央的量體變成從屬

神殿正面的門廊與中央的量體取得平衡

〔古羅馬〕
柱頂楣構

篆刻文字的空間

頂層

相當平衡

不均衡

僅有柱頂楣構會頭輕腳重，拱上方的分量感不夠

提托凱旋門
（82左右，羅馬，義大利）

● 一邊參觀帕拉底歐的別墅等，一邊在維琴察的街道巷弄漫步，會立刻注意到建築本身品質粗糙。表面的砂漿、灰泥（表層塗料）剝落露出磚頭，內牆是用畫的假柱式。甚至有木製塗漆的柱頂楣構，對見識過古代、中世紀建築的人來說實在不忍卒睹。

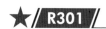

Q 文藝復興的建築師如何處理凸型的教堂正面？

▼

A 加入與神殿正面重合的漩渦狀牆面等巧思。

以哥德式達到極致的教堂，該如何使柱式等古典主義的元素適用於其中，是文藝復興建築師的重大課題。教堂的中殿高、側廊低，還必須設置扶壁，立面偏向設計為凸型。中世紀時曾興建塔樓來遮掩背後的建築，文藝復興則是設法疊加在神殿的正面來對應凸形、在凸形的下凹處附加漩渦狀牆面以遮掩背後的部分、連接上下層等。耶穌堂有著名的漩渦狀牆面，但先驅是阿爾伯蒂的教堂。

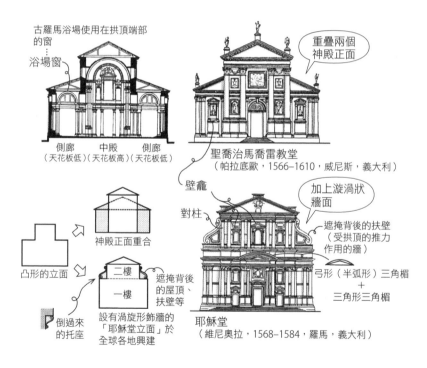

古羅馬浴場使用在拱頂端部的窗
⋮
浴場窗

側廊　　中殿　　側廊
（天花板低）（天花板高）（天花板低）

凸形的立面

神殿正面重合

二樓
一樓

倒過來的托座

遮掩背後的屋頂、扶壁等

設有渦旋形飾牆的「耶穌堂立面」於全球各地興建

重疊兩個神殿正面

聖喬治馬喬雷教堂
（帕拉底歐，1566–1610，威尼斯，義大利）

壁龕

對柱

加上漩渦狀牆面

遮掩背後的扶壁
（受拱頂的推力作用的牆）

弓形（半弧形）三角楣
＋
三角形三角楣

耶穌堂
（維尼奧拉，1568–1584，羅馬，義大利）

- 威尼斯教堂的魅力是立面面向大海，遠景宛如漂浮於水面的模樣。
- façade 是作為建築的門面 face 的正面立面（ elevation ）。觀察西歐的古典主義教堂，立面多採石造且設計精巧，轉到側面卻保持磚頭的原樣。
- 上述兩座同一時代的教堂，歸類為矯飾主義（後期文藝復興）。

* 參考文獻 **2**）

6

柱式與古典主義（矯飾主義）

Q 什麼是柱式的分層化？

▼

A 柱式的分層在重疊時前後錯位的方法。

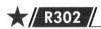 將好幾層柱式的分層前後錯位重疊創造出立體感，越往中央越向前突出以強調中央處，便是<u>分層化</u>的手法。

戴克里先浴場聖女蘇撒納堂的立面
（馬代爾諾，1597–1603，
　羅馬，義大利）

open

開放式三角楣
底部斷開的是
破縫式三角楣
　兩者都是捲向內側
　一般是
　這種的

柱式的分層前
後錯位重疊喲

柱與柱之間設
有壁龕。越往
中央，間距、
壁龕越大

柱式的分層化

壁龕
牆面凹處

成為三層的柱式
的中心線

小　中　大

壁柱

越往中央，就越往前突出的柱式

分層化

前後

・stratification：分層化。柱列的分層前後錯位重疊←源自巴洛克
・super columniation：重柱式。一樓、二樓、三樓依序往上疊加←源自古羅馬
　　　上下

● 聖女蘇撒納堂與前一節的耶穌堂有著幾乎相同的立面。矯飾主義（後期文藝復興）的
耶穌堂，柱式大致是沿同一條柱心線排列；巴洛克的聖女蘇撒納堂將柱心線前後錯位
成三層來分層化，中央部突向前方。

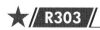

Q 有曲線形彎曲的柱列嗎？

A 巴洛克式常採用這種作法。

四泉聖嘉祿堂的柱列與柱頂楣構同時設計為彎曲、曲折、扭曲，呈現出動態、強調凹凸的外觀。

* 有著幾何圖樣嵌板的橢圓圓頂在光照下實在美麗非凡，與古代的帕德嫩神廟、矯飾主義（後期文藝復興）的聖彼得大教堂同為到羅馬必定要造訪的圓頂。

6 柱式與古典主義（巴洛克）

Q 聖彼得大教堂是什麼樣式？

A 早期基督教→文藝復興→矯飾主義（後期文藝復興）→巴洛克。

天主教聖殿聖彼得大教堂，其變遷過程堪稱建築史的演進。

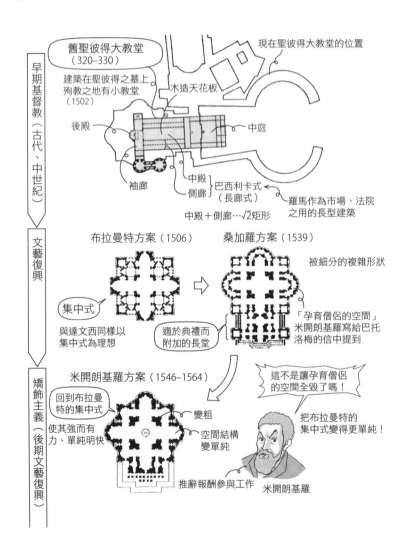

舊聖彼得大教堂
（320–330）

現在聖彼得大教堂的位置

建築在聖彼得之墓上
殉教之地有小教堂
（1502）

木造天花板

後殿

中庭

袖廊

中殿
側廊

巴西利卡式
（長廊式）

羅馬作為市場、法院
之用的長型建築

中殿＋側廊…√2矩形

早期基督教（古代、中世紀）

布拉曼特方案（1506）

桑加羅方案（1539）

被細分的複雜形狀

集中式

與達文西同樣以
集中式為理想

適於典禮而
附加的長堂

「孕育僧侶的空間」
米開朗基羅寫給巴托
洛梅的信中提到

文藝復興

米開朗基羅方案（1546–1564）

這不是讓孕育僧侶
的空間全毀了嗎！

回到布拉曼
特的集中式

變粗

空間結構
變單純

把布拉曼特的
集中式變得更單純！

使其強而有
力、單純明快

推辭報酬參與工作

米開朗基羅

矯飾主義（後期文藝復興）

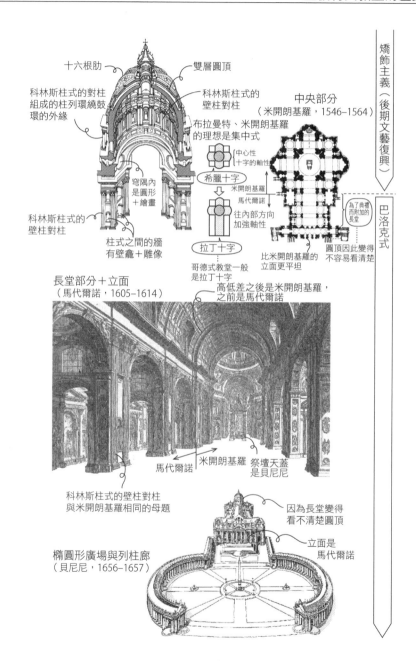

十六根肋

雙層圓頂

科林斯柱式的對柱
組成的柱列環繞鼓
環的外緣

科林斯柱式的
壁柱對柱

中央部分
（米開朗基羅，1546–1564）

布拉曼特、米開朗基羅
的理想是集中式

中心性
十字的軸性

希臘十字

米開朗基羅

馬代爾諾

穹隅內
是圓形
＋繪畫

科林斯柱式的
壁柱對柱

柱式之間的牆
有壁龕＋雕像

往內部方向
加強軸性

拉丁十字

哥德式教堂一般
是拉丁十字

為了典禮
而附加的
長堂

比米開朗基羅的
立面更平坦

圓頂因此變得
不容易看清楚

長堂部分＋立面
（馬代爾諾，1605–1614）

高低差之後是米開朗基羅，
之前是馬代爾諾

馬代爾諾

米開朗基羅

祭壇天蓋
是貝尼尼

科林斯柱式的壁柱對柱
與米開朗基羅相同的母題

因為長堂變得
看不清楚圓頂

立面是
馬代爾諾

橢圓形廣場與列柱廊
（貝尼尼，1656–1657）

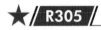

Q 能用圓規畫出橢圓嗎？

A 如下圖所示，以四個中心點畫圓弧相接。

橢圓是將圓朝一定方向縮小所形成的複雜圖形，可用 CAD（電腦輔助設計）簡單畫成，手繪則是將圓弧相接形成近似橢圓形。設計、施工時使用圓弧很方便，競技場、聖彼得大教堂的廣場、現代的競技場都會用來製圖。這種四個圓心的橢圓，上半部是<u>三心拱</u>。<u>橢圓是巴洛克最重要的母題。</u>

① 以O為中心畫
半徑為r的圓弧

② 以O'為中心畫
半徑為r的圓弧

③ 延伸正三角形的兩邊，
求A、B、C、D

④ 以O'為中心畫
半徑為r的弧AB

⑤ 以O"為中心畫
半徑為2r的弧BC

⑥ 以O為中心畫
半徑為r的弧CD

⑦ 以O'''為中心畫
半徑為2r的弧DA

近似橢圓形完成！

巴洛克最重要的
母題是橢圓喲！

巨大也是
巴洛克的
特徵之一

橢圓形的廣場
剛好可放入羅馬競技場（72-80）
的大小

與教堂的交點O'

從O開始的放射線

從O開始的放射線

從O'開始的放射線

聖彼得大教堂的列柱廊
（貝尼尼，1656-1657，羅馬，義大利）

● 為了募集聖彼得大教堂的建設經費，教會在歐洲各地胡亂發行贖罪券。買下那張紙就可以贖罪這種奇怪的東西，招來路德等人的批判，促成宗教改革。為了對抗宗教改革，重新奪回天主教的權威，孕生將教堂變得巨大、劇場化的風潮。

＊參考文獻 2）4）

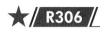

Q 有重合好幾個橢圓的空間結構嗎？

▼

A 德國南部的巴洛克教堂使用了這種空間結構。

十四聖徒朝聖教堂是在平面上重合好幾個橢圓的動態結構。然而，各個橢圓圓頂的圓弧部分是小塊的平板，圓頂表面畫上深色的濕壁畫，因此缺乏被圓頂包覆的感覺，未能呈現在平面圖上所期待的空間效果。

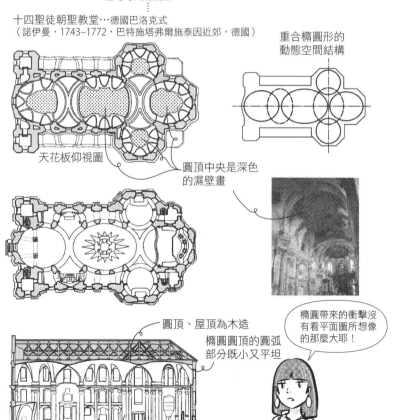

也有將室內裝潢歸類為
洛可可式的說法

十四聖徒朝聖教堂…德國巴洛克式
（諾伊曼，1743–1772，巴特施塔弗爾施泰因近郊，德國）

重合橢圓形的
動態空間結構

天花板仰視圖

圓頂中央是深色
的濕壁畫

平面圖

圓頂、屋頂為木造

橢圓圓頂的圓弧
部分既小又平坦

橢圓帶來的衝擊沒
有看平面圖所想像
的那麼大耶！

剖面圖

柱和拱塗成白色

6

柱式與古典主義（巴洛克）

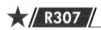

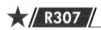

Q 承繼自義大利的法國古典主義，有哪些義大利沒有的特徵？

▼

A 融入了高聳的屋頂、煙囪等古典主義。

阿爾卑斯以北的巴黎多雨、寒冷，<u>大坡度的屋頂（孟莎式屋頂）和為暖爐而設的煙囪</u>格外醒目。羅浮宮的設計中，柱式、壁龕、三角楣上組合了大型屋頂與煙囪。並未使用如義大利文藝復興宮殿建築的<u>大型簷口</u>。

- 孟莎式屋頂：陡峭的斜度在中途曲折後，上方為緩坡的屋頂。雖然得名自法國建築師孟莎，但實際上他生前並未用過這種屋頂。
- 館（pavilion）：從建築突出的部分、分離的部分。為了避免讓長型建築顯得單調，藉此點綴和強調中心軸、外部空間的界線等。

＊ 參考文獻　2）102）

Q 羅浮宮東面的貝尼尼方案與實際興建的佩羅方案有什麼不同之處？
▼

A 貝尼尼的設計有許多曲面和凹凸，佩羅的設計則是平板又簡潔的結構。

　雖然兩者都歸類為巴洛克式，設計卻呈對比。對柱等距排列的佩羅方案，真要說的話給人新古典主義般冷靜的印象。沒有可見於法國文藝復興和巴洛克的大型屋頂、煙囪、頂層，<u>極端簡潔又低調的設計。法國的巴洛克式不像義大利那樣偏好曲面。</u>

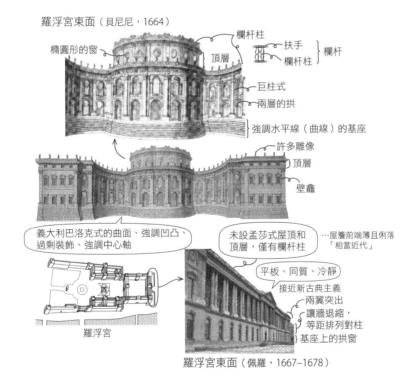

羅浮宮東面（貝尼尼，1664）

橢圓形的窗
頂層
欄杆柱
扶手　}
欄杆柱　} 欄杆
巨柱式
兩層的拱
強調水平線（曲線）的基座
許多雕像
頂層
壁龕

義大利巴洛克式的曲面、強調凹凸、過剩裝飾、強調中心軸

羅浮宮

未設孟莎式屋頂和頂層，僅有欄杆柱
…屋簷前端薄且俐落「相當近代」
平板、同質、冷靜
接近新古典主義
兩翼突出
讓牆退縮，
等距排列對柱
基座上的拱窗

羅浮宮東面（佩羅，1667–1678）

- 實際興建的方案由佩羅設計，但關於誰是設計者至今仍有爭議。雖然佩羅是將維特魯威的《建築十書》翻譯成法文的知識分子，但他其實是醫生而非建築師，圖面是其他人以他的草稿繪製而成。很多建築師提出羅浮宮東面的設計案，包括義大利巨匠貝尼尼。興建定案一變再變，最終定為佩羅的設計案。僅從圖面來看，曲面變化劇烈的貝尼尼方案未獲青睞，對性喜沉穩的巴黎市民來說實屬萬幸。羅浮宮建於17世紀後半，與路易十四興建<u>凡爾賽宮</u>同一時期。

6

柱式與古典主義（巴洛克）

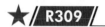

Q 如何運用新古典主義的柱式？

▼

A 等距排成一列，整體給人同質、單純、冷靜的印象。

🟦 巴洛克式將柱列重疊好幾層，或旋轉成扭曲狀，或組合大小不同的柱式。新古典主義反其道而行，將柱式等距排成整齊的一列。整體給人的印象是單純、同質、冷靜，讓人聯想到近代建築，特別是密斯的建築。辛克爾的柏林老博物館是典型的例子。

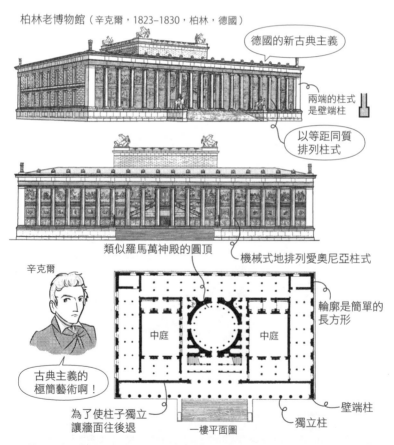

柏林老博物館（辛克爾，1823–1830，柏林，德國）

德國的新古典主義

兩端的柱式是壁端柱

以等距同質排列柱式

類似羅馬萬神殿的圓頂

機械式地排列愛奧尼亞柱式

辛克爾

古典主義的極簡藝術啊！

輪廓是簡單的長方形

中庭

中庭

壁端柱

獨立柱

為了使柱子獨立讓牆面往後退

一樓平面圖

● 18世紀後半，希臘的考古學式研究有了進展，而且出現追求邏輯一致性的趨勢，且標朝向復興希臘樣式、合理的幾何學形態。接著，18世紀後半到19世紀初，興起了新古典主義。

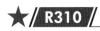
Q 文藝復興的時代劃分如何變化？

▼

A ①古典主義≒文藝復興，②17世紀劃分為巴洛克式，③16世紀的
文藝復興後期歸類為矯飾主義，樣式越分越細。

19世紀以後，古典主義的樣式研究推進，最終定為<u>文藝復興</u>、<u>矯
飾主義</u>、<u>巴洛克式</u>三種。

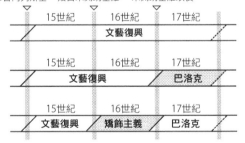

米開朗基羅

大概來分的話，在我之前是矯飾主義，在我之後是巴洛克喲

文藝復興樣式細分

	始自布魯內列斯基	始自米開朗基羅	米開朗基羅以後
	15世紀	16世紀	17世紀
①古典主義≒文藝復興		文藝復興	
	15世紀	16世紀	17世紀
②19世紀巴洛克式確定為一種樣式	文藝復興		巴洛克
	15世紀	16世紀	17世紀
③20世紀矯飾主義確定為一種樣式	文藝復興	矯飾主義	巴洛克

6

柱式與古典主義（新古典主義／總整理）

- 若更進一步細分文藝復興，年代劃分如下：
 1420～　<u>早期文藝復興</u>　始自布魯內列斯基
 1480～　<u>盛期文藝復興</u>　始自布拉曼特
 1520～1600　<u>矯飾主義</u>（後期文藝復興）　始自米開朗基羅
 1600～1680（義大利以外，至18世紀中葉）<u>巴洛克式</u>　始自馬代爾諾

＊ 參考文獻　**2）4）**

本節統整柱式的用法。從下表可知，古羅馬時期開發了諸多用法。

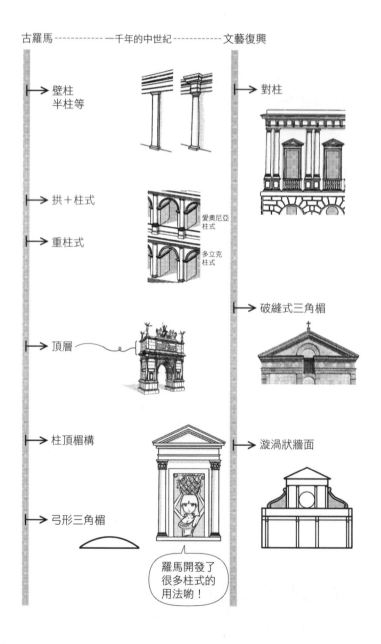

古羅馬 ----------- 一千年的中世紀 ----------- 文藝復興

壁柱
半柱等

對柱

拱＋柱式

重柱式

愛奧尼亞柱式

多立克柱式

破縫式三角楣

頂層

柱頂楣構

漩渦狀牆面

弓形三角楣

羅馬開發了很多柱式的用法唷！

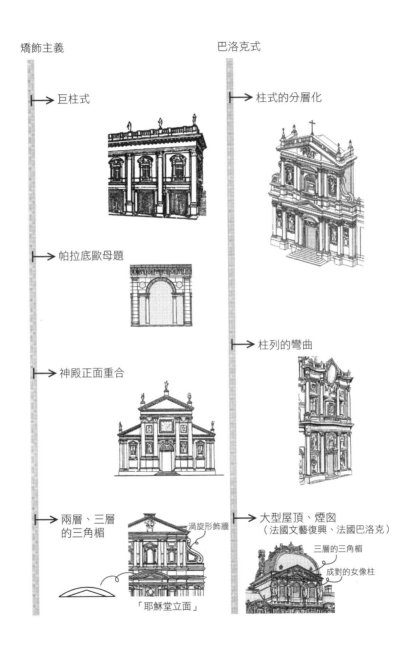

矯飾主義

巨柱式

帕拉底歐母題

神殿正面重合

兩層、三層
的三角楣

渦旋形飾牆

「耶穌堂立面」

巴洛克式

柱式的分層化

柱列的彎曲

大型屋頂、煙囪
（法國文藝復興、法國巴洛克）

三層的三角楣

成對的女像柱

6

■参考文献

1) Luigi Ficacci "Giovnni Battista Piranesi: The complete etchings" Taschen (Bibliotheca Universalis), 2016年
2) Sir Banister Fletcher "A history of architecture" Athlone Press, 1975
3) 日本建築学会編『西洋建築史図集』彰国社、1983年
4) 鈴木博之他著『図説年表 西洋建築の様式』彰国社、1998年
5) 鈴木博之著『建築の世紀末』晶文社、1977年
6) 三宅理一著『都市と建築コンペティション1 首都の時代』講談社、1991年
7) Karla Britton "Auguste Perret" Phaidon Press, 2001
8) 鈴木博之著「20世紀建築の総括 われわれの時代の意味を考える」「季刊カラムNo.79」新日本製鉄株式会社、1981年
9) Panayotis Tournikiotis "Adolf Loos" Princeton Architectural Press, 1994
10) 原口秀昭著『20世紀の住宅 空間構成の比較分析』鹿島出版会、1994年
11) H. R. ヒッチコック、P. ジョンソン著『インターナショナル・スタイル』鹿島出版会、1978年、原著1932年
12) "Le Corbusier vol.2 1929-34" Artemis, 1991
13) 原口秀昭著『ルイス・カーンの空間構成 アクソメで読む20世紀の建築家たち』彰国社、1998年
14) 高山正実他著『プロセスアーキテクチャー35 シカゴ派の建築』プロセスアーキテクチャー、1983年
15) Norman Foster and Partners "Norman Foster Works" Prestel Verlag, 2004
16)「SD」1985年1月号「ハイテック・スタイル」鹿島出版会
17) Philip C. Johnson, Mark Wigley "Deconstructivist architecture" The Museum of Modern Art, New York, 1988
18) 亀井高孝他著『世界史年表・地図』吉川弘文館、2007年
19) 太田博太郎他著『日本建築史基礎資料集成1 社殿1』中央公論美術出版、1998年
20) 日本建築学会編『日本建築史図集』彰国社、2011年
21) 後藤治著『日本建築史 建築学の基礎6』共立出版、2003年

22) 西岡常一、宮上茂隆著、穂積和夫イラスト『法隆寺 世界最古の木造建築』草思社、1980年
23) 太田博太郎他著『日本建築史基礎資料集成4 仏堂1』中央公論美術出版、1981年
24) 後藤治他著「普請研究第28号 大仏様建築 東大寺南大門の化粧棟木と軒桁」普請研究会、1989年
25) 太田博太郎著『新訂 図説日本住宅史』彰国社、1971年
26) 平井聖著『図説 日本住宅の歴史』学芸出版社、1980年
27) 平井聖著『城と書院 日本の美術13巻』平凡社、1965年
28) 神代雄一郎著『日本の美術No.244 日本建築の空間』至文堂、1986年
29) 内藤昌著『江戸と江戸城』鹿島出版会、1966年
30) 斎藤英俊、穂積和夫著『桂離宮日本建築の美しさの秘密』草思社、1993年
31) 岡本真理子、内藤昌著『日本の住まいとインテリア』『インテリア大事典』壁装材料協会、1988年
32) 玉井哲雄著『日本建築の歴史 寺院・神社と住宅』河出書房新社、2008年
33) 便利堂 撮影・制作『桂離宮』伝統文化保存協会、2001年
34) 日本建築学会編『建築設計資料集成6（建築・生活）』丸善、1981年
35) 藤森照信著『日本の近代建築 上（幕末・明治篇）』岩波新書、1993年
36) 桐敷真次郎著『西洋建築史』共立出版、2001年
37)『季刊カラムNo.70 齋藤公男著「架構技術の遺産と創造 アーチのある風景」』新日本製鉄株式会社、1978年
38) 川口衛他著『建築構造のしくみ力の流れとかたち（建築の絵本）』彰国社、1990年
39) David James Brown "The random house book of how things were built", Random House, 1992
40) 森田慶一著『西洋建築入門』東海大学出版会、1971年
41) ビル・ライズベロ著、下村純一、村田宏共訳『図説西洋建築物語』グラフ社、1982年
42) Carol Davidson Cragoe "Comprendre l'architecture", Larousse, 2010
43) ジム・ハーター著『建物カット集1（ヨ

一ロッパ・アジア）』マール社、1997年

44）西田雅嗣編・著『ヨーロッパ建築史』昭和堂、1998年

45）『建築学体系5　西洋建築史』彰国社、1968年

46）日東書院本社編集部編・岩坂彰他訳『ビジュアルディクショナリー　英和大事典』日東書院本社、2012年

47）ピエロ・ヴェントゥーラ著（文・画）、福田晴虔訳『三省堂図解ライブラリー　住まいの歴史』三省堂、1994年

48）Robert Adam, illustrations by Derek Brentnall "Classical Architecture: A Complete Handbook", Viking, 1990

49）ケネス・フランプトン編著『GADocument special issue 2 Modern Architecture 1851-1919』A.D.A.EDITA Tokyo, 1981年※不明

50）大橋竜太著『ロンドン大火　歴史都市の再建』原書房、2017年

51）ニコラス・ペヴスナー他著、鈴木博之監訳『世界建築事典』鹿島出版会、1984年

52）桐敷真次郎編著『パラーディオ「建築四書」注解』中央公論美術出版、1986年

53）ジークフリート・ギーディオン著、太田実訳『空間 時間 建築 1』丸善、1969年

54）Geoffrey D. Hay and Geoffrey P. Stell "Monuments of industry", Royal Commission on the Ancient and Historical Monuments of Scotland, 1986

55）ビル・ライズベロ著『絵で見る近代建築とデザインの歩み』鹿島出版会、1988年

56）Henry-Russell Hitchcock "History of art architecture, nineteenth and twentieth centuries" Penguin Books, 1977

57）Nikolaus Pevsner "A history of building types", Thames and Hudson, 1976

58）レオナルド・ベネヴォロ著、武藤章訳『近代建築の歴史 上』鹿島出版会、1978年

59）Charles Singer, E. J. Holmyard, A. R. Hall, Trevor I. Williams "A history of technology vol.5" Oxford University Press (Clarendon Press), 1954

60）伊那ギャラリー企画委員会、杉山宗七、山口廣、谷川正己著「INA booklet vol.2 no.4 建築のテラコッタ　装飾の復権」INAX、1983年

61）Donald Hoffmann "Frank Lloyd Wright's Robie House" Dover Publications, 1984

62）フランク・ロイド・ライト回顧展実行委員会他著『フランク・ロイド・ライト回顧展カタログ』毎日新聞社、1991年

63）William Buchanan "Mackintosh's masterwork: The Glasgow School of Art" A & C Black Publishers

64）E. R. Ford "The details of modern architecture" MIT Press, 1990

65）三宅理一他著『都市と建築コンペティション 3　アヴァンギャルドの道標』講談社、1991年

66）『ニューヨークのアール・デコ』鹿島出版会、1983年

67）「NHK市民大学1986年10月-12月期」鈴木博之著「空間を造る現代建築への招待」日本放送出版協会

68）吉田鋼市著『トニー・ガルニエ』鹿島出版会、1993年

69）吉田鋼市著『オーギュスト・ペレ』鹿島出版会、1985年

70）『建築と都市 a + u（エー・アンド・ユー）』1982年11月号

71）J. H. ベイカー著、中田節子訳『ル・コルビュジエの建築　その形態分析』鹿島出版会、1991年

72）ル・コルビュジエ著、吉阪隆正訳『建築をめざして』鹿島出版会、1967年

73）"Le Corbusier oeuvre coplète 1910-1929" Artemis Zurich, 1964年

74）安藤直見、柴田晃宏、比護結子著『建築のしくみ　住吉の長屋／サヴォワ邸／ファンズワース邸／白の家』丸善、2008年

75）Philip C. Johnson "Mies van der Rohe" Martin Secker & Warburg, 1978

76）『GA ディテールNo1「ミース・ファン・デル・ローエ　ファンズワース邸」』A.D.A.EDITA Tokyo, 1976年

77）『建築文化　特集：ミース・ファン・デル・ローエ　vol.1、2』建築文化、1998年1、2月号

78）David Spaeth "Mies van der Rohe" The Architectural Press, 1985

79）Fundació Mies van der Rohe "Mies van der Rohe - Barcelona 1929" Tenov Books, 2018

80）Wolf Tegethoff "Mies van der Rohe - the villas and country house: Museum of Modern Art, 1985

81）スタニスラウス・フォン・モース著、住
　　野天平訳『ル・コルビュジエの生涯』彰
　　国社、1981年
82）『GA No.14 「ミース・ファン・デル・ロ
　　ーエ　クラウン・ホール、ベルリン国立
　　近代美術館」』A.D.A.EDITA Tokyo, 1972
　　年
83）金澤良春著「自由学園明日館　講堂II」
　　「住宅建築」2018年12月号、建築思潮研
　　究所編
84）住宅金融支援機構著『フラット35対応
　　枠組壁工法住宅工事仕様書』住宅金融
　　支援機構、2013年
85）坪井善昭、小堀徹、大泉楯、原田公明、
　　鳴海祐幸著『「広さ」「長さ」「高さ」の
　　構造デザイン』建築技術、2007年
86）Margaret Wood "The English mediaeval
　　house" Phonix House, 1965
87）R. J. Brown "English farmhouses" Robert
　　Hale, 1982
88）太田博太郎編集責任『日本建築史基礎
　　資料集成11（塔婆1）』中央公論美術出
　　版、1984年
89）竹中工務店ホームページ
　　https://www.takenaka.co.jp/
90）伊藤延男著『古建築のみかた　かたちと
　　魅力』第一法規出版、1967年
91）ステファニア・ペリング、ドミニク・ペ
　　リング著、桐敷真次郎訳『復原透し図
　　世界の遺跡』三省堂、1994年
92）スピロ・コストフ著、鈴木博之監訳『建
　　築全史　背景と意味』住まいの図書館出
　　版局、1990年
93）柳亮著『黄金分割　ピラミッドからル・
　　コルビュジェまで』美術出版社、1965
　　年
94）高橋研究室編『かたちのデータファイル
　　デザインにおける発想の道具箱』彰国
　　社、1984年
95）吉田鋼市著『オーダーの謎と魅惑─西洋
　　建築史サブノート』彰国社、1994年
96）「建築文化」　1997年1月号
97）桐敷真次郎著『イタリア建築図面集成
　　第1巻（古代ローマ1）』本の友社、1994
　　年
98）Giulio Carlo Argan, Bruno Contardi
　　"Michelangelo: architect" Thames and
　　Hadson, 1993年
99）小林文次他著『新訂　建築学大系5　西洋
　　建築史』彰国社、1956年
100）ジム・ハーター編『建物カット集II
　　（ヨーロッパ・アメリカ）』マール社、
　　1997年
101）桐敷真次郎著『イタリア建築図面集成
　　第2巻（ローマ1）』本の友社、1994
　　年
102）長尾重武、星和彦編著『ビジュアル版
　　西洋建築史　デザインとスタイル』丸
　　善、1996年
103）鈴木博之責任編集『世界の建築　第6
　　巻　ルネサンス・マニエリスム』学習
　　研究社、1983年
104）長尾重武著『ミケランジェロのローマ』
　　丸善、1988年
105）Christian Norberg-Schulz "Baroque
　　architecture" Electa Editrice, 1979
106）T. A. Marder "Bernini and the art of
　　architecture" Library of Congressin-
　　Publication Data, 1988
107）C. S. J. Wilson "Karl Friedrich Schinkel's
　　Collected Architectural Designs"
　　Academy Editions, St. Martin's Press,
　　1982

■譯名對照

【建築詞彙】

3/4柱　three quarter column
三心拱　three-centered arch
三角楣　pediment
三鉸拱　three-hinged arch
三槽板　triglyph
女兒牆　parapet
女像柱　caryatid
小尖塔　pinnacle
小教堂　tempietto
小間壁　metope
弓形窗　bow window
中世紀主義　Medievalism
中柱式桁架　king post truss
中庭　atrium
中庭住宅　court house
中殿　nave
中欞　mullion
互扣瓦　interlocking tile
元素主義　elementalism
內殿　naos
分柱法　inter columniation
分層化　stratification
反波紋線腳　cyma reverse
巴西利卡　basilica
巴洛克式　Baroque style
支柱　pier
文藝復興式　Renaissance style
火焰式風格　Flamboyant
主肋　main rib
主樓層　piano nobile
凸肚窗　oriel window
凸窗　bay window
凹弧線腳　cavetto
凹圓弧飾　scotia
凹槽　fluting
半木式　half timbering
半柱　half column
半圓飾　astragal
古典主義　Classicism
台座　pedestal
巨柱式　giant order
平台式工法　platform construction
平台層　podium floor
平拱　flat arch
平條線腳　fillet
正柱式　eustyle
正面立面　elevation

母題　motif
立面　façade
交叉拱頂　groin vault
仿羅馬式　Romanesque style
列柱廊　colonnade
同質空間　homogeneous space
地板格柵　joist
多立克柱式　Doric order
多米諾系統　Système Domino
尖拱　pointed arch
托肩　haunch
托座　bracket
托斯坎柱式　Tuscan order
托臂梁　hammer beam
早期基督教　Early Christianity
灰泥　stucco
老虎窗　dormer window
肋拱頂　rib vault
別墅型集合住宅　l'immeuble-villas
卵箭形線腳　egg and dart
希臘十字　Greek cross
希臘回紋　greek fret
希臘式　Greek style
希臘復興樣式　Greek Revival
形隨機能　form follows function
扭索紋　guilloche
扶壁　buttress
角拱　trompe
角鋼　angle steel
孟莎式屋頂　mansard roof
帕拉底歐母題　palladian motif
弧拱　segmental arch
拉桿　tie rod
服務核　service core
枝肋　lierne
波紋線腳　cyma recta
盲拱　blind arch
穹隅　pendentive
空心赤陶磚　hollow terracotta block
空心磚　hollow brick
芝加哥窗　Chicago window
芝加哥學派　Chicago School
表現主義　Expressionism
門廊　porticus
阿基米德螺線　Archimedean spiral
阿提克柱式　Attic order
建築散步　architectural promenade
後殿　apse
扁條　flat bar
拱心石　keystone

拱肋　arch rib
拱形隔撐　arch brace
拱高　rise
拱頂　vault
拱廊　arcade
拱墩　impost
柱式　order
柱身　shaft
柱基　base
柱基座　plinth
柱頂板　abacus
柱頂楣構　entablature
柱頭　capital
洛可可式　Rococo style
科林斯柱式　Corinthian order
突角拱　squinch
重柱式　super columniation
飛扶壁　flying buttress
剛接　fixed joint
哥德式　Gothic style
哥德復興樣式　Gothic Revival
座盤飾　torus
扇形拱頂　fan vault
格子　lattice
格子梁版　waffle slab
格柵版　joist slab
浴場窗　bath window
破縫式三角楣　broken pediment
草原式住宅　Prairie House
高科技風格　high-tech
假拱　false arch
側廊　aisle
偶柱　queen post
剪式斜撐　scissor brace
唯智主義　Intellectualism
國際樣式　International style
基準線　les tracés régulateurs
密柱式　pycnostyle
斜撐　brace
條帶　band
疏柱式　araeostyle
粗石砌　rustication
粗石砌柱　rusticated column
粗獷主義　Brutalism
莊園大屋　manor house
通用空間　universal space
陶瓦　terra cotta
頂塔　lantern
頂樓／閣樓　attic
單層格子　single layer lattice

嵌板　coffer
敞廊　loggia
殼層　shell
渦旋形飾　volute
短中柱　crown post
短柱　post
窗花格　tracery
筒形拱頂　barrel vault
絞繩形柱　twisted column
視覺修正　optical refinement
開放式三角楣　open pediment
開間　bay
集中式　central-plan
集柱式　systyle
黃金比例　golden ratio
黃金模矩　Modulor
圓凸形線腳飾　ovolo
圓柱收分線　entasis
圓頂　dome
塞利奧母題　Serlian motif
塞利奧拱　Serliana
塞銲　plug welding
愛奧尼亞柱式　Ionic order
感覺主義　Sensualism
新巴洛克　Neobaroque
新古典主義　Neoclassicism
新哥德式　Neo-Gothic
新藝術　Art Nouveau
腹板　web
葉形線腳　leaf moulding
蜂窩塚　tholos
裝飾藝術　Art Déco
過梁　lintel
隔柱式　diastyle
預鑄建築　prefabricated building
飾帶　fascia
鼓環　drum
對柱　paired column
對數螺線　logarithmic spiral
漸屈線　evolute
漸開線　evolvent
網狀拱頂　net vault
輕骨式構架　balloon framing
閣樓　loft
墩座　podium
槽鋼　channel steel
模矩　module
箱型鋼柱　box column
線腳　molding
衝梢　drift pin

複合柱式　composite order
複層公寓（樓中樓）　maisonette
齒飾　dentil
壁柱　pilaster
壁端柱　anta
壁龕　aedicule
機能主義　functionalism
橫飾帶　frieze
獨立柱　free standing column
穆德哈爾式　Mudéjar
諾曼風格　Normans
輻射式風格　Rayonnant
錐形牆飾　guttae
戴克里先窗　Diocletian window
爵床葉飾　acanthus
牆前柱　detached column
矯飾主義　Mannerism
縱溝紋　glyph
翼板　flange
額枋　architrave
簷口　cornice
繫梁　tie beam
繫筋　tie bar
羅卡爾樣式　rocaille
羅馬式　Roman style
懸飾　pendant
懸臂　cantilever
懸臂托柱　hammer post
懸臂隅撐　hammer brace
懸鏈線　catenary
鐘形圓飾　echinus
疊澀拱　corbel arch
疊澀圓頂　corbelled dome
攪煉法　puddling process

【建物】
十四聖徒朝聖教堂　Basilika Vierzehnheiligen
凡爾賽宮　Château de Versailles
土耳其別墅　Villa Turque
大英博物館大中庭　Great Court, British Museum
小特里亞農宮　Le Petit Trianon
元老宮　Palazzo Senatorio
公平百貨　Fair Store
厄瑞克忒翁神廟　Erechtheion
巴塞隆納館　Barcelona Pavilion
巴黎聖母院　Notre-Dame de Paris
巴黎歌劇院　Opéra de Paris
方形神殿　Maison Carrée
水晶宮　Crystal Palace
世界貿易中心　World Trade Center

加尼葉歌劇院　Opéra Garnier
加拉比高架橋　Garabit Viaduct
卡比托利歐博物館　Musei Capitolini
卡拉卡拉大浴場　Terme di Caracalla
卡斯托爾和波呂克斯神廟　Tempio dei Dioscuri
卡森百貨公司　Carson Pirie Scott Department Store
卡雷住宅　Maison Louis Carré
史丹夫教堂　Kirche am Steinhof
史坦別墅　Villa Stein
史坦納宅　Steiner House
四泉聖嘉祿堂　Chiesa di San Carlo alle Quattro Fontane
布拉森宅　George Blossom House
布萊德利宅　B. Harley Bradley House
弗斯卡里別墅　Villa Foscari
母親之家　Vanna Venturi House
瓦爾馬拉納宮　Palazzo Valmarana
伊夫雷的聖母瑪利亞教堂　Church of St Mary the Virgin, Iffley
伊比鳩魯阿波羅神殿　Temple of Apollo Epicurius
伊本‧圖倫清真寺　Mosque of Ibn Tulun
伊莎貝爾羅勃茲宅　Isabel Roberts House
印度管理研究所　Institute of India Management
安康聖母教堂　Basilica di Santa Maria della Salute
托羅奈修道院　Abbaye du Thoronet
米拉之家　Casa Milà
米勒德宅　Millard House
艾克塞特大教堂　Exeter Cathedral
艾斯特斯宅　Haus Esters
艾菲爾鐵塔　Tour Eiffel
西敏廳　Westminster Hall
亨利七世禮拜堂　The Henry VII Lady Chapel
佛羅倫斯孤兒院　Ospedale degli Innocenti, Florence
克呂尼修道院　Abbaye de Cluny
克拉塞的聖亞坡理納聖殿　Basilica di Sant'Apollinare in Classe
克萊斯勒大樓　Chrysler Building
君士坦丁巴西利卡　Basilica of Constantine
希爾宅　Hill House
杜爾哥館　Pavillon Turgot
沃爾夫宅　Haus Wolf
沙克生物醫學研究中心　Salk Institute Laboratories
沙特爾大教堂　Cathédrale Notre-Dame de Chartres

Sangallo il Giovane
納許　John Nash
索尼耶　Jules Saulnier
馬代爾諾　Carlo Maderno
高第　Antoni Gaudí
勒杜　Claude-Nicolas Ledoux
基布爾（約翰）　John Kibble
密斯　Ludwig Mies van der Rohe
康塔明　Victor Contamin
康德（喬賽亞）　Josiah Conder
強生（菲力普）　Philip Johnson
梅耶　Adolf Meyer
莫尼埃　Joseph Monier
莫里斯（威廉）　William Morris
莫許　Emil Mörsch
陶特　Bruno Taut
麥金托什　Charles Rennie Mackintosh
博多　Anatole de Baudot
博羅米尼　Francesco Borromini
斯卡莫齊　Vincenzo Scamozzi
斯默克　Robert Smirke
普金　Augustus Welby Northmore Pugin
華格納（奧托）　Otto Wagner
菲狄亞斯　Phidias
萊特　Frank Lloyd Wright
隆蓋納　Baldassare Longhena
塞利奧　Sebastiano Serlio
塞維　Bruno Zevi
奧塔　Victor Horta
溫克爾曼　Johann Joachim Winckelmann
瑞特威爾德　Gerrit Thomas Rietveld
葛羅培　Walter Gropius
詹尼　William LeBaron Jenney
詹克斯　Charles Jencks
路康　Louis Kahn
達比三世　Abraham Darby III
雷恩爵士　Sir Christopher Wren
雷蒙（安東尼）　Antonin Raymond
維尼奧拉　Giacomo Barozzi da Vignola
維斯孔蒂　Louis Visconti
維奧雷勒度　Eugène Viollet-le-Duc
蓋瑞　Frank Gehry
賓（薩穆爾）　Samuel Bing
赫蘭德　Hugh Herland
德洛姆　Philibert de l'Orme
魯斯　Adolf Loos
諾伊曼　Johann Balthasar Neumann
賽德邁爾　Hans Sedlmayr
韓林　Hugo Häring
羅傑斯　Richard Rogers

蘇夫洛　Jacques-Germain Soufflot
蘇利文　Louis Sullivan

【地名】
巴特施塔塔弗爾施泰因　Bad Staffelstein
巴賽　Bassae
卡比托利歐山　Campidoglio
卡比托利歐廣場　Piazza del Campidoglio
卡普拉羅拉　Caprarola
古本　Guben
尼姆　Nîmes
布萊頓　Brighton
布爾諾　Brno
吉薩　Giza
托斯卡納　Toscana
艾菲索斯　Efes
艾塞克斯郡　Essex
克雷費德　Krefeld
克諾索斯　Knossos
沃斯堡　Fort Worth
貝加蒙　Bergama
里弗福里斯特　River Forest
帕埃斯圖姆　Paestum
帕維亞　Pavia
拉辛　Racine
拉昂　Laon
拉芬納　Ravenna
拉紹德封　La Chaux-de-Fonds
拉荷亞　La Jolla
阿提卡　Attica
阿爾克－瑟南　Arc-et-Senans
契斯蒙河　Cismon
柯爾布魯德爾　Coalbrookdale
耶拿　Jena
香地葛　Chandigarh
埃特魯里亞　Etruria
烏爾　Ur
康城　Caen
曼托瓦　Mantua
理姆斯　Reims
都靈　Torino
傑克森霍爾　Jackson Hole
普瓦西　Poissy
普里耶涅　Priene
普萊諾　Plano
菲爾米尼　Firminy
奧林匹亞　Olimpia
維琴察　Vicenza
德比郡　Derbyshire
德倫　Durham

德紹　Dessau
德爾菲　Delphi
盧昂　Rouen
龐修路　Rue de Ponthieu

【其他】

《「寬度」「長度」「高度」的結構設計》 「広さ」「長さ」「高さ」の構造デザイン

《20世紀的住宅》 20世紀の住宅

《20世紀建築彙總—思考我們這個時代的意義》 20世紀建築の総括—われわれの時代の意味を考える

《大地之子》 大地の子

《世界建築事典》 世界建築事典（原著The Penguin Dictionary of Architecture）

《托尼・加尼耶》 トニー・ガルニエ

《江戶與江戶城》 江戸と江戸城

《希臘美術模仿論》 Gedanken über die Nachahmung der griechischen Werke in der Malerei und Bildhauerkunst

《東方之旅》 Le Voyage d'Orient

《空間・時間・建築》 Space, Time and Architecture

《建築七書》 I Sette libri dell'architettura

《建築十書》 De architectura

《建築中的複雜與矛盾》 Complexity and Contradiction in Architecture

《建築五種柱式的法則》 Regola delli cinque ordini d'architettura

《建築四書》 Quattro Libri dell'Architettura

《建築的世紀末》 建築の世紀末

《建築書》 Architettura

《建築論》 Essai sur l'architecture

《建築類型史》 A History of Building Types

《後現代建築語言》 The Language of Post-Modern Architecture

《柯比意全集》 ル・コルビュジエ全作品集（原著Le Corbusier）

《柯比意的生涯》 ル・コルビュジエの生涯（原著Le Corbusier: elements of a synthesis）

《柱式的神祕與魅力》 オーダーの謎と魅惑

《倫敦大火—歷史城市的重建》 ロンドン大火——歴史都市の再建

《框架技術的傳承與創造—拱的風景》 架構技術の遺産と創造—アーチの ある風景

《普遍建築理念》 L'idea dell'architettura universale

《評傳密斯・凡德羅》 評伝ミース・ファン・デ・ローエ（原著Mies van der Rohe: A Critical Biography）

《新精神》 L'Esprit Nouveau

《裝飾與罪惡》 Ornement et Crime

《路康的空間結構》 ルイス・カーンの空間構成

《歐洲建築史》 ヨーロッパ建築史

《歐洲建築史綱》 An Outline of European Architecture

《邁向建築》 建築をめざして（原著Vers une architecture）

「國際現代建築展」 International Exhibition of Modern Architecture

「解構主義建築展」 Deconstructivist Architecture exhibition

不列顛治世 Pax Britannica

巴黎國立高等美術學院 École nationale supérieure des Beaux-Arts

巴黎國際裝飾藝術和現代工業博覽會 Exposition Internationale des Arts Décoratifs et Industriels Modernes

史萊夫、蘭布與哈蒙建築事務所 Shreve, Lamb & Harmon

伊特拉斯坎 Etruscan

伯納姆與魯特建築事務所 Burnham and Root

波斯薩珊王朝 Sassanid Empire

柏林腓特烈大街站 Bahnhof Berlin Friedrichstraße

柳椅 Willow Chair

胡德與豪威爾斯 Hood and Howells

風格派 De Stijl

哥倫布紀念博覽會 World's Columbian Exposition

恩斯特沃斯穆斯出版社 Ernst Wasmuth Verlag

拿坡里國立考古博物館 Museo Archeologico Nazionale di Napoli

梯背椅 Ladder Chair

熙篤會 Cistercians

藍天組建築事務所 Coop Himmelb(l)au

藝術叢書 FI1056

圖解建築入門
一次精通東西方建築的基本知識、結構原理、工法應用和經典風格

作　　　者	原口秀昭
譯　　　者	林書嫻
副總編輯	劉麗真
主　　　編	陳逸瑛、顧立平
封面設計	陳文德

發　行　人　凃玉雲
出　　　版　臉譜出版
　　　　　　城邦文化事業股份有限公司
　　　　　　台北市中山區民生東路二段141號5樓
　　　　　　電話：886-2-25007696　傳真：886-2-25001952
發　　　行　英屬蓋曼群島商家庭傳媒股份有限公司城邦分公司
　　　　　　台北市中山區民生東路二段141號11樓
　　　　　　客服服務專線：886-2-25007718；25007719
　　　　　　24小時傳真專線：886-2-25001990；25001991
　　　　　　服務時間：週一至週五上午09:30-12:00；下午13:30-17:00
　　　　　　劃撥帳號：19863813　戶名：書虫股份有限公司
　　　　　　讀者服務信箱：service@readingclub.com.tw
香港發行所　城邦（香港）出版集團有限公司
　　　　　　香港灣仔駱克道193號東超商業中心1樓
　　　　　　電話：852-25086231　傳真：852-25789337
馬新發行所　城邦（馬新）出版集團 Cité (M) Sdn Bhd
　　　　　　41-3, Jalan Radin Anum, Bandar Baru Sri Petaling, 57000 Kuala Lumpur, Malaysia
　　　　　　電話：603-90563833　傳真：603-90576622
　　　　　　E-mail: services@cite.my

城邦讀書花園
www.cite.com.tw

一版一刷　2022年1月20日
一版二刷　2023年10月24日

ISBN 978-626-315-039-3
定價：420元

版權所有‧翻印必究
（本書如有缺頁、破損、倒裝，請寄回更換）

國家圖書館出版品預行編目資料

圖解建築入門：一次精通東西方建築的基本知識、結構原理、工法應用和經典風格／原口秀昭著；林書嫻譯. -- 初版. -- 臺北市：臉譜，城邦文化出版：家庭傳媒城邦分公司發行, 2022.01
　面；　公分. --（藝術叢書；FI1056）

譯自：ゼロからはじめる　建築の「歴史」入門

ISBN 978-626-315-039-3（平裝）

1.建築史 2.建築美術設計

920.9 110017788

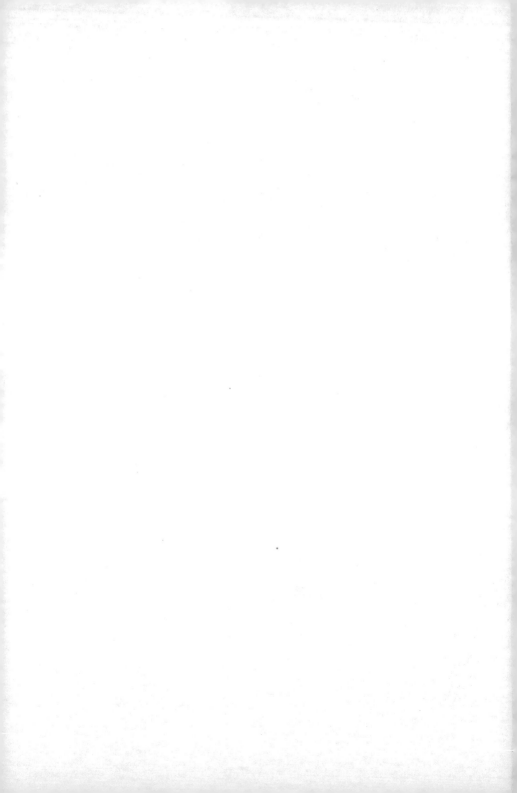